한국춤 백년·2

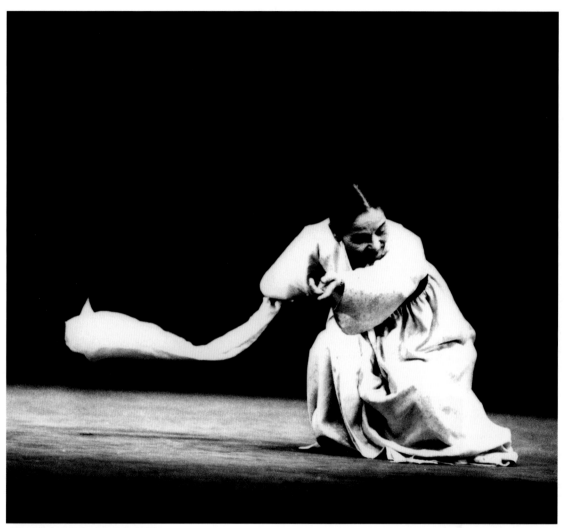

살풀이춤 | 김애정 ▶ 승무 | 김진홍

한국춤 백년·2

– 한국춤의 전통을 이어 온 20세기의 예인들

글·사진 정범태

눈빛

이 책을 펴내며

한국의 춤은 과거에 천민의 신분이었던 재인·광대·사당·무당 같은 쟁이들이 현재 예술춤으로 독자적인 미학을 모색하기까지는 1백 년이란 세월이 흘렀다. 또한 우리의 춤과 음악은 무의식(巫儀式)에서 시작되었다는 것을 누구나 깨달을 수 있다. 우리나라의 무당은 신교(神敎)를 주재하는 사람으로, 춤으로써 신을 내리게 하고 노래로써 신을 섬기며 재난을 물리치고 복을 빌며 재촉한다. 그러므로 노래와 춤은 곧 무(巫)의 기원과 함께한다.

기자조선에서는 악(樂)이 '육예(六藝)'의 하나로 교육제도화하여 〈서경곡〉〈대동강곡〉 등의 악명이 전하며, 마한에서는 5월과 10월 영농과 관련된 제사 의식에서 지금의 농악으로 보이는 집단적인 노래와 춤이 밤낮으로 행하였다는 기록이 『삼국지』「위지」 '동이전'에 전한다. 진한에서는 '슬'이란 악기를 탄주하며 춤과 노래를 즐긴 기록이 전하고, 삼국시대에는 고구려의 유리왕이 지었다는 〈황조가〉와 왕산악에 의한 거문고 음악과 완함·쟁·횡적의 반주에 의한 노래와 춤으로 한나라의 '고취악'이 있었다.

신라 2대왕 차차웅은 시조묘를 세우고, 누이 아로를 주무로 사시제를 올렸는데 노래와 춤도 딸렸을 것으로 추측되며, 연등회·팔관회 같은 의식에서 화랑무가 주도하는 노래와 춤 백희가 펼쳐졌으며, 〈향가〉〈처용가〉〈서동요〉 등의 춤 음악 18곡의 이름이 전한다.

나라의 음악을 관장하던 '음성서'는 진흥왕 5년에 세워져 우륵에게는 가야금, 옥보고에게는 거문고 음악과 만득이에게는 춤을 부흥시키게 하였다. 아악과 일무는 예종 11년 6월 송나라에 하례사들에게 휘종이 대성아악을 보내어 악보·악기·복식 등 '문

무와 '무무' '일무' 등 아악 연주에 필요한 것을 구비하였다.

근대 이전의 대인·광대·사당·기생·무당 등 천민 신분은 개화기를 맞으면서 한국의 광대들에 대한 생각이나 그들의 원류에 대한 예맥들이 새롭게 다뤄지고 있다.

의식무의 기원은 앞에서 언급한 것과 같이 무당이 굿판에서 추는 살풀이춤이나 굿거리춤 등에서 찾아볼 수 있고, 매년 공자 제사 때 추는 일무와 종묘제례악의 무무(巫舞)인 일무에서 찾아볼 수 있다. 또한 불교의식 춤으로는 매년 음력 5월 단옷날을 전후하여 태고종 봉원사에서 거행되는 영산재에서 찾아볼 수 있다. 영산재의 안차비와 바깥차비 중 바깥차비에서 괘불을 대웅전 앞마당에 모시고 삼현육각에 맞추어 나비춤·바라춤·법고춤 등을 스님들이 추는 것을 볼 수 있다.

교방춤은 고려시대 교방계통의 춤이다. 국립기생학교는 경주와 성천 두 곳에 있었는데 경주는 좌방, 성천은 우방으로 불렸다. 좌방에서는 궁중악·정가·정재춤을 가르쳤고, 우방에서는 속악·속가·민속춤 등을 가르쳤다. 당시의 기생들은 국립인 경주나 성천의 기생학교에서 3년간의 수업을 마친 후 선발되면 궁중에서 연수를 받고, 궁내의 대의원이나 상의사 또는 지방 관청에 배속되어 궁중이나 관청의 연희에 참가해 노래와 춤을 추었다. 평소에는 의약의 보조 업무나 재봉일 등에 종사하여 이들을 일명 '약방기생'이라고도 부른다.

조선 후기의 서울 기생들은 1, 2, 3패 구분이 있었다. 이들은 사는 곳도 다르고 머리 모양을 다르게 하여 구별하였다. 궁중이나 지방 관청의 은퇴한 관기인 2패 기생들 중에는 사대부·양반·선비를 상대로 시조·가사·가곡 등을 부르고 독무로 춘앵무·무산향·검무 같은 정재춤을 추었다. 3패 기생은 멋을 아는 한량 부호들과 아전을 상대로 긴 잡가를 잘 불러야 행세할 수 있었는데, 춤은 승무·굿거리춤·태평무 등의 민속춤을 추었다. 이들 중에는 관기보다 예능이 뛰어난 기생들이 많아 '예기(藝妓)'라 불렸으며, 한말에는 원각사에서 이름을 떨쳤던 기생들도 많이 있다.

구한말 가장 유명한 남자 춤꾼은 이장선(李長善)으로, 임금님 앞에서 춤을 추고 취악으로 종9품의 참봉 벼슬을 하사받았으며, 궁중에 진연이 있을 때에 여령들에게 춤을 가르친 광대이다. 또 한성준(韓成俊)도 임금님 앞에서 춤을 추어 종9품 참봉 벼슬을 한 분으로, 판소리 고수이자 춤의 명인이다. 당시 민간인 소리와 음악, 춤을 가르친 곳은 경기 한강 이남의 화성·안성·오산·수원 등의 세습무 계모임인 재인청이나 전남 나주·장흥·강진·진도 등의 세습무 계모임인 신청에서 가르쳤다.

1910년 한일합방이 되고, 1915년에 일본의 교방인 권번이 서울에 처음으로 개설되

고(대성권번), 10년 뒤에는 다동 기생조합이 조선권번으로 바뀌게 된다. 그후 한성권번, 부산 동래권번, 평양 기성권번 등 전국에 권번이 개설되면서 궁중 약방기생, 관기제도가 무너지고 신청이나 재인청 광대들이 권번으로 옮겨 소리와 춤, 음악 등의 예능교육을 시켰다.

1935년 창단된 한성준음악무용단은 극장 무대에서 춤공연을 시도하였으나 흥행에는 성공하지 못하였다. 그러나 차츰 공연이 뿌리를 내리면서 전국에 흩어져 있는 춤들을 거두어 다듬고 무대에 올림으로써 우리 춤을 예술로 승화시키는 거대한 한 획을 긋는다. 그는 안무에도 뛰어난 솜씨가 있어, 경기도당굿의 터불림장단을 듣고 태평무를 안무했는데 오늘날에는 그의 제자 강선영이 예능보유자로 추고 있다.

나는 지난 60여 년간 이러한 바탕 위에 세워진 우리나라의 민속과 전통굿판 그리고 국악계의 명인, 명창을 만날 수가 있었다. 그들은 오랜 세월 동안 슬픔과 기쁨을 한몸에 지닌 채 우리의 것을 지키고자 하는 열정과 노력으로 이 땅의 '한'을 풀고 '흥'을 내리며 우리 춤을 갈고 다듬어 왔다. 나는 그분들이 남긴 한국춤의 궤적을 밝히고 사진으로 기록하는 일로 소소하게 지난 60여 년간의 세월을 보내 왔다.

현대화와 함께 변질되어 가는 우리의 춤과 장단 중에서도 아직 그 원형을 간직하고 있는 분들의 춤을 이 책에 담고자 노력하였다. 이 책에서의 수록 순서는 출생년도를 기준으로 하였으며, 1권과 다소 중복되는 내용이 있다 하더라도 2권부터 접하는 독자들을 위해 재수록하였음을 밝힌다. 취재에 도움 주신 모든 춤꾼들과 부득이 글을 인용해 올 수밖에 없었던 여러 선학들께 감사드리고, 이 책을 펴내는 데 좋은 글을 써 준 박정진 님, 그리고 이 책을 펴낸 눈빛출판사 이규상 사장님과 편집을 도와주신 여러분에게도 고마움을 전한다.

2008. 12
풍류방 대표
정범태

·차례·

이 책을 펴내며 … 5
무용인류학으로 본 한국의 전통무용 | 박정진 … 11

1

이용우 | 진쇠춤 … 19
김도봉 | 바라춤 … 23
이동안 | 엇중모리 신칼대신무 … 26
하보경 | 양반춤 … 30
황월화 | 나비춤 … 34
김천흥 | 춘앵전 … 37
고명달 | 굿거리춤 … 41
한진옥 | 승무 … 45
박봉호 | 주모춤 … 48
김복섭 | 장구춤 … 50
문장원 | 덧뵈기춤 … 53
김석출 | 뫼산자춤 … 57
황재기 | 고깔소고춤 … 61
김덕명 | 양산사찰학춤 … 64
송범 | 조택원의 가사호접 … 68

김상용 | 깨끼춤 … 71
김진걸 | 산조 … 74
이매방 | 살풀이춤 … 77
안사인 | 감성기춤 … 81
박병천 | 북춤 … 84
김진홍 | 승무, 한량춤 … 88
양창보 | 신맞이춤 … 93
조흥동 | 한량무 … 96
김동언 | 설장구 … 100
정재만 | 살풀이춤 … 103
송화영 | 승무 … 107
최종실 | 소고춤 … 110
하용부 | 북춤, 범부춤 … 114
최창덕 | 승무 … 118

2

최승희 | 전통춤 … 125
장홍심 | 바라승무, 검무 … 129
김진향 | 춘앵전 … 134
한영숙 | 태평무, 학춤 … 136
김애정 | 살풀이춤 … 141

이필이 | 산조 … 208
정명숙 | 살풀이춤, 가무보살춤, 교방무 … 212
임순자 | 검무 … 216
나금추 | 상쇠춤 … 219
김광숙 | 예기무 … 222

김유선 | 드렁갱이춤 … 144

송말선 | 덧뵈기춤 … 148

오막음 | 경기살풀이춤 … 150

오수복 | 제석춤 … 154

강선영 | 무당춤 … 158

김선봉 | 팔목중춤 … 162

김수악 | 교방굿거리춤 … 166

장월중선 | 승전무 … 170

조공례 | 농무 … 174

김유앵 | 살풀이춤 … 177

조송자 | 줄광대 … 179

김백봉 | 부채춤 … 182

장금도 | 민살풀이춤 … 185

김숙자 | 부정놀이입춤 … 189

공옥진 | 창무극 … 192

김대례 | 지전춤 … 196

김금화 | 강신무 … 199

정숙자 | 무속살풀이춤 … 202

박계순 | 덧뵈기춤 … 205

한영자 | 교방굿거리춤, 들춤 … 226

이애주 | 승무 외 … 230

엄옥자 | 원향살풀이춤 … 234

김복련 | 승무 … 238

이길주 | 산조 … 242

박경숙 | 진쇠춤 … 246

박재희 | 태평무 … 250

김은희 | 밀양검무 … 254

배주옥 | 교방굿거리춤 … 258

김경주 | 태평무 … 262

김묘선 | 승무 … 266

정명자 | 북춤 … 270

이정희 | 6박 도살풀이춤 … 274

장순향 | 산조, 살풀이춤 … 278

정명희 | 민살풀이춤 … 282

박경랑 | 굿거리춤 … 286

정경희 | 민살풀이춤, 무당춤 … 290

임수정 | 북춤 … 295

영산재 … 303

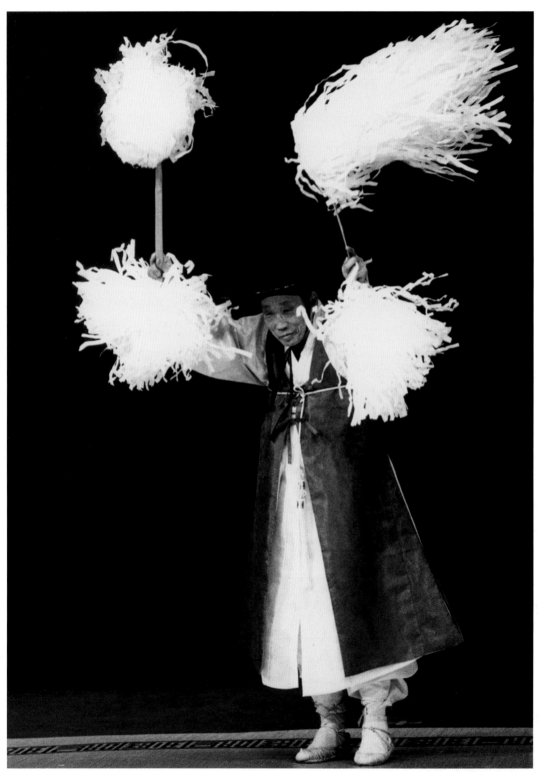

엇중모리 신칼대신무 | 이동안

무용인류학으로 본 한국의 전통무용

박 정 진

문화평론가, 예술인류학 박사과정

1. 한국문화의 원형으로서의 무(巫)-무(舞)

춤은 인류의 역사와 더불어 기원했다. 원시 및 고대 제정일치 시대부터 인간은 하늘과 땅과 자연, 그리고 귀신과 신에게 제사를 지내면서 삶의 안녕과 풍년을 빌어 왔다. 또 재액과 병마를 막아줄 것을 빌었다. 축제에는 으레 음주가무가 따르고 이때 무당(사제)은 굿(의례)을 주관했다. 굿을 할 때 무당은 춤과 노래로 신을 부르고, 신을 즐겁게 하고, 끝내 엑스터시에 도달함으로써 공수(신탁)를 받아서 사람에게 전해 준다. '무(巫)'라는 글자의 상형은 하늘과 땅 사이의 중개자로서 인간이 춤추는 모습이다. '무(巫)'와 '무(舞)'의 발음이 같은 것도 우연이 아니며, 남도에서는 무당을 '지무(知舞)', 즉 '춤을 아는 사람'이라고도 한다. 무용이야말로 '춤추는 우주'를 가장 직접적인 몸으로 표현하는 예술이다.

「위지(魏志)」 '동이전(東夷傳)'에 천제(天祭)인 예(濊)의 무천(舞天)과 부여(夫餘)의 영고(迎鼓)는 그 이름에서 '북 치고 춤추는 고대의 축제'를 그대로 나타내고 있다. 무천은 하늘을 향하여, 혹은 하늘 앞에서, 혹은 하늘을 춤추는 것을 상징하고 있다. 영고는 북을 치며 신을 맞이하는 것을 상징한다. 기록은 우리 민족이 축제 때면 밤낮으로 술을 먹고 마시고 춤추고 노래하는 '음주가무(飮酒歌舞)'를 한 것으로 전하는데, '국중(國中)'이라는 말에서 '나라 전체'가 떠들썩했을 축제의 정도와 규모를 짐작할 수 있다. 우리 민족은 어떤 민족보다도 '축제적 인간'임을 여실히 증명하고 있다. 지금도 그 민족혼은 면면히 이어져 어느 자리에서도 쉽게 노래하고 춤추는 것을 볼 수 있다.

무당은 인류에 보편적으로 존재하는데, 특히 동북아시아의 시베리아 샤머니즘이 부각되는 것은 문화적 스트레스로 인해 그것을 극복하거나 일탈하는 메커니즘으로서 축제가 널리 퍼졌기 때문일 것이다. 동이족, 한민족은 금수강산이라는 자연적 환경과 그것에 기인한 낙천적인 성품을 가진 민족으로서 감정 혹은 기운생동(氣運生動)을 기조로 문화를 운영한 것으로 보인다. 따라서 한민족은 신과 흥과 멋을 기조로 살아왔다고 해도 과언이 아니다.

2. 문화권으로 본 한국무용

무용인류학적으로 보면 추운 지방으로 갈수록 수직운동, 즉 위로 비상하거나 뛰어오르는 동작이 많고, 더운 지방으로 갈수록 수평운동이 많다. 수직운동에는 몸과 발이 뛰어오르는 가벼운 준비동작과 무릎의 굴신이 중요하고, 수평운동에는 발의 옮김과 엉덩이나 손을 움직이는 동작이 중요하다. 인간의 신체는 2등분하면 허리를 기준으로 상체와 하체로, 3등분하면 머리(가슴)·배·다리로, 5등분하면 머리·어깨(손과 팔)·허리(엉덩이)·무릎·발(다리)로 나뉜다. 이러한 신체의 등분과 마디를 잘 움직이고 조합하여 아름다움으로 승화하면 춤이 된다. 춤의 테크닉을 다 익힌 후에는 무엇보다도 마음으로 춤을 출 줄 알아야 훌륭한 무용가가 된다. 이는 예술 일반과 같다.

한반도의 문화권은 흔히 단오문화권(북한 지역), 추석문화권(경기·충청·호남 지역), 추석·단오복합권(강원·경상도 지역)으로 나눌 수 있는데 대표적인 예술로 단오문화권은 춤(산대놀이), 추석문화권은 노래(판소리), 복합권은 춤·노래(들놀음) 등이다. 이러한 특성이 춤에서 드러날 때는 대체로 단오권은 수직·입체적이고, 추석문화권은 수평·평면적이며, 복합권은 그 중간이다. 민속학자인 김택규는 단오권이 '도당굿—입체적·동적', 추석권이 '당산굿—평면적·정적', 복합권이 '별신굿—평면적·동적'인 것으로 보았다.

살풀이, 승무, 탈춤으로 대표되는 민속무용은 궁중무용과 크게 다르다. 궁중무용은 규범에 충실하기 때문에 감정이 억제되고 따라서 선적이고 평면적이다. 이에 비해 민속무용은 선과 평면을 바탕으로 하지만 그것에 역동성을 가미하게 된다. 그 역동성은 원을 바탕으로 곡선, 태극형, 나선형적인 동작으로 구성된다. 여기에 무거우면서도 약동하는 힘과 무게중심을 발에 두지 않고 가슴에 두면서 맺고 푸는 팔과 발꿈치부터 내려놓거나 굴신하는 다리의 정교한 놀림은 그야말로 정중동(靜中動)을 연출한다. 특히 발의 움직임 중 무릎을 굽혔다 피면서 땅을 밟아 나아가는 이른바 답지저앙(踏地低昻)의 형태는 『삼국지』「위지」'동이전'에도 나올 만큼 오래된 것이다.

한국의 춤은 선(線)적인 것을 특징으로 하기 때문에 그 선에 강약과 매듭을 주기 위해서 위와 같이 조용한 가운데 역동적인 모습을 보인다. 전통무용에서 삼분박, 다시 말하면 삼진삼퇴(三進三退), 삼전삼복(三顚三覆), 소삼대삼(小三大三) 등도 평면성의 단조함을 깨는 악센트 효과에 해당한다. 이는 직선과 도약과 비상으로 구성된 발레 등 서양 무용과는 다르다. 서양 무용은 도약을 위해 발과 다리의 사용이 빈번하지만, 우리의 전통무용은 어깨와 손의 사용이 빈번한 편이다. 서양 무용은 마치 건축물을 쌓아 가듯 매우 축조적이고 입체적으로 공간을 꽉 차게 이용하면서 비상을 꿈꾼다. 그런 점에서 서양 무용은 우리의 단오권의 특징과 매우 친연성을 갖는다. 이는 북방문화권의 기마—유목 전통이 나중에 서양 문화권의 전통이 되는 것과도 일치한다.

예컨대 북방의 춤은 발과 다리를 많이 사용하고 수직운동을 주로 하며 하늘로 비상하는 것을 클라이맥스로 한다. 이에 비해 남방의 춤은 손과 팔을 많이 사용하며 수평운동을 주로 하고 어깨를 너울너울하며 나비가 춤추듯 지상에서 퍼져 가는 것을

클라이맥스로 한다. 북방의 춤은 입체적이고 따라서 입체에서 평면으로 평면에서 선으로 들어와서 점에 머무르지만 남방의 춤은 점에서 시작하여 서서히 평면으로 옮겨 가고 평면에서 입체로 발전한다.

추석권, 남도의 춤은 방 안에서 시작했다. 따라서 방안춤, 기방춤의 특징이 잘 드러나 있다. 단오권, 북도의 춤은 마당에서 시작했다. 따라서 마당춤은 그 특징이 탈춤에서 가장 잘 드러난다. 마당에서는 도약이 용이하지만 안방에서는 도약이 쉽지 않다. 만약 마당춤을 실내의 무대에서 공연한다면 점차로 '안방춤'화할 가능성이 크다. 반대로 안방춤을 마당에 내어놓는다면 점점 '마당춤'화할 것이다. 이는 어디에서 공연되느냐 하는 장소성이 중요하다는 얘기다.

남도의 춤은 '한(恨)'의 정서를 표현하는 데에 용이하고, 북도의 춤은 '신(神)'의 정서를 표현하는 데에 용이하다. 그런데 한과 신의 중간에 있는 것이 '멋(美)'이다. 그러한 점에서 춤예술의 완성도는 멋의 달성에 있는 것이겠지만 멋을 달성하였을 때일지라도 한이, 신이 그 특징으로 드러나야 할 것이다. 흔히 우리 전통예술을 시대적으로 볼 때 신라는 멋, 고려는 신, 조선은 한으로 특징짓는 것을 볼 수 있다. 이를 지역별로 보면 추석권은 한, 단오권은 신, 복합권은 멋으로 대입하면 어느 정도 공감이 가게 된다. 그러나 '한(恨) 따로, 신(神) 따로, 멋(美) 따로'가 아니다. 이들 삼자가 한데 어우러져 있다. 우리 전통춤을 볼 때 그 지역의 다른 예술 장르의 특성을 이해하면서 그 춤을 보면 이해와 공감이 훨씬 확대됨은 물론이다.

3. 전통무용과 신무용의 관계

한국의 전통춤은 20세기 초, 구한말과 일제 식민 과정을 거치면서 끊어질 듯하면서도 가까스로 몇 갈래로 전해졌다. 하나는 궁중 진연(進宴)에 참가하는 여령(女伶·女妓)들을 가르친 이장선(李長善, 1856-1927, 전남 곡성군 옥과면 출생)에 의해 명맥을 유지했는데, 그는 종9품의 참봉직을 받고 60세가 넘어 낙향하여 같은 옥과면 출신 한진옥(韓鎭玉, 1910-1991)에게 춤을 가르쳤다. 이때 한진옥은 승무와 살풀이춤, 검무 등을 배웠다.

한편 명고수이며 명안무가로 이름을 떨쳤던 한성준(韓成俊, 1874-1942, 충남 홍성군 출신)은 전통춤을 무대화함으로써 기생, 무당, 사당패, 창우, 광대 등의 놀이로 천시되던 전통춤을 본격적인 한국춤으로 격상시키게 된다. 한성준은 7세 때부터 외조부 백운채(白雲彩)에게 춤과 북을 배우고, 이어 서학조(徐學祖)와 박순조(朴順祚) 문하에서 춤과 장단을 공부하였다. 1910년대에는 협률사(協律社)·연흥사(延興社) 등 창극단체에서, 김창환(金昌煥)·송만갑(宋萬甲)·정정렬(丁貞烈) 등 명창들의 고수로 활동하였다. 1934년 조선무용연구소를 창설하여 민속무용에 전념하면서 후진 양성에 힘썼다. 춤을 아는 고수, 리듬을 아는 춤꾼이라는 이중성에서 그의 천재성이 발휘되었다.

특히 그는 일본의 대표적인 현대무용가인 이시이 바쿠(石井漠)에게 현대무용의 기본 테크닉을 배운 최승희(崔承喜)에게 조선의 춤과 민족혼을 불어넣어 독자적인 예술세계로 이끌었다. 1935년 서울에서 '한성준무용공연회'를 가진 뒤, 도쿄·오사카·나고야·교토 등 일본 주요 도시에서 순회공

연을 하였다. 그는 태평무(太平舞), 학무(鶴舞) 등을 새롭게 만들어냈으며, 민속무용 체계와 기초를 세우는 데 크게 공헌하였다. 그가 경기도당굿 터불림장단에서 아이디어를 얻어 안무한 태평무는 가장 성공적인 것으로 평가된다.

한편 소위 신무용 쪽에서는 세계적인 무용가인 최승희(崔承喜, 1911–1967로 추정)의 업적은 괄목할 만하다. 그는 숙명여학교를 졸업하자마자(1926) 일본으로 건너가 이시이 바쿠에게 3년간 배운 뒤, 1929년 귀국하여 '최승희무용연구소'를 열고 여러 작품발표회를 가졌다. 1938년 파리 공연에 '세계적인 동양의 무희', 1939년 뉴욕 공연에서는 '세계 10대 무용가의 한 사람'이라는 평을 받았다. 특히 한국전쟁중 북경에서 '조선민족무용 기본동작'이라는 무보(舞譜)를 만드는 획기적인 족적을 남긴다.

조택원(趙澤元, 1907–1976, 함남 함흥 출신)은 휘문고를 졸업하고 보성전문학교를 2년 만에 중퇴한 뒤, 1928년 일본으로 건너가 역시 최승희처럼 이시이 바쿠 문하에서 무용을 배웠다. 1932년 귀국하여 '조택원무용연구소'를 열었다. 1958년 도쿄에서의 은퇴공연까지 30년 가까이 현역으로 활동하다가, 1961년 한국으로 돌아와서 이듬해 한국무용협회 이사장을 지내고, 1969년에 '한국민속무용단'을 설립하였다.

전통무용과 현대무용의 관계를 보면 전통무용은 현대무용에게 토착화하는 아이디어와 영감을 주었음에도 멸시를 받아 왔다고 할 수 있다.

최승희가 세계적인 무용가가 된 데는 한성준의 공이 컸다. 조택원의 일련의 작품에도 한성준의 영향이 전혀 없었다고 할 수 없을 것이다. 물론 전통무용은 우선 원형을 보존하고 전수하는 데에 주안점을 두어 왔지만 결국 살아 있는 사람이 행하는 예술이고 보면 창작이 끼어들지 않을 수 없고 원형의 전수에만 춤꾼이 머물지 않을 경우, 자연스럽게 창작이 되기 마련이다. 그런 점에서 전통무용도 신무용의 범주가 적용되어야 하는 것은 당연하다. 그러나 아직도 이러한 인식이 미흡하다.

전통무용은 신무용의 그늘에 가려 빛을 보지 못했는데 5·16군사정변 후, 군사정부가 1965년 중요무형문화재(인간문화재)를 지정하면서 그나마 정리되고 명맥을 유지하게 된다. 한국 근현대무용은 아직도 최승희, 조택원 등 소위 신무용 2인방을 위주로 논의되기 일쑤인데 근대무용이 사전적 정의로 '한국에서 근대 시기에 전개된 춤의 일체'라면, 당시에 중요한 춤의 담당자였던 기생·무당·사당·광대의 춤도 여기서 제외되어서는 안 될 것이다.

4. 무용의 우주론과 한국무용

시(詩)가 언어를 매체로 하는 '미(美)의 운율적 창조'라면 춤은 몸을 매체로 하는 미의 운율적 창조이다. 시에도 음악이 따라야 하지만 춤도 음악(노래)이 따라야 한다. 물론 음악이 없는 무용도 있다. 그러나 일반적으로 무용은 음악이 따르고 춤을 잘 추려면 음악에, 더 정확하게는 음악의 리듬에 민감해야 한다. 음악의 마디를 잘 모르고 추는 춤은 그래서 청중들로 하여금 감흥을 일으키지 못한다. 원시시대 종합예술로서의 축제는 아마도 주로 타악기를 반주로 하는 춤을 중심으로 전개되었을 것이며, 이에 다른 악기들이 점차 들어오는 방식으로 발전하였을 것이다.

춤의 원리는 여러 방면에서 논할 수 있겠지만 결국 무용가가 몸의 중심을 잡는 가운데 상하좌

우, 원운동 등 사방으로의 몸동작을 통해 공간을 미의 공간으로 창조해 가는 과정이라고 할 수 있다. 이를 음양론으로 풀이하면 '다원다층의 음양학'이라고 할 수 있다. 이 음양학의 입장에서 보면, 춤꾼이 단전호흡을 하면서 다양한 미적 몸짓을 통해 관객에게 예술적 감흥과 카타르시스를 주게 되는데, 이때 잘 추는 춤은 관객에게 어떤 다른 예술보다 직접적인 기운을 전달해 주는 효과가 있다. 그래서 춤에 맛을 들인 사람은 다른 예술 장르에 쉬 감흥을 느낄 수 없다고 한다.

모든 예술은 행위자의 마음을 몸으로 드러내는 표현행위의 결과이다. 그 과정에서 매체는 여러가지로 존재하지만 무용은 특히 인간의 신체를 바로 사용한다는 점에서 가장 자연적이다. 여기서 자연적이라는 말은 무용은 간접적인 매체가 아니라 보다 직접적인 것이라는 뜻이다. 또 원초적이라는 점도 있다. 다시 말하면 다른 인공적인 틀이 끼어들지 않는 탓으로 감정과 정서, 호흡과 숨소리가 가장 짙게 배어 있다는 것이다. 인간의 신체적 특징─수직보행하는 특징은 매우 상징적 언어로 작용한다. 인간은 식물의 특징과 동물의 특징 위에 성립된 종이다. 인간은 하늘과 땅 사이에 존재하는데, 정적으로 보면 수목과 같다. 그 수목의 안은 수액(혈액)이 흐르고 있고 생명이 영위되고 있다. 또 수액에 적절한 산소를 함유하기 위해 끊임없는 호흡을 필요로 한다.

수목은 대지에 뿌리를 드리우고, 태양과 비는 밖에서 수목의 환경을 만든다. 그러한 점에서 인간은 물(水)을 기반으로 성립되어 있는 태양계의 가족 중 하나이다. 그런데 이 태양계의 종은 한자리에 있지 않고 움직인다. 바로 움직이는 동물이

라는 점에서 식물보다 더 활발한 표현을 하고 있다. 인간 이외의 수많은 동물이 있고 그 동물 가운데서도 생각을 하는 동물로 진화한 종이다. 인간은 손과 발, 사지를 가장 다양하게 움직이는 수목이며 동물인 셈이다. 다시 말하면 인간은 무생물에서부터 식물, 동물, 더욱이 인간에 이르기까지 수많은 진화 과정을 거친 동물들의 계통발생을 한 몸에 개체발생으로 내포하고 있는 존재인 것이다. 그러니 표현이 다양할 것은 자명한 이치이다.

모든 무용은 발에서 시작한다. 발은 신체라는 하드웨어의 가장 밑바닥에 있는 것이다. 이것을 어떻게 움직이느냐에 따라 다른 신체, 예컨대 무릎·허리·어깨·손·머리 등의 동작이 영향을 받고, 동시에 동작의 연속으로 무용이 구성된다는 점에서 발을 어떻게 놓을 것인가는 안무에서 매우 중요한 것이다. 이러한 측면에서 무용가를 최소한의 입장에서 볼 때 움직이는 수목이라고 생각해도 좋고, 나아가서 말 못하는 동물이라고 생각해도 좋다. 말하자면 말 못하는 동물로서의 인간이 어떻게 표현하고자 하는 내면의 이미지를 동작으로 표현하며, 심지어 동작이 거의 정지 상태에 있다고 하더라도 그것이 어떻게 정중동을 표현하는가는 매우 중요하다. 이는 거꾸로 말하자면 무용가는 말로써 표현하고자 하는 것을 철저하게 몸짓으로 표현하여야 하는 예술가이다.

무용에서 음악(반주)과 호흡은 동작 이상으로 중요하다. 음악과 호흡은 동작의 마디이며 그 마디를 제대로 지키지 못하면 무용은 표현하고자 하는 목적을 달성할 수 없다. 그래서 훌륭한 전통무용가들은 '장단에 호흡이 들어 있다'라고 표현한다. 좋은 춤, 훌륭한 춤은 장단을 꿰뚫어야 하고,

장단은 바로 음양이며, 음양은 바로 채(양)와 궁(음)이다. 무용이 단순한 운동이 아닌 것은 바로 표현하고자 하는 데에 있다. 좋은 무용을 하기 위해서는 훌륭한 신체조건도 필요하고 여러 차원의 테크닉도 필요하지만 무엇보다도 무엇을 표현할 것인가가 중요하다. 이것이 없으면 예술이 아니기 때문이다. 아무리 동작소(動作素) 혹은 동작의 의미가 정해진 클래식이라고 하더라도 창조적 표현이 없으면 예술이 아니다.

일상적 세계를 무용으로 표현할 때보다는 비일상적 세계를 표현할 때가 더욱더 표현의 의미는 커진다. 예컨대 조상, 신령, 귀신, 신의 표현은 여기에 해당한다. 이와 관련하여 한국문화의 원형인 무(巫)를 생각하지 않을 수 없다. 한국의 전통예술은 무(巫)에서 분화되었고 무용도 여기서 예외가 아니다. 도리어 무용은 특히 무(巫)와의 연관이 깊다고 해야 할 것이다.

무용은 전통예술의 종합예술적 성격이 강하다. 무용은 연극보다 더 오래된 종합예술이다. 연극에도 말이 없는 무언극이 있기는 하지만 신체예술인 무용에 비할 수는 없다. 무용은 말 이전의 예술이다. 무용에는 소리(음악)와 그림(미술)이 들어가지 않을 수 없다. 아름다운 무용은 물론 무대와 분장이라는 전제 위에 쌓아 올려지는 '의례(ritual)=사설(logomenon)+행위(promenon)' 중 사설(말·노래) 없이 구성되는 역동적인 건축물과 같다. 음악이 그것을 대신하고 있다.

무용의 비언어적 특성은 바로 초일상성(超日常性)과 통하고 이것은 초월적인 존재인 신·정령·조상(귀신), 심지어 자연계의 모든 것과 교통(com-munication)하는 것이 된다. 이것은 비언어적(nonverbal), 눈에 보이지 않는(invisible), 들을 수 없는(inaudible) 것으로 요약된다. 이것은 제의적이다. 한편 이와 달리 반일상성(反日常性)은 언어적(verbal), 눈에 보이는(visible), 귀에 들리는(audible) 것으로 요약된다. 이것은 현실적이다. 어느 쪽이든 무용은 무한한 우주의 에너지와 하나가 되는 것이다. 그러기 위해서는 신체적인 리듬은 자연에서 감응을 받고 감화된 심상을, 자연의 리듬을 지닌 형상으로 나타내는 것이다. 신체가 상하좌우로 도약하고 움직이며 도는 운동 속에서 우주를 볼 수도 있고 들을 수도 있다.

무용이야말로 인간의 무의식까지 파고들어 동식물의 세계를 인간의 신체적 움직임으로 표현하는 예술이다. 이것이야말로 감응, 교감 그 자체이다. 그러한 점에서 인간은 소우주(micro cosmos)이고 무용을 통해서 대우주(macro cosmos)의 넘쳐흐르는 리듬과 유기적인 신체로 하나가 된다. 이것이 바로 천지인(天地人) 사상이다. 우리의 전통무용은 무언의 몸짓을 통해 '천지인' 사상을 형상화한 예술이라고 할 수 있다. 또 춤의 테크닉 면에서는 '음양사상'을 실현하는 특성을 보인다. 세계 속에서의 한국춤이 민족적 특수성과 세계적 보편성을 획득하는 일이야말로 무용계 전체의 숙원이 되어야 할 것이다. (1권에서 재수록)

1

이용우 李龍雨, 1899-1987

진쇠춤

중부지방에서 행해지는 마을굿을 도당제라고 한다. 국태민안과 마을의 안녕, 태평, 풍요를 목적으로 매년 음력 정초나 가을 10월 상달에 한다. 경기 남부지방 부천, 화성, 수원, 오산, 안성 등에서 하는 굿이 격식도 있고 춤도 다양하다.

경기도당굿에 추고 있는 춤은 도살풀이·부정놀이·제석·터벌림·진쇠·올림채·쌍군웅춤으로, 춤으로 마무리한다는 점에서 중요하지만, 한국 전통춤의 원형을 지킨다는 데 더 큰 뜻이 있다. 진쇠춤을 출 때는 앞은 학 흉배, 뒤는 용 흉배인 붉은 철릭에, 요대엔 3개의 근낭을 단다. 양반들은 사모관대에 목화를 신고 추고, 굿판에서는 갓을 쓰고 버선발로 춘다. 철릭에 붙어 있는 흰 한삼을 제치고, 뿌리고, 엎고, 돌고, 저정거리는 동작에 꼬는(팔을 올려 돌리는) 동작이 곁들여진다. 진쇠장단은 무속 장구장단 등 박이 제일 많은 장단이다. 진쇠장단 12채는 징 치는 눈이 있으므로 징을 높이 들고 크게 12번을 못 치면 잘못 쳤다고 한다. 장구와 징만으로 반주를 하다 당산제나 도당굿에서 법도를 지켜 앞으로 3보, 뒤로 3보 오방지신을 달랜다.

이옹의 장구, 젓대, 피리, 해금 등의 악기 연주와 민속춤 승무, 검무, 태평무, 진쇠춤은 아무 때나 구경하기 어려웠다. 특히 이옹은 진쇠춤의 장단과 춤사위 등 도당굿의 처음부터 끝까지 모두 꿰고 있으며, 어정굿 뒷전에는 타고난 예능으로 아무나 흉내내지

못했다. '학습의 끝이 보이지 않은 양반'이라고 사람들은 칭송한다. "진쇠춤은 굿의 처음, 부정놀이 뒤에 추는 거야. 옛날에는 궁에서 경사 있을 때 대감들도 추었지. 소소한 소인들은 못 추었어. 예전에 내가 종묘에서 올림채춤을 춘 적이 있지." 옛 춤이 이름은 그대로 전해 와도 의상이며 동작이 너무 많이 변형됐다면서 국립국악원이 궁중무악에만 힘을 쓰고 옛날 화성 재인청에서 하던 일 같은 민속연희의 보존, 전승에는 너무 무심하다고 탓했다.

이옹은 여덟 살 때 서모 박금초에게 창을 배우기 시작했다. 박금초는 밀양 출신으로 당대 명창 이동백과 같은 연배로 송만갑과 이동백 등과도 교분이 있었다. 아버지 이동하도 세습무였지만, 일찍부터 공연단체를 꾸며 흥행사로 전국은 물론 일본과 만주까지 공연하러 다녔다. 열두 살부터 시작한 한문 공부와 변성기에 목을 잡으러 찾아갔던 통도사에서의 백일 공부가 그가 기억하는 좋은 공부였다. 통도사에서는 당시 102세의 염씨 성을 가진 스님 한 분이 특히 기억에 남는다고 했다. 아버지가 꾸민 단체에는 그와 같은 또래의 조석순, 정노마 등이 있어 세 소년은 공연 때마자 배역을 바꿔 가며 창극을 했다. 스무 살 때까지는 아버지 단체에서 공연했고, 스물한 살 때부터는 단체를 만들어 전국을 순회공연했다.

이옹은 평생을 춤과 음악 속에서 살았고, 장단과 춤, 굿의 영험을 맡은 파수꾼이었다.

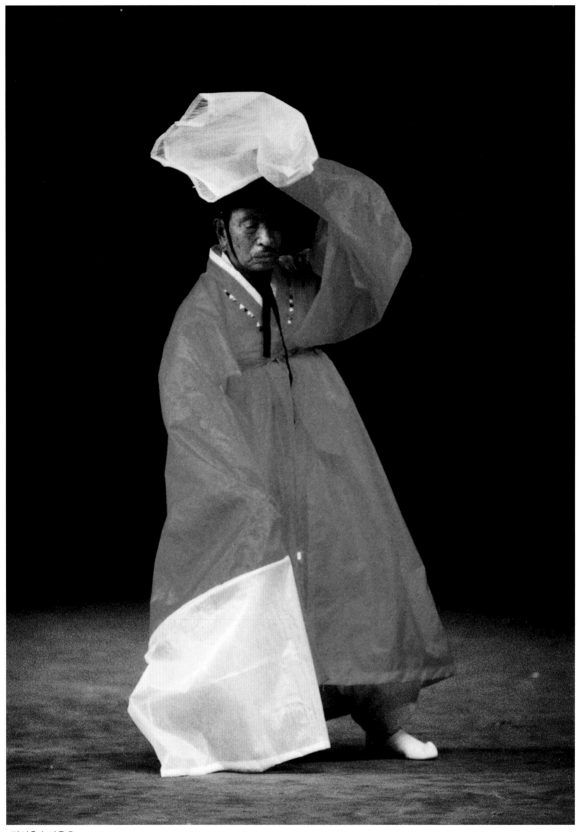

진쇠춤 | 이용우

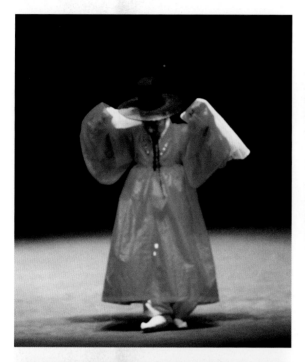
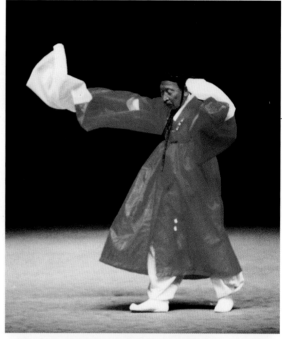
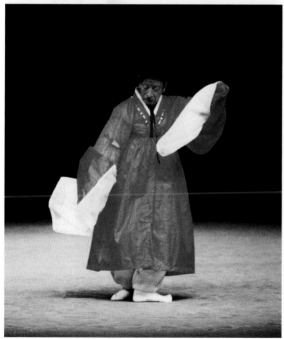
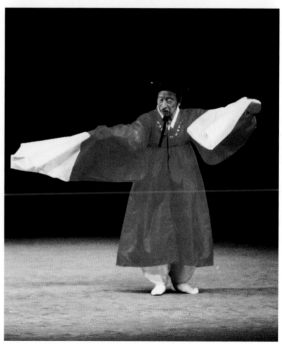

진쇠춤 | 이용우

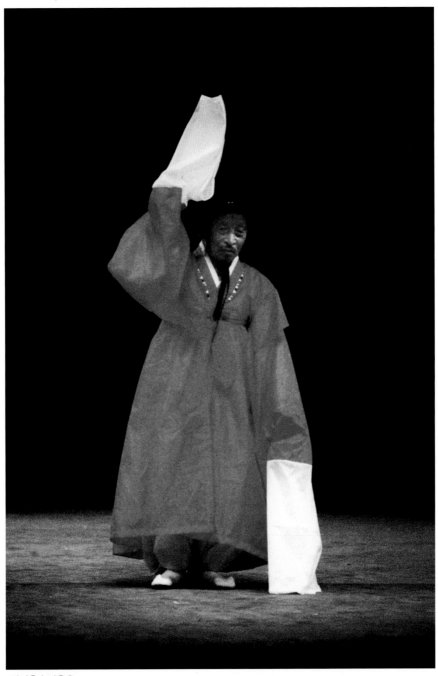

진쇠춤 | 이용우

김도봉 金道峰, 1906-?

바라춤

바라춤은 두 개의 바라를 마주쳐 소리를 내면서 추는 것이다. 바라는 '요잡'이라고도 하는데, 사람들을 모을 때 또는 부처님을 찬양하는 악기로 썼다는 기록이 있다. 바라춤은 노래 없이 추는 막바라춤과 내림계로 추는 내림계바라춤이 있으며, 『천수경』에 맞추어 추어지는 이른바 천수바라춤, 사다라니에 맞추어 추는 사다라니바라춤이 있다. 구성에 따라 평바라(일인무), 겹바라(이인무), 쌍바라(사인무) 그리고 많은 승려들이 합세해 추는 잡바라춤이 있다. 바라를 '번개바라'라 하기도 하는데 이는 바라가 소리를 내고 바라를 쳤을 때 반짝반짝 빛이 나기 때문에 붙여진 별명이다.

김도봉은 서울에서 태어나 열세 살에 머리 깎고 입산, 백련사(白蓮寺)에서 스무 살 전후에 이범호 스님에게 3년 동안 범패의식을 공부했다. 그는 범패의 짓소리범음에서부터 식당작법의 모든 춤을 알고 영산재가 있을 때마다 범패의식을 집행해 왔다. 도봉 스님의 훤칠한 키에 웃음을 머금은 얼굴이 주는 느낌은 어딘가에서 세상을 굽어보는 도인 같고, 바라를 잡아 올리는 모습은 춤의 느낌보다 제사에 임하는 경배의 자세와 같으며, 중생에 들려주는 한마디 설법 같다.

범패의식은 해방 전까지만 해도 영산재가 들 때마다 해 와서 상당히 성행했으나 해방 후에는 그렇게 큰 재가 별로 없었고, 승려 중에 범음을 아는 승려도 보기 힘들게 되었다. 1982년 6월, 백련사에서 민속학계에 그의 범패의식을 보고하는 재를 마련한 것도 사라져 가는 이 의식을 좀더 많이 알리고자 함이었다. 이범호 스님으로부터 함께 범패를 공부한 승려는 10여 명이지만 그의 동학들은 모두 입적했다. 스승인 이범호 스님을 '한국 으뜸의 범음을 지니셨던 분'으로 꼽는 그는, 그에게서 배운 것을 후학들에게 전해 주고 싶어 했다.

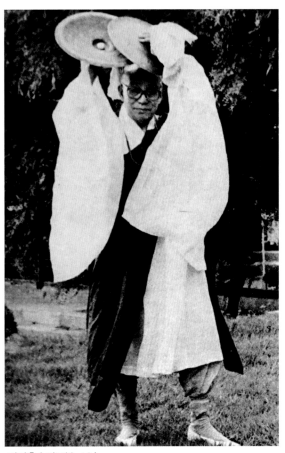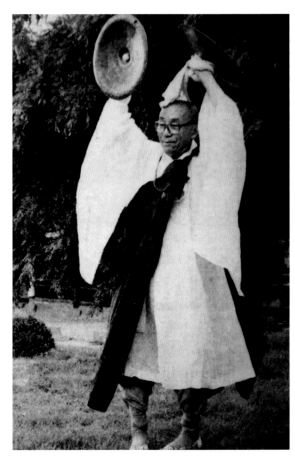

바라춤 | 김도봉 스님

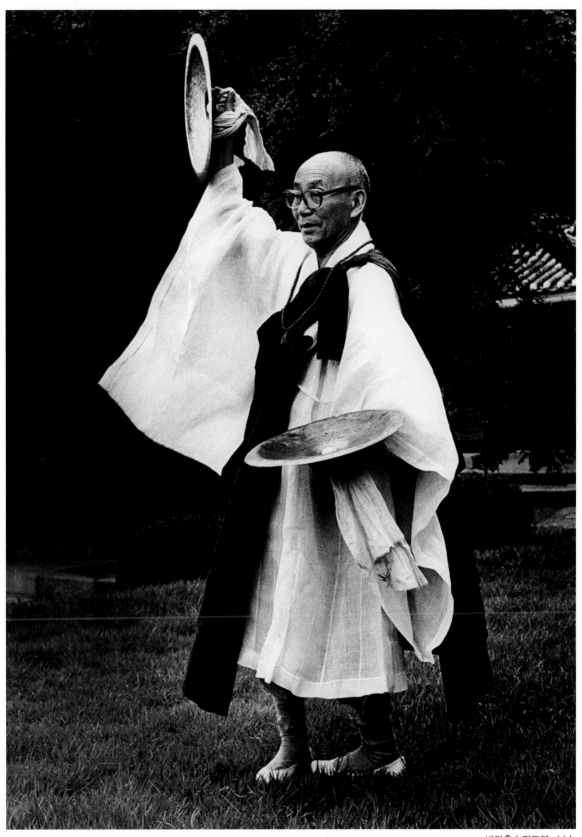

바라춤 | 김도봉 스님

이동안 李東安, 1906-1995

엇중모리 신칼대신무

이동안이 1940년대 목포 공연 때 씻김굿을 구경하고 안무한 엇중모리 신칼대신무는 엇중모리장단에 맞추어 추는 춤으로, 엇중모리 한 장단이 도돌이 한 장단인데, 5박에 채를 떨지만 않는다. 경기도 일원에서 이 신칼대신무를 더러 추고 있는데 장단을 잘 모르고 추고 있다.

진쇠춤, 태평무, 신칼대신무, 승무, 살풀이춤, 입춤, 기본무, 발탈, 줄타기 등 여러 가지 예능을 가진 천하의 광대인 그가 그 많은 춤 중에서 하필이면 검은 막 속에 누워 발에다 탈을 씌워 재담과 발 움직임으로 하는 발탈놀이로 기예능보유자가 된 것은 웃기는 일이다.

경기 화성군 향남면 송곡리 세습무가의 재인들의 계모임인 재인청의 광대였던 이화실의 손자이자 같은 재인청 출신인 이재학의 외아들로 태어난 그는 마지막 재인청 도대방을 지내면서 재인이 갖추어야 할 기량과 많은 학습을 한몸에 지닌 재인 중의 재인이다. 줄광대로 시작하여 광무대에서 김관보로부터 학습한 기본춤은 물론 앞에 언급한 여러 가지 춤과 줄타기 등으로 훗날 지방 공연 때 많은 일화를 남겼다. 박춘재 명창으로부터 배운 경기잡가와 발탈 등으로 방방곡곡을 누비며 난장판을 펼치며 그는 수많은 춤

을 추었다. 그는 춤만 아니라 경기잡가, 남도잡가, 무속음악, 민속음악 전반에도 도가 트인 재인이다.

내가 이동안을 알게 된 것은 해방 후, 그가 서울에서 활동할 때였다. 나는 그가 어떤 분인가 궁금하던 차에 당시 장안의 유한마담들이 조직한 '이동안후원회'에서 재주만큼이나 화려하게 활동하고 있던 그를 처음 만났다.

이동안은 6·25전쟁 이후로 춤과 민속음악 연구소를 개설, 후학 가르침에도 전념하였으며, 그가 조직한 단체들은 전국 방방곡곡을 누볐다. 그러던 그가 한동안 소식이 없어 수소문 끝에 대전에서 만나 뵈었을 때에는 어찌된 영문인지 그의 모습이 너무나도 초라하여 가슴이 미어질 것만 같았다. 왕년의 화려함과는 거리가 먼 외로운 생활을 하고 있는 그의 이야기를 나는 신문에 소개했다.

그후 민속학자인 심우성의 도움으로 이동안은 충남 온양에 거처를 마련하였고, 그 뒤에 서울로 올라와 연구소를 다시 개설할 수 있었다. 그는 다시 무대에 춤공연을 올려 무용가를 배출하면서 제자들을 가르쳤다. 그가 보유하고 있는 춤 중에 발탈 기예능보유자가 되어 아쉬워하다가 후계자도 제대로 못 내고 노환으로 1995년 세상을 떠났다.

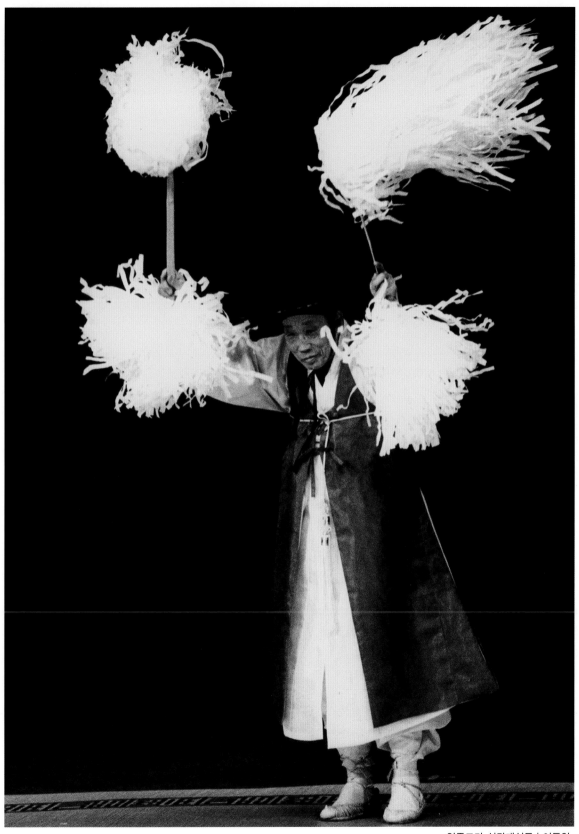

엇중모리 신칼대신무 | 이동안

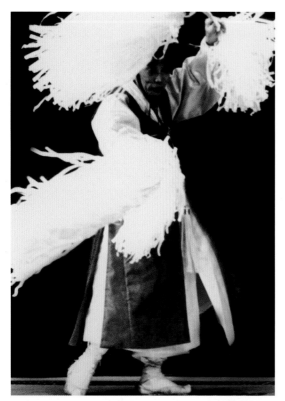
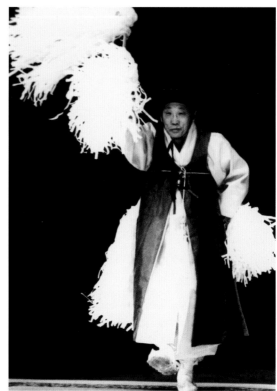
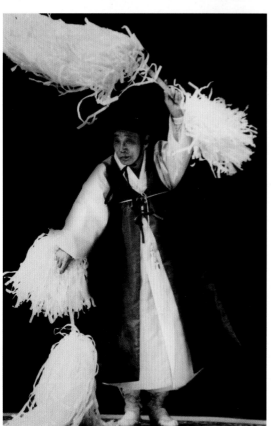
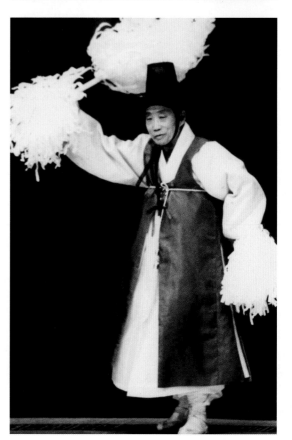

엇중모리 신칼대신무 | 이동안

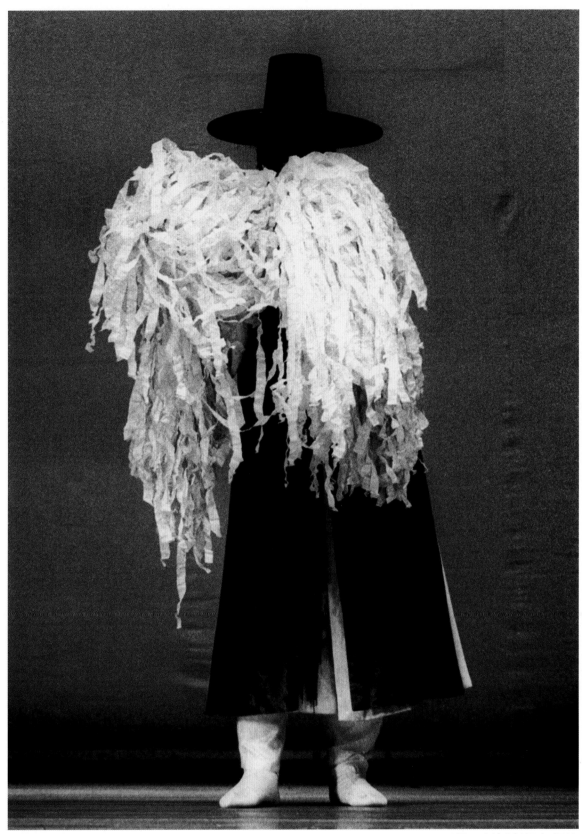

엇중모리 신칼대신무 | 이동안

하보경 河寶鏡, 1906-1997

양반춤

경남 밀양 지방에 전승되어 오는 백중놀이는 중요무형문화재 제68호이다. 머슴들이 음력 7월 보름경, 진(辰)에 해당하는 날(용날이라 함)을 택하여 지주(地主)들이 마련해 준 술과 음식으로 하루를 즐겁게 노는 데서 유래한 두레굿이다. 이러한 놀이는 두레먹기, 호미씻기, 호미걸이라는 명칭으로 중부 이남지방의 농촌에서 흔히 볼 수 있다. 밀양에서는 이날을 흔히 '머슴날'이라고 하며, 이날의 놀이를 '꼼배기참놀이'라 부르기도 한다. '꼼배기참'이란 밀양 지방의 사투리로, 밀을 통째로 갈아 팥을 박아 찐 떡과 밀에다 콩을 섞어 볶은 것, 그 밖에 술과 안주를 준비하여 머슴들에게 점심, 저녁으로 주는 것을 말한다.

백중놀이 춤판은 양반춤에서 시작된다. 이어서 머슴들이 풍물 장단에 맞추어 양반을 몰아내고 각기 난쟁이, 중풍잽이, 꼬부랑할미, 떨떨이, 문둥이, 꼽추, 히주래기, 봉사, 절름발이 등의 병신춤을 추며, 이어서 범부춤과 오북춤이 추어진다.

지금부터 29년 전에 경남 밀양군 원동면으로 하 선생을 처음 만나 뵈러 갔었다. 밀양역에서 내려 원동까지 가려면, 당시만 해도 완행열차밖에 없던 시절이라 택시를 타야 했는데, 원동에 도착했을 무렵은 쌀쌀한 초가을 날씨가 완연했다. 물어 물어 그의 집을 찾아갔더니 처음 보는 낯선 얼굴인데도 반가워하며 내 두 손을 맞잡고 흔들었다. 신문사에서 취재차 왔다고 인사를 드리니 "신문에 나면 서울에서도 춤

추고 미국에도 갈 수 있나?" 하셨다. 옆에 계시던 부인께서 "영감, 신문에 나면 미국에 갈 수 있게 좀 해 주소"라고 하며 다 같이 폭소를 터뜨리던 기억이 아직도 생생하다.

하보경은 경남 밀양에서 농악단 모갑이(놀이패의 우두머리)인 아버지 하성옥과 춤꾼인 어머니 이삼선 사이 중농가에서 태어났다. 그는 어려서 아버지가 추던 북춤을 흉내내기 시작하여 훗날 중요무형문화재가 되었으며, 오직 북 하나만을 메고서 한평생을 북과 함께 놀다 가셨다 해도 틀린 말이 아닐 정도로 북 하나만 있으면 절로 신명이 나던 춤꾼이었다.

처음 뵙고 나서 몇 년 뒤 경남 창군 영산읍 3·1문화제 놀이마당에서 다시 만났을 때, 그는 보슬비 속에서 통영 갓을 쓰고 도포자락을 날리며 추는 양반춤을 추고 있었다. 공연이 끝난 후에 인사를 드렸더니 "언제 왔노?" 하고 반색하면서, 끝나고 나서 식사나 같이하자며 손을 꽉 붙잡았다. 그날 저녁식사 자리에서 그는 젊어서는 부모가 먹여 주어 춤을 추었고 늙어서는 나라에서 먹여 주니, 죽는 날까지 북을 두드리며 춤이나 마음껏 추다 가겠다는 말씀을 했다.

집 한 칸 없이 살면서도 아무런 아쉬움과 욕심 없이 선비의 자세로 서민의 춤을 추어 온 그는 살아생전 그의 말 그대로 서울에도 오고 미국에도 가서 춤추다가 북과 함께 세상을 떠났다.

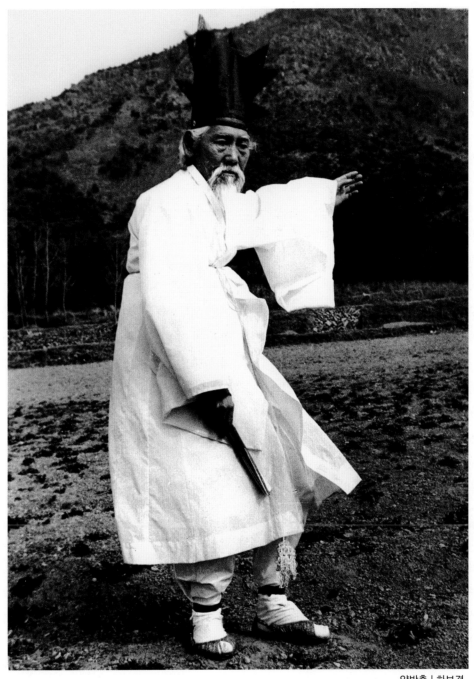

양반춤 | 하보경

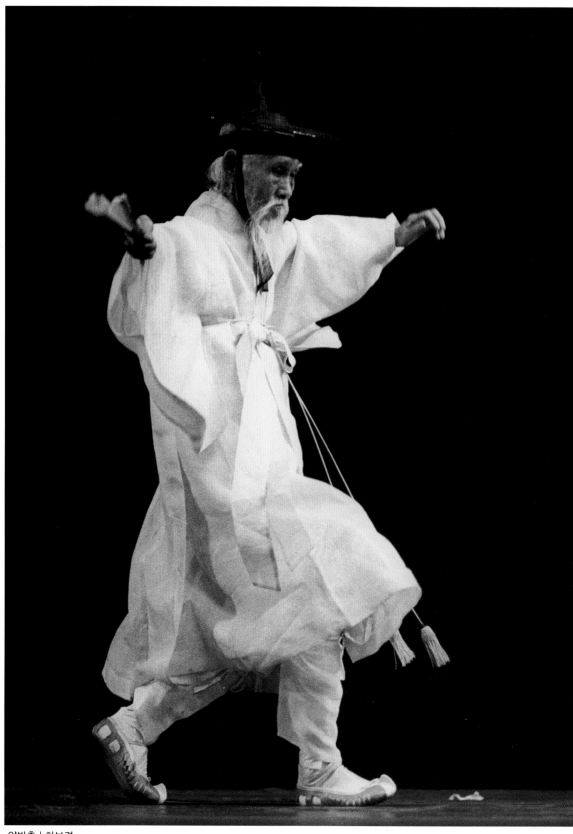

양반춤 | 하보경

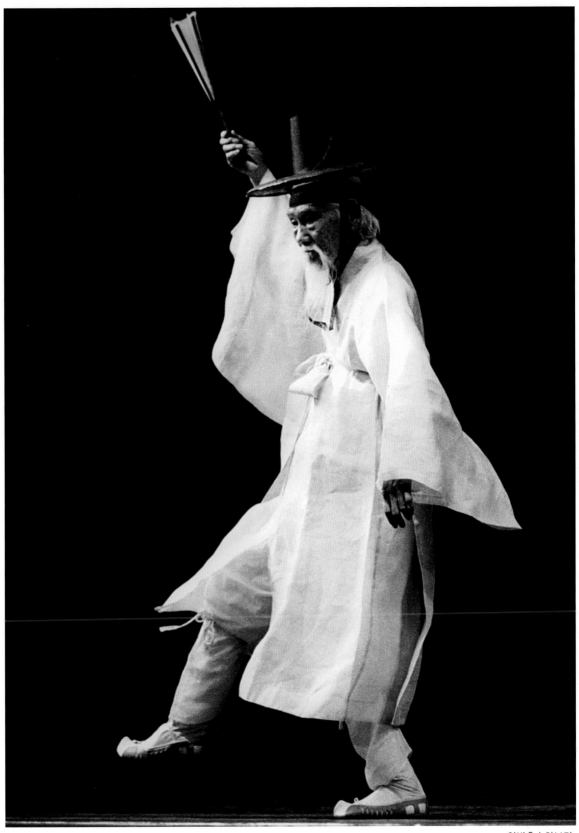

양반춤 | 하보경

황월화 黃月華, 1908-?

나비춤

영산재(靈山齋)란 불교의식의 한 양식을 지칭하는 말이다. 즉 불교의식에 있어 영혼천도를 위한 의식의 구성 절차인 상주근공(常住勤供), 각사, 영산의 세 가지 양식 중 하나이다. 영산이란 영산회상의 준말이며, 영산회상이란 영취산에서 행해진 석가의 설법 모임을 말하고, 영산재란 명칭은 영산회상을 상징화한 의식 절차란 의미를 지닌다. 영산회상이 석가의 법회 모임을 말하는 것임은 틀림없는 것이라 하겠으나 영산에서의 모임은 석가가 설법하는 모임으로 이 모임에 참여한 모든 청문중, 외호중은 환희심을 일으키고 천지는 천종으로 진동하고 천화가 내리고 제천은 기악으로 공양하였다고 하는 영산회상을 오늘에 재현한 것이 바로 영산재이다.

타주춤은 이른바 팔정도 지주를 향해 두 사람이 추는 대무로, 팔정도 지주 주변을 시계 반대방향으로 반 회 돌아 다시 지주를 보고 제자리에서 양손을 좌우로 흔들었다가 합장하며, 다시 시계 반대방향으로 반 회 돌아 다시 지주를 보고 제자리에서 양손을 좌우로 흔들고 합장하여 이번에는 타주채로 팔정도 지주를 위에서 밑으로 일심 두 번 친다. 마지막에는 지주를 발로 차서 넘어뜨린다. 그런데 이런 타주춤은 팔정도 교의를 깨우치기 위함이요, 춤이 끝나고 지주를 발로 차서 넘어뜨리는 것은 교의의 실천 수행이 끝나고 도를 성취하였으므로 영원히 삼계를 벗어났다는 뜻이 되겠다.

황월화(속명 은동)는 열일고여덟 살 때 서울 돈암동의 신흥사에서 박원경 스님에게 범패와 작법 중 향화게를 따른 나비춤을 배웠다. 월화 스님은 범패 작법 중 나비춤만이 아니라 재상을 차릴 때 쓰는 지화의 명장이기도 하다.

60여 년 전 옛 격식대로 향화게를 거행할 때도 당년 일흔이 넘으신 율화 스님 한 분이 나비춤을 추었고, 1981년 봉원사에서 5백만 원짜리 큰 재가 들어 거행할 때는 일흔이 넘은 월화 스님이 추어야 했을 만큼 아는 스님이 많지 않다. 범성과 바라를 아는 도봉 스님도 벌써 칠순이 반 넘게 지났고, 그 외에 몇몇 범패를 아는 스님도 연로해서 후계자가 없다는 게 아쉽다고 한다. 박송암 스님 등 보유자 몇 분으로는 보존도 계승도 어렵기 때문이다. 그가 본 바로는 어느 한 분 스님이 범패와 작법의식 전반을 모두 거행할 수는 없고 적어도 네 분 이상 힘을 합해야 범성과 범악 나비, 법고, 바라를 감당할 수 있다. 아는 걸 좀 전해 보려고 해도 배우겠다는 젊은 승려가 나서지를 않는다고 했다.

정갈해 보이는 일흔 노승이 화려한 법복으로 추는 황월화의 나비춤은 장중하면서도 화려하다. 40년 전 정성 들여 가르쳐 놓은 제자들이 지금은 모두 배운 걸 기억하지 못하는 것을 보면 답답함이 앞선다. 1981년 윤4월 백련사에서 큰 재를 끝으로 건강이 안 좋아 제자를 배출하는 일도 벅차했다.

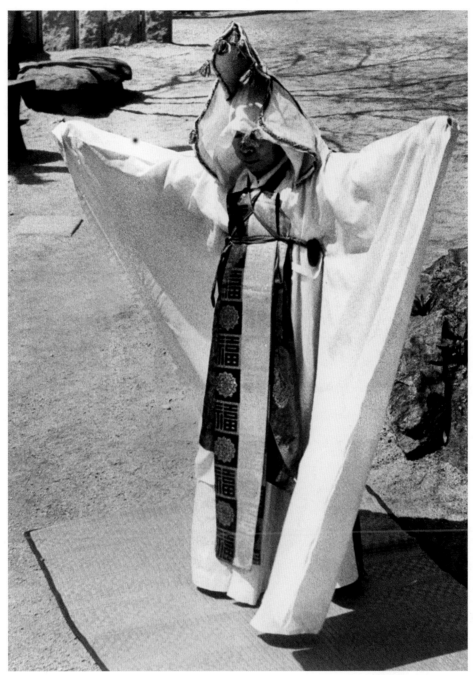

나비춤 | 황월화 스님

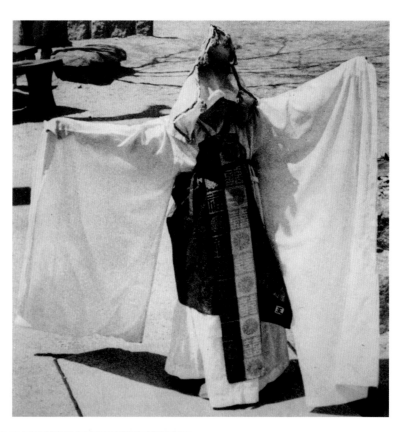

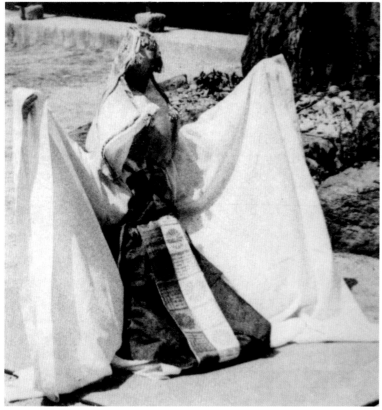

나비춤 | 황월화 스님

김천흥 金千興, 1909-2007

춘앵전

김천흥은 남산 성밑마을 이목골에서 아버지 김재희와 어머니 정성녀의 오형제 중 셋째 아들로 태어났다. 1922년 봄, 작은형 천용이 이왕직 아악부 2기생으로 입소하자, 그해 가을 김천흥 역시 아악부에 2기생(9명)에 입소했다. 김천흥은 아악생이 됨으로써 원하던 공부를 계속할 수 있었고, 당시에는 어떤 음악인지 몰랐어도 음악을 처음 접할 수 있었으며, 한 달에 15원(당시 쌀 한 가마 7원 50전)씩의 월급과 필요한 학용품 일체를 지급받았으므로 가용(家用)에 보탬도 되었다. 당시 소망하던 여러 가지가 한꺼번에 성취된 셈이다.

제2기 아악생은 9명만 뽑은 1기생과는 달리 봄, 가을에 각 9명씩 총 18명이나 되었다. 5개월에 걸쳐 그들이 배운 춤은 군무로 가인전목단, 장생보연지무, 연백복지무, 무고, 포구락, 보상무, 수연장 등 7가지와 독무로 춘앵전이 있었다. 춘앵전은 김천흥이 췄고 처용무는 아악수인 김계선, 고영재와 1기생 중 명호지, 김득길, 박창균만이 배웠다. 춤은 거의 이수경 선생이 담당했다. 무용서로는 『정재무도홀기』를 참고로 하였다.

이듬해 1923년 1월 겨울방학도 없이 온 겨울 동안 춤을 배우느라 고생한 그들은 순종 임금 앞에서 춤을 추게 되었다. 1923년 3월 25일 순종황제 탄신오순(五旬) 경축진연이 창덕군의 인정전에서 열렸다. 그날 창덕궁 서행각에 도착해 짐을 풀고 나서 이수경이 정전에서 개개인의 위치 확인, 퇴장 등을 예습시키고 악사들에게도 진행상황을 자세히 알려주었다. 막이 오를 시간이 다가오자 종시에 국악 연주가 시작되었다.

선생의 안내를 받으며 두 손을 공손히 모아 마주잡고 눈을 내리깐 채 입장하여 전중에 나란히 정립하고 떨리는 마음을 진정시키고 살며시 눈을 들어 정면을 보니 맞은편 용상 옥좌에는 순종임금과 윤 황후께서 좌정해 계셨고, 휘황한 빛을 발하는 불이 타고 있었다. 뒤편 의자에는 손님들이 앉아 있었는데 나중에 알고 보니 그들 대개가 국척이나 일본 고관 작위들이었다. 마음을 채 진정시키기도 전에 박(拍) 소리와 함께 장중한 음악이 시작되었다. 김천흥은 어찌나 긴장이 되던지 손발을 움직이는 것조차 거북스러웠다. 아무런 생각 없이 나오는 대로 움직이려니 어지러운 느낌도 들었지만 곧 불안한 마음을 살려 춤을 추었다. 서로의 노력으로 별 탈 없이 공연이 끝났다. 십년감수한 기분으로 큰 숨을 한 번 쉬고는 물러나와서 살펴보니 온몸이 식은땀으로 흠뻑 젖어 있었다.

김천흥은 아흔다섯 살까지 무대에서 춤을 추었고, 중요무형문화재 제1호 종묘제례 보유자로 1969년 제2회 한국문화제 대상 수상, 1970년 대한민국예술원상 수상, 1973년 국민훈장 모란장 서훈, 1983년 한국국악 대상 등 많은 상을 수상한 바 있다.

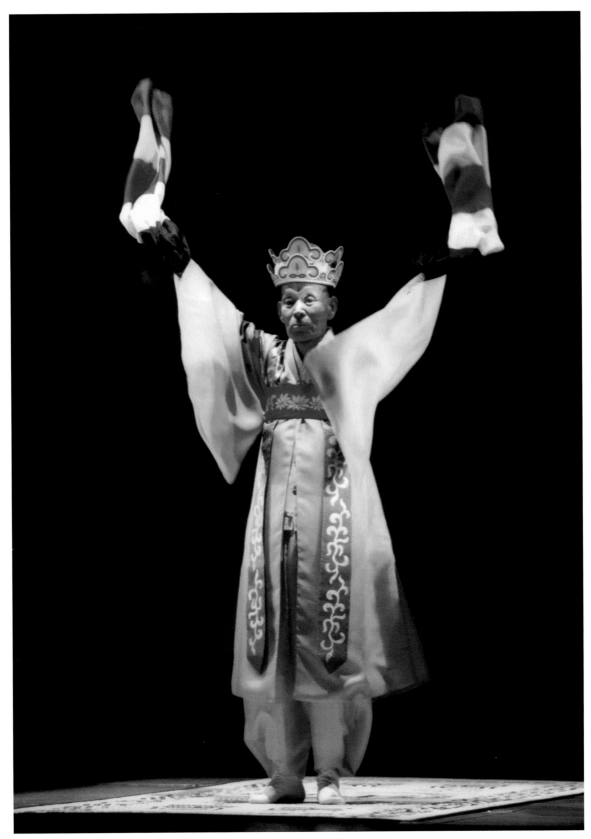

춘앵무 | 김천흥

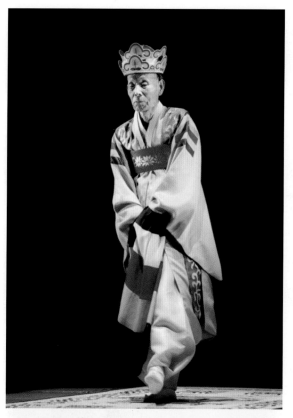
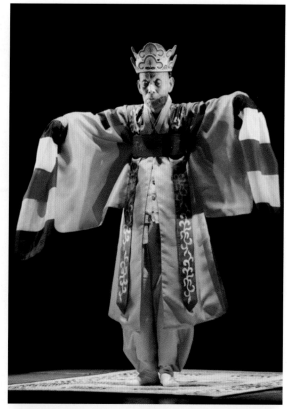
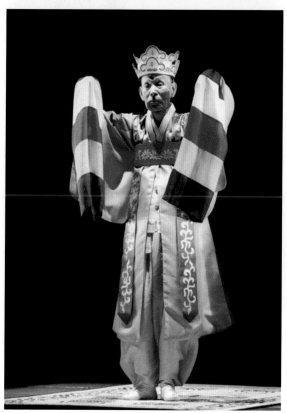
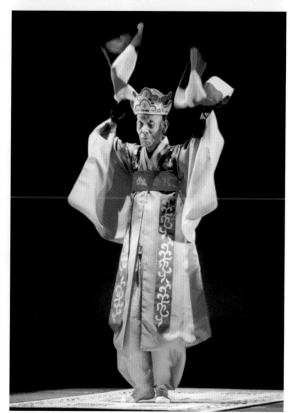

춘앵무 | 김천흥

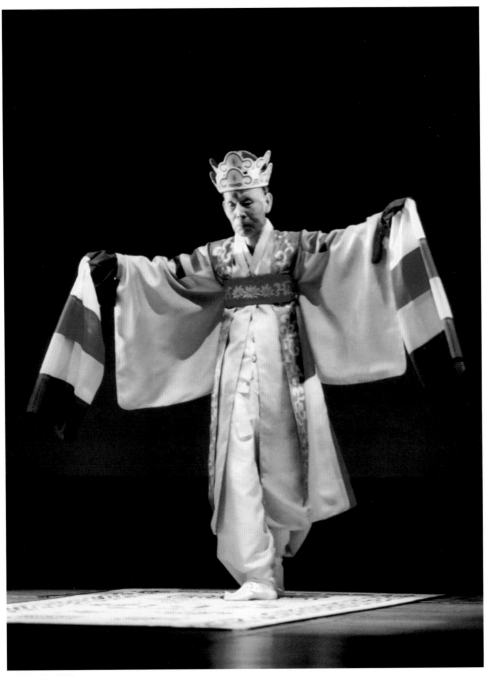

춘앵무 | 김천흥

고명달 高明達, 1911-1992

굿거리춤

양주별산대의 기능보유자 고명달이 추는 굿거리춤은 탈춤판에서 볼 수 없는 색다른 춤이다. 노장탈을 쓰고, 소맷자락이 휘감기는 장삼을 입고 노장춤을 출 때의 고씨의 춤은 느린 장단에 거드름 동작이 일품이지만, 놀이판에 평복으로 뛰어든 그의 굿거리춤은 산뜻하고 맵시가 있고 재미가 있는 춤이다.

'막걸리 한 사발에 추임새만 있으면 하루 종일이라도 춤출 수 있다'는 그는 나이는 아랑곳없이 신명과 그 흥을 풀어내는 힘이 대단하다. '젊어서 힘이 장사였다'는 그는 일흔두 살 때 순회한 두 달 동안의 미국 공연도 '힘든 줄 모르고 원 없이 춤을 추었다'라고 얘기한다.

양주춤은 백인춤으로 춤동작이 뚜렷한 데다가 노장역으로 거들먹거리는 연기에 익숙한 탓으로 놀이판에서의 그의 탈춤은 극적 요소가 강하다. 정확하고 무게 있는 고갯짓, 맵시 있고 팔팔한 발놀임새는 세월이 준 노련함, 힘과 재주로 버틴 젊음을 함께 나타내 주고 있다. 노장은 산대놀이 여러 배역 중 상대역을 바꿔 가며 놀이판에서 가장 오래 버텨야 하는 배역이다. 50년 넘는 세월을 산대놀이판에서 갈고 닦아 낸 솜씨와 기력이 세월을 잊게 해줬는지 모른다.

경기 양주에서 태어나 평생을 그 땅의 숨결을 지켜낸 그는 탈판에서 눈끔쩍이, 포도부장, 말뚝이, 팔목중을 모두 거쳐 어느덧 노장으로 배역이 굳혀졌다.

그의 말뚝이춤은 그의 아들 종원에게 이어지고 있다. 탈을 쓰면 체구도 비슷한 데다가 춤사위도 구별이 안 될 정도로 아버지 춤을 쏙 빼닮았다는 것이 주위의 평이다. 처음에는 다른 사람들도 따라 추어 보았지만, 모두 아버지의 춤을 닮은 그 아들만 못해서 아들이 이수자가 된 것이다.

요즈음도 매주 동일마다 유양리 양주별산대 전수회관 마당에서 한 차례씩 놀이판을 펼치고 연습도 하고 있다. 최근에 들어서서 공개 강습은 별로 안 하지만, 배우러 오는 사람도 꽤 가르쳤다.

탈춤판의 모든 가면을 한데 버무려서 그 정수만 빼어 다시 빚어낸 듯 단란하고 품위 있고 여유 있는 얼굴이나 바지저고리에 행전 차림으로 거들먹거리는 그의 작지 않은 체구도 탈 뒤에 숨어서 추는 춤과 또 다른 멋을 보여준다. 그 얼굴, 그 몸집에 노련한 젊은 힘이 있는 성숙이 함께 어울린 우리 춤의 근본을 보여준다.

그의 춤은 나이가 든 춤이라 젊은 사람들이 따라갈 수 없는 노련함을 갖고 있으면서 동시에 어떤 젊음에도 지지 않는 힘과 박력을 가지고 있어 나이를 짐작할 수 없을 정도이다.

무겁지 않은 정확한 고갯짓과 거드름 동작으로 그는 탈 뒤에 또 하나 탈의 정수 같은 얼굴로 탈춤을 추는 것이다. (『한국의 명무』 중 구히서 글에서)

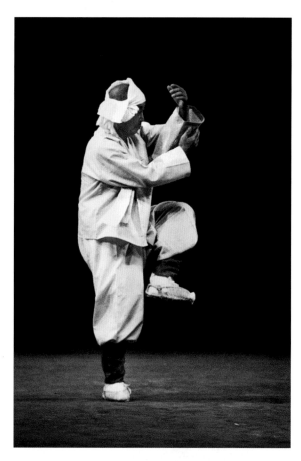

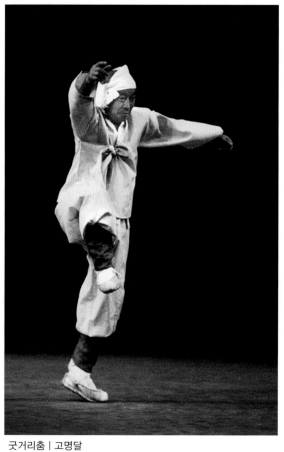

굿거리춤 | 고명달

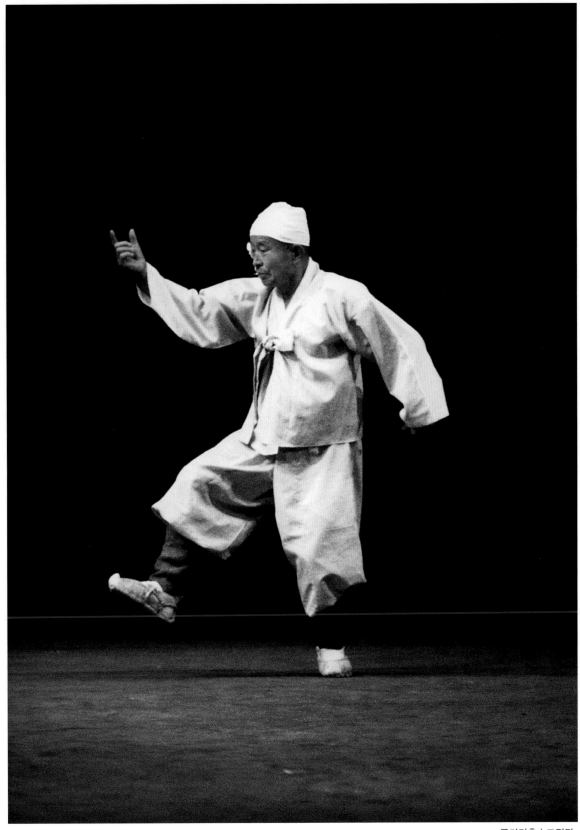

굿거리춤 | 고명달

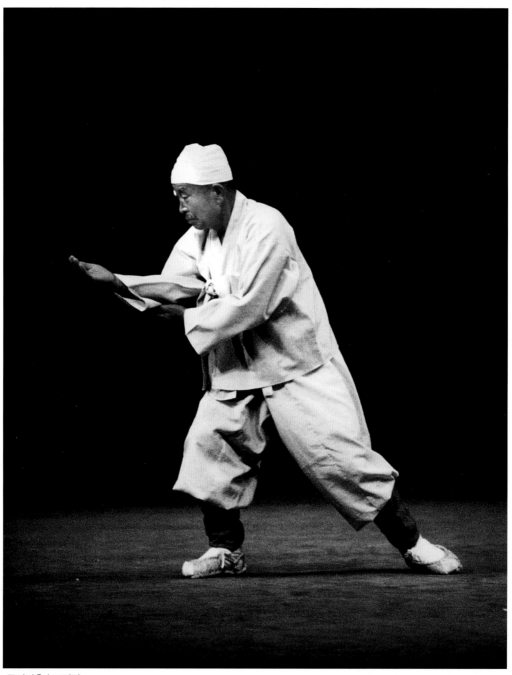

굿거리춤 | 고명달

한진옥 韓振玉, 1911-1991

승무

"무단시이(괜히) 춤도 잘 모르는 사람들이 인간문화재인지를 만들어 놔서 내 춤 잘 배우고 있다가 작파하고 그 사람들 찾아 떠나 버려. 그 사람들만 나무랄 수만은 없는 일이지만, 뼈대 있는 춤을 배워야지. 엄한 데 가서 도리깨춤을 배우고 있단 말이여?"

한진옥(본명 재옥)은 전북 순창군 금과면의 세습무가에서 무속음악을 하는 아버지 한상학과 무업을 하는 어머니 임처녀 사이에서 태어나 네 살 때 전남 곡성으로 이사했다. 아홉 살 때 아버지를 따라서 고향 순창군 금과면의 장판개(張判介, 1884-1937) 명창을 찾아가 판소리를 배웠다. 변성기가 와 목이 잠기고 막혀서 소리를 못하게 되자 소리 대신 북장단을 배우게 된다.

열세 살 때 집으로 돌아오니 아버지가 "소리를 못할 바에는 춤을 배워라" 하며 임금님 앞에서 춤을 추어 참봉 벼슬을 한 이장선(李長善(山), 1866-1939)이 고향에 와서 쉬고 있으니 이 선생을 잘 아는 처남 매부 간인 정흥순을 만나 의논하면 배울 수 있을 것이라고 하였다. 사흘 후 아버지와 함께 이 선생을 찾아간 그는 석 달간 장단도 없이 구음으로 승려무의 발을 떼고 옥음을 죽이고 펴고 하는 기본동작을 배우고 그 다음부터는 장구 장단을 치면서 춤동작을 배웠다. 3년 동안 승무, 검무, 화관무, 범패무, 학춤, 살풀이춤 등을 배웠는데 선생이 칠순이 가까워지자 때로는 몸을 벽에 의지하고 말과 손짓으로 춤을 가르쳤다. 더 이상 배울 수 없어 집에서 혼자 승무를 추었는데 그것을 본 아버지가 이제 뼈대는 되었으니 살만 붙이면 된다면서 순천의 이창조를 찾아가 승무를 더 배우고 신갑도, 이띠보 선생을 만나 불승무 검무를 더 공부했다.

그의 나이 열여덟 살 되던 해 '한진옥이 춤을 잘 춘다'는 소문이 나 전북 남원권번 김정문 소리 선생이 사람을 보내 남원권번 춤선생을 맡으라고 해서 젊은 나이에 춤선생을 하게 된다. 그때 춤을 배운 기생은 이화중선, 임춘앵, 조영숙, 정금옥, 성학희 등 10여 명이다. 그가 스물일곱 살 되던 해 장판개의 협률사에 참여 송만갑의 제자 박중근, 남원 출신 조농옥, 이화중선 동생 이중선, 장판개의 누이동생 장수향, 정기석 가야금 주자, 박찬문 등 15-16명의 장원과 함께 3년 동안 전국을 순회공연했다. 서른한 살 가을에 담양 창평 출신 박석기에 의해 화랑창극단이 꾸며졌다. 남원 출신 조상선, 한주환, 김여란, 김소희 등이 중심이 되고 박동실, 조몽실, 김막동, 공기남, 주광득, 한갑득, 박후성, 한승호, 임소춘, 박농주 등으로 꾸며졌는데, 이들과 함께 3년 동안 공연했다. 해방 이후 광주를 떠나지 않고 민속예술학원과 광주시립국악원 춤선생으로 제자들을 가르쳐 왔다. 많은 제자들이 있었지만 그중에서 임순자가 없었다면 그의 춤맥은 끊길 뻔했다며 이제는 한숨을 놓게 됐다고 필자에게 토로한 적이 있다.

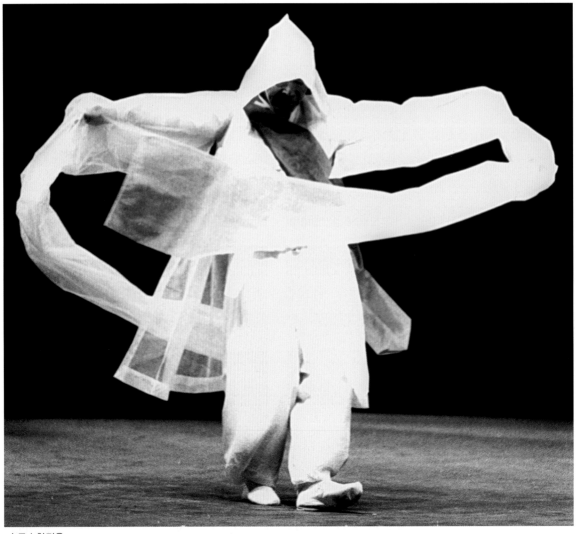

승무 | 한진옥

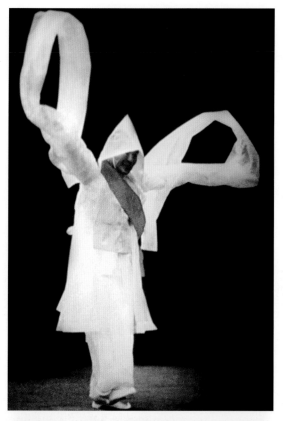
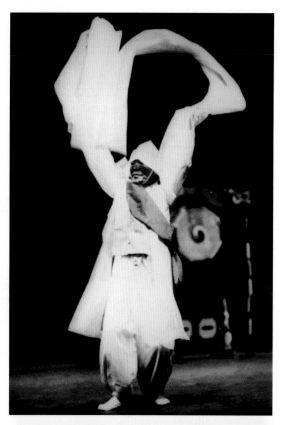
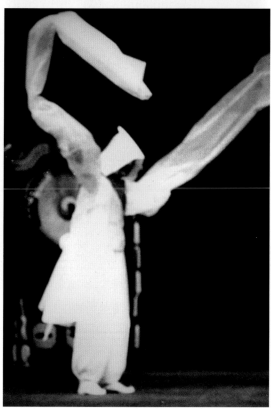
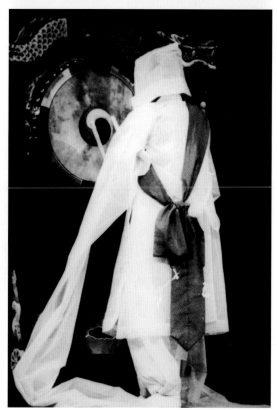

승무 | 한진옥

박봉호 朴鳳浩, 1913-1991

주모춤

동래야류 제4과장, 나오는 사람은 영감, 할미, 제대각시, 의생, 봉사, 무당, 상도꾼으로 음악은 양반과장과 같다.

악사들이 멋지게 놀이판을 돌면서 한바탕 논다. 이것은 야류판이란 뜻이다. 이윽고 한곳으로 자리 잡은 악사들이 새로운 기분으로 굿거리장단을 친다. 제대각시 역할은 4과장 영감 할미 과장에서 영감의 첩으로 나와서 본처인 할미의 화를 돋아 죽게 만드는 역이다. 대사는 한 마디도 없고 그저 아양스런 몸짓과 간드러진 춤가락이 기본이며, 무언극적인 표현으로 의사를 전달한다.

박봉호의 제대각시춤은 보통 여자의 춤보다 훨씬 더 여성적인 면이 강조되고, 그런 과정 속에서 젊은 여성이 지녀야 할 예쁜 맛을 충분히 효과적으로 전해준다. 앙증스런 걸음걸이, 깜찍한 고갯짓에 얌전을 빼는 팔놀림이다. 춤사위는 무릎 굴신을 많이 하면서 양 팔을 유연하게 놀리며, 겨드랑사위를 주로 쓴다. 제대각시 춤사위를 그 형태별로 분류하면 일자걸음새, 활개접음새, 빠른활개접음새, 겨드랑사위, 돌림새, 울음새, 손잡고 얼르기 등으로 나눌 수 있다. 이 밖에도 기분에 따라 즉흥적으로 춤새를 만들어내면서 추기도 한다. 늦은 굿거리, 잦은 굿거리로 추는 그의 제대각시춤에는 옛날 동래 관기들의 춤에 나오는 정제된 발놓임새가 뚜렷하다.

동래야류, 동래지신밟기의 인간문화재로 옛 놀이를 오늘의 놀이판에 펼치고 있는 그는 각시춤으로 일생을 살아왔다. 이제 제대각시는 계집아이같이 예쁜 소년 때부터 그에게 붙어 곱상하게 늙은 할아버지가 된 지금까지 따라다니는 제2의 '자아'이다.

"지금 북청동, 옛날 객사 뒤에는 기생들이 많이 살았지, 어려서 그 동네에서 많이 놀았어, 계집아이같이 예뻐서 기생들에게 인기 있는 귀염둥이였지. 내가 탈춤판에 끼어든 것은 열일고여덟쯤이었어. 내가 탈을 집어 들면 여자 탈을 집어 들었고, 팔을 벌리면 여자 춤이 나왔어. 장난 삼아 추던 것이 굳어져 여자 춤이 되어 버린 거야."

부산 동래에서 태어나 동래 제1공립보통학교를 나온 후 일본에 가서 공업학교를 다니다가 해방을 맞아 귀국한 뒤에는 건축사업을 했다. 사업을 할 때는 가끔 놀이판에서 춤을 선보였지만 사업을 그만둔 후부터는 아는 춤을 키우고 새 춤을 닦으며 국악 전반에 관심을 가졌다.

동래권번은 소리와 춤의 전통이 뚜렷해서 기생이던 조수향과 동생인 조소향도 소리도 잘했고 춤도 잘 추었다. 여자도 흉내내기 힘들 정도로 여성적인 특색을 골고루 끌어다 보여주는 그의 각시춤은 분명 귀중한 보물이다. 그는 각시춤 외에도 주모춤을 잘 추었는데, 많은 춤을 출줄 알면서 발표를 하지 않아 몹시 아쉬웠다.

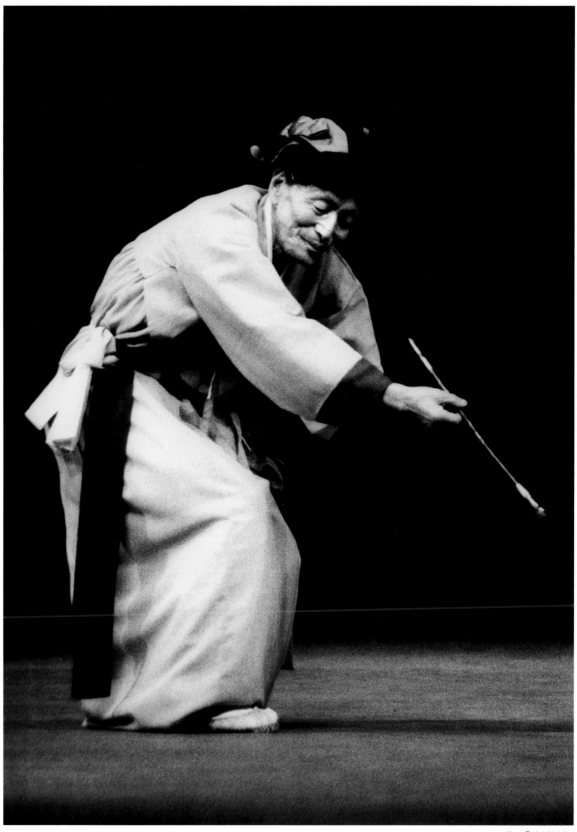

주모춤 | 박봉호

김복섭 金福燮, 1916-1990

장구춤

자진모리장단을 지수며 들어가다가 멈춰 팔을 들어 소리 없는 박(拍)을 꺾어 집는 팔동작은 일품이다. 쟁쟁 재재쟁 쇳소리에 따라 오른손에 잡은 열채를 왼편으로 끌어가고 왼손의 궁글채는 머리 위로 치솟다가 다시 커다랗게 대담하듯 장단을 쏟아낸다. 김복섭의 장구춤에는 사당패의 걸립(乞粒, 서낭당을 짓기 위한 모금 굿판)으로 이어지는 옛 떠돌이 예인 (藝人) 모임의 가락이 강하게 배어 있다.

충남 공주에서 아버지 김안세의 유복자로 태어난 김복섭은 두 살 때 어머니 명씨와 사별했고, 다섯 살 때 그를 돌봐 주시던 할머니마저 돌아가셨다. 사정이 어려운 작은아버지 집에서 자라다가 아홉 살 때 마을에 들어온 남사당패를 따라 집을 나서 그때부터 인생유전(人生流轉)을 겪었다.

그의 춤은 타고난 운명처럼 남사당패에서 무동, 즉 새미로 시작된다. 그의 사당패 생활은 절 공부로 이어졌다. 대전 근처에서 김대관 법사에게서 경을 배웠다. 1941년에는 대전에서 법사 생활을 했다. 1971년에 수계식을 갖고 곡랍사 주지가 되었다.

예능인으로서의 배움은 전라도 농악으로 이름을 떨치던 최상근으로부터 이루어졌다. 해방 후 사당패가 해체되고 걸립패 농악으로 변질, 전승되면서 김복섭 행중이라면 으뜸 재인들이 모인 알아주는 패거리였다. 장구에 김만식, 쇠에 송순갑, 임광식, 지운하,

김용배, 이광수, 김명환, 김덕수가 그의 제자 격으로 일을 했다.

그는 판굿의 장구, 비나리, 법고잽이로 뛰면서 행중을 이끈 모갑이었다. 그의 장구춤은 쇠, 징. 꽹과리와 주고받는 잔가락이 장난치는 다정한 연인들의 이야기처럼 잔재미가 많다. 전라도 농악의 쩍쩍이장단이 휘몰아치면 정자(丁字)로 딛는 잦은 발놀림이 원을 그리고 그 원이 문득 꺾여져 반전, 휘돌아 흐르는 세찬 물줄기처럼 멋을 부린다. 법사이고 꼭두쇠이며 모갑이었던 그는 장구가락에 온갖 한과 흥을 풀어낼 줄 아는 우리 시대의 마지막 뜬쇠였다.

김복섭이 오늘에 전하는 옛것은 많다. 영기(令旗)와 서낭기를 앞세우고 호적, 쇠, 징, 장구, 북, 법고, 무동 탈광대가 늘어서 길군악칠재, 덩더꿍이, 자진가락, 굿거리, 짝쇠, 마당일채, 취군가락, 다듬쇠, 쩍쩍이, 짝지가락, 삼채굿, 동리삼채로 가진장단을 두드리며 다리굿, 들당산굿, 판굿, 집안고사굿의 절차도 그 이외에는 기억하는 사람이 많지 않았다.

절걸립굿이나 남사당패 풍물에 대한 증언, 독경에 쓰이는 상차림, 그중에서도 종이를 오려서 만드는 갖가지 설경의 문양은 특이한 솜씨이다. 귀신의 범접을 막는 종이로 된 그물 모양, 부적 글씨 같은 복잡한 도형의 색종이 오리기 등은 그가 지닌 또 하나의 옛 솜씨, 옛 숨결이었다.

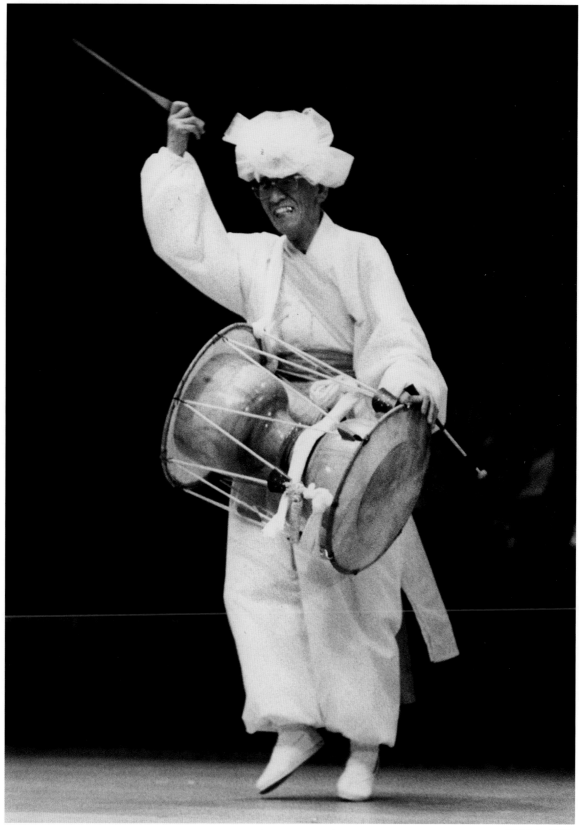

장구춤 | 김복섭

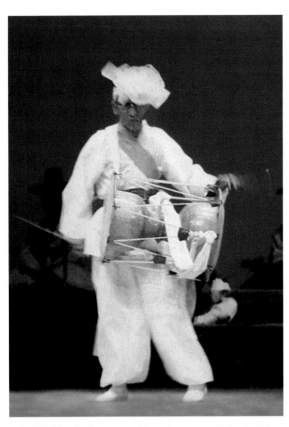

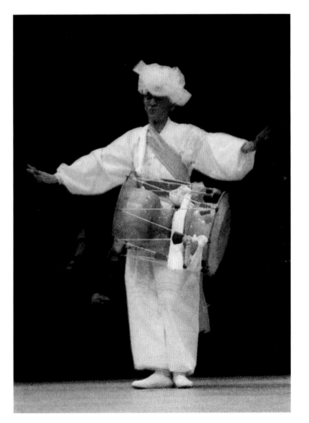

장구춤 | 김복섭

문장원 文章垣, 1917-

덧뵈기춤

무형문화재 제18호 '동래야류'의 예능보유자인 문장원은 26대에 걸쳐 동래에 세거(世居)해 온 토박이로 동래의 풍류를 지금껏 지켜보아 온 한량이다. 열다섯 살 무렵 동래고를 두 번 낙방하고 같은 또래인 천석꾼 사돈과 기방 출입을 하며 한량인생을 시작했다. 지금도 그는 와키, 나루도, 아라이, 시즈노야, 내선관, 동운관 등 1930년대 일류관 간판을 모두 외우고 있다.

여름이면 해운대, 광안리, 송정리 등 청송이 우거진 해변에서, 봄·가을에는 인적이 드문 제실(祭室)을 빌려 기생을 부르고 종일 풍악 속에 놀음을 놀았다. 정월이면 대보름 앞뒤로 지신밟기, 줄다리기, 동래야류 등 연일 춤판이 벌어졌으니 이런 판에서 당시 이름 높은 명무였던 김기옥, 김귀조, 최소학의 춤을 받기도 했다. 당대 최고의 즉흥춤으로 꼽히는 그의 춤은 이런 놀이판에서 자연스럽게 익혔다.

고복수의 '타향살이'가 한창 인지에 오를 때 레코드사 외판 직원으로 만주일대의 도시들을 넘나들었고, 일제 말에는 징용되어 오사카 제련소에서 노역을 했다. 해방 후 부산에서 세무공무원도 하고 새끼줄 가공회사 부사장도 했다. 그러다 1960년대 모든 걸 접고 동래의 풍류를 살리는 데 주력하였다. 현재는 '동래야류'의 예능보유자로 지정되어 있는데 마당춤꾼으로만 한정할 수 없다. 전날 사랑방에 들어오면 한량춤이 되고 문 밀고 나가면 마당춤이 되던 옛 태를 가지고 있기 때문이다.

허튼춤, 입춤으로 부르는 선생의 춤은 특정한 구성 없이 즉흥적으로 추어진다. 구성진 계면이 흐르면 자연스레 팔을 벌리고 시작하는데 시간이 흐르면서 동래야류나 동래학춤에 있는 동작들도 엮어져 나온다. 고령이라 관절의 오금과 돋음의 폭이 좁아 들었고, 뛰다가 급작스레 주저하지 않는 경남 특유의 매김새 동작은 크지 않다. 그러나 결국은 빠져들고 만다. 핵심은 '엇'이다. 어긋난다는 데에서 출발한 '엇'은 춤을 매료시키는 동력이다. 전통춤을 단아와 절제로 표현하며 정적인 이미지를 구축한다면 '엇'은 그 속에서 찾아낼 수 있는 최대한의 속도일 것이다. 장단을 앞지르거나 뒤서는 것인데 엇이 지나쳐 원래의 규칙을 놓쳐 버리면 '삔다'라고 한다.

문장원의 엇은 자연스레 걷노라면 밟히는 것이다. 엇 자체를 테크닉의 하나로 의식할 때 보이는 다급함이나 불안감은 없다. 그리고 삐기 직전까지 시간을 연장하는 대담한 모습이다. 질서정연한 속도를 순식(瞬息)이나 탄지(彈指)라는 미세한 시간 단위로 분화하고 그로 인해 얻어지는 시간의 확장 속에서 노니는 것이다. 그래서 동어반복 같은 춤사위들이 서로 다른 춤사위가 되게 하는 것이다. 견강부회(牽強附會)한 분석을 동원하지 않더라도 관객의 허리를 곧추세우며 남은 폐활량을 한데 모아 추임새를 뱉게 하는 원동력이 바로 '엇'이다. (진옥섭 글에서)

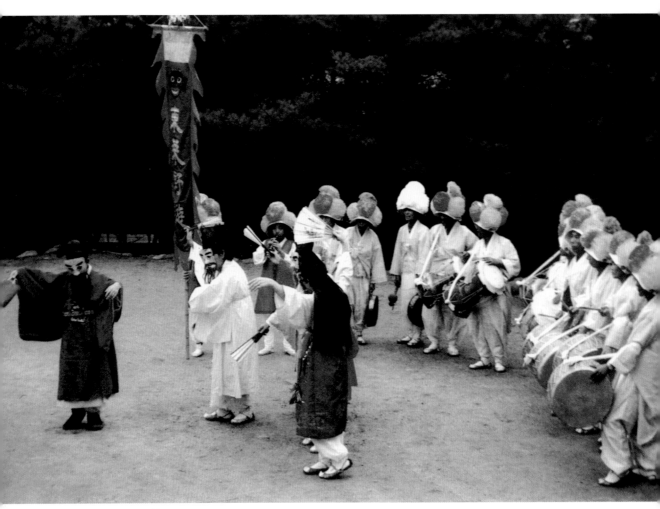

동래야류 원양반춤 | 문장원

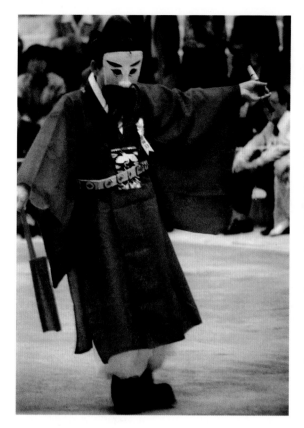
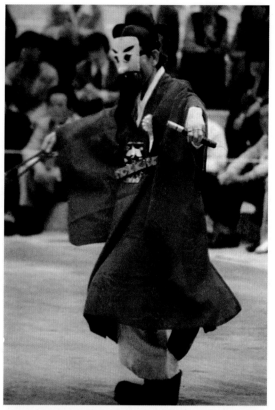
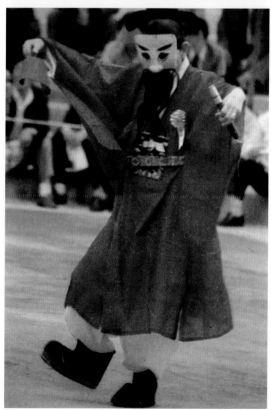

동래야류 원양반춤 | 문장원

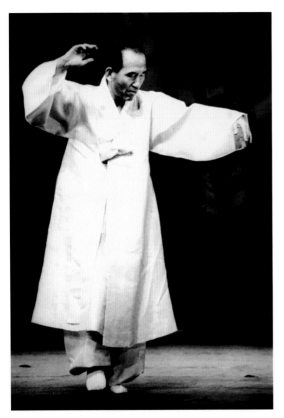
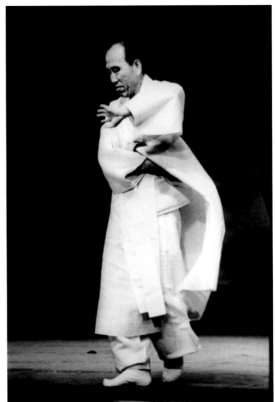
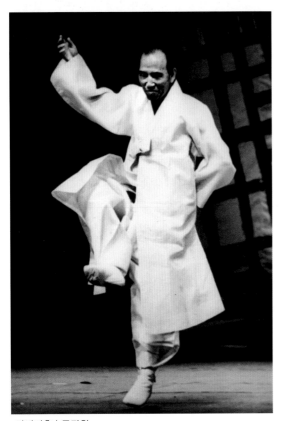
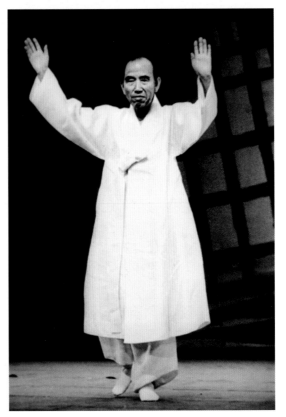

덧뵈기춤 | 문장원

김석출 金石出, 1922-2005

뫼산(山)자춤

동해안 별신굿(오귀굿)을 잘하는 5대째 세습무가 후손 김석출의 굿 속에 나오는 춤 중에서 특이한 춤으로 '뫼산(山)자춤'을 꼽을 수 있다. 흰 바지저고리에 소매가 넓은 두루마기를 입고 머리에는 종이로 접은 고깔을 쓰고 양손에 종이꽃을 들고 두 사람이 '산(山)'자 형상을 만들어 춘다. 이 춤은 두 사람이 두 팔을 벌리고 마주서서 배를 맞대거나, 돌아서서 등을 댈 때 생기는 모양새가 마치 '뫼 산'자 같다고 해서 그와 같은 이름을 붙인 춤이다. 별신굿의 영혼맞이 후반과 오귀굿의 영산맞이 후반에 나오는 이 춤은 일반적인 무속의 춤이나 장단과는 다른 요소를 찾아낼 수 있다는 점에서 특이하다.

이 춤에 앞서 나오는 무가(巫歌)는 어산성 또는 오어성이라 해서 마치 불교의식인 범패에 나오는 소리와 흡사하고 뫼산자춤 역시 불교 범패의 일부인 작범무의 나비춤과 닮은 점을 찾아볼 수 있기 때문이다. 한국 원시신앙의 줄기인 무속이 외래종교인 불교의 의식 속에서 가락을 끌어내 굿의 일부로 받아들인 것이라 풀어 볼 수도 있을 것 같다. 근원의 선후는 어찌됐건 불교 의식에서 재 올릴 때 공유하는 요소가 많은 춤이다. 어산작법이라는 불교용어와 어산성 또는 인도 소리라는 별신굿에서 쓰는 용어만 보아도 그 비교가 가능하고, 어산성의 소리를 들어도 그 유사성을 분명히 알아볼 수가 있다.

뫼산자춤은 작범무의 나비춤과 같은 것으로 보이면서도 훨씬 재미있는 우리 민속의 힘이 배어 있고 그 의미도 공양의 의미만이 아니라 영혼을 극락으로 인도해 가는 길잡이의 뜻을 가지고 있다.

포항 환호동에서 아버지 김성수와 어머니 이선옥 사이에서 삼형제 중 둘째로 태어난 그는 화랭이(무당)의 후예로, 이 땅의 가장 오랜 숨결을 지켜 나간다는 자부심이 있다. 여덟 살 때부터 굿을 배워 60년 이상 무당에 종사해 온 그는 이 뫼산자춤을 처음에는 그의 형 김용출 그리고 나중에 동생 재출과 추었고, 지금은 무녀인 부인 김유선, 조카 김용택과 춘다. 윗대는 물론 그와 그의 자녀대까지 굿판의 여러 재주를 펼칠 수 있다. 현재 그의 집안에는 형수 신성남, 조카들, 조카사위, 자녀 들이 모두 무업과 관계가 있다. 그들이 전해 지켜 온 장단, 가락, 춤재주가 뛰어나다. 승무굿에 나오는 드름괭이장단 36박 삼오동장단과 춤, 무정작군장단, 바라춤, 오귀굿·문굿에 장구춤 등 굿 속에 특이한 장단과 춤들을 꼽는다.

그의 굿은 집안에 내려오는 것을 전승한 것이지만 아버지 김성수, 할머니 이옥분의 가르침이 컸다. 그는 굿의 무악 전반에 밝지만, 그중에서 호적은 남다른 경지이다. 그가 호적을 처음 배운 것은 1937년 김재수에게, 해방 후에는 염상태, 김을성, 방태진 등의 명인에게서 배웠다.

동해안의 독특한 장단을 가장 많이 지닌 전통예능의 보존 후예로 귀한 존재이다.(『한국의 명무전』에서)

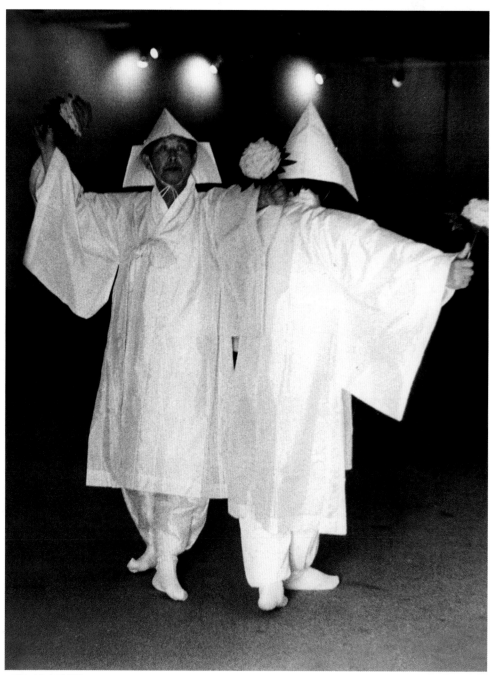

뫼산자춤 | 김석출

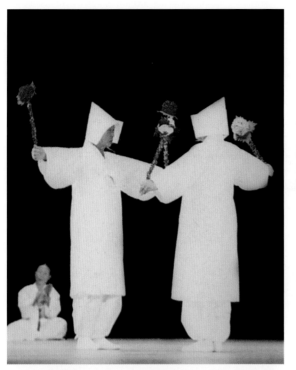
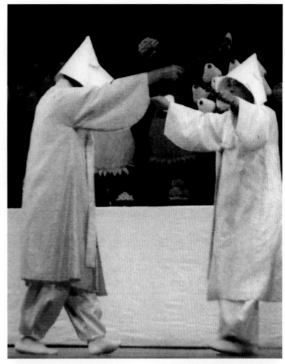
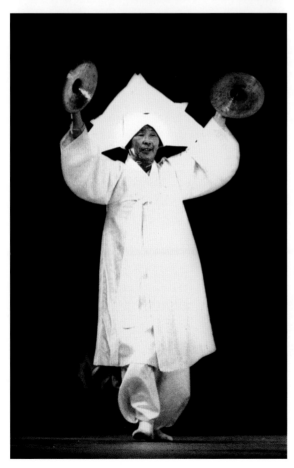
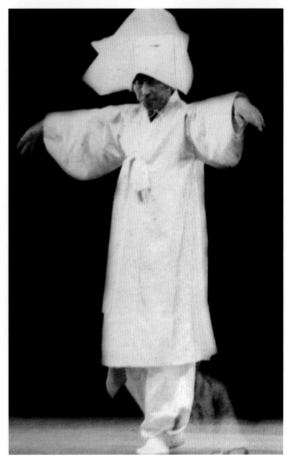

뫼산자춤 | 김석출

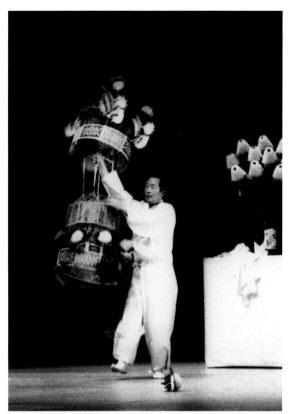

뫼산자춤 | 김석출

황재기 黃在基, 1922-2005

고깔소고춤

이모조(李模朝) 가락을 이어받은 황재기는 붉은색, 노란색 그리고 흰색 종이꽃이 탐스럽게 장식된 고깔을 쓰고 흰 바지저고리에 조끼를 받쳐 입고 어깨에 걸친 삼색 띠로 치장한 몸매에 소고를 들고 지수면서 농악판에 들어선 황재기 고깔소고춤은 늦은 삼채가락에 으쓱대며, 크게 나대지 않으면서도 흥을 돋우며 멋스럽게 자진모리장단에 흥청댄다. 발놓임새가 빠르면서도 흐트러지지 않는다.

전북 고창에서 태어나 무장보통학교를 졸업하고 1939년 열일곱 살 때부터 농악단에 들어가 본격적으로 장단을 학습했다. 이모조에게 3년 동안 농악의 음양(陰陽) 가락을 학습했고, 그후엔 혼자서 갈고 닦아 가락을 터득하여 여러 농악단체에서 소고를 두들겼다. 해방 후에는 가설 창극단체에 참여해 활동하면서 지방 대학에서 농악 강사로 가르치기도 했다. 해방 직후에는 마을농악에서 발전, 정읍농악단원이 되었고, 1949년에는 임방울(林芳蔚)창극단 단원으로 2년 동안 활동했고, 1951년에는 우리국악단에서 반주를 했다. 1960년부터는 농악 국악단체가 해체되면서 그는 여러 학교와 연구소에서 가르치는 일을 주로 했다.

1966년에는 국립국악원 농악부 강사를, 1971년에는 최현무용연구소 농악 강사, 1999년부터 한국국악협회 농악분과위원장을 역임했다. 그 외에도 고려대, 경희대, 서울농대, 이화여대 학생 농악부나 수원여고에서 1천 명의 농악대를 지도하기도 했다.

"그동안 호남우도농악의 보급이나 인식을 높이기 위해 나름대로 노력을 많이 해 왔다"라고 말하는 그는 조금은 지쳐 보였다. 최근 농악에 대한 이해가 많아지고 농악마당에 대한 관심도 높아진 편이지만 이해의 폭이 그를 따라와 주지 못하기 때문이다.

쿵더덕 캥캥, 북소리 꽹과리 소리 몇 가락 듣고 나면 농악을 다 안다고 집어치워 버리는 것은 이 가락, 이 장단, 이 멋을 모르는 소리라고 아쉬워한다. 고깔소고춤은 '한국의 명무전' '농악명인전'을 통해서 널리 알려졌고, 그에게서 학습한 이들도 많다. 그러나 1960년 후반부터 마을농악의 뛰어난 쇠꾼들이 점점 사라지기 때문에 호남우도농악의 제대로 된 판굿을 한번 놀아 보는 것이 소원이었다. 그의 소고춤은 그간 무용연구소에서 소품 삼아 들고 추는 소고놀이와는 비교할 수 없을 정도였다.

그는 쟁이끼리 한판 어우러지기를 원했지만 그것을 이루지 못한 채 세상을 떠났다.

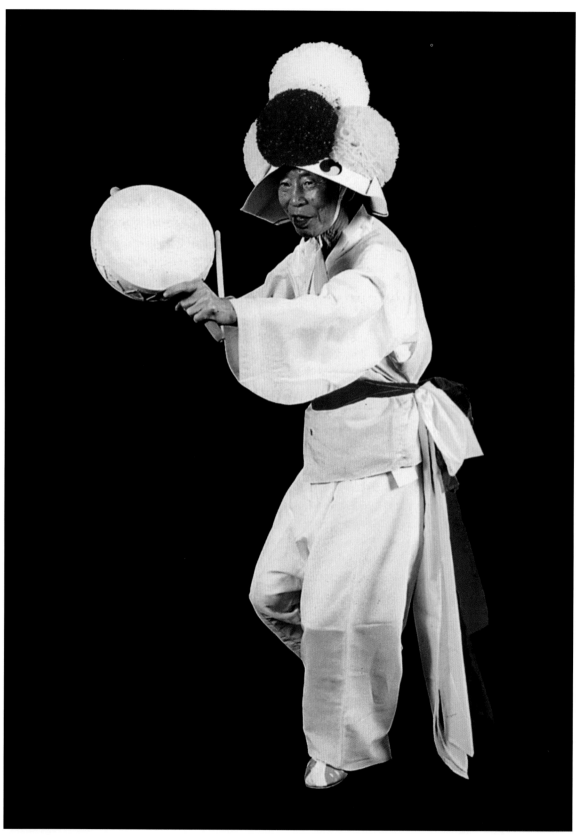

고깔소고춤 | 황재기

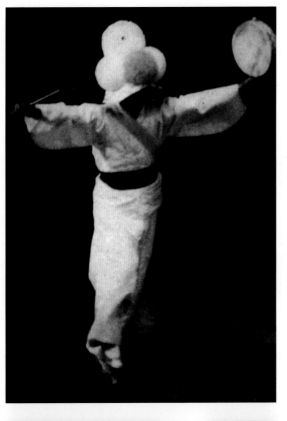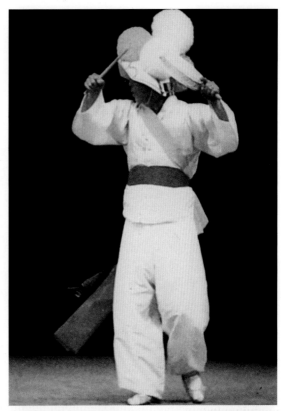
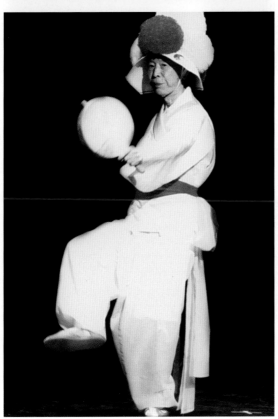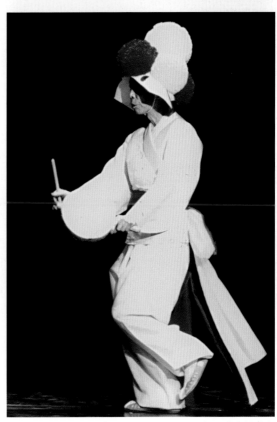

고깔소고춤 | 황재기

김덕명 金德明, 1924-

양산사찰학춤

김덕명은 경남무형문화재 제3호 '한량무' 예능보유자이다. 예전 어떤 명무가 당시 출입복이었던 도포를 입고 갓을 쓰고 허튼춤을 추니 누군가가 마치 학이 추는 것 같다고 했다. 그러고 보니 학 같기도 해서 학춤으로 부르기 시작했고, 좀더 학답게 하려고 학의 동태를 가미해 발전한 춤이 동래학춤이다. 동래 지방의 관속들이나 기방 출입하는 한량들을 주축으로 전승된 것 같다. 기영회와 망순계 등의 모임에서 추어졌고, 동래야류의 앞뒤에서 추어졌는데 이런 춤판을 통해 점차 멋을 더 보태 오다 현재는 부산시무형문화재 제3호 동래학춤으로 지정되어 있다.

양산사찰학춤은 양산의 통도사에서 전승되어 온 학춤인데 1980년대 한국의 명무전 공연에서 김덕명 선생이 추어 극찬을 받았다. 양산은 동래와 인접해 있고 김덕명 또한 1970년대 초반에는 동래야류 차양반 이수자로 지정되어 있었기에 자연과 영향관계가 고려되기도 한다. 복장이나 꾸밈도 비슷한데 동래의 학춤이 천의무봉(天衣無縫) 같은 자연스러운 멋이라면, 양산의 학춤은 지극히 양식화한 춤이다. 그리고 그 정교한 몸짓에는 확실히 개인의 춤 재간이 깊게 배어 있다. 부모는 농악패를 따라다니는 아이의 심상치 않은 '끼'를 바꾸어 보려 부산의 범어사에 보냈다. 그랬더니 목탁을 꽹과리 알듯 두들기는지라 다시 집 근처 통도사에 보낸다. 그러나 결국 달음질쳐 간 곳이 양산권번이었다. 이렇게 김덕명의 춤인생이 시작되었다.

일제 때 징병으로 중국에 끌려가 전쟁도 치르고 해방 후 한때 면서기 시험에 합격하여 8년간 근무하기도 했다. 그러나 결국 천생의 '끼'를 버리지 못하고 춤판으로 나섰다. 1979년 경남 진주에서 경남무형문화재 제3호 한량무의 예능보유자로 지정되어 현재 부산과 진주를 오가며 춤활동을 하고 있다.

양반춤, 지성무춤, 한량무, 나례무, 교방대소고춤, 신라장검무, 왕생춤, 쾌지나칭칭춤 등의 다양한 춤을 보유하고 있으며, 일본 기생이 추던 잉어춤도 출 수 있다. 흔히 우리가 이야기하는 한량의 흥을 넘어 정교한 춤사위와 다양한 춤을 보유한 직업적인 춤꾼인 것이다.

그중 명성이 두드러진 것은 역시 양산사찰학춤이다. 훨훨 날다가 내려앉아 두루두루 먹이를 살피다 일순 휙 낚아채는 학의 상태를 오로지 선비의 차림으로 완벽하게 형용해 낸다. 정녕 한 마리의 고고한 학이 되어 버리는 춤을 보고 있으면 학이 선비를 흉내내는지 선비가 학이 된 것인지, 마치 장자(莊子)가 꾼 '나비 꿈'처럼 분간이 묘연해진다. 학에 대한 정교한 모의를 가능케 하는 것은 탁월한 '디딤새' 때문이다. 현재 여든셋의 고령임에도 장전을 들어올릴 때 한 치의 기울어짐 없이 단정하고 그 장단 속에 숨겨진 '대삼소삼'을 확실히 밟는 것이다. (진옥섭의 글에서)

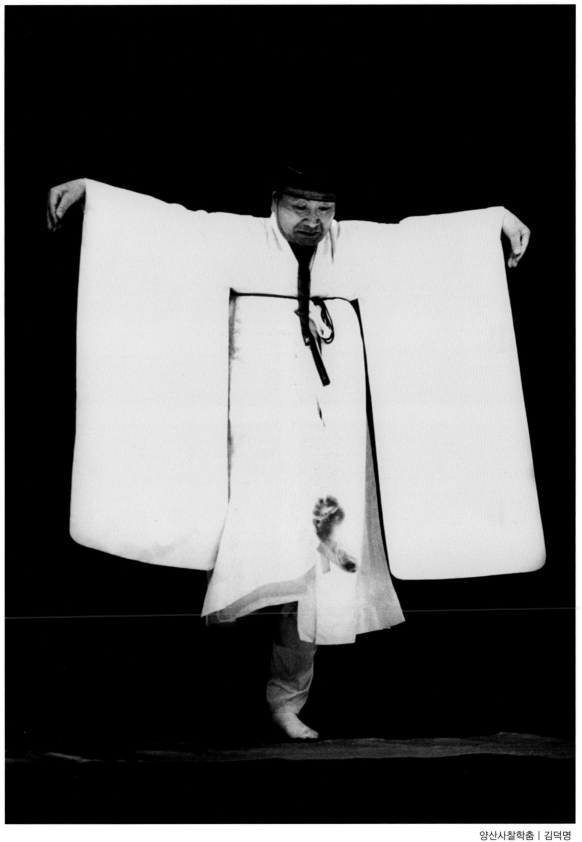

양산사찰학춤 | 김덕명

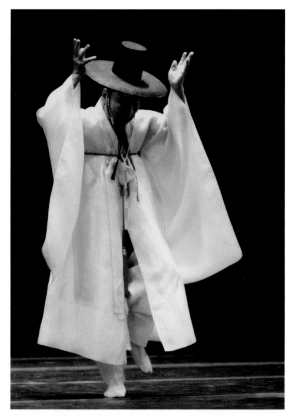
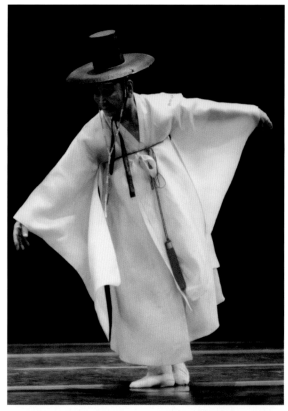
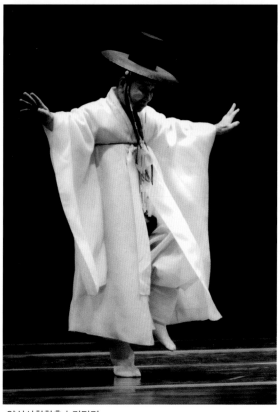
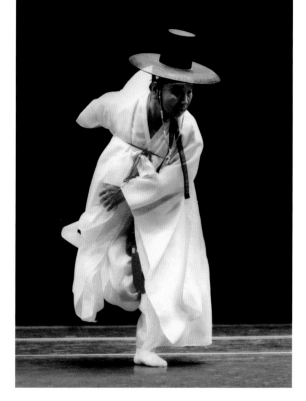

양산사찰학춤 | 김덕명

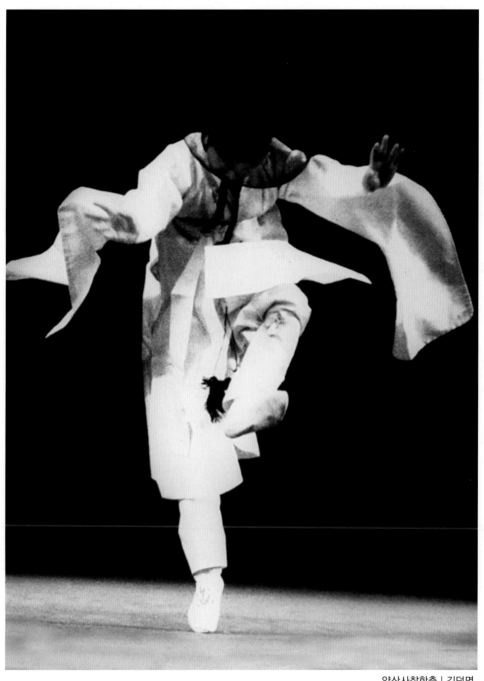

양산사찰학춤 | 김덕명

송범 宋范, 1925-2008

조택원의 가사호접

가사호접(袈裟胡蝶)은 한국 신무용 제1세대라 할 수 있는 조택원(趙澤元)이 1933년 그의 무용연구소 제1회 공연무대에 내놓은 작품으로, 김준영(金駿泳) 작곡, 정희석(鄭熙錫) 바이올린 연주에 맞춰 이루어진다. 이 무용의 처음 이름은 '승무의 인상'이었다. '가사호접'은 나중에 시인 정지용(鄭芝溶)이 지어 준 것이다. 이 제목이 말해 주듯, 이 무용은 러시아 민속무용 발레와 현대무용 교육을 받은 조택원이 승무를 배우고 거기서 받은 느낌을 바탕으로 그의 무용 세계를 표현한 작품이다. 무용을 위해 작곡한 독창적인 음악을 쓴 것도 처음이지만 신무용 시대의 무용예술가인 조택원의 최초의 중요한 창작이고, 그의 무용 일생을 대변해 주는 대표작이기도 하다.

음악은 승무의 장단을 바탕으로 해서 서양음악 기법과 연주로 만든 것으로 한국음악의 박(拍)보다는 서양음악의 선율이 더 두드러진다. 의상은 전통 승무 의상 그대로이고 춤사위는 전래 승무가 기본이지만 서는 자세, 장삼을 뿌리는 품새가 모두 현대적인 느낌으로 처리되어 있다. 가장 두드러진 특징은 이 무용에는 승무의 일반적인 자세인 다소곳하게 수그린 몸짓이 없다는 점이다. 승무인 것만은 사실인데 단지 승무 그대로만은 아닌 현대적인 창작예술인의 의식이 스며든 것이다.

마침내는 가사를 벗어던지고 다시 집어 들까 망설이는 마지막 부분의 처리는 파계의 의미나 승방 수도자의 고민이 담겨 있어 동박 이외의 철학적인 의미가 강조되고 있다. 조택원은 한성준에게서 경향류(京鄕流)의 승무를 배웠으므로 전체적으로 한성준류의 승무가 바탕을 이루고 있지만 그 표현이 훨씬 활달하고 외향적이다. '전래의 승무에 대한 나대로의 해석을 내린 나의 저성을 살린 무용'이라는 것이 그의 자서전 『가사호접』에서의 설명이다.

이 무용은 첫 발표 이후 세계의 방랑자로 살았던 그의 무용생활 전 기간의 동반자로 세계 무대에 소개됐고, 1960년 14년 만에 귀국한 후 1975년 그의 문화훈장 수상기념 한일합동 무용공연(국립극장)에서 그의 제자인 송범이 이어받아 추면서 대를 물린 명작으로 남게 됐다.

그후 유럽, 일본, 미국 등 세계 여러 나라에서 계속 그의 무대에 빠지지 않는 단골 레퍼토리로 등장해 외국 관객들에게 한국무용의 선명한 인상과 함께 무용가로서의 그의 이름을 확립시켰다. 전통과 현대를 잇는 그 시대의 우리 무용가가 해야 할 일을 그는 이 한 편의 걸작으로 완성해 놓은 것이다.

이 무용은 그동안 송범이 이어받아 추었고, 그 다음 세대인 국립무용단의 국수호(鞠守鎬)가 이어받아 추었으며, 그의 아내 김문숙(金文淑)에게 전해져 추어지기도 했다. (『한국의 명무』 구히서 글에서)

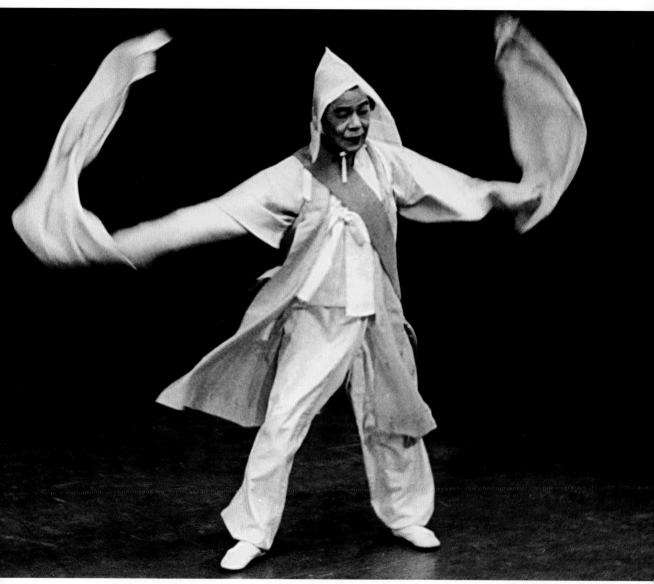

조택원의 가사호접 | 송범

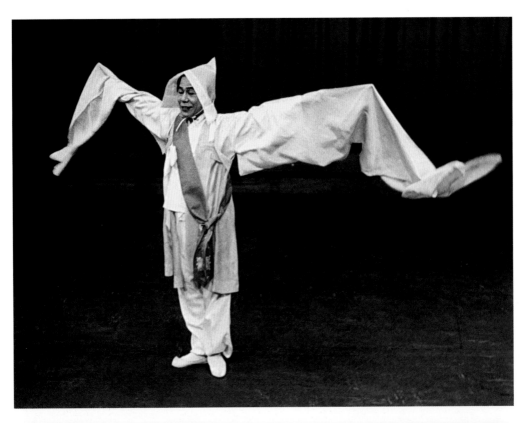

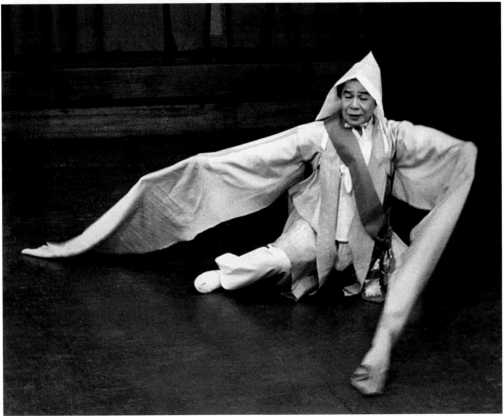

조택원의 가사호접 | 송범

김상용 金相容, 1926-

깨끼춤

4대째 이어 온 춤꾼 김상용은 경기 양주에서 태어났다. 어릴 때부터 탈놀이판에서 자라나 스무 살 때부터 본격적으로 산대놀이판에 끼어들었는데 그의 춤은 계보가 뚜렷하고 화려한 내림춤이다.

그의 할아버지 김승운(성운)은 왜장녀춤으로 이름을 떨쳤고, 그의 아버지 김성태는 1951년 영주별산대놀이 재기 정리에 김성대와 함께 참가했던 분으로 영주별산대놀이의 으뜸 춤꾼으로 꼽히고 있다. 아버지는 노장과 취발이 역을 잘했으며, 김상용은 원숭이 역, 목중 역에 뛰어난 춤꾼이다. 이 집안의 탈춤 재주는 그에게서 끝나지 않는다. 그의 아들 정선 역시 어려서부터 탈판을 알고 자라 스무 살에 들어서서는 양주별산대 이수자로 제대로 춤을 배워 놀이판의 주역으로 나서고 있다.

김상용의 깨끼춤은 양주별산대의 기본춤이므로 별산대에 입문하는 사람들에게는 가르치는 중요 과목이고, 무용을 전공하는 사람들도 찾아와 가르침을 받기도 한다. 탈춤 속에 나오는 하나의 부분으로서가 아니라 깨끼춤 자체를 독립된 춤으로서도 많이 배우는 춤이다. 탈춤판에서는 잘 알려져 있지 않지만 젊은 춤꾼들 사이에서는 그가 추는 무당춤도 멋진 춤이라고 알려져 있다.

어떤 춤이나 이름이 있고 그 이름에 따른 특정한 격식의 동작이 따르지만 양주춤의 동작 이름과 가락만큼 뚜렷하게 세분되어 있는 춤은 드물다. 원형과 반원형을 그리는 팔짓의 네사위, 왼짓사위, 반빗사위, 고갯짓이 강조된 고개잡이(목잡이), 여닫이문을 여닫는 듯 두 팔을 앞으로 펼쳐서 열었다가 모으며 전진하는 여닫이, 같은 동작으로 윗걸음질하는 곱사위, 팔을 휘어 감는 멍석말이, 두 손을 허리에 얹고 궁둥이짓 다릿짓을 하는 허리잡이, 갈 지(之) 자형으로 오가는 갈지자춤, 오른쪽 다리를 '기역(ㄱ) 자'로 들어올리고 왼다리로 서서 꽃을 따서 들듯 촛불을 켜듯 한손을 받쳐 드는 동작을 엇바꿔 반복하는 깨끼리가 모두 뚜렷하다.

깨끼춤은 거드름춤과 함께 양주별산대춤의 기본춤으로 거드름춤이 외향, 확대, 중폭의 드라마틱한 춤사위라면 깨끼춤은 집중, 예각, 깊이를 가진 격식과 멋의 정수라고 할 수 있다.

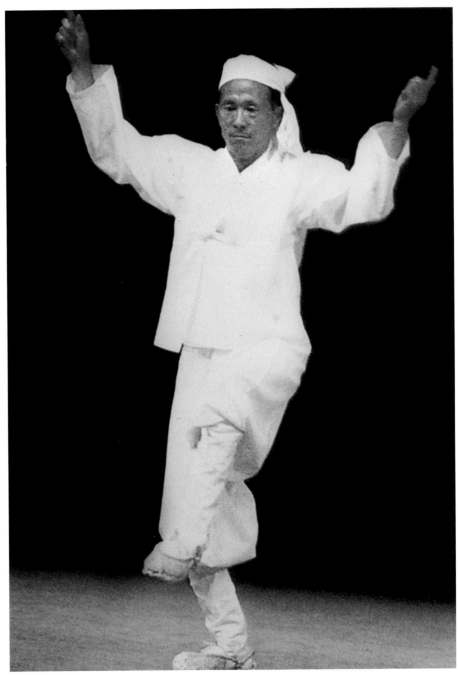

깨끼춤 | 김상용

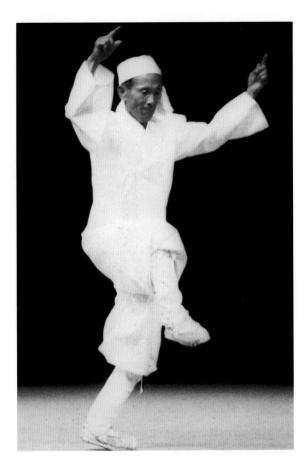

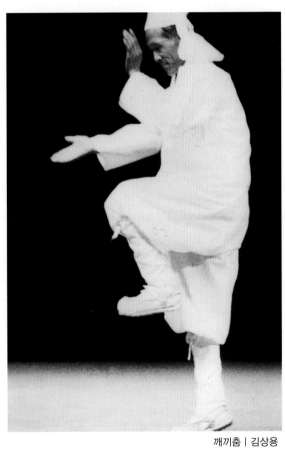

깨끼춤 | 김상용

김진걸 金振傑, 1926-2008

산조

신무용가 김진걸의 산조 무용은 성금연(成錦鳶)의 가야금산조에서 그 춤의 가능성을 발견해 안무를 시작해서 처음에는 '초혼'으로 발표됐다.

이 무용의 제목은 마치 그때마다 그의 마음을 털어놓은 것처럼 달라졌고, 춤사위도 제목에 따라 조금씩 변했다. 초혼에서 시작해 '환형을 안고서'가 됐다가 '내 마음의 흐름'으로 바뀌었다. 한 사람의 춤이 주였지만 두 사람의 춤이나 군무로도 만들어졌다. 그러나 이 모든 것은 같은 음악 장단에 의한 같은 맥으로 그의 춤의 한 줄기가 되었다. '내 춤은 다양하지 못하다'는 자기분석 속에서 그는 산조야말로 그의 춤의 모든 것이라는 생각으로 다듬어 온 것이다. 산조란 흐르는 가락이란 뜻으로 남도무악 계통의 민속음악인 시나위에서 흘러나온 가락이다. 이 음악에는 인간의 모든 감정이 담겨 있고, 그의 산조에는 무속춤 등 민속무용이 함축되어 있다. 산조는 김진걸 무용생활의 반려이며, 그가 택한 음악이며, 그가 만들어 온 춤이며, 동시에 마음을 드러내 놓은 고백이고 작품이다. 그의 산조는 1953년부터 1978년까지의 형성기를 거쳐 지난 20여 년간 정형화해 후배 제자들에게 전해지고 있다.

김진걸은 서울에서 태어났다. 굿판의 춤을 곧잘 따라 추는 어린 재롱둥이였고, 학교 학예회의 주역으로 춤을 추었던 그가 무용수업을 시작한 것은 1942년 중학교에 다닐 때였다. 신문광고에서 무용연구생 모집 광고를 보고 이재옥현대무용연구소를 찾아갔다. 거기에서는 손 한 번 들어 보지 못하고 무용이론, 무용에 대한 이야기를 듣는 것으로 그쳤다. 집안의 반대로 금족령이 내려져 꼼짝 못하는 동안에 선생과 연락이 끊겼고, 선생이 작고했다는 소식을 들었다.

김진걸은 1943년 신무용가 조택원의 무용발표회를 보고 그의 연구소를 찾은 적이 있고, 1944년에는 일본인이 경영하던 요시기(吉木) 연구소에 들어가 1년간 교육무용이라 해서 학교무용 율동이라는 것을 배웠다. 본격적인 수업은 1946년 장추화무용연구소에서부터였다고 볼 수 있다. 장추화는 최승희의 제자로 당시 나이 서른다섯 살 정도의 현대무용가였다. 여기에서 그는 현대무용, 남방무용, 발레, 한국무용, 음악감상 등을 수업했다.

계통 없이 배운 춤이라고 스스로의 무용수업 초기의 양상을 털어놓았듯이 그의 무용의 길은 신무용이라는 이름으로 무대에 나온 창작무용가들이 겪은 비슷한 과정을 거친 셈이다.

1949년 처음으로 독립해서 무용연구소를 냄으로써 시작된 그의 무용생활에서 그는 무용극이나 소품 등 많은 작품을 개인 발표 무대나 문하생 발표 등을 통해 내놓았지만 '산조'는 그의 무용인생에 있어 시작이었고 끝이었다. 현재 그의 산조는 많은 무용가들에 의해 추어지고 있다.

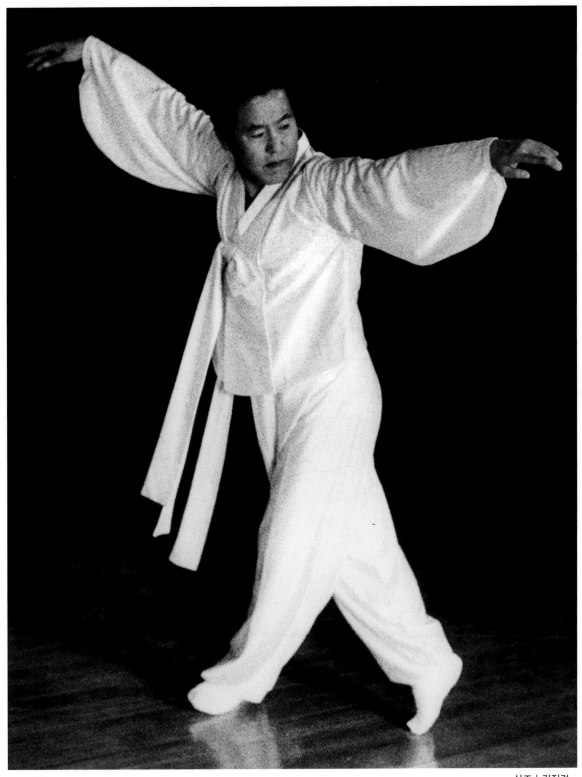

산조 | 김진걸

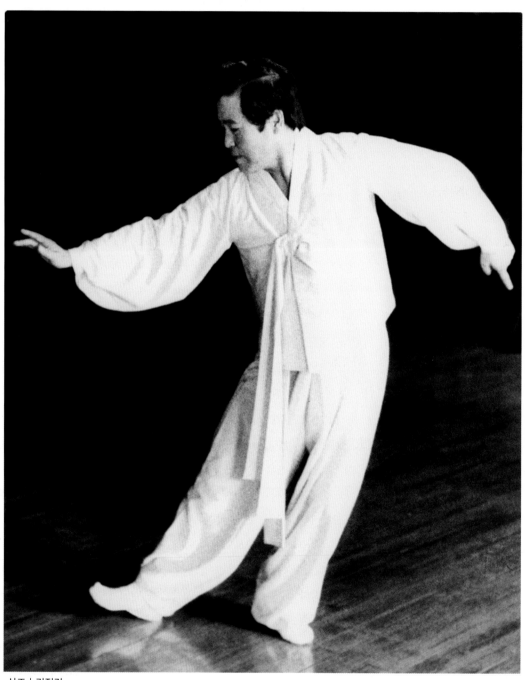

산조 | 김진걸

이매방 李梅芳, 1927-

살풀이춤

한국춤의 이매방, 그의 위치는 참 묘한 데가 있다. 궁중무악이나 전통 민속무용을 옛 법도대로 지키는 사람들 쪽에서 볼라 치면 너무나 제 춤이 많고, 한국 무용 무대의 창작하는 사람들 쪽에서 보면 그는 전통을 지키는 춤으로만 보기가 쉬운데, 이러한 두 개의 시선을 모두 모아 하나의 강한 위치로 만들어낸 것이 그의 춤에 나타난 특성이라고 할 수 있다. 그의 춤은 배워서 계승된 춤이고 창작춤이다.

1927년 5월 5일 전남 목포에서 태어난 그는 어려서부터 '가무'와 가까운 환경에서 자랐다. 목포권번의 권번장이었던 함국향이라는 기생이 그의 집에 세 들어 살아서 그는 춤재롱으로 주위의 귀여움을 받던 시절부터 권번 '이야기'에 끼어들 수 있었다. 집안에는 가무를 즐기는 부모가 있었고, 굿판이나 놀이판이 잦은 동네에서는 가무가 낯설지 않았으며, 옆방 아줌마를 따라가는 권번에는 정식으로 할아버지가 되는 이대조(李大祚)가 가무 선생으로 버티고 있었고, 이소희(李素姬)가 그의 고모이므로 일찍이 그의 집안에는 '예(藝)'의 줄기가 있었던 셈이다. 학교를 다니면서도 그의 춤공부는 계속됐다. 방학 때면 광주로 공부하러 가는 권번의 기생들을 따라가 박영구, 이창조 등에게서도 배웠다.

그의 승무는 이대조에게 배운 것이지만 박영구에게 배운 북가락이 그의 승무의 큰 특징으로 힘을 보탰으며, 한성준-한영숙으로 연결되는 경향류에 대비

해 호남류(湖南流)로 친다. 또한 장삼놀음, 북놀음, 발놓임새에서 모두 배운 근본이 뚜렷하고 재주가 특출하다. 그러나 그의 승무는 배워서 지켜 왔다기보다는 그만의 춤이라는 인상이 많아서인지 전통문화재 대접은 받지 못하고 있다. 춤꾼으로서의 재주와 영감으로 항상 새로 추어지는 춤이라 재주가 승(勝)하다는 느낌을 많이 주는 모양이다. 그러나 그의 춤은 본새를 떠나 추는 춤은 아니라 본새를 살찌워 지켜 나가는 춤이라 할 수 있다.

그의 춤은 일찍부터 현대 무대와 접했다. 만주 대련에서 정포(淨浦)학교에 다니고 있을 때 배구자무용단이 공연을 왔다. 그의 재주를 눈여겨본 배구자는 당장 그를 무대에 출연시켰다. 이것이 그의 데뷔인 셈이다. 그러나 그는 열네 살부터 시작된 임방울과의 인연을 그의 무용활동의 시작으로 친다. 열네 살 때부터 그는 임방울이 각처로 돌아다니며 펼친 명인명창대회 무대에 따라다녔다. 배워 가며 춤춰 가며 사는 그의 춤의 일생이 시작된 것이다. 그의 승무는 이런 수업기를 거치고 형성기와 완숙기를 거쳐 이제는 옛것의 소중함을 알고 근원을 찾으려는 자세로 추어지고 있다. 힘차고 호화로운 장삼놀음, 춤의 경건함을 밟아 가는 듯 매서운 발디딤새, 가슴을 울리고 영혼마저 뒤엎어 버릴 듯 세차고 풍요하고 멋들어진 북놀음 등 모두 가슴 두근거리는 감격을 맛볼 수 있는 '예'의 경지를 나타내 준다.

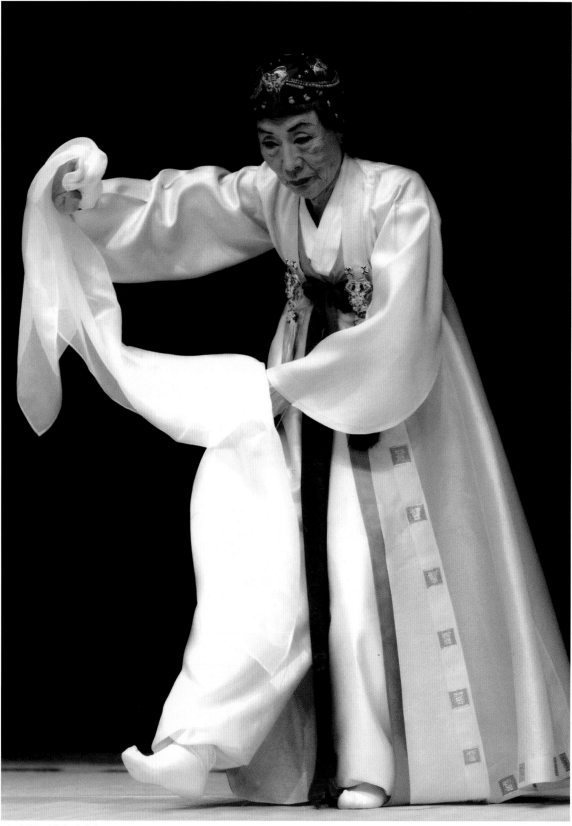

수건살풀이춤 | 이매방

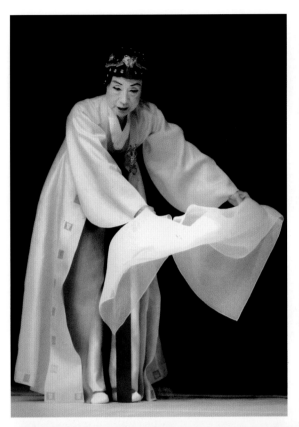
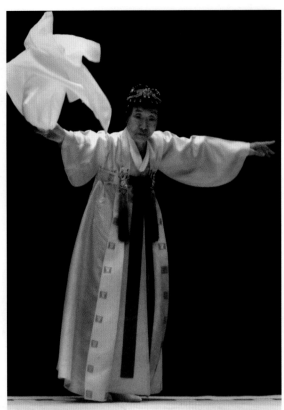
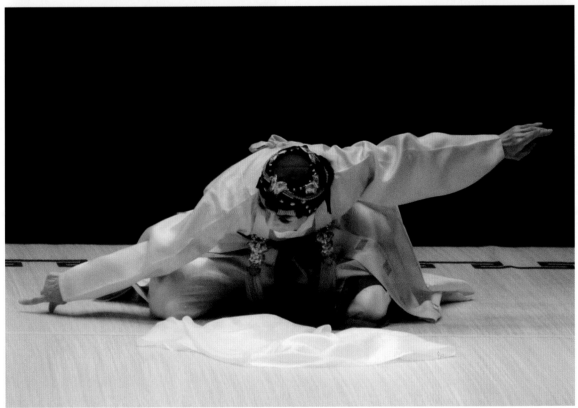

수건살풀이춤 | 이매방

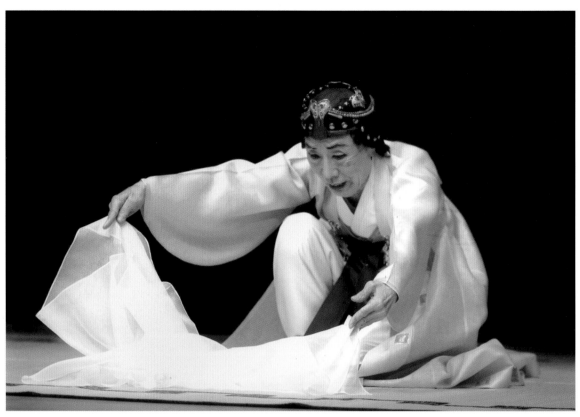

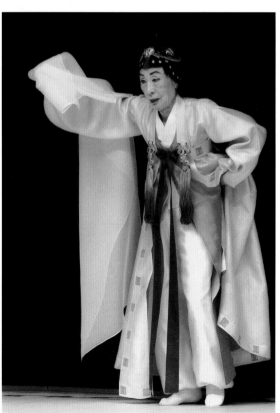

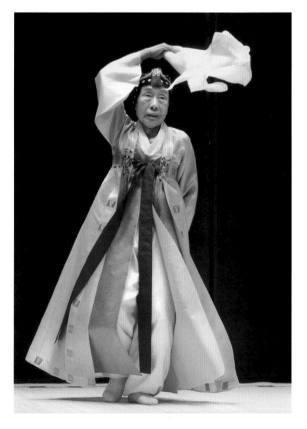

수건살풀이춤 | 이매방

안사인 安士仁, 1928-1990

감성기춤

제주도에 전해진 무속신화는 특이한 성격을 드러낸다. 그것들은 우주의 창생과 구성에 대하여 말하면서 문화적, 인간적 제도가 있기 이전의 자연에 관한 주제를 포함하고 있다. 우주가 어떻게 해서 한 신령에 의하여 사람들이 살 수 있게 길들여지고 질서화하였는가에 관한 이야기를 제주도 무속신화는 전해주고 있다.

제주도에서는 무당을 무당이라 하기도 하지만 심방이라 부른다. 심방이 심방일 수 있는 점은 가무의례, 곧 굿을 하는 데 있다. 심방이 점을 치고 굿을 함은 그 수호신의 힘을 받아 직능을 수행함을 의미한다. 심방은 굿을 함으로써 사제적·정서적·영매적 기능 등을 수행한다. 심방이 하는 굿에는 기자, 성장, 사후, 공양, 기복, 치병, 풍농, 풍어, 성추, 신년제 등 개인적인 벽사진경에 관한 의례뿐 아니라 마을제인 당굿도 있다. 심방은 이러한 굿을 함으로써 사제적 직능을 수행하는 것이다.(『민족백화사전』에서)

제주에서 외아들로 태어난 안사인은 부모가 하던 무업을 세습으로 이어받아 심방으로 무업을 한다. 제주굿에는 76가지 굿이 있다. 장단에 맞추어 초감제굿, 초삼맞이, 이궁맞이, 불두맞이굿, 일월맞이굿, 시왕맞이굿에서 초궁본, 이궁본, 삼궁본, 처사본, 칠성본, 지장본 등 비슷한 굿거리가 많다. 1980년 11월 중요무형문화재 제71호 제주 칠머리당굿의 기능보유자로 22대째 세습 중인 안사인 심방이 꼽는 제주굿 속에 추어진 춤으로는 어느 굿, 어느 거리에나 나오는 신칼춤, 바랑 메고 추는 수륙춤, 산신놀이에 활을 들고 추는 사냥춤, 본향놀이에 나오는 춤이 있고, 도량춤, 자라춤에다 부정을 가리는 춤이 있으며, 부부화합에 삼신할망을 맞는 꽃춤과 떡춤 등 가짓수가 여러 가지다.

그의 춤은 설쇠, 장구, 울북, 울징 등 염불장단에 맞추어 천천히 사방에 경배하는 동작을 되풀이하다가 장단이 자진석으로 몰아치면서 빠르게 돈다. 신대를 휘젓고 흰 창호지를 오려 단 방울을 흔들면서 한 발씩 뛰다 두 발 모으고 빠르게 도는 것으로 한 거리를 끝낸다. 그의 무당춤에는 세련된 발놓임새, 미세하면서도 뚜렷하게 눈에 띄는 고갯짓이 때로는 간드러지고 때로는 섬뜩한 인력을 발휘한다. 무표정하면서 노 홀린 듯힌 얼굴로 보는 사람의 마음을 움직인다. 제주굿의 장단은 얼른 들으면 장단 가짓수가 많지 않아 단조롭게 들릴 수 있지만 사실은 관악기가 들어간 육지의 굿장단보다 더 신나는 장단이다.

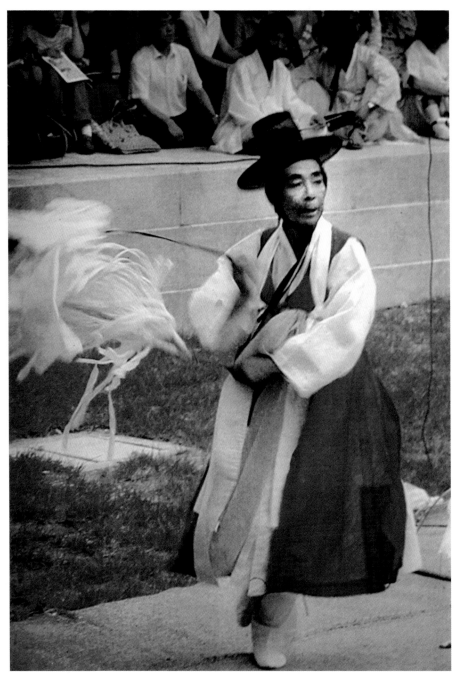

감성기춤 | 안사인

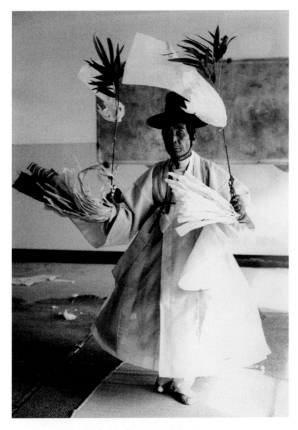
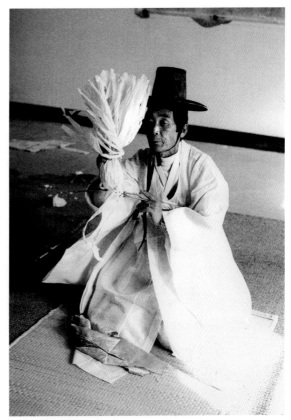
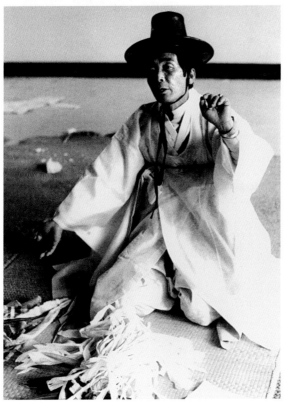
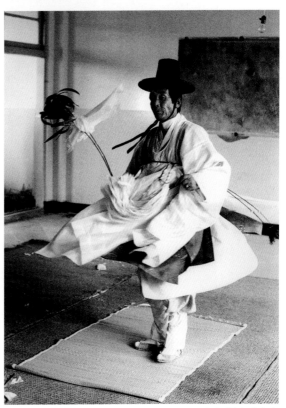

감성기춤 | 안사인

박병천 朴秉千, 1933-2007

북춤

전남 진도군은 노래와 놀이 그리고 춤을 밥 먹듯 일상생활과 더불어 지켜 왔다. 진도군에서 지정된 문화재로는 중요무형문화재 제72호 '진도씻김굿' '진도다시래기' '남도 들노래' '강강술래' 그리고 '진도북춤'이 있다. 그 밖에도 많은 민속예술을 생생하게 보존해 온 고장이다.

씻김굿 기예능보유자 박병천은 진도의 세습무가에서 태어났다. 그가 어정굿판에서 자란 사람이고, 진도에 있는 모든 민속예술 자료의 사전 같은 인물이다. 박씨는 모든 민속연희에 닿지 않은 곳이 없을 정도로 그의 재주는 폭이 넓다. 많은 재주가 겹쳐져서 오히려 그의 춤은 늦게 알려진 셈이다. 소리와 음악, 굿과 놀이 속에 하나로 스며 있는 그의 춤은 따로 떼어 놓고 보면 하나하나가 모두 볼만하다.

그는 북춤, 굿거리춤, 한량춤, 지전춤, 살풀이춤 등 그의 몸짓으로 한판을 벌여도 넉넉한 춤재주를 지니고 있다. 그의 북춤은 남도 들노래의 북장단과 춤가락, 신청농악, 연신농악의 장단가락을 바탕으로 다듬어진 춤이다.

영남지역의 북춤은 대개 북채가 하나이지만 박병천의 북춤은 진도북춤의 유형대로 두 개의 북채를 양손에 갈라 쥐고 나를 듯 머무르는 듯 몰아치고 되돌아가는 멋이 폭포처럼 시원하고, 휘돌아 흐르는 계곡의 물줄기처럼 간드러진 멋이 있다. 그가 다듬어서 만들었으며 진양으로 시작해서 중모리로 넘어가고, 삼장겹장단이 화려하게 등장하고, 자진모리로 넘어가는 그의 북가락은 화려하고, 발놓임, 팔놓임은 그만이 갖고 있는 멋이다.

박병천의 북춤은 국내는 물론이고, 외국에도 많이 소개되었다. 그의 구음과 장단은 현대 창작무대 이곳저곳에서 요구가 많다. 박씨의 뛰어난 재주는 창작하는 예술인들에게 가르침과 영감을 주고 있다. 일찍이 국립무용단에서는 그의 음악과 소리를 무용극 음악으로 썼고, 그의 북춤을 배워 무용극 중에 삽입하기도 했다. 그가 지니고 있는 옛날 가락, 장단, 춤이 현대와 만나 그대로 어울려 하나가 되는 모습 속에서 우리 전통예술의 멋스러움과 특색을 더욱 잘 알 수가 있다. 그는 한국국악협회 진도지회 무용부장, 기악분과위원장, 이사, 부지회장 등을 거쳤고, 한때는 전남 광주에서 무용을 가르치기도 했다.

박병천의 북춤, 그것은 일생을 노래와 춤 속에서 살아온 '남도예인'의 재기(才氣)가 만들어낸 독특한 멋이다. 그의 모든 춤을 후학들에게 전수하다가 뜻밖의 지병으로 일흔넷의 나이로 세상을 떠났다.

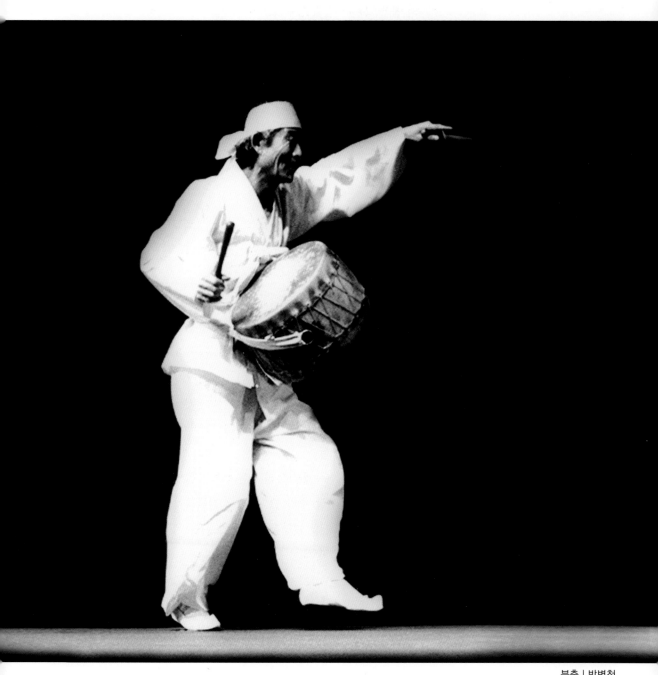

북춤 | 박병천

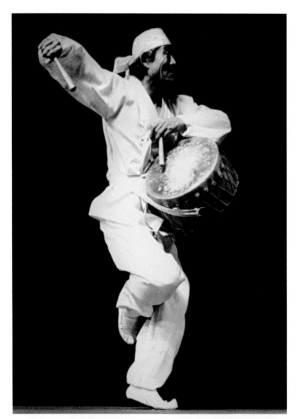
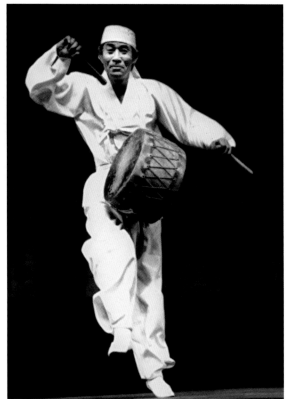
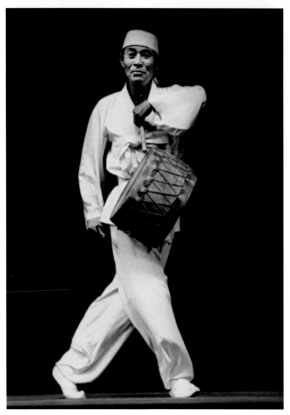
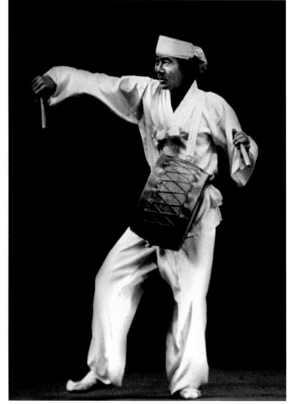

북춤 | 박병천

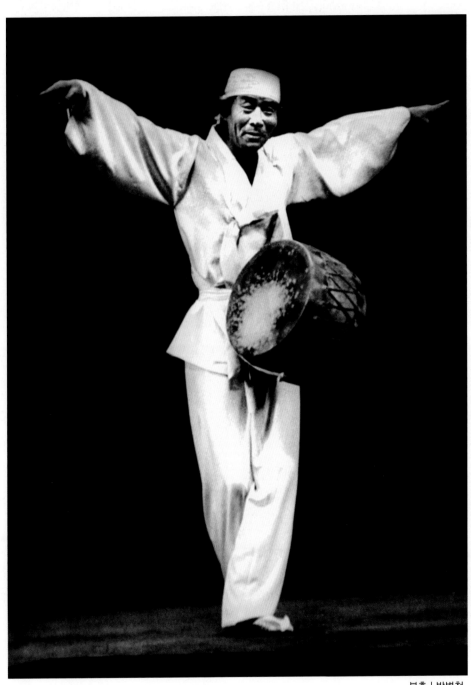

북춤 | 박병천

김진홍 金眞弘, 1935-

승무, 한량춤

김진홍은 경남 하동에서 아버지 김종명과 어머니 강매결 사이의 1녀1남 중 둘째로 태어났다. 어릴 때 부산에 살면서 일주일에 두세 번 영화나 무대 공연을 보곤 했는데 부모가 구경 가는 것을 좋아해 천막극장에 구경을 갔을 때 〈천안삼거리〉에 맞추어 추는 승무와 빈사의 백조 등 발레, 영화, 악극단 공연을 구경했다. 비교적 여유롭게 자란 그는 열세 살 때 부산 동양무용연구소에서 장홍심, 이매방에게서 기본 춤을 배우고 이춘우에게서 산조를 사사했다.

중학교에 진학한 뒤에는 혼자서 극장 구경을 자주 갔었다. 그 사실이 발각되면 선생님한테 종아리를 맞고 수업이 끝나면 복도에서 벌을 받았다. 이런 이유로 학교에서 유명한 학생이 되자 상급생들이 그를 찾아와 학교 음악부에 넣어 주었다. 그러나 변성기가 와서 목소리가 나오지 않았고 얼굴이 화끈해질 정도로 탁하고 낮은 목소리로 변해 버렸다. 대신 피아노를 배우던 중 6·25전쟁이 터져 학교는 교실마다 피란민들로 가득 차 휴교되었다.

피아노를 그만두고 타자 학원에 들어갔는데 피아노 치던 솜씨가 있어 진도가 빨라 학원에서는 그를 미군 부대 목공부에 취직시켜 주었다. 어느 날 사무실 장교가 쇼를 구경시켜 주겠다며 그를 장교클럽에 데리고 갔다. 이난영의 〈목포의 눈물〉을 듣고 이난영의 아들과 딸들의 연주 솜씨와 노래도 들었다. 그때 '타부(남방 춤)'라는 인도춤을 보았는데, 음악이 신비스러웠고, 목, 손목과 발목, 허리를 흔들며 추는 춤에 그만 넋이 빠져 버렸다. 음악과 춤이 자꾸만 떠올라 그날 밤 잠도 못 잔 그는 춤을 추어야겠다고 결심, 혼자 '타부'를 연습했다. 얼마 후 부산 범일동 삼일극장에서 열린 노래와 춤 콩쿨에 김진홍은 누님에게 만들어 달라고 졸라 얻은 판탈롱 바지와 비로드를 입고 터번을 만들어 쓰고 누님 화장품으로 분장하고 타부 남방 춤을 추어 당선되었다. 그후 그는 해병대 위문공연단에 뽑혀 공연을 다녔다.

순회공연을 마치고 집에서 쉬고 있는데 어느 날 이매방이 찾아와서 친하게 되었고, 범일동에서 명인명창대회 공연이 있는데 가자고 해서 함께 갔다. 이매방이 분장실에 들렀다 나오더니 출연하게 되었다며 서둘러 의상을 가지고 천막극장에 와서 승무를 추는데 정말 환상적이었다. 흰 장삼에 회색 바지저고리, 흰 고깔이 붙은 가사 버선, 한 마리의 학 같은 버선발 맵시, 장삼놀음의 멋에 승무가 운명처럼 다가와 몸이 떨렸다고 한다.

김진홍은 중요무형문화재 제27호 승무, 제97호 살풀이춤을 이수하고, 부산시 무형문화재 제14호 동래한량춤 보유자로 지정되었다. 1992년 부산시립무용단 예술감독 겸 안무자, 한국무용협회 이사로 재직했고, 한국예술종합학교에 출강했으며, 현재 김진홍전통춤연구회 예술감독으로 있다.

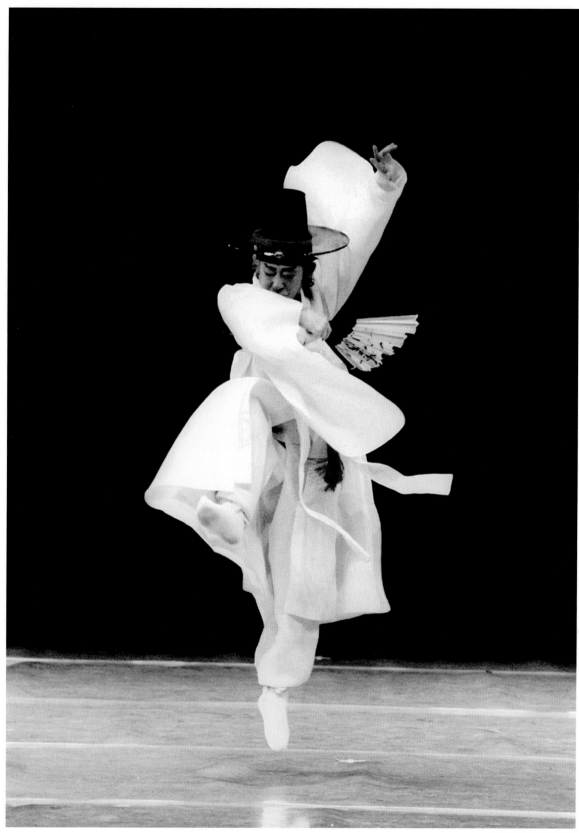

동래한량춤 | 김진홍

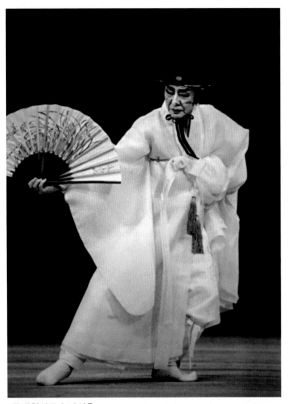
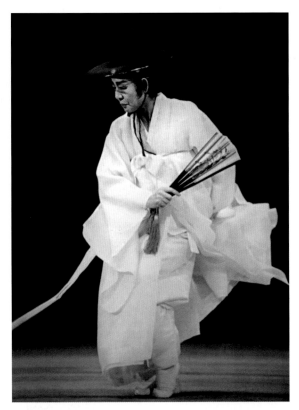

동래한량무 | 김진홍

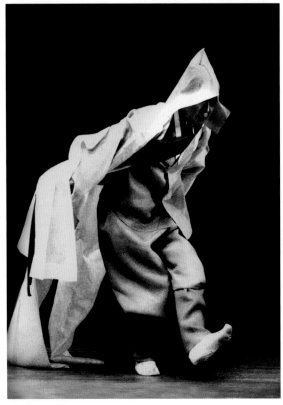
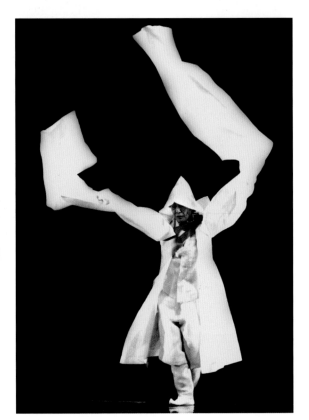

승무 | 김진홍

90

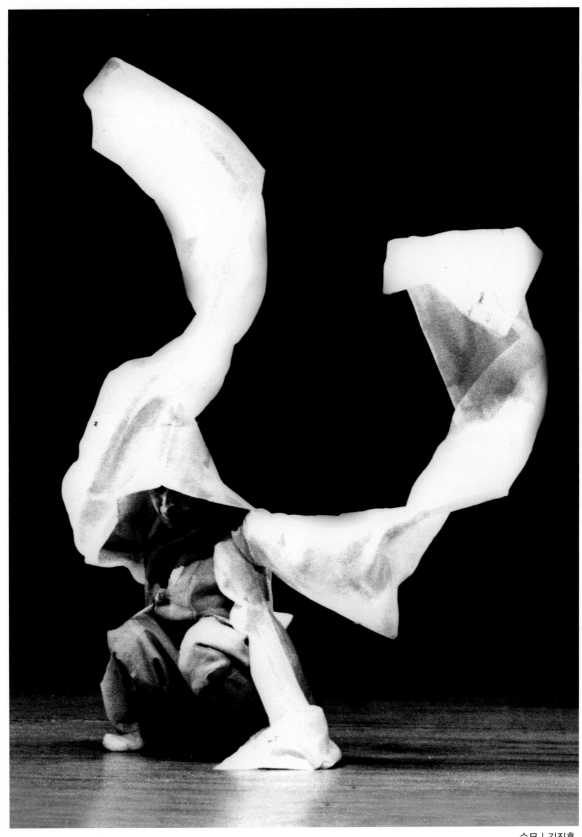

승무 | 김진홍

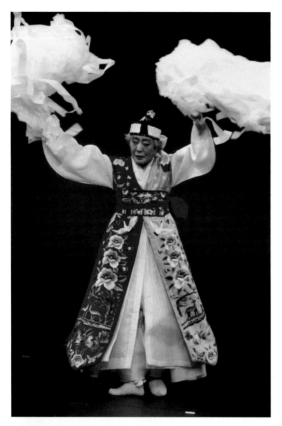
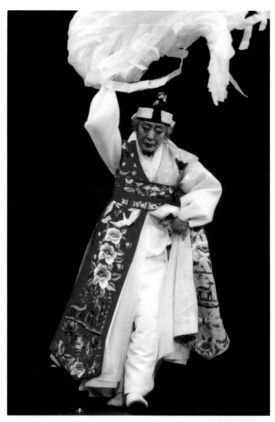
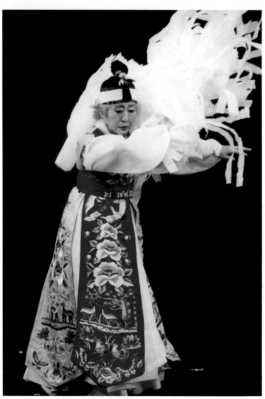
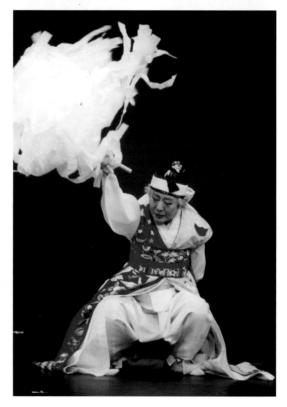

지전춤 | 김진홍

양창보 梁昌寶, 1935-

신맞이춤

양창보 심방은 스물여섯 살 때 제주시 외도동 김재두에게 초신굿(내림굿)을 받고 그의 가르침을 받아 제주의 심방으로 큰 당굿 절차를 모두 알고 있다. 본향단인 칠머리당은 도원수 감찰지방관과 용왕 해신부인의 부부신과 건입동 마을 안에 있었던 남당의 신(神) 남당하르방과, 남당할망을 모시고 있다. 칠머리당은 어촌의 안녕과 풍어를 기원하던 당으로, 지금도 제주항과 해녀들의 집안과 주민의 중심으로 모여 음력 2월 1일 영등환영제와, 2월 14일에 영등송별제의 당굿을 하고 있다. 그는 사리당, 대신당 등 제주에 있는 큰 당굿은 물론 이제는 남제주, 북제주의 60여 가지 굿의 춤과 음악, 말미(굿소리)를 모두 배워서 알고 있다.

8개월 동안 앞을 못 보고 남에게 의지해서 다니다가 제주시 외도동 김재두에게 물어 그의 뜻에 따라 초신굿을 한 것이 그해 음력 12월이었다. 내림굿을 한 후 눈은 씻은 듯이 나았다. 그는 초신굿을 해준 김재두 밑에서 심방으로서의 가르침을 받았다.

제주 심방은 대개가 부계로 이어지기 때문에 세습무라고 생각하기 쉽지만, 그것은 겉만 보고 말하는 것이라고 지적한다. "부모가 심방이라도 자녀들은 대개 안 하려고 애를 쓰다가 병이 나거나 불운이 겹쳐 견딜 수 없이 결국 내림굿을 받고 하게 되는 경우가 많다"는 것이다. 그렇다고 해도 그는 무가와 관계없는 집안 태생인데 신이 지폈으므로 좀더 특이한 경

우로 친다. 같은 제주도라도 남과 북의 풍습이나 말에 다른 것이 많다. 각 지역마다 그 지역의 말과 풍습을 알고 그곳 굿당의 본향풀이를 알아야 제대로 굿을 할 수가 있다.

제주도 장구는 길이가 육지 것보다 길며 '꽹과리 정쇠 등 설쇠'라고 부른다. 4가지의 타악기로 구성된 제주굿 음악은 농악과도 통하는 장단과는 달리 농악과는 반대되는 장단이고, 언뜻 들으면 단순한 것 같지만 굿장단의 가짓수가 많고 특이하다는 것이 그의 설명이다. 제주굿에 나오는 춤은 독립된 춤동작보다 매 거리마다 신을 맞아들일 때 그 신에 따라 조금씩 잘라지는 신맞이춤을 꼽는다. 신칼을 들고 신을 맞는 춤은 천천히 시작해서 점점 빨라지는 도는 동작이 주가 된다. 방울과 신칼을 흔들어 뿌리고 두 팔을 일자로 벌리고 점점 빠르게 맴도는 것이다. "신을 청하면서 천천히 돌고 시작하면 온몸에 공포 같은 감각이 지나가고 그 힘이 점점 빠르게 돌도록 몰아친다"는 것이다.

그는 그 춤이 힘들되 힘든 줄 모르고 거의 무감각해진 상태에서 돌게 된다고 설명한다. 신의 힘을 빌려 빠르게 도는 이 춤 속에서 그는 뭔가 말끔히 씻겨 내리는 것을 느낀다.

'내가 춤을 추는 것이 아니라 신이 시켜서 추는 춤'이고 '내 힘으로 추는 춤이 아니라 신의 힘으로 추는 춤'이라는 것이 그의 설명이다.

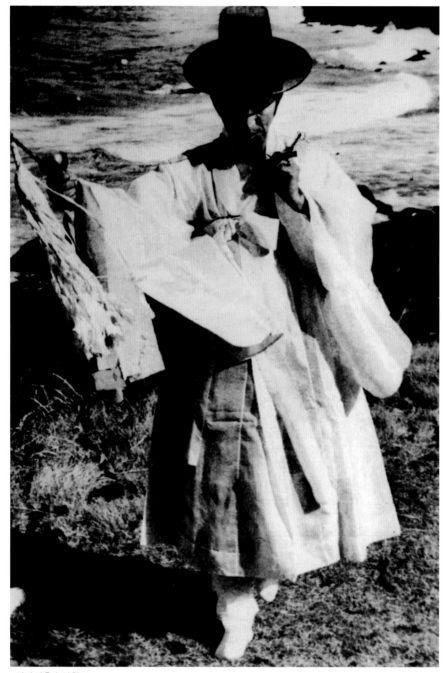

신맞이춤 | 양창보

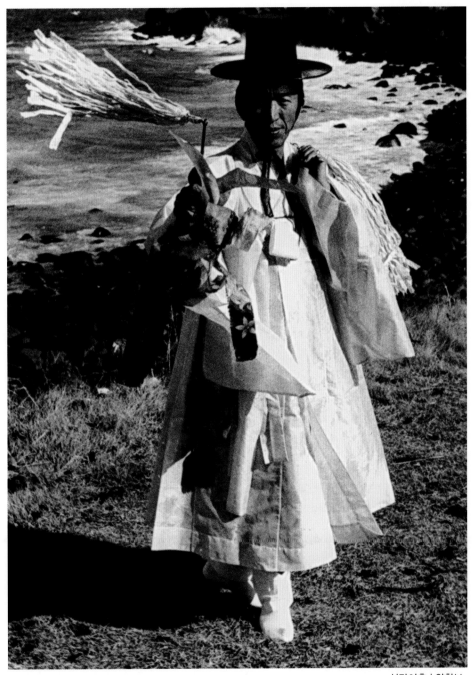

신맞이춤 | 양창보

조흥동 趙興東, 1941-

한량무

한량무는 기방무용의 계열로 영남지방에서 추어지는 무용극 형태의 춤이다. 무용극 형태의 것과 동래나 밀양 지방에서 일정한 형식이 없이 한량 혼자서 추는 춤이 있다. 한량이란 벼슬에 오르지 못한 호반을 일컫는 말로써 풍류를 알고 호협한 사나이의 별명이다. 최승희, 조택원, 정인방, 최현에 이어 조흥동의 '회상'은 바로 신무용 계열의 한량무로 창작된 춤이다.

조흥동은 경기도 이천 부발읍에서 태어났다. 그는 어린 시절부터 사당패의 무동이 되어, 당시 춤꾼으로 이름을 떨쳤던 엄영연, 조태호 등이 부채를 들고 추던 한량무를 보고 자랐다. 여덟 살 되던 해 입문자들의 기본춤인 초립동으로 무대에 선 후 국악양성소에 들어가 김보남에게서 춤과 장구를, 남산의 주만향에게서 춤본을 배웠고, 종로 필운동에 있었던 김윤학무용연구소에 다니면서 1999년 경동고 2학년 때 김윤학·안애리 무용발표회에 찬조출연했다. 그때부터 낙원상가에 있던 김천흥에게 처용무와 춘앵전을, 이매방에게서 승부와 오고무를, 김진걸·송범·김백초에게서 무용기법을, 김백봉에게서 부채춤을, 은방초에게서 살풀이춤과 무당춤을, 한영숙에게서 승무와 살풀이춤을, 강선영에게서 태평무를, 전사섭에게서 설장구를, 황재기에게서 소고무를, 장홍심에게서 장검무와 바라춤을, 박용우·박금슬·이지산에게서 진쇠춤을, 정인방에게서 한량무를 사사했고, 김석출

의 동해안 별신굿, 안사인의 제주굿, 우옥주의 황해도 만구대착굿, 강릉 단오굿, 평안도 놋다리굿 등 팔도 무속춤과, 임준동과 박송담 스님에게서 불교의식무용을 배웠다. 그는 대가들의 전통적 춤사위를 두루 섭렵하면서 이를 계승하는 데 그치지 않고 자신의 독특한 춤어법을 연구하여 이후 자신의 창작무용은 물론 극장 예술의 장점을 종합해 안무와 연출력이 돋보이는 대형 무용극으로 만들어냈다.

1968년 첫 발표회를 가지면서 1976년 '학람회'를 창단하여 1979년 제1회 대한민국무용제에 '푸른 흙의 연가'로 참가했고, '왜 남성이 여성적인 춤을 추어야 하느냐'는 발상에 따라 우리나라에서는 처음으로 한국 남성 무용단을 창단했다. 남성 무용단의 이름으로 참가한 1981년 대한민국무용제에서 '춤과 혼'으로 안무상을 받은 후 그는 "한국 남성 춤의 신기원을 이룩했다"는 평과 함께 '무용계의 혜성'으로 떠올랐다. 그는 그때부터 신무용 계열을 준수하며 대극장에 맞는 일련의 창작의 활성화로 무용극의 표현영역을 확대해 나갔다. 생의 비탄을 미래적으로 승화한 '온누리를 꽃밭으로', 백제의 무용탑을 주제로 한 '환', 상고시대 제천의식 과정을 그린 '무천의 아침'을 잇달아 발표하면서 평단으로부터 "국립무용단, 한층 젊어지고 활력이 넘친다" "극적 요소가 화창하다"는 평을 들었다.(『조흥동의 한량무』에서)

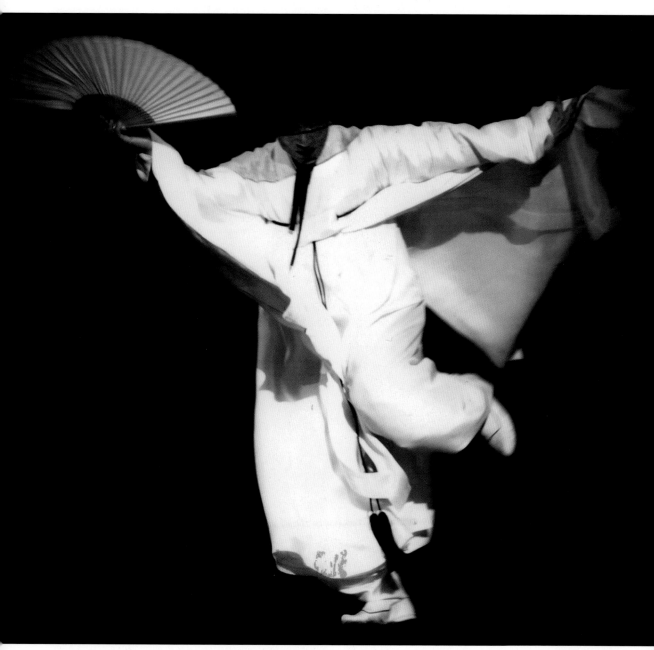

한량무 | 조흥동

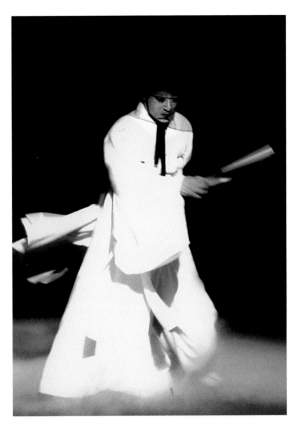
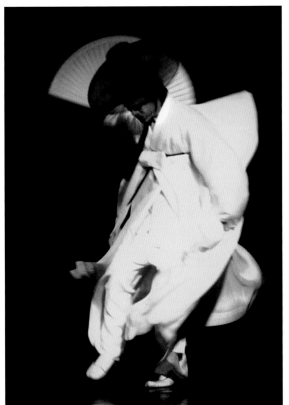
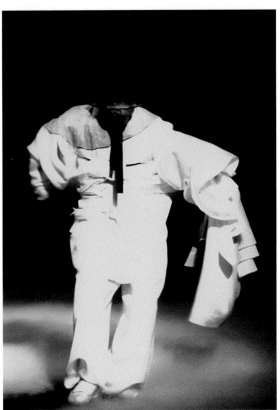
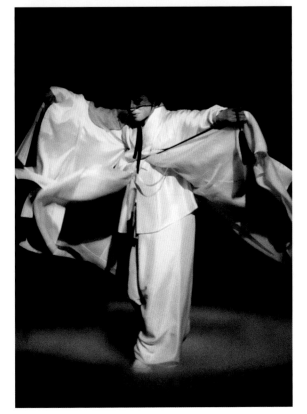

한량무 | 조흥동

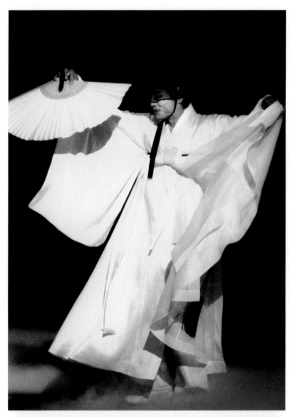
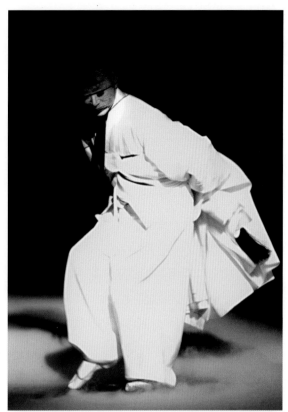
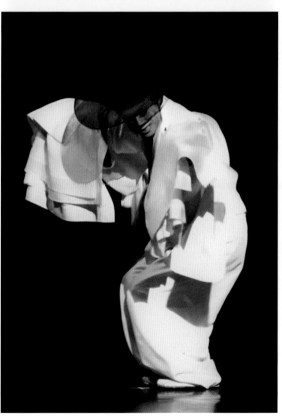
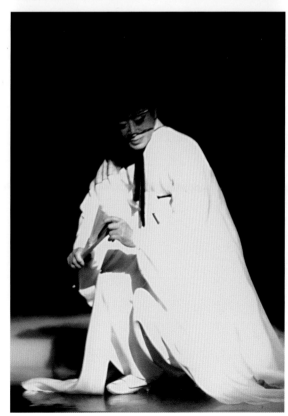

한량무 | 조흥동

김동언 金東彦, 1942-

설장구

전남 담양 김동언의 고깔설장구 솜씨는 일찍이 농악판에 알려져 있었지만 장단도 다양하고 변화가 많은 데다가 그의 너름새도 볼만하여 구경꾼들에게 인기가 대단하다. 그가 장구를 메고 두들겨 온 지도 벌써 반세기 가까운 세월이 흘렀다.

김동원은 전남 담양에서 아버지 김봉필과 어머니 박옥례 사이의 1남3녀 중 막내아들로 태어났다. 어려서부터 마을 농악판에 끼어들어 소고와 장구를 두드리며 마을에서 귀염을 독차지했다. 그의 외조부 김경수는 농악판에서 징수로 유명했고, 또 큰외숙 박노선·박노봉도 전북 순창군 금과면과 팔덕면 일대에서 상쇠로 유명했고, 시조에도 남다른 재주를 타고났다고 한다.

그는 봉산 남초등학교를 졸업하고, 1958년 9월 전국 4-H 구락부 경연대회에 참가 농악 부문에 설장구로 특상을 수상하여 부상으로 송아지 한 마리를 받았고, 그에 힘입어 본격적으로 농악판에 들어가 설장구 공부를 시작한다. 열다섯 살 때 상쇠 이주환, 장구 최막동·강성수·임재식·김희열 등 여러 선생에게서 모든 가락을 전수받아 남도창극단에서 활동했다. 곧이어 호남우도농악보존회에 입단, 정경환으로부터 상쇠, 김오채로부터 설장구 가락을 사사받고 단체활동을 했다.

1996년 김오채의 뒤를 이어 전남문화재 제17호 우도농악 보유자로 지정되었으며, 제40회 전국민속예술축제에서 국무총리상을 수상한 바 있다. 국내외에서 크고 작은 20여 회의 공연을 가졌으며, 현재 담양민속예술보존회 회장, 담양농악진흥회 회장, 지산용전들소리보존회 회장, 전남도립국악단 운영위원, 무등청소년 풍물 전임강사로 활동하고 있으며, 제자 키우는 일에 전념하고 있다.

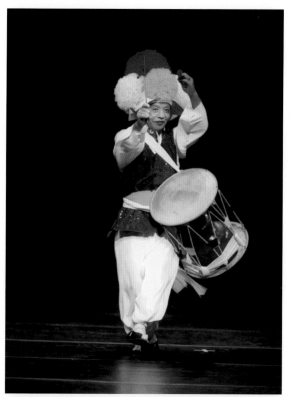
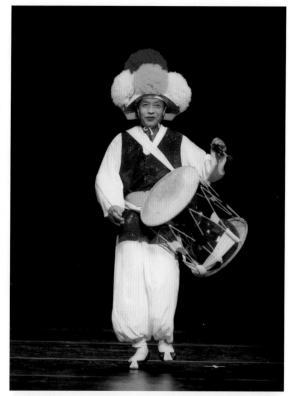
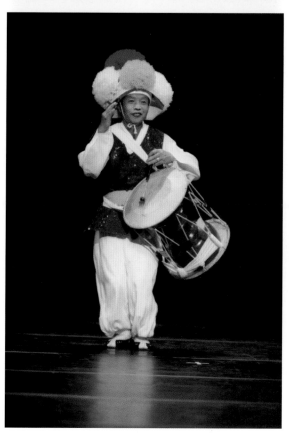
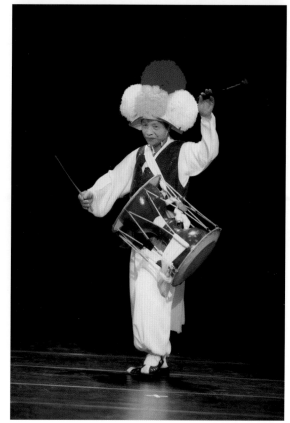

설장구 | 김동언

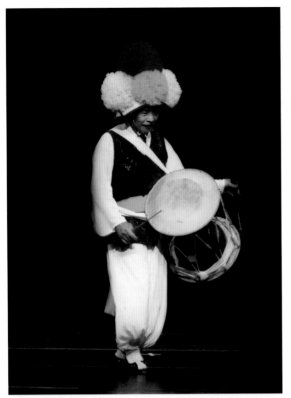
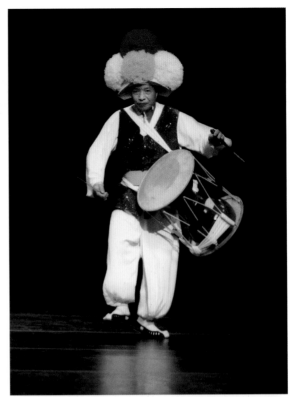
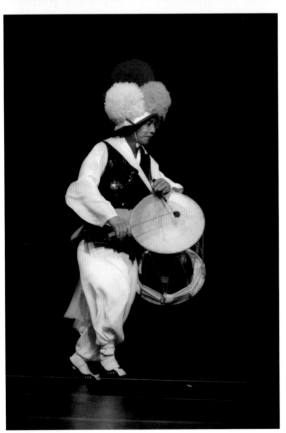
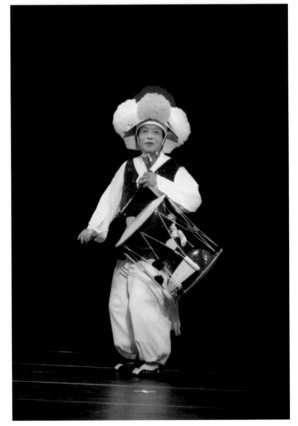

설장구 | 김동언

정재만 鄭在晩, 1948-

살풀이춤

정재만의 춤을 보면 정중하고 단아한 몸짓언어가 들린다. 그는 한영숙에게 승무, 학무, 살풀이, 태평무, 산조, 훈령무 등을 전수받았고, 첫 스승인 송범에게서 발레를, 김백봉에게서는 한국무용을 사사받았다. 정재만은 경기도 화성군 옹기그릇 굽는 집에서 아버지 정수환과 어머니 김순임 사이의 12남매 중 다섯째 아들로 태어났다. 아버지가 빚보증을 잘못 서는 바람에 광성초등학교를 졸업하던 해 서울로 이사했다. 큰형과 세 누나가 뿔뿔이 흩어져 정재만은 부모와 함께 방배동 단칸방에서 살았다.

헌 잡지에서 조택원의 춤추는 사진과 일대기를 읽은 그는 조택원처럼 되는 꿈을 꾼다. 외갓집 잔치에서 그의 즉흥춤을 본 영화감독을 하던 친척 아저씨의 권유로 송범무용연구소를 들어가게 되었다. 연구소에 기거하며 본격적으로 무용을 배우게 되었다. 처음에는 잔심부름과 청소를 하며 학교에 다니는 것이 목적이었으나 뚜렷한 이목구비와 재빠른 춤동작을 눈여겨본 송범이 그에게 춤을 가르쳤고, 그는 혼신을 다해 배웠다. 혼자 밤새도록 마룻바닥을 뛰어 발바닥이 성할 날이 없었다고 한다.

한영숙의 제자가 된 것은 1971년 승무 예능보유자로 한영숙이 지정되면서였다. 좀처럼 있을 수 없는 일이었으나 송범은 자신의 제자를 한영숙에게 보내 주었다. 한영숙에게 전수된 한성준의 으뜸가는 춤들을 남자 무용수로서 전수받을 수 있는 절호의 기회였기 때문이다. 1998년 10월 한영숙은 세상을 떠나면서 그에게 그의 춤 승무, 학무, 살풀이, 태평무의 보존과 문화재로 지정받지 못한 살풀이춤, 태평무에 대한 당부를 녹음 유언으로 남겼다. 그는 스승의 유지를 받들어 승무, 학무 보존을 위한 벽사춤아카데미를 개설, 해마다 추모공연 및 벽사 무용주간을 마련해 무용계에 훈훈한 미담을 남겨 주었다.

정재만이 추고 있는 승무는 장삼자락을 우주에 뿌리며 음·양의 변화로 무궁한 조화를 부리며 감화를 주는 춤으로 꼽을 수 있다. 또한 살풀이춤은 38선을 허물고 남북의 한을 풀어 흥을 내리는 통일을 염원하는 춤이며, 태평무는 국태민안과 시화연풍을 구가한 춤으로 태평성대를 일구어 내며 모두가 다 함께 즐길 수 있는 춤의 성격을 가지고 있다.

1974-2008년까지 미국, 호주, 캐나다 등 20여 개국에서 50여 회 공연했다. 국내에서도 국립극장 대극장을 비롯해 개인 발표회와 특별출연 등 3백여 회 공연했다. 현재 중요무형문화재 제27호 승무 예능보유자인 정재만은 숙명여대 무용학과 교수이며, 벽사춤아카데미 이사장, 삼성무용단 단장 겸 예술총감독을 맡고 있다. 그는 송범 춤의 특징인 수직과 대학교와 대학원의 지도교수였던 김백봉의 수평, 벽사의 곡선을 두루 망라하여 원의 완미를 이룬다는 목표를 세우고 매진하고 있다.

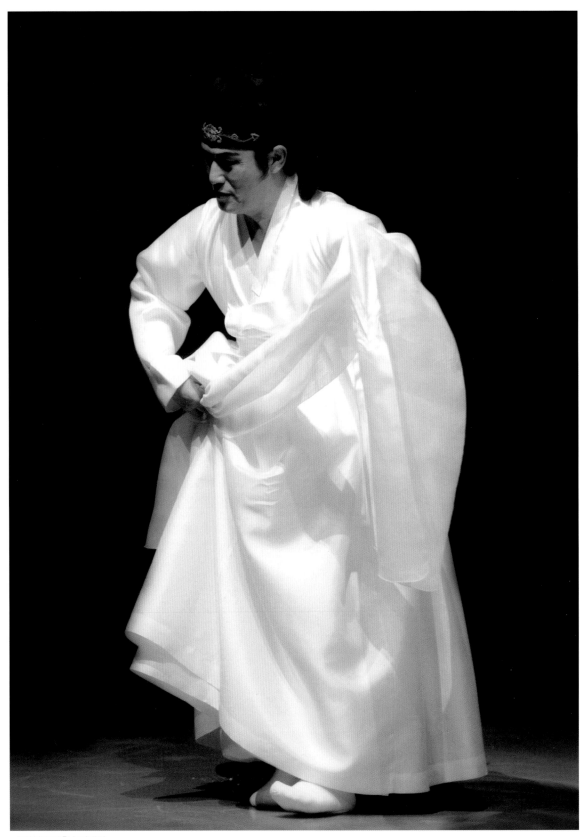

수건살풀이춤 | 정재만

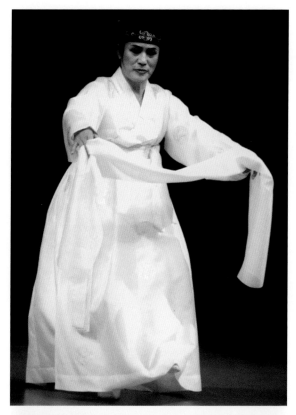
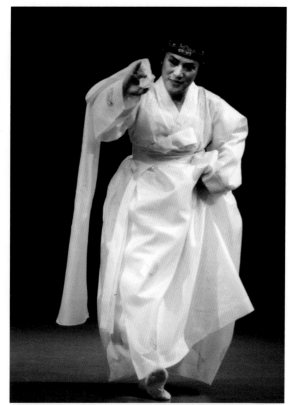
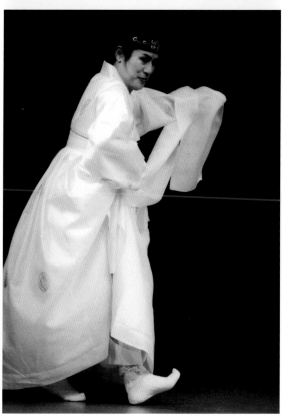
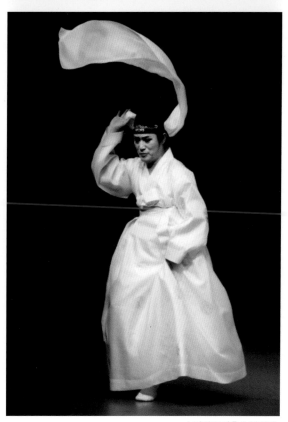

수건살풀이춤 | 정재만

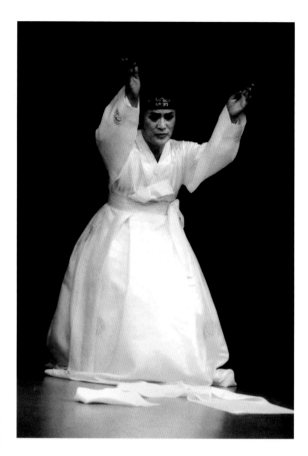

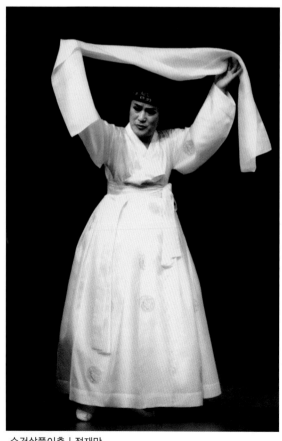

수건살풀이춤 | 정재만

송화영 宋和榮, 1953-2006

승무

화문석 춤판을 펼치며 송화영은 이렇게 기록했다. "현시대를 저항하는 문화인에게 정감 어린 옛 정취와 선인들의 은근하고도 고혹스런 품성이 깃들여진 자태를 재창출하여 펼치는 무대입니다. 후원에 핀 옥잠화 향취와 같이도… 모래밭에 홀로 핀 해당화 같이 설렘에 나부끼는 자태를… 그 멀고도 가까운 엊그제의 사랑방의 운치를 재조명하려 항상 답습, 연구, 연마하는 예도인으로서의 긍지를 갖고 버선발을 조심스레 내딛고 있습니다.

이 무대의 원류인 권번, 예기조합 출신 여러 스승님들 중 진주예기조합 진주굿거리 입춤 2·5과장과 한춤 2과장 그리고 목포권번 출신의 김계화의 자태에서 구상한 입춤 1·3과장, 한춤 1·4과장, 승춤 1·2과장, 한춤 1·4과장, 승춤 1·2과장 그리고 호남류 민속무의 대가이신 이매방 선생님의 춤에서 3·5과장, 승춤 3·4과장을 그리고 송화영 나름대로 독창적으로 구상한 입춤 4과장 총 14곡을 정리해 펼치옵니다."

송화영은 전북 부안군 줄포 태생으로 일찍이 가출하여 영남 일대에서 성장하였으며, 청년 시절에는 각지에서 생활하였기에 호남류 민속춤을 원형 그대로 전승할 수는 없었다. 그는 호남류 살풀이춤, 승무를 한춤 5과장, 승춤 4과장이라 칭하고 특별한 애정으로 이 춤에 대한 정성을 쏟았다.

송화영은 젊은 무용가로 알려졌을 뿐 어디에서 누구에게 어떤 춤을 배웠다는 자세한 기록이 없다. 이매방 문하에서 3년 동안 승무와 살풀이춤을 배우고 국립국악원 무용단원으로 활동한 것 외에는 알 수가 없다. 춤을 누구에게 배웠는가도 중요하지만 그는 타고난 춤꾼으로 좋은 춤을 추었다. 기교를 부리지 않고, 자로 젠 듯 한 치의 흐트러짐 없이 정확한 발놓임과 호흡이 눈에 띄며 특히 승무의 장삼놀음이 기교 없이 힘이 넘쳐흐른다.

무용가로 활발하게 활동할 나이에 지병으로 춤을 접고 세상을 떠난 송화영은 2004년 대통령상을 비롯해 많은 상을 받았으며, 국내외에서 크고 작은 공연을 1백 회 이상 공연했다.

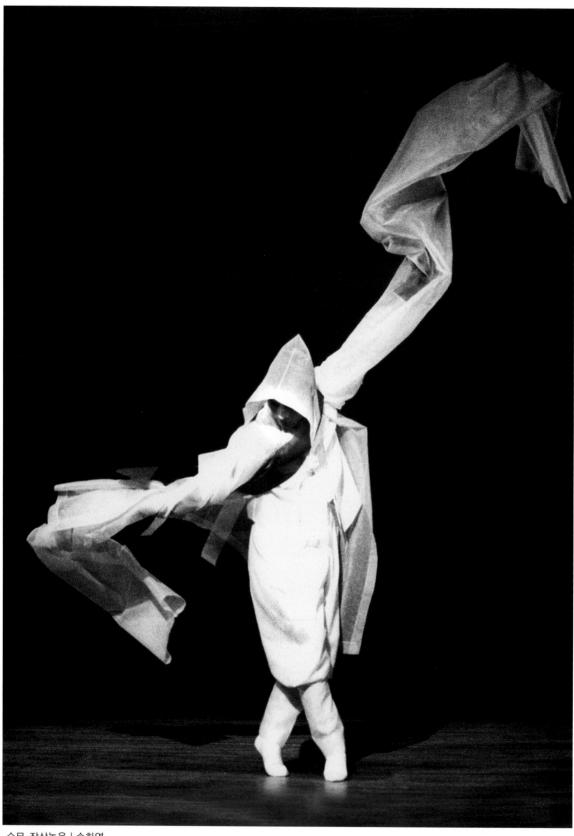

승무 장삼놀음 | 송화영

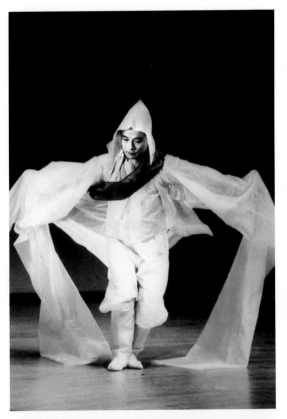
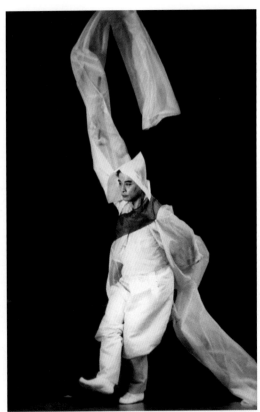
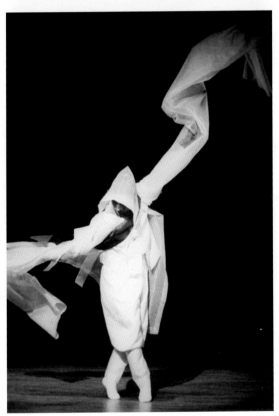
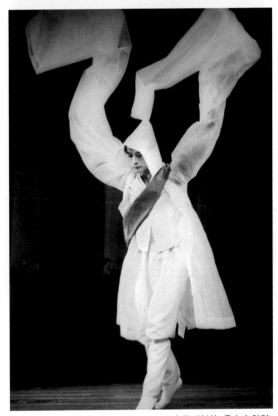

승무 장삼놀음 | 송화영

최종실 崔鍾實, 1953-

소고춤

최종실은 신들린 타악 주자로 사물을 두드리며 지구촌 80여 나라를 흔들어 놓은 신화적인 광대이다. 그를 만나기만 하면 인종, 사상, 종교, 굶주림 등을 초월해 버린다. 2007년 8월에 그의 공연 자료에 본인이 쓴 기록을 인용한다.

"사람들은 풍물(사물놀이)을 듣노라면 마치 신들린 '도깨비 방망이' 같다고 했다. 나도 그 말을 철썩 같이 믿고, 어느 때 어느 속에서든 열리지 않는 문이 없도록 50여 년간 정말 열심히 방망이를 두들겼다. 네 살 때 아버지 어깨 위에서 무동으로 첫선을 보인 이후 풍물 외길 인생을 걸어온 세월이 벌써 50년이나 되고 보니 감회가 새롭다. (중략)

원초적 세계 타악의 원류를 찾아서 한국 전통타악과 창작타악, 세계 타악을 향한 새로운 타의 세계를 향해 다양한 '타'의 세계와 깊이를 추구해 온 15년. 그 시간의 흔적과 성과를 나의 예술인생 50년을 맞이하여 선보일 수 있게 되어 실로 감개무량할 뿐이다.

이제 세상을 향한 두드림과 여명은 시작되었다. 그리고 나의 미래는 희망적이다. 스승과 제자 그리고 선배와 후배로서 또 하나의 신화를 창조하고 한국의 풍물과 세계 타악을 선도해 나아갈 든든한 제자들이 신화를 이룩하기를 염원할 뿐이다."

최종실은 경남 삼천포에서 아버지 최재명(삼천포농악 단장) 어머니 강점순 사이의 8남1녀 중 막내로 태어났다. 그의 집안은 아버지의 두 형님도 풍물꾼이며, 최종실도 풍물을 통해서 1978년 국내 최초로 사물놀이 연주단(김덕수, 김용배, 이광수, 최종실)을 창단했다.(국립민속박물관 학예연구관, 문화재청 문화재 전문위원 양종승의 글 중에서)

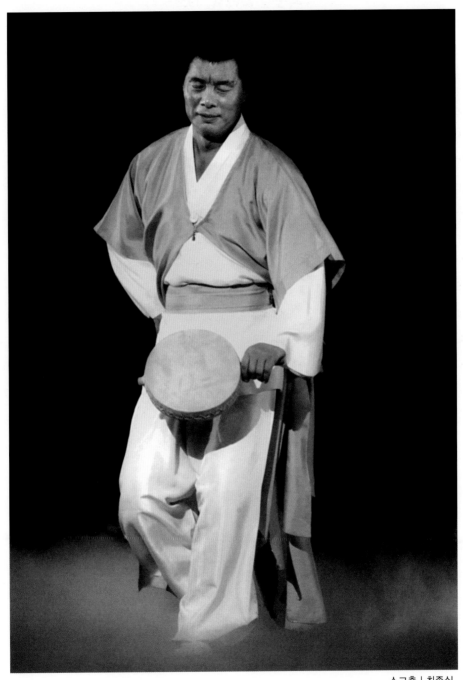

소고춤 | 최종실

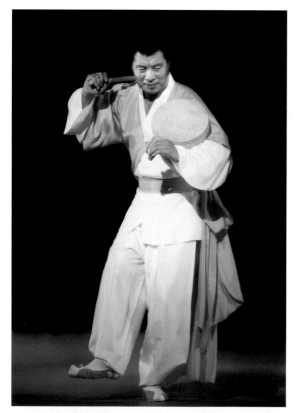
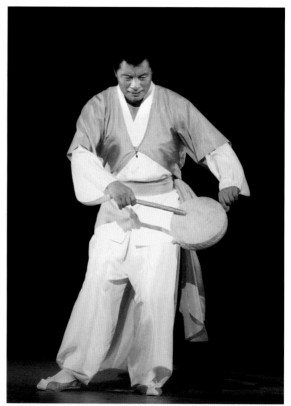
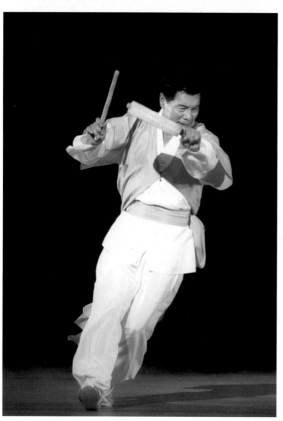
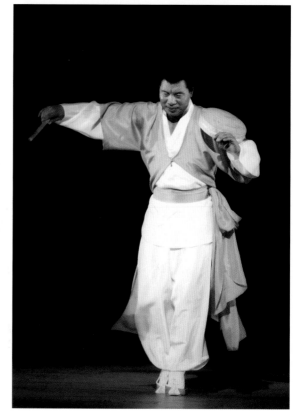

소고춤 | 최종실

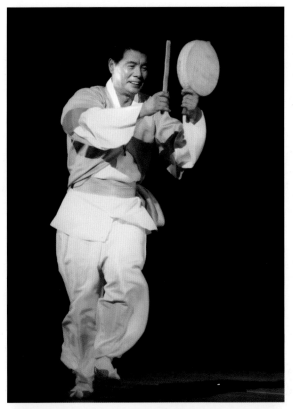
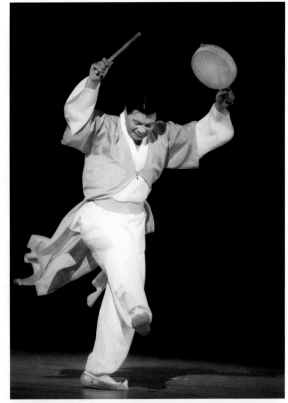
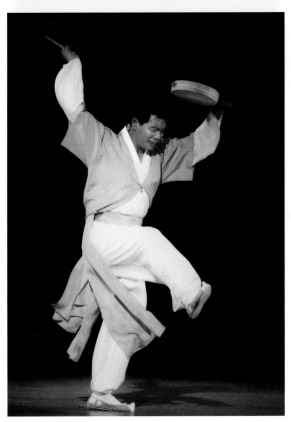
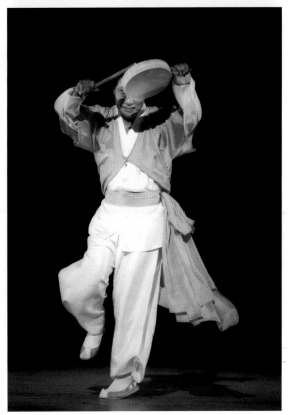

소고춤 | 최종실

하용부 河龍富, 1955-

북춤, 범부춤

밀양 백중놀이의 농군들은 백중 무렵이면 영남루 아래 밀양 강변에서 호미를 씻고 저물도록 놀았다. '호미씻기' '꼼배기참놀이'라고 하는데 밀양의 흥은 해가 저물도록 다 풀리지 않아 아예 밤을 샌다. 북과 춤 소리가 천지로 가득해 몇 해 전까지만 해도 놀이판에 백발의 신선이 날아들어 어울렸었다고 할 정도이다.

하보경은 그저 서 있기만 해도 춤이 되었던 사람이다. 젊은 날 씨름을 하다 다친 왼팔이 춤출 때 언제나 처져 있었지만 학생들은 그 모습도 좋아 그대로 흉내냈는데, 지금은 그 백발성성한 자태를 볼 수가 없다. 손자 하용부에게서 그 멋을 기대해야 한다.

하성옥, 하보경, 하병호 삼대에 걸쳐 이어져 온 모갑이 집안이라 어릴 적부터 자연스레 춤판을 따라다녔다. 1980년, 하보경의 춤을 중심으로 중요무형문화재 제68호가 구성될 때 아버지는 정식으로 할아버지의 춤유업을 이어받을 것을 권고받았다. "얼씨구! 좋다! 놀아라! 쳐라" 놀이판의 특성상 반말이 횡행하기 때문에 부자지간에는 놀 수 없다 하여 아버지가 한 대를 거르고 하용부에게 넘긴 것이다. 이렇게 춤의 삼대를 시작해 숱한 놀이판을 같이 밟으며 할아버지의 양반춤, 범부춤, 북춤을 배워 나갔다.

문제는 동작이 아니었다. 그저 부채만 펴도 춤이 되는 멋스러운 호흡의 이치였다. 점차 할아버지의 기력이 쇠해지자 지게에 태워 표충사 뒤 제약산을 오르내리면서 춤을 배웠는데, 제일 중요시했던 것이 호흡이었다. 범부춤은 양반도 상놈도 아닌 필부를 '범부'라 하는데 거칠 것 없이 뛰며 노는 춤이고, 북춤은 커다란 북을 엇박으로 치며 엇걸음을 위주로 추는 춤이다. 하용부의 춤을 들여다보면 그것이 어떤 춤이든지 동작보다는 호흡이 우선이다. 활갯짓으로 어르는 것이 대부분이고 때가 되면 장구잽이 앞으로 뛰어 들어가 '배김새'를 하고 풀어 나오는 것이다. 그러니 오로지 숨을 골라 강약을 조절하며 신명을 고취시키는 것이다.

우리 무예를 하는 사람이 밀양에 오면 반해서 멀거니 쳐다보는 것이 이 호흡이고, 연극하는 이윤택이 쳐다본 것도 바로 이것이다. 프랑스 안무가 도미니크로보는 하용부를 프랑스로 불러 무대에 세우고 강습도 받았는데, 양이 차지 않아 다음해에 다시 불렀다. 호흡법에 감동받았기 때문이다.

요즈음의 전통춤은 동작에 집착해 멋진 사위만 골라 빽빽하게 짜 맞추어 춘다. 그리고 지나치게 탱탱해진 아랫배 호흡으로 미세한 경련마저 일으키며 춘다. 이때 한참을 비워 두는 밀양춤이 간절해진다. 활개를 쉼 없이 들어올리는 편한 호흡, 그렇게 살아 숨쉬는 춤이다.

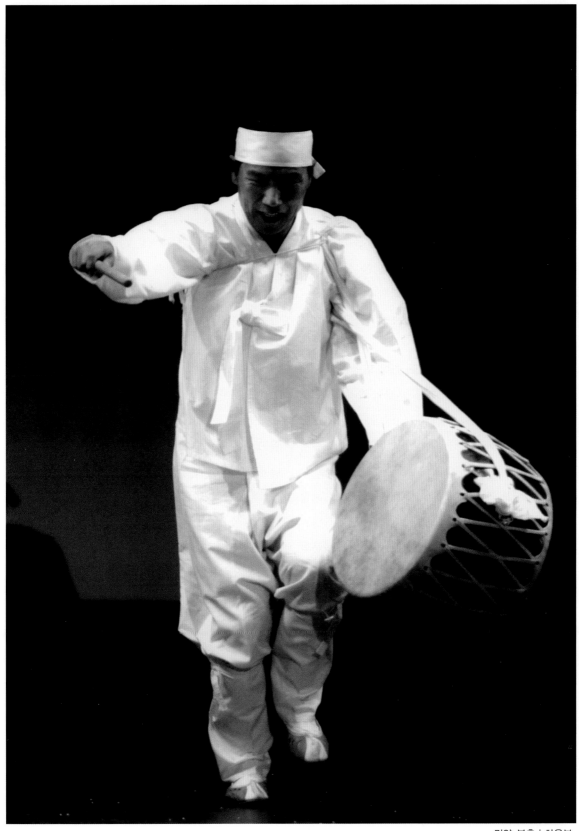

밀양 북춤 | 하용부

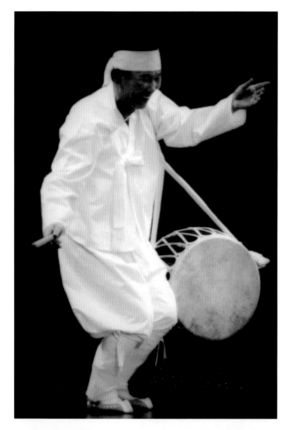
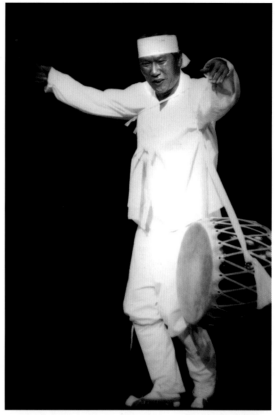
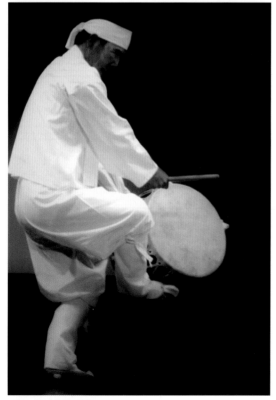
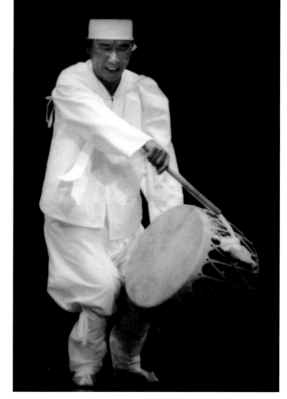

밀양 북춤 | 하용부

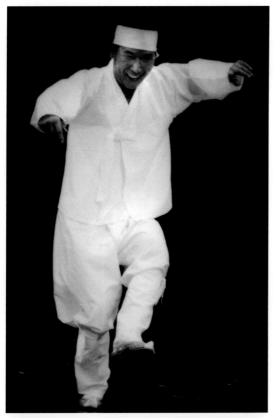
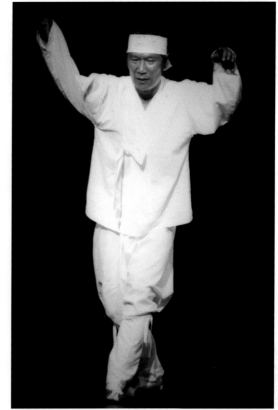
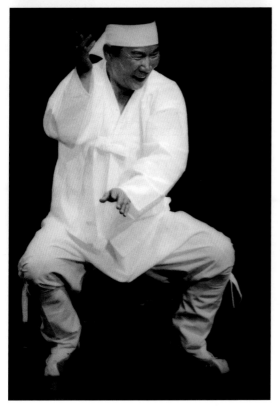
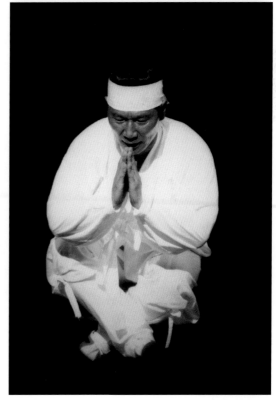

범부춤 | 하용부

최창덕 崔昌德, 1960-

승무

최창덕이 추고 있는 승무는 이매방류의 춤이다. 승무의 기원에 대한 여러 속설 가운데는 송도 명기 황진이가 지족선사를 파계시킨 이야기를 무용화한 것과 불교경전 중 하나인 『법화경』에 나오는 가섭의 이야기를 따라 후세의 승려들이 춤을 추었다는 설 외에 파계승의 번뇌가 낳은 춤이라는 말도 있다. 그가 추고 있는 승무의 마지막 북놀이 법고가락은 예불 때 승려들이 두드리는 법고가락이 스며 있다. 파계승의 번뇌를 씻어내는 법고가락으로, 선생은 그의 법고가락을 탐탁하지 않게 생각했다.

최창덕의 고조부 면암 최익현(1833-1906)은 이조 고종 때 배일파의 거두로, 광무9년 을사조약에 반대해 의병을 일으켜 항쟁을 하다 대마도로 귀양을 가 객사했다. 이로 인해 집안은 쑥대밭이 되었고, 살아남기 위해 증조부와 집안은 창우 집단에 들어가 광대로 활동했다. 태평무의 작은할아버지와 가야금 판소리의 고모 최금순은 호서지방의 대금 명인 한범수와 무용가 김중자, 이농주 명창 등과 함께 활동했다고 한다. 그것을 보고 자란 그는 국악에 관심을 갖고 무용에 뜻을 두었다.

최창덕은 충남 홍성에서 공무원인 아버지 최현기와 광산업에 종사하던 어머니 김봉순 사이의 칠남매 중 막내로 태어났다. 초등학교 1학년 되던 해 사돈뻘인 한영숙의 춤추는 모습을 보고 매료되어 춤을 배우려고 했으나 집안의 반대에 부딪쳤다. 어머니를 졸라 한영숙에게 6년 동안 춤기본을 익히고 고교 졸업 후 홍성과 서울을 오가며 학업과 무용수업을 병행했다. 그는 단국대 인문대학, 중앙대 교육대학원에서 1994년 석사과정을 마치고, 1976년도 중요무형문화재 제27호 승무와 제97호 살풀이춤 예능보유자 이매방 문하에서 승무, 살풀이춤 등을 학습받았다.

1995년 중요무형문화재 제27호 승무와 2001년 제97호 살풀이춤을 이수하고, 2004년 경기대에서 박사과정을 수료했다. 1995년 『한국무용 1호』 『우봉 이매방 살풀이춤』 등의 연구서 발간과 한국무용협회 학술논문집에 「우봉 이매방 승무의 춤사위 분석에 관한 연구」를 게재한 바 있다. 현재 최창덕무용연구소를 통해 후학을 양성하고 있으며, 2004-2007년 우봉 이매방 춤전수관 초대 관장을 역임했다.

그는 어린 시절 시작한 춤길이 벌써 40여 년이나 되고 보니, 춤예술은 몸짓언어로 표현되지만 그보다는 내면의 세계에 대한 학문적인 연구가 끊임없이 뒤따라야 한다고 강조한다.

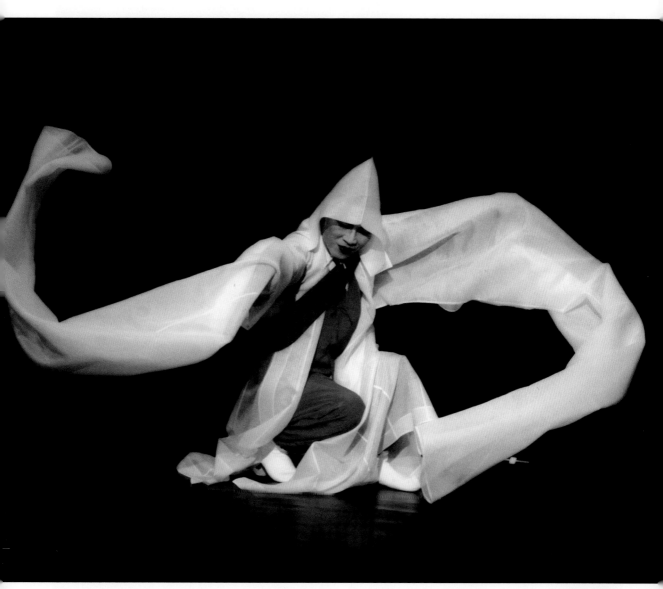

승무 | 최창덕

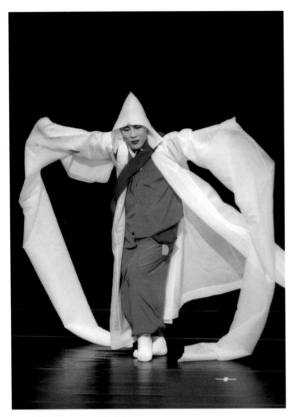
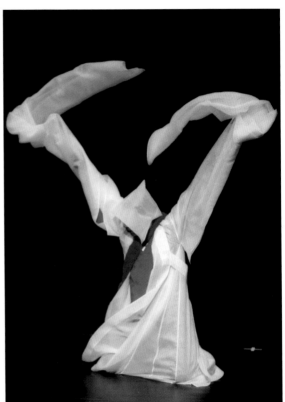
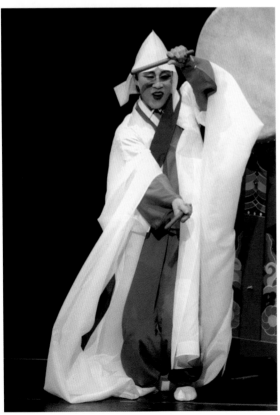
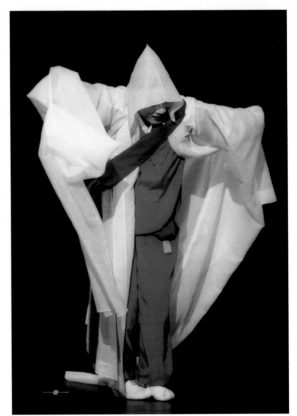

승무 | 최창덕

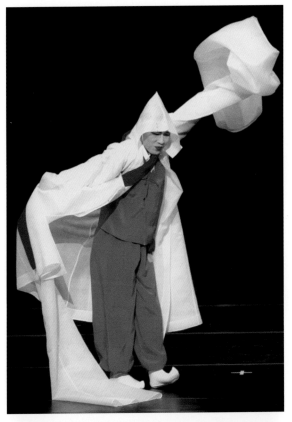
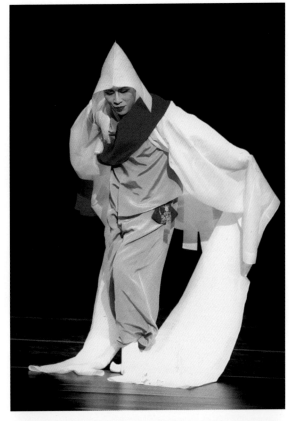
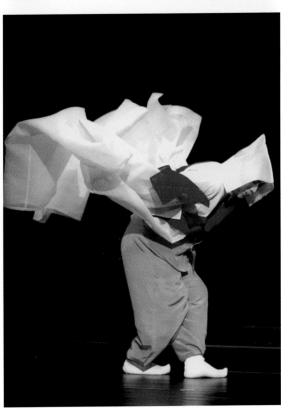
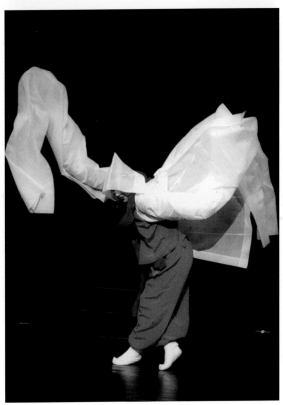

승무 | 최창덕

2

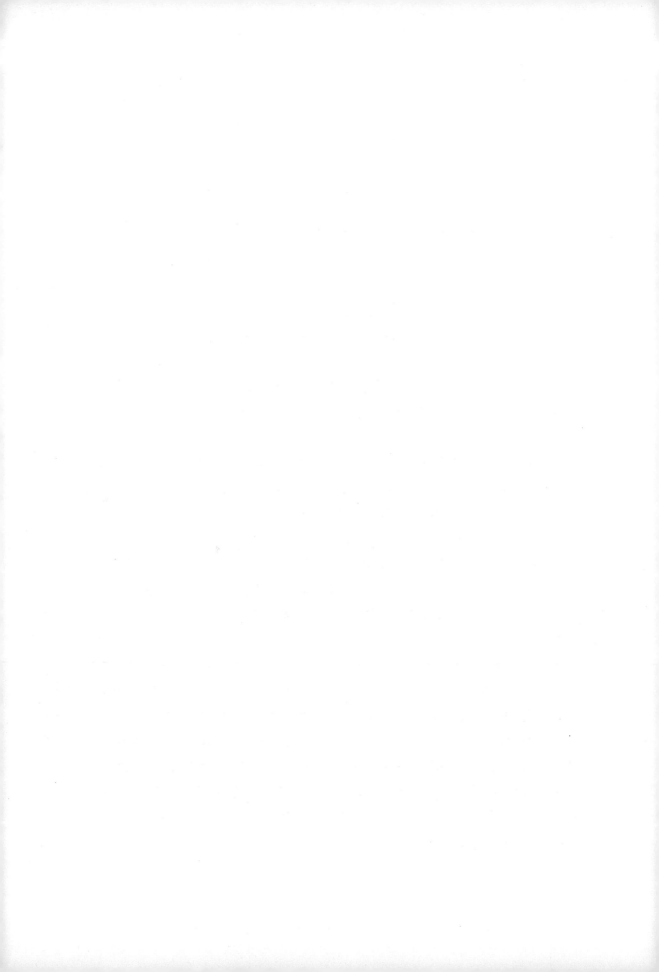

최승희 崔承喜, 1911-1967

전통춤

무용생활 15년. 참으로 세월이란 빠른 것이다. 내가 열여섯 살이 되는 해 — 즉 대정 14년 1926년(봄) — 날짜도 잊혀지지 않는 3월 20일, 무용이 무엇인지 한 번도 본 적이 없었는데, 생전 처음 오빠를 따라서 장곡천정 공회당으로 이시이 바쿠 선생의 무용회를 구경하러 갔던 날 밤.

사면이 깜깜한 무대 위에 푸른빛, 붉은빛, 연둣빛이 이리 가고 저리 가는 것을 따라서 다 쓰러진 둥둥거리에 팬티만 입고 남녀가 서로 붙잡고 허우적허우적 어디를 오르는 모양으로 무용을 하는데 나중에 알고 보니 '산에 오른다'는 춤이었다. 그 다음에 '식욕을 끈다' '수인(囚人)', 그 외에 몇 가지를 보고서 무엇인지 모르게 가슴을 찌르고 또 생각하게 하고 또 힘차기도 하고 아름답기도 하여 그만 정신이 팔렸다.

옆에 있던 오빠가, "너 저것 좀 배우지 않겠니?" "배우면 될까?" "너는 체격도 좋고 또 음악도 좋아하고 학교에서 율동체조도 잘하였으니까 된다." "저걸 배워서 무엇하오?" "무엇에 쓰는 것이 아니라 배워 가지고 조선에도 저런 예술운동이 있어야 한다."

사실 그때 고등여학교를 졸업하였지만 '예술운동'이 무엇인지도 몰랐다. 오빠가 밤낮 친구들과 예술운동, 예술운동 하니 그것이 인생을 위해 좋은 길이고 사회를 위해 좋은 일이거니 하고만 생각하였다.

'나도 좋은 것을 배워 가지고 좋은 일을 하면 그것은 좋은 것이 아닌가' 하고 생각하게 되었으므로 우선 배워 보기로 결심하였으면서도 사실이지 그날 밤에 잠을 이루지 못하였다. 왜냐하면 나는 학교를 졸업할 즈음 꼭 음악가가 되고자 하였다. 또다른 과목보다도 음악에 재주가 있었던지 김영환 선생님께서도 "승희는 음악학교엘 가지" 하고 말씀하셨다.

그러나 "예술에는 귀천이 없다"는 오빠의 말을 들으니 그럴듯했고, 또 이튿날 아침 오빠의 말이 "조선에 음악가는 여지껏 훌륭한 사람이 많이 났으나 무용가는 하나도 나지를 아니하였으니 네가 그 선구자가 되라"라고 권고하였기 때문에 그것도 그럴듯하여 이시이 선생님을 따라서 동경에 가기로 하였다.

(중략)

이시이 선생 문하에서 삼 년간 수업하는 동안은 참으로 즐거웠다. 끝없는 희망과 한없는 이상을 가지고 모든 것을 배웠다. 무용의 기본연습은 물론 밥 짓는 법, 반찬 만드는 법, 빨래하는 법, 음악을 듣는 법, 피아노 치는 법, 그 외에도 틈나는 대로 의상을 만드는 법, 의상의 색을 고르는 법까지 배웠다.

이리하여 반년이 지난 다음에 나는 처음으로 무대에 서게 되었다. 그해 가을 이시이 선생의 신작 무용발표회에 여러 연구생들과 함께 방악좌(邦樂座) 무대에 서게 된 것이 나의 '데뷔'였다. 나는 다른 두 연구생과 함께 '금붕어'라는 소곡을 추었다. 다행히 실수도 하지 아니하고 또 전문 비평가들이 장래가 있다고 칭찬하여 주셨다. (정수웅, 『최승희』에서)

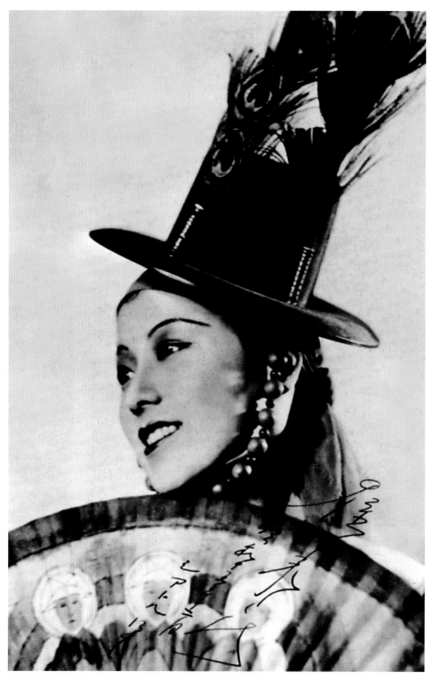

무당춤 | 최승희

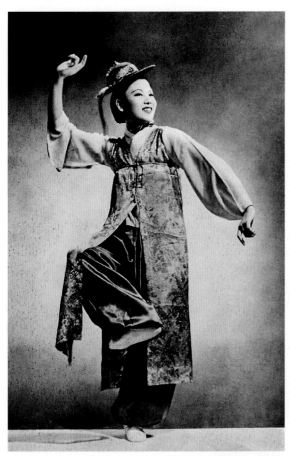

한량춤 | 최승희

기생춤 | 최승희

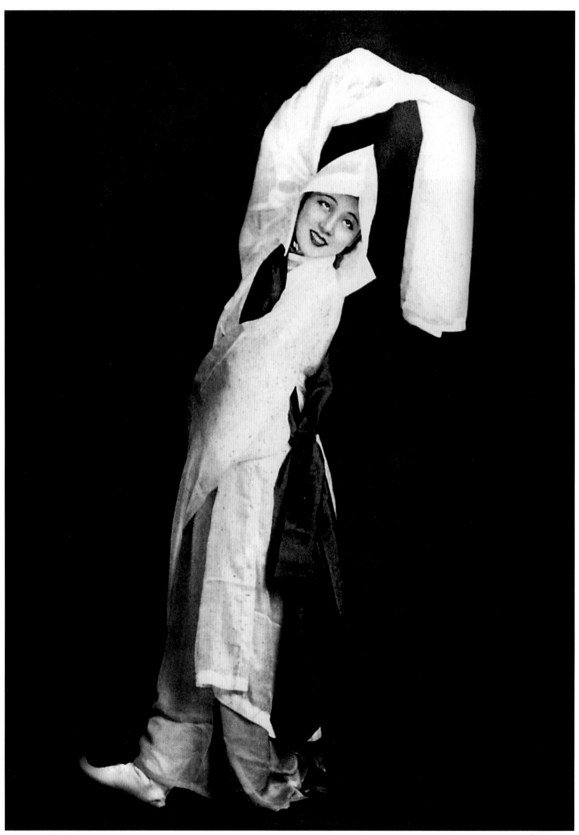

승무 | 최승희

장홍심 張紅心, 1914-1996

바라승무, 검무

장홍심(본명 월순)이 추는 바라춤, 검무 등은 우리 전통춤과 신무용을 접목한 듯한 모습으로, 특히 한배(템포)가 빠른 바라춤은 한 시절 무대의 꽃으로 관객을 매료시켰다.

장홍심은 함남 함흥에서 태어났다. 어린 시절 씨름판에서 천하장사를 위해 추는 춤과 활 쏘는 과장에서 명중할 때 지화자를 부르며 추는 춤을 구경한 그 순간 무용가로 운명이 결정된 것 같다고 지난날을 회고한 바 있다.

열한 살 때 어머니의 만류를 뿌리치고 들어간 함흥 권번에서 만난 첫 춤선생은 신무용의 대가 조택원의 할머니 배(裵)씨 할머니로 당시 일흔이었다. 권번에 들어가 정남희(丁南希, 1905-1984)에게 가야금산조와 병창을 한바탕 떼고, 춤은 권번 춤선생이었던 배씨 할머니로부터 익히고, 함흥에서 춤활동을 했다. 배씨 할머니는 젊어서 궁중진연(宮中進宴)에 뽑힌, 함흥에서는 알아주는 춤꾼이었다. 홍심이란 예명도 배씨 할머니가 직접 지어 주었다고 했다.

스승 한성준과의 만남은 그가 스물한 살 때 무작정 상경하면서 이루어진다. 한옹의 아들 한찬성의 집에서 하숙하면서 진쇠춤, 검무, 태평무, 한량무, 포구락, 승무, 살풀이춤 등을 전수받았다. 온양 출신 이강선, 한성준의 손녀 한영숙, 김천흥, 강선영 등과 함께 춤을 배웠다. 그 시절이 일생 중 가장 좋은 시절이었다고 회상하는 장홍심은 당시에는 버릇없고 고집이 세며 제멋대로였다고 말했다. 한옹의 속을 많이 섞인 망나니였다는 것이다. 포구락을 하다가 공을 제대로 못 넣어서 벌칙으로 얼굴에 먹점을 찍히면 약이 올라서 소리 내어 울기도 하고, 가장 중요한 춤이라고 생각한 승무가 그에게 차례가 안 오면 있는 대로 심술을 부렸다고 한다.

승무는 보통 장삼놀음과 법고놀음으로 이어지지만 그가 배운 승무는 법고 대신 바라로 이어진다. 그의 개성이 북놀음보다 율동적인 바라에 맞는다고 판단한 스승 한성준의 배려였다. 그가 승무를 바라춤으로 춘 무대 중에서 기억에 남는 것은 이동백 명창의 부민관 은퇴공연이다. 그의 바라승무는 염불도드리, 굿거리, 자진모리, 당악, 동살풀이로 춘 뒤 자진모리 허튼타령으로 바라춤을 춘다.

그는 해방되던 해 4월 함경도 고향에 갔다가 그대로 발이 묶여 북(北)의 무용가 최승희 단체에도 불려 나가 최승희의 딸 안성희에게 승무 한바탕을 가르쳐 주기도 했지만 지각과 결석이 잦아 쫓겨났다. 1·4후퇴 때 월남해서 부산 이매방무용연구소에서 일을 도왔으나 서울 무대로 복귀하지는 못했다. 만년의 장홍심은 옛 영광을 되찾지 못한 채 서울의 변두리에서 춤을 가르치다 1996년 한 많은 세상을 떠났다.

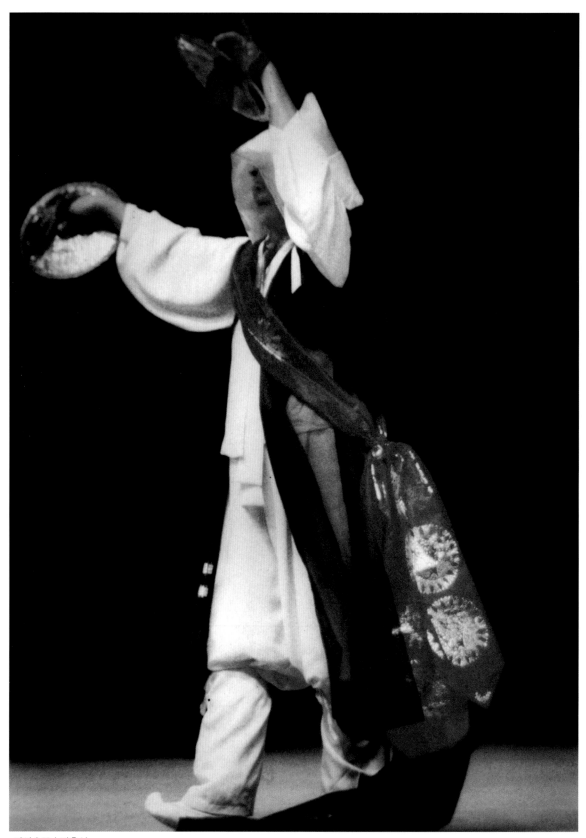

바라승무 | 장홍심

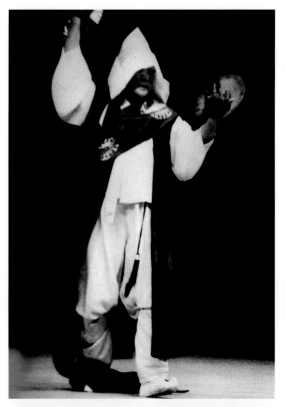
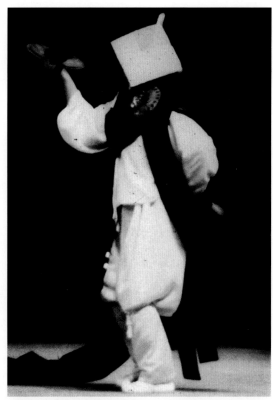
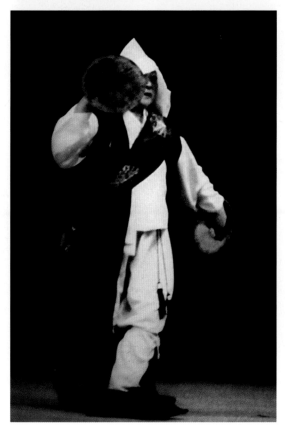
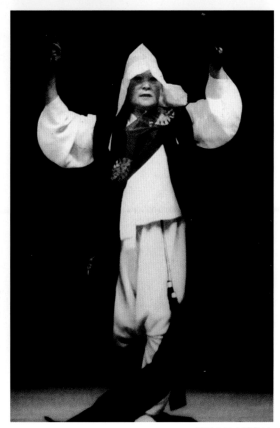

바라승무 | 장홍심

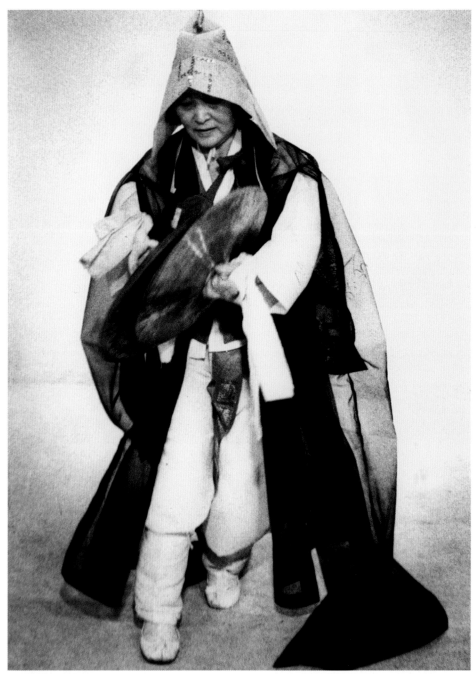

바라승무 | 장흥심

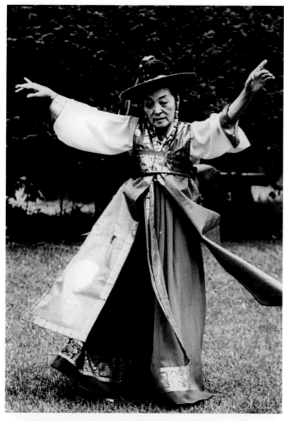
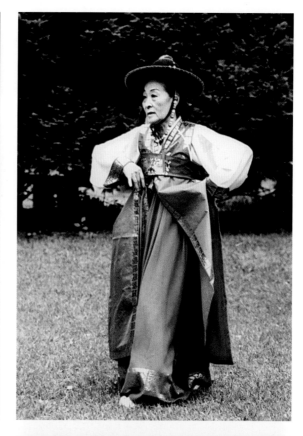
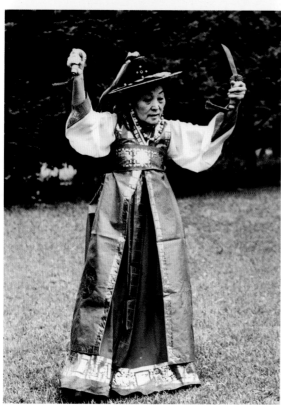
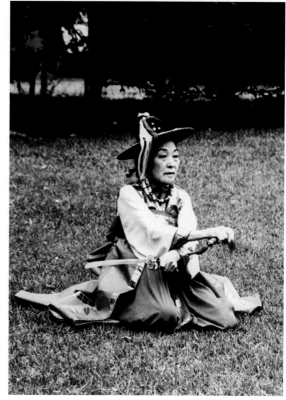

검무 | 장홍심

김진향 金眞香, 1915-2001

춘앵전

서울에서 태어난 김진향은 1932년 열일곱 살 때 하규일(河圭一)의 양녀로 들어가 마지막 제자로 3년간 여창가곡과 궁중무용 수업을 받았다. 그는 정재(呈才)춤 춘앵전에 대해 이렇게 술회한 바 있다.

"가곡 명인 하 선생의 춤에 대해서는 배운 사람들 외에는 아는 이가 별로 없다. 사실 하 선생의 춤은 아무나 배워서는 흉내내기조차 어려운 차원 높은 아름다운 춤이었다. 하 선생은 '소리 명창 열 사람이 나와도 명무 한 사람이 나오기란 어렵다'라고 문자 삼아 말씀하셨다. 그 까닭은 춤에 있어서는 자태와 용모가 뛰어나야 하며 기질도 온화하여 그 춤에 맞아야 하니 몸동작이나 춤사위는 배워서 훈련하면 될 수 있으나 그 자태는 타고나지 않고서는 자작이 불가능하므로 몸태를 갖추기가 우선의 조건임을 강조하였다.

궁중무용 중 춘앵전, 무산향 등은 혼자 추는 춤이어서 까다로운데 그중에서도 춘앵무는 제일 어려운 춤이어서 하 선생은 역대 춘앵무의 명무에는 김명옥(金明玉) 선배 외에 또 한 사람이 겨우 더 있다고 말하였다. 그 복색 또한 최고로 화려하고 아름다워서 고운 몸매에 입혀 놓으면 가히 아름다운 봄 꾀꼬리의 형상을 묘사한 듯하다. 발 떼는 동작은 옛날에는 춤추는 춤꾼에게는 물 찬 제비 같은 몸매에 외씨 같은 발맵시를 가져야 한다고 했다.

춤의 아름다움은 발맵시에 있으므로 치마로 발을 가려서는 절대로 안 된다. 단정한 자태로 반듯하게 서서 고개는 다소곳이, 눈은 반쯤 떠서 내리깔고 두 손을 모아 포개고 평조회상상영산의 긴 첫 장단에 정중히 몸을 반쯤 숙여서 인사를 하고, 첫 박을 치면 장단 한 배에 맞춰 오금을 천천히 죽였다가 같은 한 배로 오금을 펴는 동시에 오른쪽 발을 무겁게 들어 엇비스듬히 띄어 앞으로 한 발자국 사뿐히 내려놓고 왼쪽 발도 오른쪽과 같이 띄어 놓기를 좌우 두 번씩 걸어 화문석 한가운데까지 나가는데, 이때 발끝을 자기 앞으로 약간 당기듯이 딛고, 발바닥이 보이지 않도록 평발로 들어서 사뿐히 놓아야 한다.

발 움직임에 따라 몸도 비스듬히 반쯤 옆으로 서서 정중히 나간다. 발과 몸을 비스듬히 약간 틀어서 나가는 것은 이 춘앵전이 임금님 앞에서 추었던 춤이어서 처음부터 맞바로 어전의 정면을 향할 수 없었기 때문이라 하였다. 이때 발을 무겁게 한 배 넉넉히 사뿐히 떼어 옮겨 밟으며 손사위도 여유 있게 정중히 추면 그 긴 장단에 느린 동작의 굴곡이 없는 듯하지만, 실은 긴 장단에 춤추는 동안 어느 한 장단에도 멈추는 곳이 없고, 굴곡은 고요한 가운데 살포시 움직이므로 추는 사람이 아주 숙달된 기능에 따라 아련히 요염한 가운데 음양의 멋과 획이 표출된다.

춤을 오래 추어서 무르익은 후 오금이 풀려야만 그 긴 장단에 그 정중한 춤 가운데 묻혀 있는 춘앵전의 신비하고도 깊은 정중동의 멋이 표출된다."

춘앵무 | 김진향

한영숙 韓英淑, 1920-1989

태평무, 학춤

한영숙의 스승이며 큰할아버지인 한성준은 판소리 북장단과 민속춤의 대가이며 안무가로 뛰어난 명인이다. 한영숙이 한성준에게 이어받은 춤은 승무, 살풀이춤, 태평무, 학춤, 훈령무 등으로 이들 중 승무로 중요무형문화제 제27호로 지정되어 보존·전승되고 있다.

승무의 음악은 민속무용곡인 염불, 삼현도드리, 삼현타령, 굿거리타령, 긴염불 역시 민속무용 반주음악에 속한다. 다만 여기에서 염불, 삼현도드리, 삼현타령은 〈아악곡〉〈표정만방지곡〉〈관악풍류〉의 세 곡으로 궁중연례곡의 민속음악, 민속무용곡으로 정착된 곡이다. 굿거리는 서울 재래의 굿음악이고, 긴염불 역시 무용 반주를 위한 음악으로 도드리장단이 승무 반주의 첫 곡이 된다.

음악 편곡에 따라 승무를 네 마루로도 추고 또는 일곱 마루로도 추고 있다. 한영숙은 네 마루로 승무를 추고 있다.

한영숙은 충남 천안에서 태어나 다섯 살 때까지 외갓집에서 자랐고, 열세 살까지는 충남 홍성에서 증조모, 작은아버지 집에서 자라면서 홍성 갈미보통학교를 다녔다. 한성준은 그의 큰할아버지뻘로 손녀뻘되는 어린 한영숙을 서울로 데려다 키웠다. 그가 무용을 공부하기 시작한 것은 열세 살 때로, 서울 종로구 익선동에서였다. 그는 춤과 함께 민속음악, 양금, 대금 등의 음악도 공부했다. 그는 음악 연주로 조선음악무용연구소의 경성 라디오방송 출연에도 참가했지만 춤을 전공으로 공부했다.

그의 첫 무용 무대는 1937년 10월, 서울 태평로의 부민관에서 공연된 한성준음악무용발표회였다. 그는 승무, 학춤, 살풀이춤을 추어 만당의 관객으로부터 박수갈채를 받았다. 1938년 7월, 조선음악무용연구소의 한성준음악무용단원으로 도일하여 도쿄, 오사카, 나고야, 교토 등에서 공연했다. 해방 후에는 고전무용연구소, 한국민속예술학교, 국악예술학교의 춤 교사로, 여러 대학교 춤 강사로 활동했다. 평생을 춤만 추고 살아온 그는 어떤 무용가보다 많은 무대와 제자가 있지만 그중 이애주가 그의 뒤를 이어 가고 있다.

1984년 미국 로스앤젤레스 올림픽 문화 페스티벌 국립무용단 초청공연에서 살풀이춤으로 세계의 관객들에게서 받은 기립박수와 찬사는 그의 무용의 진가를 여실히 말해 준다.

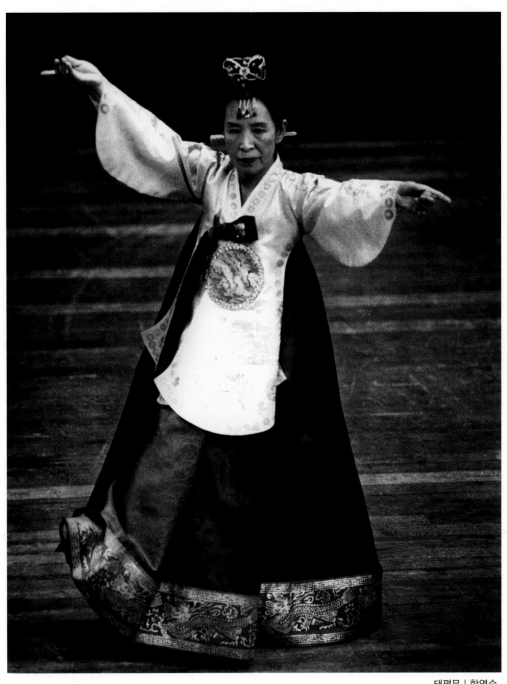

태평무 | 한영숙

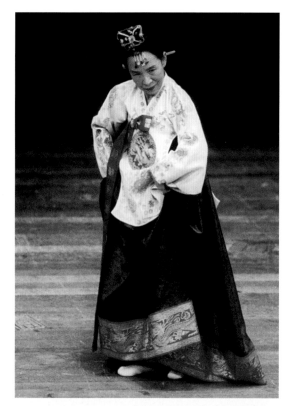
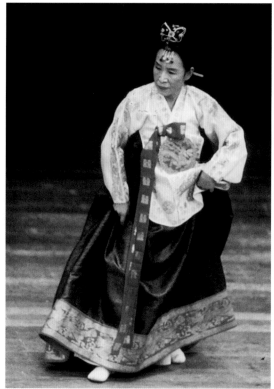
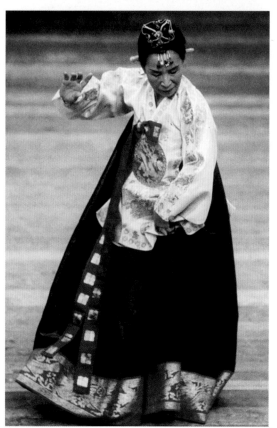
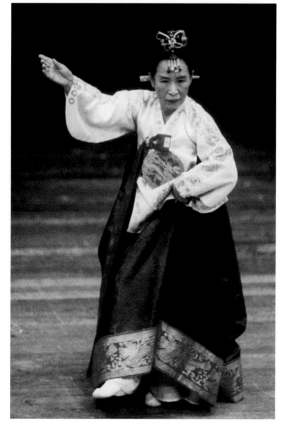

태평무 | 한영숙

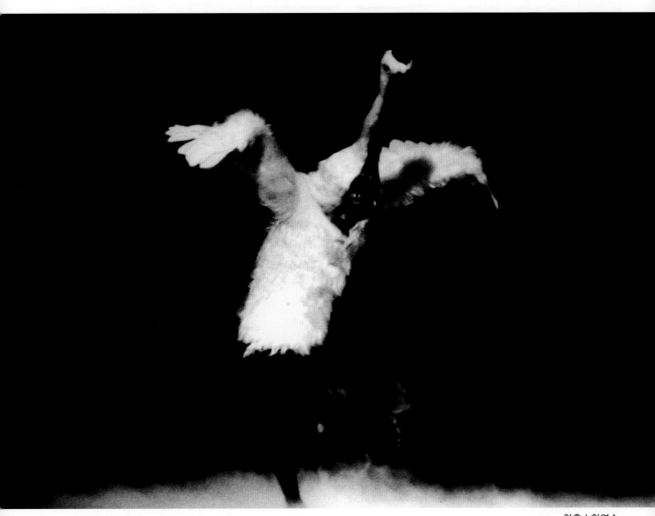

학춤 | 한영숙

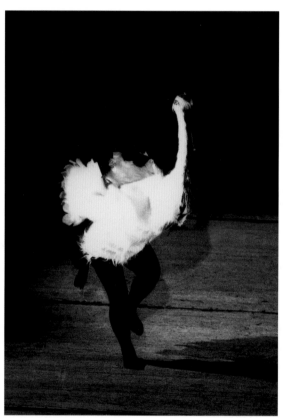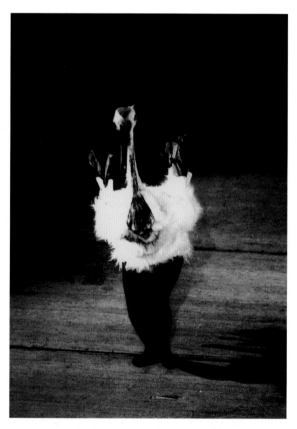

학춤 | 한영숙

김애정 金愛貞, 1923-1996

살풀이춤

경남 마산에서 태어난 김애정은 열세 살 때부터 춤과 소리를 배우기 시작했다. 마산에서 오바돌, 김덕진, 장행진에게서 단가와 〈춘향가〉의 이별 대목까지와 〈수궁가〉의 처음부터 토끼 화상 드리는 대목까지를 배웠으며, 군산에서 송만갑의 조카 되는 송억봉과 김백룡에게 승무와 살풀이춤을 배웠다.

그는 극성스러운 학생이어서 좋은 선생이 있다고 하면 불원천리 찾아다니며 공부했고, 선생을 마산으로 초빙해 개인지도를 받기도 했다. 춤보다 소리 쪽에 힘을 기울여 '소리는 호남, 춤은 영남'이라는 통념을 깨뜨리고 소리에서 득음(得音)의 경지에 이르렀다. 6·25전쟁 전까지만 해도 서울을 근거로 오태석(吳太石), 정남희(丁南希) 등과 삼성창극단의 주역으로 참여하는 등 무대 활동을 했으나 6·25 때 고향으로 피란한 후 다시 나서지 않고 재주를 묵혀 두었다.

'춤은 영남 제일'이라는 자부심을 갖고 있는 그의 승무는 맺고 끊는 듯한 간추려진 멋을 기본으로 한다. 들어올리는 듯하다가 다시 지르밟는 발디딤새며, 다소곳이 머리 숙인 자세로 장삼을 한 장단 한 장단 맞춰 가며 뒷머리에 얹었다가 뿌리는 장삼놀음 모두 군더더기 없이 단단함을 보여준다. '인간문화재 한영숙의 승무에서 옛날 내가 배운 법도를 가장 많이 발견한다'는 그는 그러나 '그 사람이 춤에 보이는 것'이므로 춤은 곧 그 자신이고 그의 성격이라며 개성을 강조했다.

승무, 살풀이춤은 한국 기방춤의 기본춤으로 춤을 배운 사람이면 누구나 거치는 과정이지만, 춤사위의 기본과 엮음이 정형화한 면이 많아 계속 닦지 않으면 잊어버리기가 쉽다. 추고 싶지 않아서가 아니라 춤을 내놓으라는 요구도, 춤을 출 기회도 없어서 치워 놓았지만 그의 기억은 옛 장단을 듣고 다시 소생한다. 흩뿌리는 장삼 끝이나 북가락에서 보여주는 힘이 여성의 승무로서는 드물게 힘을 지니고 있다는 평가를 받아왔다.

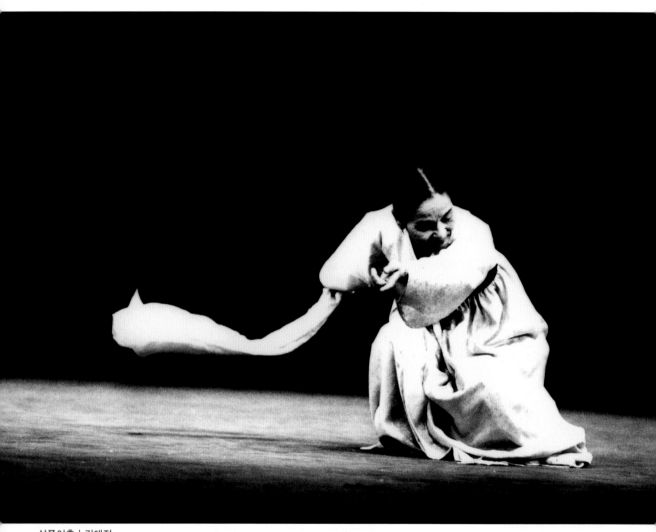

살풀이춤 | 김애정

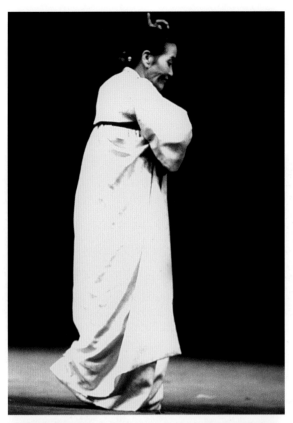
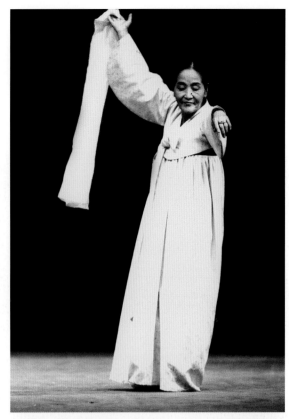
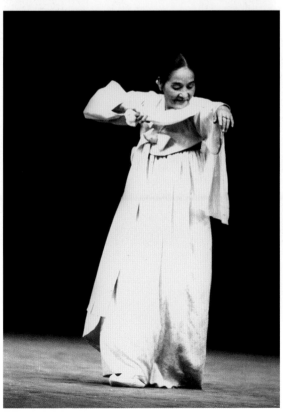
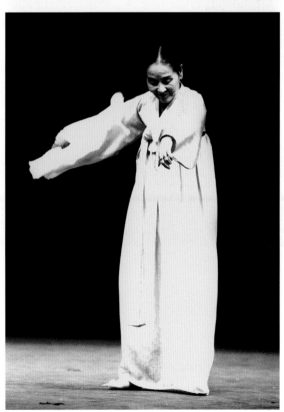

살풀이춤 | 김애정

김유선 金有善, 1923-

드렁갱이춤

동해안 오귀굿의 춤과 소리를 지닌 김유선은 강원도 태생으로, 6·25전쟁 때 남편과 사별하고 혼자 살다가 세습 화랭이 김석출에게 재취로 시집가, 남편에게 굿과 춤을 배워서 동해안 별신굿의 인간문화재가 되어서 활동했다.

그의 굿판에서는 소리와 춤으로만 듣고 보아도 굿이 재미가 있다. 문굿 중에서 신발춤(창호지를 오려 만든 것)과 한 손에 부채와 수건을 들고 추는 춤은 동해안 굿 장구 장단 중 가장 박 수가 많은 드렁깽이장단 36박 장단에 맞추어 추는 춤이다. 김유선이 굿판에서 추고 있는 뫼산자춤, 바다춤, 진또백이춤, 심청춤, 문굿춤 등의 많은 춤들은 그저 신명나고 재미가 있는 춤들이다.

그가 김석출과 만난 것은 주문진에서 김석출의 사돈뻘인 백운학(재보 화랭이라는 별명으로 불리던 무격이다) 생일잔치에 노래하러 갔을 때였다. 그 자리에 굿을 하러 와 있던 김석출과 눈이 맞은 것이다. 이를 인연으로 굿청에 끼어들게 된 김유선은 나중에 상처한 김씨에게 시집을 가게 되었다. 세습무가에 들어가 굿판에서 동해안 굿판의 장단을 몸으로 익히고서 귀가 열렸다. 본래 소리에 취미가 있었고 장단에 대한 터득이 빨라서 세습무가에 전해 온 많은 것을 배울 수 있었다. 그는 집안에서 주도하는 굿판에는 어디든지 참여했고, 차츰 굿판으로 나서 이제 김석출 집안의 동해안 굿판의 큰 무당으로 나서게 되었다.

김유선은 흰 치마저고리에 양쪽 어깨에 밤색 천을 전복처럼 늘어뜨리고 허리에 붉은 띠를 졸라매고 머리에는 흰 종이로 접은 꽃띠를 매고 버선코를 내밀면서 마음대로 발디딤을 하며 손놀림, 활개 펴는 춤사위 등을 장단에 실어 자연스럽게 맺고 풀어낸다. 그의 발놓임새는 무겁지도 가볍지도 않고 그저 자연스럽고 버들처럼 부드럽다. 유난히 모양을 부리지 않고, 아무렇지도 않게 장단을 몰아다가 몸에 보듬고 천연스러운 팔동작과 발디딤으로 춤을 풀어낸 것이다. 그의 무격은 살벌한 위엄이나 요염한 귀기가 아니라 의젓하고 푸근한 속에서 우러나온 춤과 소리로 실꾸리에서 실을 풀어내듯이 맺힌 데 없이 풀려나온다.

김유선은 남편 김석출이 작고한 후 허탈감에 빠져 굿과 소리에서 손을 떼고 가르침만 하고 있다.

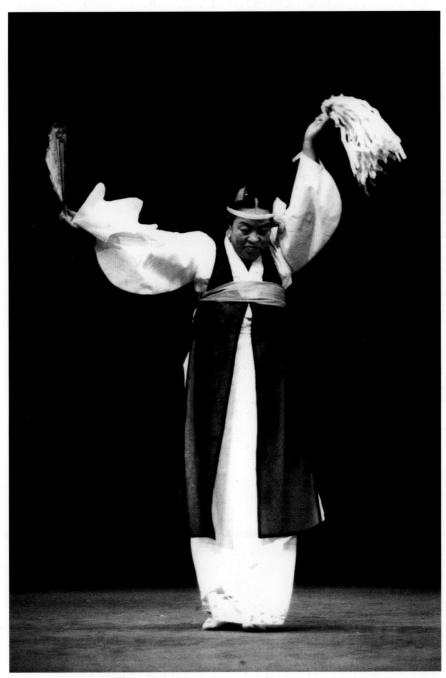

드렁갱이춤 | 김유선

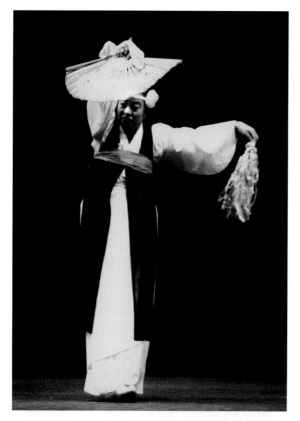
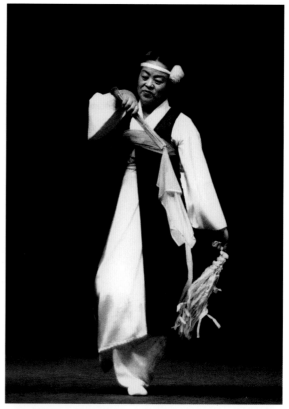
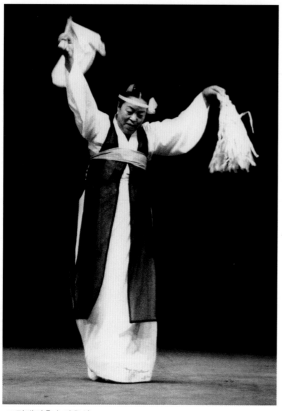
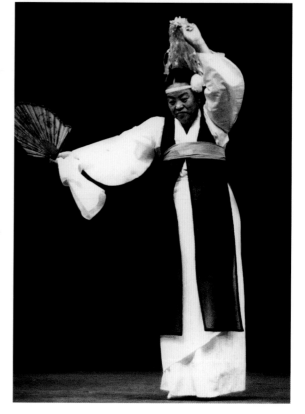

드렁갱이춤 | 김유선

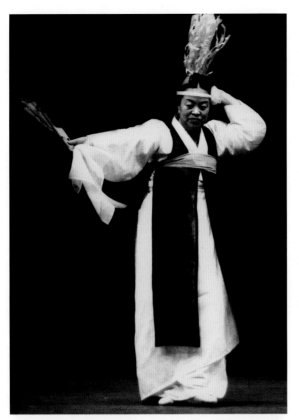
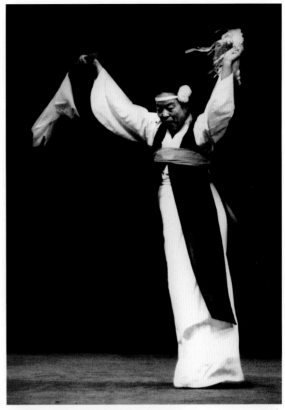
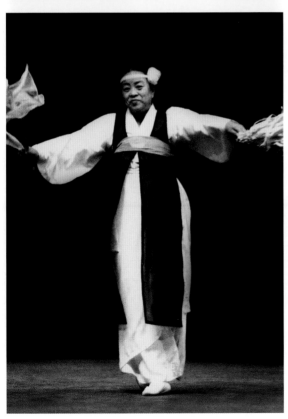
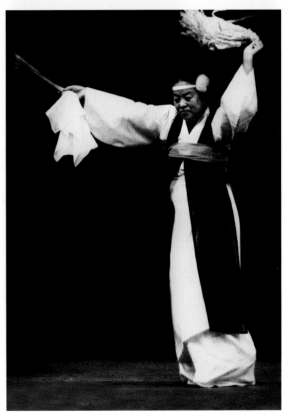

드렁갱이춤 | 김유선

송말선 宋末善, 1923-

덧뵈기춤

밀양 백중놀이에서 장구를 맡고 있는 송말선은 부산에서 태어났다. 부산 동래, 진주, 밀양 등 영남지역의 여러 춤을 익혔으며, 그런 춤들을 오늘까지 제 모습대로 지켜져 왔다. 밀양춤의 큰어른인 하보경이 좋은 춤이라고 칭찬을 아끼지 않은 그의 춤에는 놀이판에 뛰어들어 흥으로만 건들거리는 것이 아닌 정제된 발동작이 돋보인다.

할아버지가 부산 근처에서 유명한 춤선생으로, 많은 제자를 키워내는 것을 보고 자라면서 따라 배운 근본이 있기 때문이다. "어릴 때는 춤을 따라 추면 귀엽다고 칭찬하시던 할아버지께서 정작 춤을 제대로 배우겠다고 나섰더니 못하게 말리시더군." 춤공부는 작파했지만 장난처럼 따라 추던 뒤끝이 남아 있었고, 귀가 장단에 항상 열려 있어서 춤을 아는 근본은 변하지 않았다.

서른이 넘어서부터는 말리는 어른도 없고, 흥이 터져 나와 춤을 다시 추기 시작했다. 진주에서 크게 장사를 하던 박씨 부인에게서 장구를 배우면서 춤도 따라서 옛 생각을 타고 돌아온 것이다.

그가 추는 춤은 잔가락 장단에 재미있는 춤의 잔가락이 많이 나오는 잔가락춤과 거북의 몸짓처럼 느릿느릿 굼뜨면서도 장단을 가지고 자유롭게 노는 거북춤, 그리고 동래 춤의 특징으로 전국적으로 유명했던 춤사위인 덧뵈기춤 등이다.

거북춤은 혼자서 추기도 하고 둘이서 추기도 한다. 거북이 몸짓을 사실적으로 흉내를 냈다기보다 그 몸짓을 사람의 몸에 얹어서 비유적인 춤사위로 표현하고 있다. 잔가락춤은 비교적 자유롭게 갖가지 춤사위를 쓴다. 치마저고리를 입으면 조금 얌전한 쪽으로 기울고, 바지저고리 차림이면 활달한 남자 춤이 된다. 잔가락장단에 맞춰 뛰고, 밟고, 들먹이며 젖히고, 휘도는 빠른 몸짓이 많은 춤이다. 덧뵈기춤은 황해도 사위춤, 경기도 깨끼춤처럼 지역적 특징을 가진 영남지역의 춤사위이다. 덧뵈기란 남사당에서는 가면, 탈을 이르는 말이고, 그에 따른 덧뵈기장단이란 것도 있다. 이것이 동래 지방에 들어와 하나의 독특한 모습의 춤사위를 형성한 것 같다.

두 활개를 넓게 펴고 껑충 뛰면서 휘뿌리는 춤사위나 두 손으로 무릎장단을 치며 촛불을 받치듯 손을 받쳐 드는 깨끼춤사위와 비교해 보면, 이 춤의 대표적인 춤사위는 두 손으로 엇바꿔 가며 겹쳐서 무릎장단을 치다가 손거울을 들여다보듯 한 손을 들어 얼굴 앞에 드는 사위라고 할 수 있다.

장단을 듣노라면 지금도 옛 생각이 새롭다는 그는 그러나 매일매일 닦은 춤이 아니라서 마음대로 되지 않는 가락이 많다고 수줍어 한다. 애교 있는 놀이꾼이고 예쁘게 흥을 풀어내는 고운 맛이 그의 춤의 모양이고, 사람 됨됨이의 특징이다.

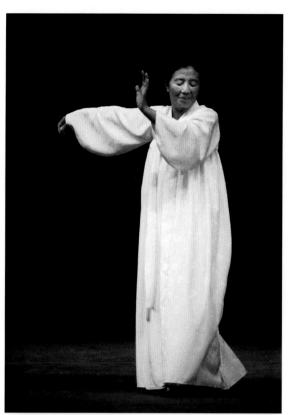
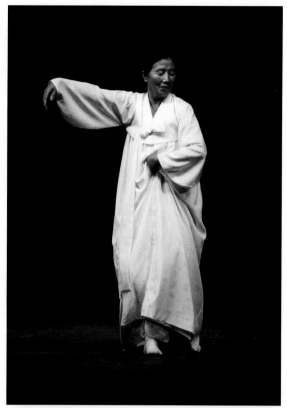
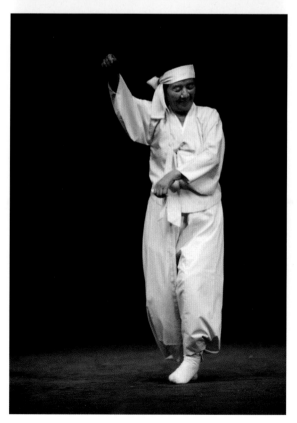
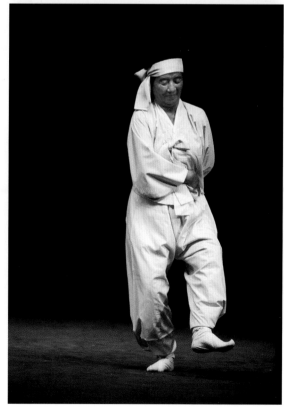

덧뵈기춤 | 송말선

오막음 吳莫音, 1923-

경기살풀이춤

그의 살풀이춤은 천천히 걷는 듯한 탄력 있는 발놓임새를 특징으로 한다. 그의 살풀이춤은 장단에 대한 낯가림이 심하다. "요즘 살풀이춤은 아무 장단에나 춘다"면서 뒤섞인 장단을 나무란다.

수원에서 태어나 열네 살 때 강원도 횡성에서 기방무(妓房舞)를 이어받은 기녀 출신의 이씨 할머니에게서 살풀이춤을 배운 오막음은 어려서부터 놀이판이나 무대에서 춤을 추었다. 서른 살에 무악 해금 명인이며 경기 무속음악의 대가인 임선문(林善文)에게 시집와서 굿판에서 살아온 50년 세월이 그의 옛 춤에 독특한 색깔을 보태 주고 있다.

기방춤의 기본적인 발디딤 위에 무속무용의 색채가 가미돼 하나의 독특한 발놓임새가 형성된 것이다. 발끝을 먼저 딛고 천천히 용수철을 누르듯 뒤꿈치를 내리 짚었다가 튀어 오르려는 힘을 막아 가며 다시 천천히 발뒤꿈치를 들어올리는 디딤새는 몸 전체를 하나의 파동으로 연결해 둥실거리게 만든다. 수건을 접어 든 오른손사위나 뒷손질로 치마를 살짝 걷어 쥐면서 엇바꾸는 왼손사위가 둥실거리는 몸짓에서 빠르게 느리게 파도를 만든다.

그의 춤 중에 군웅굿에 나오는 올림채춤을 일품으로 꼽는 사람이 많다. 요즈음은 덩덕궁만 하면 모두 무당이라고 나선다면서 학습을 중요하게 여기는 그는 굿에 대한 배움에도 깊이를 가지고 있다. 그는 집굿인 가신제의 원형을 알고 있어 혼자서 10시간 굿을 치를 수 있다. 아홉 가지 장단을 바꿔치는 제석굿장단이나 부정놀이 섭채장단, 늦은 굿거리장단이나 바라놀이, 장구 등 장단을 많이 알고 따지는 남편 임선문이 그의 굿의 동반자여서 장단에 소상하다.

봄, 가을로 각종 굿판이 바쁘다. 봄철이면 경신회 도지부에서 하는 나라굿에 참여했고, 가을이면 큰 굿이 10여 차례나 있다는 그는 남편과 함께 경기도당굿, 나라굿, 대감굿 등을 조사하는 많은 민속학자들의 조사 대상으로 굿의 절차를 증언해 주고 있다. 1950년대에는 서울에서 화랑무용연구소를, 수원에서 수원무용연구소를 경영하면서 그가 배운 기방춤을 가르치기도 했다. 그는 경기도 세습무가로 시집을 온 후 무당으로 굿판에 나서면서 옛 춤은 오랫동안 접어 두었다.

민속기예가 따지고 보면 한 줄기 굿으로 통하지만, 그의 춤은 굿과 기방무용의 두 줄기를 한몸에 익혀 가진 '예(藝)'의 일생에서 나온 것이다. 그의 탄력 있는 디딤새는 전통적으로 춤을 지켜 온 많은 전문 예인들 중에서도 특히 눈에 띄었다.

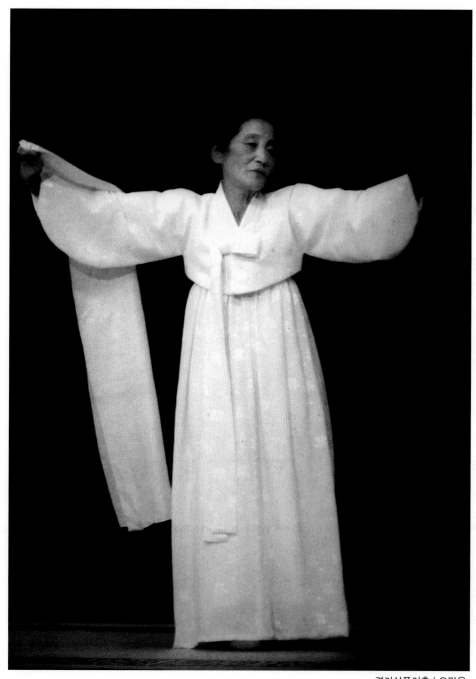

경기살풀이춤 | 오막음

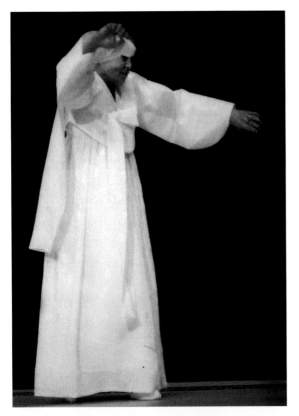
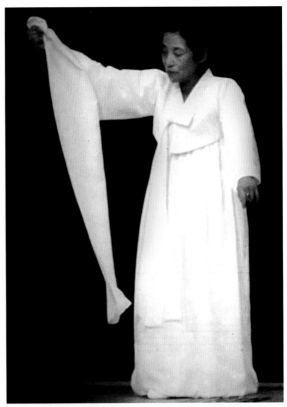
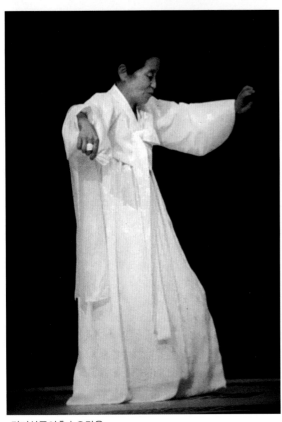
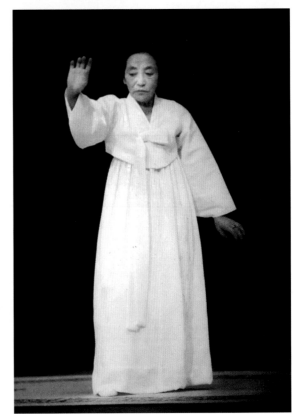

경기살풀이춤 | 오막음

152

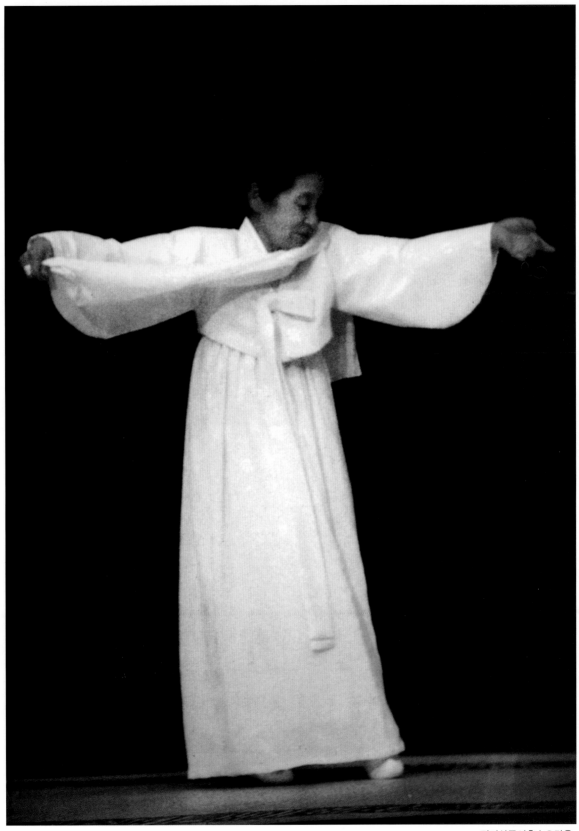

경기살풀이춤 | 오막음

오수복 吳壽福, 1924-

제석춤

경기도당굿은 중부 한강 이남 지역의 굿 중에서 가장 규모가 크고 화려하게 펼칠 수 있는 굿이다. 마을굿으로 펼쳐지는 도당굿은 경기 남쪽지방 '민속예술의 보고'라고 할 수 있을 정도로 음악, 가락, 춤사위가 다채롭다. 지금은 도당굿을 처음부터 끝까지 무가와 장단, 춤을 이끌어갈 수 있는 큰무당이 열 손가락도 꼽지 못할 정도로 귀하다.

오수복의 제석거리춤은 그 이유만으로도 우선 귀한 춤이다. 전형적인 경기도 무속의 맛이 배어 있어 사뿐사뿐 가볍고 단단한, 팔놀림이 힘들어 보이지 않고 유연하고 곱다. 장단을 오래 받은 춤, 그래서 미세한 동작 하나하나가 모두 장단을 맞고 느끼고 풀어내 주는 나이든 춤이다. 장단과 춤사위의 어우러짐이 힘이나 기교가 아니라 연륜과 여유에서 배어 나오는 것이다. 이것이야말로 우리 춤이 지닌 진정한 멋이라고 할 수 있다. 연륜과 깊이가 단순한 힘과 기교를 뛰어넘어 더 큰 위력을 발휘할 수 있는 것이 우리 춤이 지닌 또 하나의 매력이다. 그래서 우리 춤은 힘으로 추는 것이 아니라, 멋으로 추고 '흥'으로 추고 '혼'으로 춘다는 얘기들을 한다. 장단을 오래 탄 춤일수록 멋있는 연유가 거기 있다.

경기도 용인에서 사남매 중 맏딸로 태어난 오수복은 스무 살에 시집가서 1남2녀를 낳았다. 신이 내려 서른다섯 살에 내림굿을 하고 굿판에 나섰는데 그에게 내림굿을 해준 신어머니는 수원 무당 이씨였다. 그는 신어머니와 함께 굿판에 참여하면서 장단을 익히고 춤을 배웠다. 굿판을 따라다니면서 그는 큰무당으로서의 학습을 받았고, 신어머니의 배려로 수원의 이용우에게 가서 공부를 했다. 이용우에게 배우며 일해 온 20년 세월이 그에게 멋과 신명으로 추는 춤을 알게 해주었다. 그는 내림굿을 하고 굿판에 나서게 된 것을 '해야 좋다고 해서'라고 설명한다. 그를 가르치던 이용우도 '배웠다고 모두 멋이 나오는 건 아니다'라면서 굿판에 나섰을 때 그의 춤이 보여주는 멋을 귀한 것으로 평가한다.

그의 제석거리춤은 치마저고리 위에 흰 장삼에 금박이 박힌 붉은 어깨띠를 두르고 붉은 허리띠로 고정시키며, 머리에는 흰 고깔을 쓴 승복 비슷한 차림으로 춘다. 기다란 소맷자락의 놀림새는 한성준류의 승무나 일반적인 기방승무의 장삼놀음보다 훨씬 단순하며 반복에서 오는 신들린 듯한 맛이 강하다. 발모임새는 그의 춤의 특징을 집약적으로 보여준다. 군살 없는 단단함, 꼭 필요한 만큼의 무게와 크기가 그의 발에 모여 디딤새를 결정해 주는 것 같다.

춤이 아니라 굿을 집행하기 위한 의식적인 몸짓, 필요한 걸음을 걸을 뿐이라는 듯 태연한 몸가짐이다. 장단이 있고, 그가 움직이기만 하면 그것은 틀림없이 최고의 춤이 되리라는 확신이라도 있는 듯 살피고 조심하는 망설임이 없다. 춤이 되라고 아우성을 치지 않아도 이미 춤이 되어 버린 것 같은 형국이다.

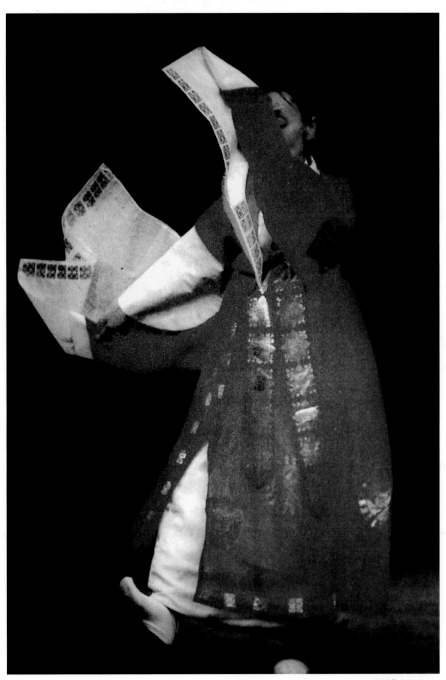

제석춤 | 오수복

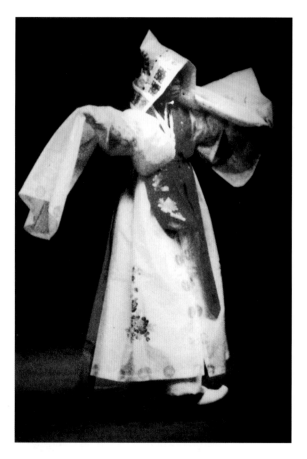

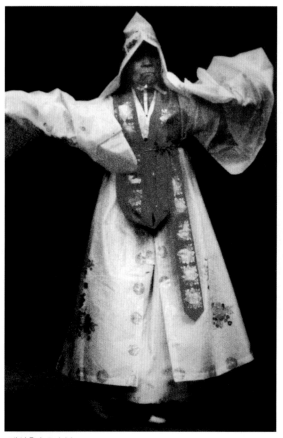

제석춤 | 오수복

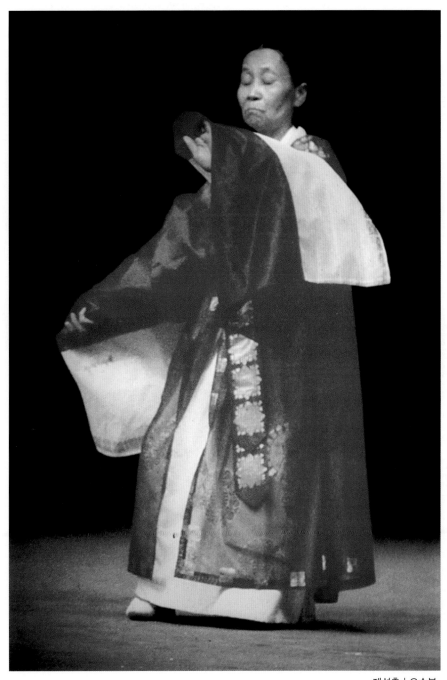

제석춤 | 오수복

강선영 姜善泳, 1925-

무당춤

굿판 주변의 갖가지 무속예능은 우리 민속자료의 '보고(寶庫)'이다. 굿의 장단과 무가는 민속음악의 맥을 잇고, 무가와 사설은 전래문학, 신앙, 연구의 자료가 되며, 굿판의 놀이 형식은 우리의 전통적인 제의와 놀이의 형태로, 현대 무대가 지향하고 있는 하나의 이상적인 형태로 받아들여지고 있다.

무당들의 춤과 장단이 우리 민속무용의 귀중한 자료인 것은 말할 필요도 없지만 굿판의 무당춤이 무용가들에 의해 무대예술 작품으로 만들어져 확고한 무용 무대의 레퍼토리로 자리를 굳힌 지는 그리 오래되지 않았다.

1930년대 신무용의 기치를 높이 들고 전래 민속무용을 현대무대에 올려놓기 시작한 최승희가 무당의 복색으로 춤을 춘 적이 있다는 김백봉의 증언에서 무당춤이 일찍부터 무용가들의 관심의 대상이었음을 알 수 있다. 그후 무당춤의 무대로는 정인방(鄭寅芳)의 '대감놀이'나 김백봉이 안무한 허경자(許京子)의 독무 무당춤 등 몇몇 사례가 있다.

강선영의 무당춤은 그런 줄기 속에서 가장 크게 부각돼 이제는 확고한 모습으로 자리를 굳히고 있다. 그의 무당춤은 1965년 3월 국립무용단 정기공연으로 등장했던 무용극 〈십이무녀도〉가 그 출발이다. 민속학자 이두현(李杜鉉) 교수가 서울대 도서관에서 찾아낸 12명의 무당이 갖가지 복색으로 춤추는, 흑백

사진에 채색을 한 낡은 사진 한 장이 계기가 되어 그는 1년간 전국의 굿판을 찾아다니며 무당춤을 살폈다. 부정 탄다고 들여 주지도 않는 굿판도 있었고, 소문을 듣고 찾아 나선 굿판을 못 찾아 몇십 리씩 헤매기도 했다. 그런 관찰과 배움을 바탕으로 1시간 50분짜리 무용극 〈십이무녀도〉가 탄생했고, 거기서 9분으로 간추린 그의 독무 무당춤이 나왔다.

그의 무당춤은 춤사위의 요소가 강한 경기 이북 황해도 지역 굿의 복식과 움직임을 많이 썼다. 굿판의 신들림과 무용 무대의 열정을 함께 모은 화려한 신들림으로 그의 무당춤은 완성됐다. 1972년부터 네 차례 국립무용단의 해외 공연과 소품 무대들, 무역공사 해외 파견공연 등으로 국내외 무대를 섭렵, 이제는 태평무와 함께 그의 대표적인 춤이 되었다.

강선영은 경기 안성에서 태어났다. 열다섯 살부터 어머니의 뜻에 따라 조부와 친분이 있던 한성준의 문하에 들어가 춤을 배웠다. 전통 공연예술과 현대 무대를 연결하는 한국공연예술사상 중요 위치를 점하고 있던 한옹에게서 전통과 현대 무대를 익혀 폭넓은 창작세계를 이루었다.

그가 스승에게 배워 발전시켜 온 춤이 태평무라면, 무당춤은 스승의 정신을 이어받아 그가 창조해낸 '그만의 작품'인 것이다.

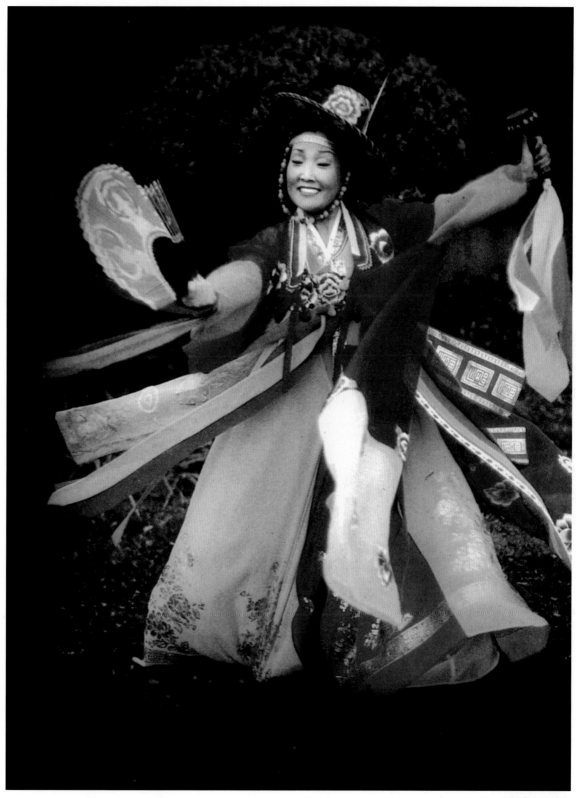

무당춤 | 강선영

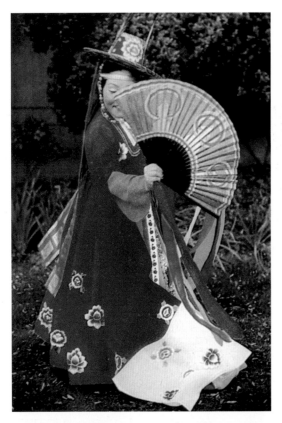
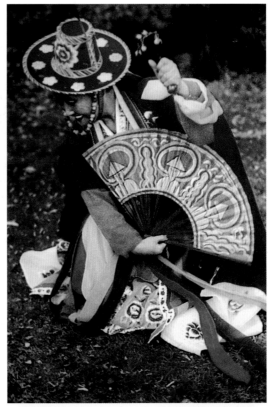
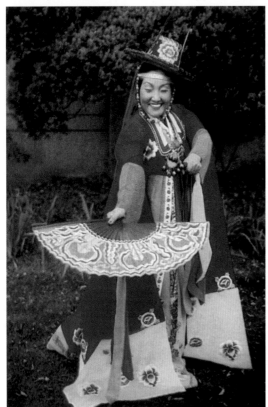
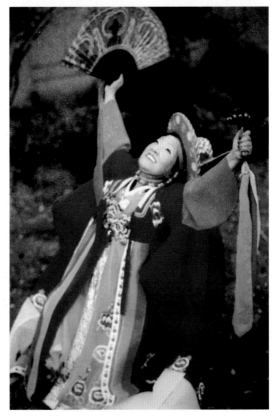

무당춤 | 강선영

160

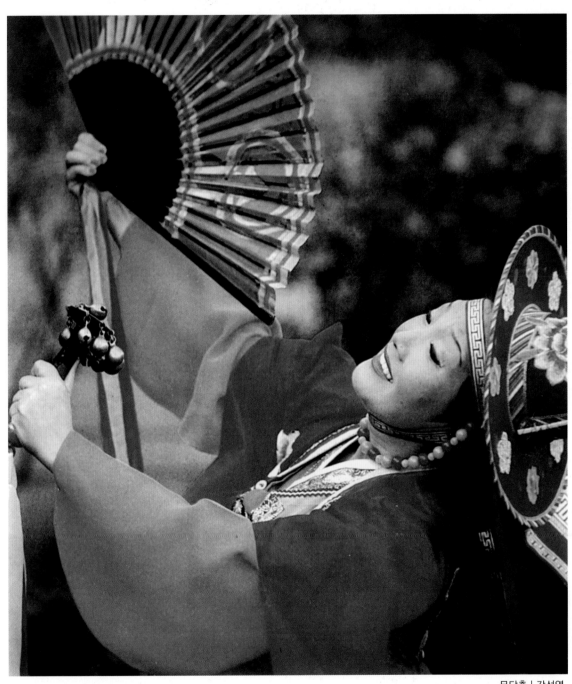

무당춤 | 강선영

김선봉 金先峰, 1925-

팔목중춤

중요무형문화재 제17호 봉산탈춤 예능보유자 김선봉은 사리원, 봉산, 해주 등지에서 해마다 단옷날 펼쳐지는 탈판을 보면서 자랐다. 여덟 살 때 신장수 보따리 속에 들어가 업혀 나오는 원숭이 역으로 시작해, 도령, 소무, 팔목중 등 전 과장의 많은 배역을 거쳐 봉산탈춤의 전 과장 모든 배역과 장단을 잘 알고 있는 시원한 춤꾼이다.

우리의 민속탈놀이 중 해서형(海西形)으로 분류되는 봉산탈춤은 춤과 몸짓, 노래, 재담으로 하나의 탈판을 형성하는 종합공연예술이지만 그 속에 나오는 춤은 한국 민속무용의 계보 속에서 뚜렷한 위치를 차지하고 있다. 봉산탈춤 중 가장 힘 있고 활달한 춤을 고르라면 당연히 팔목중춤을 꼽을 수 있다. 제2과장 팔목중춤을 살펴보면 쓰러진 첫째 목중이 일어서려다가 쓰러지기를 몇 번 하다가 일어나 타령 곡에 맞추어 깨끼춤을 추면서 탈판을 휘돈다. 둘째 목중이 달음질로 등장, 첫째 목중의 얼굴을 한삼자락으로 치면 첫째 목중은 힐끗 돌아보며 퇴장한다. 둘째 목중이 타령 곡을 청해 춤을 추다 대사를 외고 다시 춤을 한참 출 때 셋째 목중이 등장해 얼굴을 치면 퇴장한다. 이렇게 여덟째 목중까지 차례로 등장해 대사를 외며 춤을 추고 나면 여덟째 목중이 나머지 목중들을 불러들여 일제히 장단에 맞추어 무동춤을 추면서 놀이판을 한 바퀴 돌고 퇴장한다.

뛰는 몸짓이 많고 박력 있는 이 춤은 전통적으로 남무(男舞)이고, 옛날에는 탈꾼이 모두 남자였다. 소무할미 등 여자 배역까지도 모두 남자가 했는데, 남무 중 남무라는 목중춤까지 잘 추는 여자 연희자 김선봉이 끼어든 것이다. 그의 목중춤은 한 발 들어올리며 한 팔 휘둘러 치는 외사위에서나 두 발 모으고 뛰어오르는 사위 등에서 보는 이의 등골을 오싹하게 만들 만큼 장단과 춤이 맞아떨어지는 선명함을 보여주었다는 평가를 받고 있다.

명절 때면 사리원 큰 놀이마당에서 펼쳐지던 탈판이 그립다는 그는 동네 유지들이 추렴을 내 다락을 짓고 아래층은 음식점, 위층은 객석으로 만든 옛 놀이판을 회상한다. 그는 사리원 유지로 탈춤을 좋아했던 이동벽이 집에서 탈춤 연습을 시켜서 공연단체를 만들어 서울은 물론 만주 지역까지 순회공연을 했던 것을 봉산탈춤이 다른 지역에 멀리 소개된 계기로 꼽는다. 당시 서울 공연은 『매일신보』의 송석하 초청으로 부민관에서 막을 올렸다. 지금도 그는 탈춤판을 펼치기 전 고사를 지낼 때면 생전에 봉산탈춤을 위해 애를 썼던 이동벽을 위해 출원을 한다. 세계를 돌며 한국 민속예술을 자랑했고, 고향을 떠난 탓으로 오히려 온 나라의 소유로 자란 탈춤, 그 속에서 나이 든 인간문화재들이 추는 춤은 귀한 구경판이다. 그의 목중춤은 점점 보기가 힘들어진다. 목중춤은 젊은 제자들에게 맡기고 소무나 꽹과리 반주를 자주 맡기 때문이다.

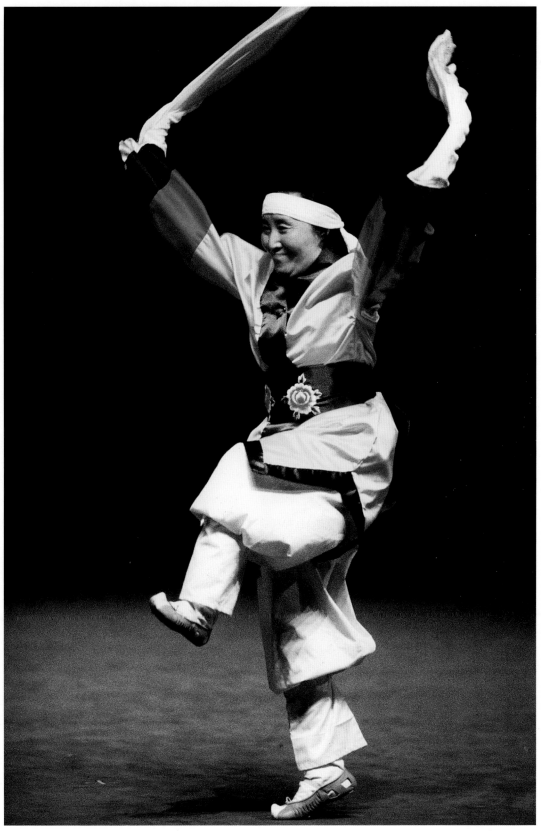

팔목중춤 | 김선봉

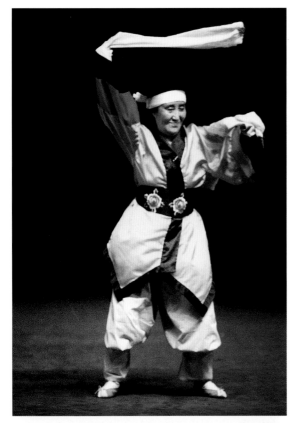
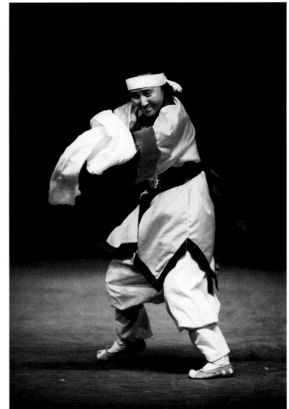
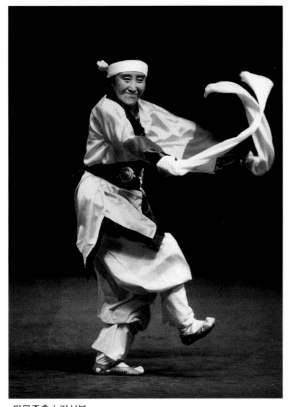
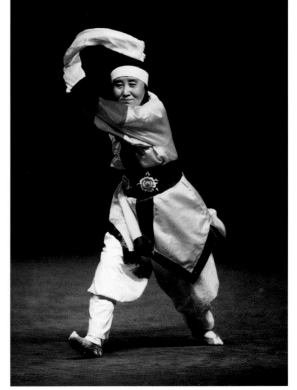

팔목중춤 | 김선봉

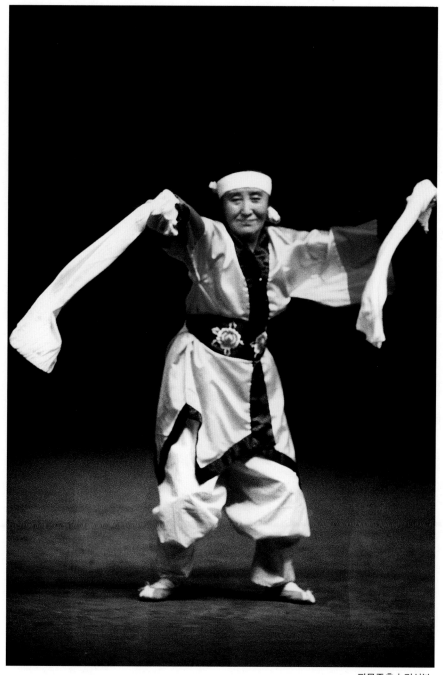

팔목중춤 | 김선봉

김수악 金壽岳, 1925-

교방굿거리춤

1925년 12월, 경남 거창군 안의면 서하리에서 아버지 김종옥과 어머니 유씨 사이의 일곱 딸 중 셋째 딸로 예술가 집안에서 태어난 김수악은 대여섯 살 때부터 아버지 무릎에서 소리목 틔우는 연습을 시작, 일찍이 양금풍류 영산화상을 배우면서 본격적인 국악 학습을 받았다. 일곱 살 때는 경남 하동군 쌍계사 앞마을의 유성준(1874-1949)에게서 임방울 등과 함께 〈수궁가〉를 배웠다. 유성준은 성미가 급하고 괴팍해서 전날 가르친 소리를 다음 날 제대로 못하면 여자 아이들은 회초리로 종아리를 때리고 북 위에다 맨발로 한참 동안 세워 두었고, 남자인 임방울은 담뱃대로 꿀밤을 먹였다고 한다.

어느 날 유성준이 전남 순천의 천석꾼이었던 성정인 군수의 초청을 받고 떠나자 제자들은 다른 선생을 찾아갔다. 김수악은 친구들과 함께 아홉 살 되던 해 가을에 진주권번에 들어가 권번의 음악과 소리 선생으로 있던 작은아버지 김종기(金鍾基)에게서 가야금과 소리를 배웠고, 춤선생 김옥민에게서는 춤의 기본동작을 익혔다. 진주에 와 있던 김해 김녹주(金綠珠, 1896-1923)로부터 굿거리춤과 소고춤을, 최완자(催完子)에게서 진주 교방굿거리춤과 덧뵈기허튼춤을 배웠다. 열두 살 때는 진주검무도 배웠고, 열네 살 때는 작은아버지 김종기제 가야금산조를 한바탕 뗐으며, 강태홍(姜太弘)에게서 제가 다른 산조를 배우면서 한편으로 이순근, 박상근에게서 가야금산조

를, 이순근에게서 양금을 배우면서 기악 장구 장단을 완벽하게 익혔다.

김수악은 일찍이 이선유(1872-?)와 김준섭에게 소리를 배웠지만 열다섯 살 되던 해에 이름만 들었던 국창 정정렬(丁貞烈)이 진주권번에 잠시 머무르면서 소리를 가르칠 때 비로소 정정렬제 〈춘향가〉를 배우게 됐다. 얼마 후 정정렬은 서울로 떠나갔고, 곧 이어서 유성준이 진주권번에 소리 선생으로 오게 됨으로써 다시 만나 그동안에 배웠던 소리를 점검받고 열일곱 살 때 혼인을 했다.

그는 해방 후 잠깐 창극단 생활도 했다. 1950년 6·25 전쟁의 혼란기를 지내고 그해 말경 전남 목포국악원에서 소리와 춤을 가르쳤다. 1960년부터 광주 호남국악원에서 춤선생으로 활동하면서 1966년 이윤례, 최예분, 이음전 등과 함께 진주검무 인간문화재로 지정되었고, 1996년에는 진주 교방굿거리춤으로 경남무형문화재로 지정되었다. 1981년 대한민국 사회교육문화상 금상과 1985년 진주시 문화상을 수상한 김수악은 진주 개천예술제 국악경연대회를 매년 주관하면서 진주시립국악원과 경상대학에서 제자들을 키우고 있다.

김수악은 바쁜 가운데도 1980년대 '한국의 명무전'을 시작으로 큰 공연에는 빠짐없이 출연했다. 그동안에 가르친 제자로 송화영(작고), 황감도, 김준호, 강금실, 최정희, 정주미, 송미령, 고재연 등이 있다.

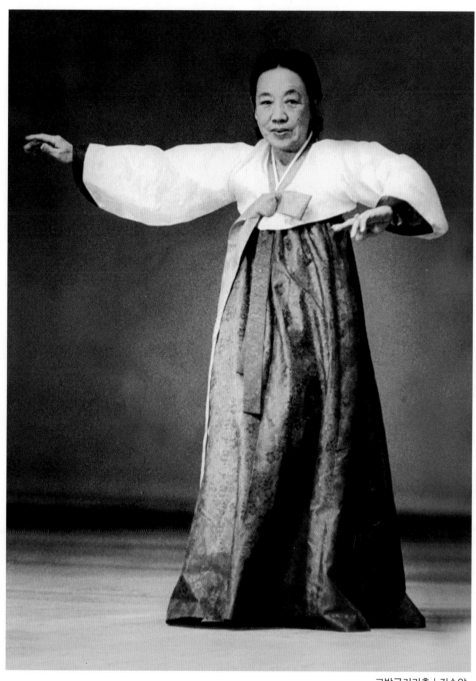

교방굿거리춤 | 김수악

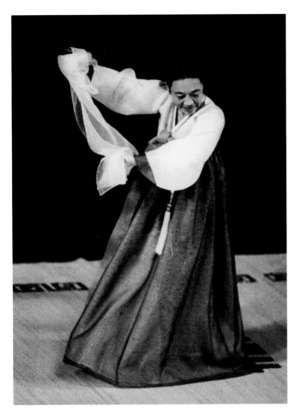
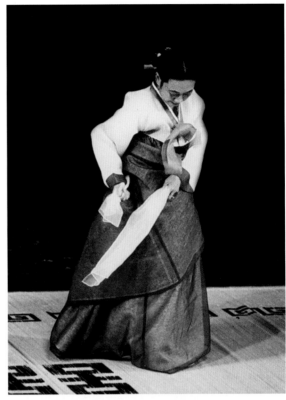
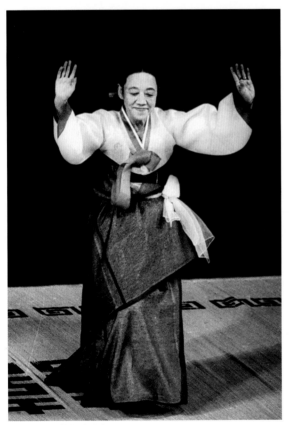
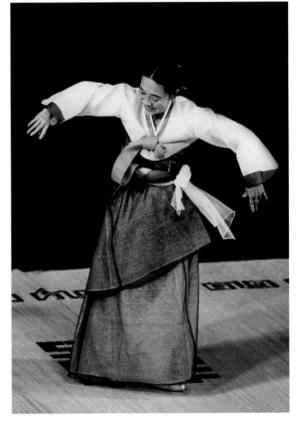

교방굿거리춤 | 김수악

168

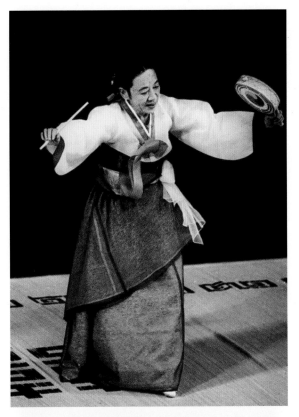
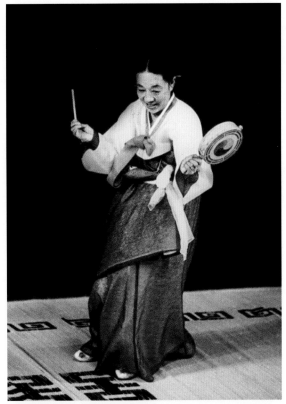
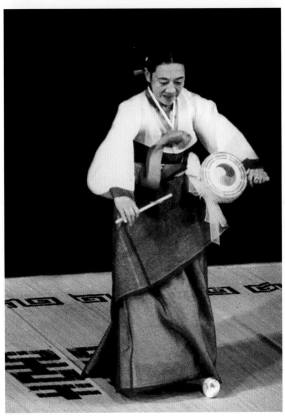
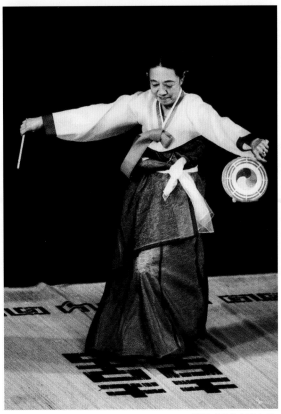

교방굿거리춤 | 김수악

169

장월중선 張月中仙, 1925-1986

승전무

경주 국악계의 큰 인물인 장월중선은 경북무형문화재로 판소리, 가야금, 아쟁, 춤 등 많은 예능을 지닌 전문적인 옛 여광대이다.

여덟 살부터 당대 명창 장판개 어전광대에게서 소리를 배웠고, 장판개가 작고한 후에는 그의 수제자이며 동생인 장수향(張秀香, 1889-1944)에게서 소리와 춤을 배웠다. 장판개가 그의 백부이고 장수향이 고모였으니 그는 멀리 가지 않고도 당대의 큰 선생을 만날 수 있었으며, 그 혈통을 이어받은 것이라고 할 수 있다.

장판개를 잇는 판소리와 장수향에게 배운 승무, 살풀이춤, 화관무, 건무화무, 승전무, 나중에 이동안에게 배운 진쇠춤, 태평무 등 그의 춤과 가야금, 아쟁, 거문고 등의 현악 연주 솜씨는 진작부터 국악계에 알려져 있었지만 경주, 목포 등을 중심으로 활동한 탓으로 중앙 무대에는 잘 알려지지 않았다. 그는 전남 곡성에서 태어나 광주에서 수업기를 보냈고, 1943년부터는 목포에서, 그후에는 경주에서 제자들을 가르치면서 공연 활동을 해 왔다.

승전무의 확실한 기원을 알 수는 없다. 그러나 고려 때부터 북춤이 궁중에서 의식무용으로 쓰였고, 조선 때부터는 무고라는 북춤이 고종 때까지 정재무용으로 전해 왔다는 사실에 비추어 그 역사는 꽤 오랜 것으로 추측되고 있다. 이러한 북춤이 통영에 전해진 것은 삼도수군통제영이 설치된 이후로, 일명 통영

북춤이라 한다. 궁중 무고와 통하는 승전무는 주로 춤을 추고 북을 치면서 노래를 부르는 과정에서 무고와 여러 가지 유사점이 있다.

구체적으로 춤가락이 독특하며, 무태가 과장되지 않고 순박한데 특히 협무가 흰 치마저고리를 입는 것과 춤은 추지 않고 창만을 불러 주는 것, 무대의 이동에서 동작이 화려한 것 등이 두드러진 특징이라 하겠다. 이 춤을 승전무라 부르는 이유는 통영에 충무공의 사적이 많고, 충무공의 승첩지로 관계가 깊은 점, 또 춤의 내용도 충무공의 충의와 덕망을 추앙하며 전승을 축하하고 장졸들의 노고를 위로하고 사기를 진작하기 위한 것으로 생각된다.

통영 승전무는 특별히 연희과정을 독립 과장으로 나누지 않는다. 대략의 구성은 (1) 큰북 1 (2) 원무 네 사람 (3) 협무 열두 사람이다. 이 춤은 무고와 마찬가지로 북을 중앙에 놓고 북채 두 개씩을 북 앞에 나란히 놓는다. 그러면 원무 네 사람이 등장하여 북채 뒤에 한 줄로 섰다가 동서남북으로 나뉘어 꿇어 앉아 북채를 어루는 춤을 춘 뒤 일어나 북을 치며 노래를 부른다. 춤을 추면서 돌면 협무 열두 명은 외곽을 에워싸고 돌면서 창을 부른다. 이때 중앙에 놓인 북은 구병법의 모든 지휘, 호령, 신호를 알리는 데 사용하였다. 한 번 울리면 퇴진 또는 정지를 뜻한다. 즉 흩어졌다 모여든 형태는 구병법의 삼진삼퇴를 하고 되돌아 서서 북을 치는 것으로 진행된다.

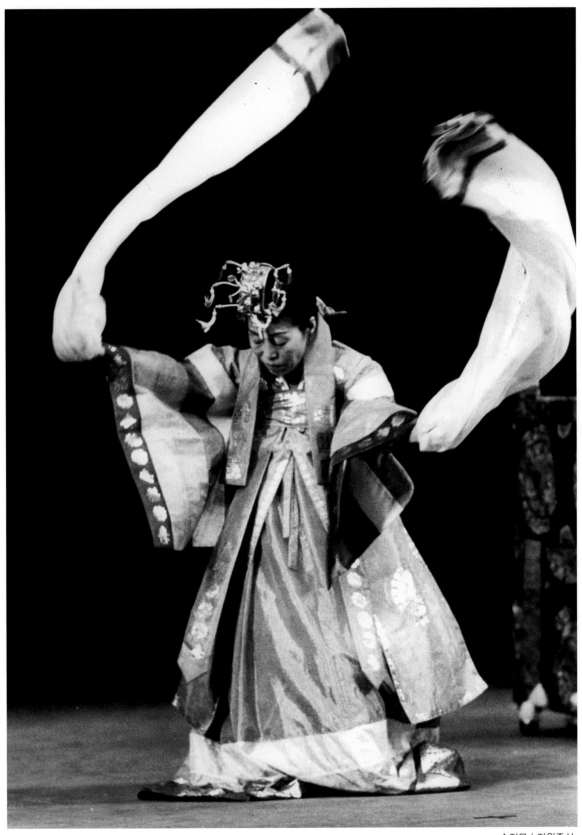

승전무 | 장월중선

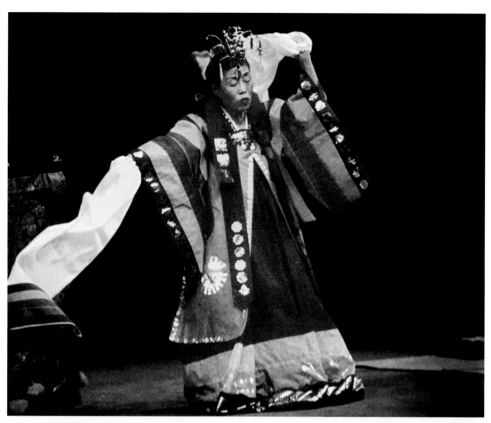

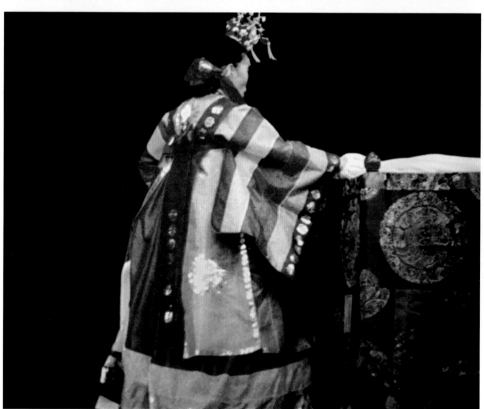

승전무 | 장월중선

172

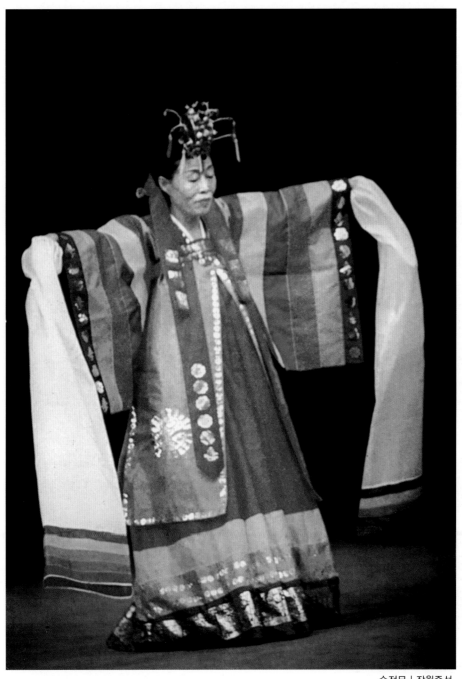

승전무 | 장월중선

조공례 曺功禮, 1925-2001

농무

남도지방의 농요로 모찌기, 모심기, 김매기 때 부르는 '들노래'는 남도무악 계통의 민요로 활기차고 흥이 절로 난다. 한 사람이 앞소리를 메기고 여럿이서 후렴을 받는 노래이다. 느린 중모리장단으로 시작해서 경쾌하고 흥겨운 굿거리장단으로 넘어간다.

"어널널널 상사듸야 두둥둥 두둥 두둥둥 깨갱 맥 갱 맥갱 여보시오 농부님들 이내 말을 들어 보오 어화 여보 말 들어 보오 저 건너 갈미봉에 비가 묻어 온다. 우장 입고 삿갓 쓰고 어서 김을 매세 어널널널 상사듸야 어떤 사람은 팔자 좋아 고대광실 높은 집에 호의호식 잘사는데 이내 팔자 사나워서 김매고 노래하며 살아가나 어널널널 상사듸야 보성강 물레 방아는 물을 안고 돌고 우리 집 서방님은 작은 각씨를 보듬고 논다. 어널널널 상사듸야 보성강 물레방아는 물을 안고 돌고 우리 집 서방님은 작은 각시를 보듬고 논다 어널널널 상사듸야"

조공례는 전남 진도에서 아버지 조정옥과 어머니 이장금의 외딸로 태어났다. 한의 넓두리로 풀어내는 그의 '여자의 일생' 또한 기구했다. "친정아버지가 낮밤 없이 계집질로 나대더니 서방인지 남방인지도 계집이라면 사족을 못 씁디다." 시집가 이 꼴 저 꼴 다 봐도 서방 계집질은 못 본다 했건만, 그는 속을 삭히며 2남1녀를 키워 냈다. 그중 외딸 박동매에게는 들노래 조교로 소리를 이어 주었다.

"친정아버지 소리가 참말로 최고였시요. 살림을 뒤엎고 돌아오면 동네 사람 불러다가 북 장구 치고 난리였제. 나가 시방 부르고 있는 노래들은 그때 배운 소리여." 그때 아버지가 부르던 것은 〈둥덩이타령〉 〈들노래〉 〈강강술래〉 〈상여소리〉 〈진도아리랑〉 등이었다. 유수같이 빠른 세월이 무심하다던가. 그 노래가 기준이 되어 들노래로 예능보유자로 지정되었고, 뒤늦은 세월에 겨우 대우받으며 편히 살았다.

조공례가 기억해 내는 남도 상여소리는 사람의 마음을 심란하게 했다. 상여를 메고 갈 때 다른 지방에서는 남자만이 상두꾼이 되고 상여소리의 선창자는 요령이나 북을 치며 앞소리를 메기지만, 진도에서는 여자도 상두꾼으로 참여하고 만가의 연주도 사물 징, 꽹과리, 북, 장구와 피리가 곁들어 앞소리와 뒷소리를 뒷받침해 준다. 진도의 상여소리는 '진염불, 진양조' '중염불, 중모리' '애소리, 중모리' '재화소리, 중모리' '하적소리, 늦은중모리' '다리천은소리, 중중모리' 등으로 구분된다.

"애-애-애애-애애야 북망산천이 멀다더니 오늘 보니 앞동산이 북망 여보소 상두꾼들 너도 죽으면 이 길이요 나도 죽으면 이 길이로다 차마 설어 친구 두고는 못 가것네 어이를 갈거나 어이를 갈거나 심산험로를 어이 갈거나 날짐승도 쉬어 넘고 구름도 쉬어 넘고 험한 길을 어이 갈고 삼천갑자 동방석은 삼천갑자 살았는데 요내 나는 무삼 죄로 백년을 못 사는고 애-애-애애-애애야"

174

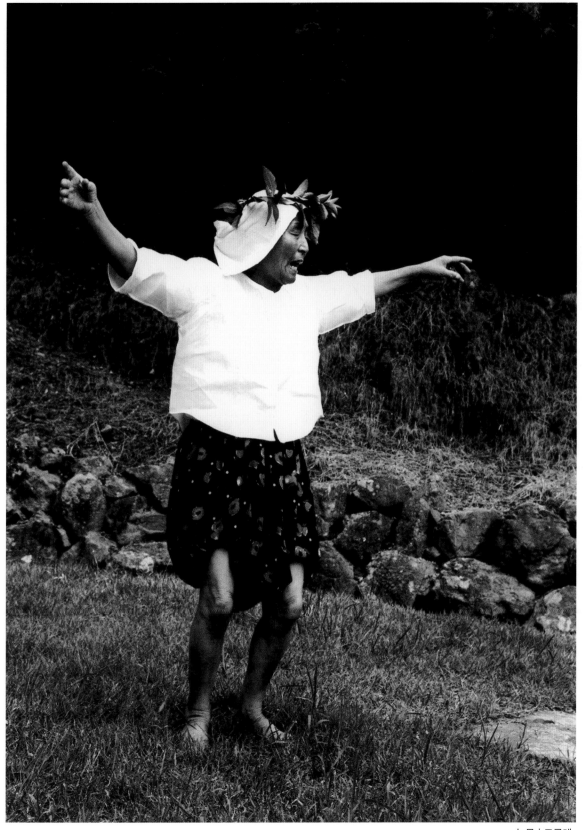

농무 | 조공례

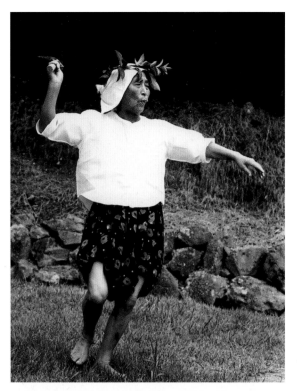
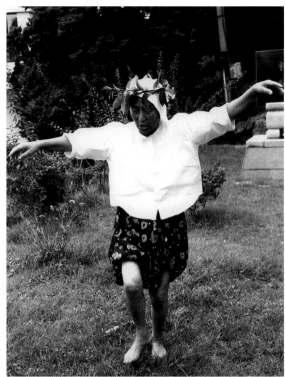
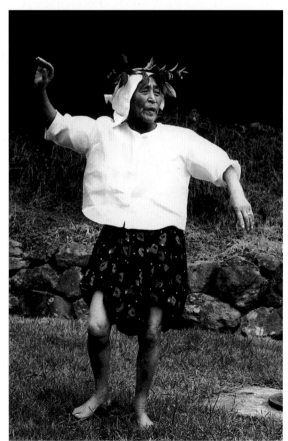
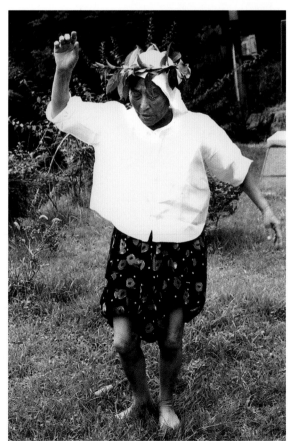

농무 | 조공례

김유앵 金柳鶯, 1927-

살풀이춤

김유앵과 홍정택(본명 웅표) 전북무형문화재 부부는 평생을 소리하며 함께 살아왔다.

그들은 선일창극단의 '춘향전'에서 홍정택이 이도령 역을 맡고 김유앵이 춘향 역을 맡아 전국을 순회공연하다가 연분이 되었다. 둘이 함께 선 무대에서 화촉을 밝힌 후 부부로 50여 년간을 동고동락하고 있으며, 부부 국악인으로 활동하고 있다.

남편 홍정택는 1921년 전북 부안에서 아버지 홍순렬과 어머니 김만덕 사이의 칠남매 중 넷째 아들로 태어났다. 큰형 홍두원도 판소리를 하다가 변성기에 목이 변해 고수로 전향했고, 형수 김옥진도 한때 이름을 떨쳤던 여류 명창으로 활동하다가 작고했다. 그의 조카딸 홍성덕은 판소리를 전공해 전북도립국악원 국악단장을 역임했고, 지금은 광주시립국악원 단장을 지내고 있다.

이런 집안에서 태어난 홍정택은 열네 살 때 소리를 시작한 후 열여섯 살 때 전주의 이기권(李基權) 명창에게서 〈춘향가〉〈흥부가〉〈심청가〉〈수궁가〉〈적벽가〉 등 다섯 마당의 소리를 배웠다. 그후 그는 큰형 홍두원과 형수 김옥진이 꾸민 선일창극단에 들어가서 활동했다.

김유앵 역시 부안에서 태어났다. 그가 열 살 때 전주의 이기권 판소리 선생에게서 판소리 〈춘향가〉〈흥부가〉〈심청가〉〈수궁가〉〈적벽가〉를 6년 동안 배우면서 전주의 유명한 춤선생 정자선에게 승무, 검무, 살풀이춤, 화무 등을 배웠다. 그는 소리와 장단을 알고서 배운 춤으로 소리할 때 발림으로 노상 춤동작을 써서 춤이 저절로 어우러진다는 칭찬을 많이 듣는다. 김유앵은 한때 협률사 생활을 했고, 해방 후 동일창극단과 고려창극단에서 소리와 춤을 추었다고 한다. 소리가 본업이고 부수적으로 춤을 추었지만 춤 잘 춘다는 소문이 나서 1985년 '한국의 명무전' 무대에 섰던 그의 춤은 멋스러운 춤으로 보는 사람을 즐겁게 하고 감흥을 주는 춤이다.

그의 살풀이춤은 장단을 타다가 춤의 '눈' 대목에 이르러 장단이 춤의 눈을 찍어 맺을 때 보는 사람과 함께 '얼씨구' 하며 추임새를 넣으면서 춤은 절정에 이르게 된다. 맺고 풀고, 풀고 맺으며 한이나 그늘진 곳이 없이 밝고 아름다운 춤으로 끝을 맺는다.

김유앵은 전북도립국악원 판소리 강사로 활동하다가 지금은 전주시 중앙동에 판소리보존회 지부를 열어 남편 홍정택과 함께 제자를 가르치고 있다.

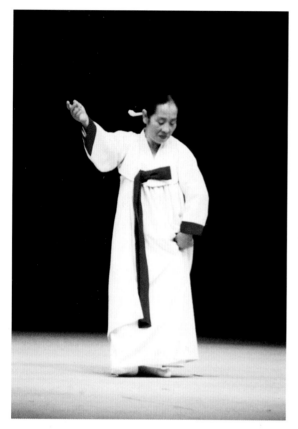
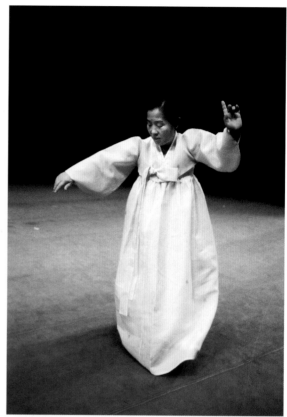
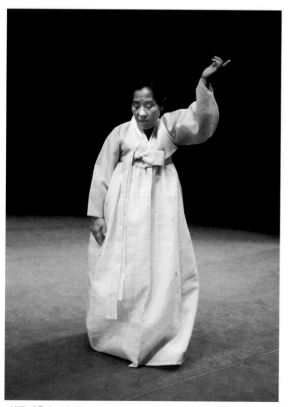
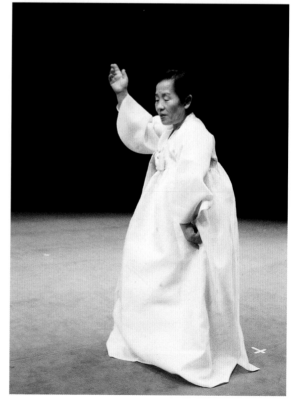

살풀이춤 | 김유앵

178

조송자 趙松子, 1927-

줄광대

본래 줄광대는 남자의 놀음이며, 마당 학습에 속하는 힘든 놀음으로, 조송자가 유일한 여자 줄광대라 본다. 대체로 '줄타기'는 놀이의 고향이라고 할 만한 서역계(西域系)로 우리나라에서는 오래전부터 잡희백기중(雜戱百技中)의 하나로 민중들과 밀접한 관계를 맺게 되었다.

조송자는 경기 광주에서 광대인 아버지 조길환과 단골무인 어머니 김효재 사이에서 태어났다. 일곱 살부터 아버지의 친구 삭상광대(索上廣大) 손만대(孫萬大)의 가르침을 받아, 아홉 살부터 줄 위에서 재담과 재주를 부리며 살아 왔다. 그는 줄 위에서 돗부치기, 가발부치기, 외홍잽이, 쌍홍잽이, 쇠드렁넘기, 칠보단장, 촛대서기, 콩심기, 양반걸음거리, 살판, 붕어뜀 등의 재주를 피리, 젖대(대금), 해금, 장구 장단에 염불, 타령, 굿거리, 당악의 반주로 어릿광대의 재담과 함께한다.

예쁘장한 얼굴과 흰 바지저고리에 행전을 치고 눈웃음과 박하문 향기를 피우며 수절대는 소녀의 재담은 구경꾼들의 배꼽을 흔들어 놓는다. "내가 오늘 여기 오신 여러분의 금년 운세와 액과 살을 막아서 백수 이상 살 수 있도록 하는데, 잘못하면 여러분을 다시 볼 수 없게 될 것이고, 잘되면 액과 살을 풀어 백수 이상 사시게 합니다."

이번에는 살과 액을 푸는 무당춤을 추며 줄을 타는데 빠른 당악 장단을 잽이고 추겼다. '떵떵 떵더궁 떵 덩드라궁' 하며 줄 위에서 솟구치고 줄 사이에 양쪽 다리를 걸치며 재담을 부린다. "어르신들 오래오래 건강하게 사시도록 액막기하는 걸로 보셨지요, 이후 백수를 누리신데 아래 멍석에 십시일반 알아서 해주세요." 순식간에 엽전이 수북하게 쌓인다. 서민의 사랑을 받았던 줄타기는 동네 회갑잔치에 난장 트는 곳이었으니 어린 조송자의 인기는 단연 으뜸이었다.

그는 전국을 누비며 줄을 탔고, 아버지에게서 남도 소리와 장구 장단을 익혔다. 이정업(李正業) 고수 줄광대에게서도 학습을 받았으며, 화성 재인청의 이동안이 먼 오빠뻘이 되어 그에게서 재담과 장단을 배워 줄광대로서 여러 재주를 부렸다.

조송자는 현재 동네에서 삼대째 당지기로 살면서 옛 도당굿이 다시 부활되기를 학수고대하고 있다. 할머니와 어머니 덕분에 그 장단과 춤제 속에서 자라났으며, 한때는 이농주 창극과 농악단, 남사당 등에서 줄광대로 보냈다. 그가 증언하는 시집가기 전 스물아홉 살까지 군침을 흘리던 부잣집 영감의 돈 뜯어낸 얘기, 상사병이 나 누워 있는 유부남에게 뺨 석 대, 침을 세 번 뱉은 일 등은 그늘에서 천대받으며 살아온 재인의 삶 바로 그것이었다.

반세기 동안 조송자는 줄 위에서 줄을 올리면서 살아왔다. 그가 지금껏 줄 위에서 걸어 다닌 길이는 부산 부두에서 두만강을 오고 가도 남는다고 한다.

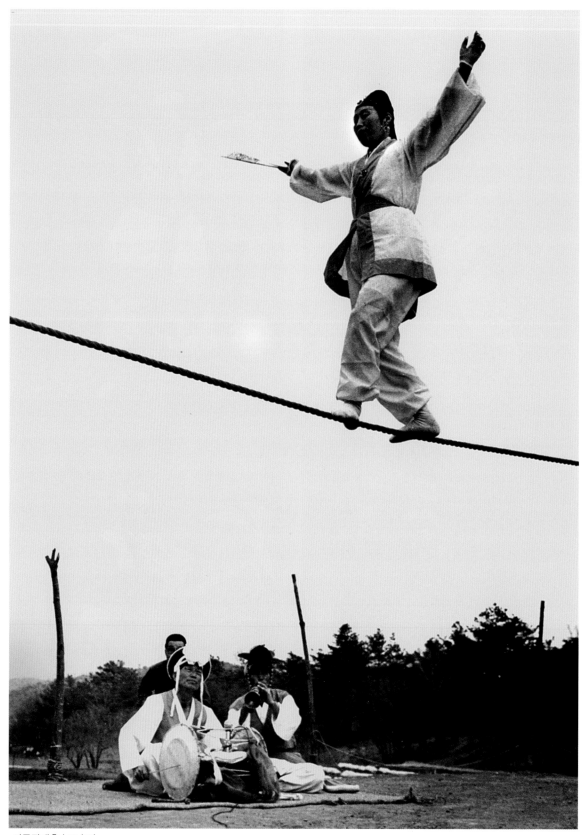

어름광대춤 | 조송자

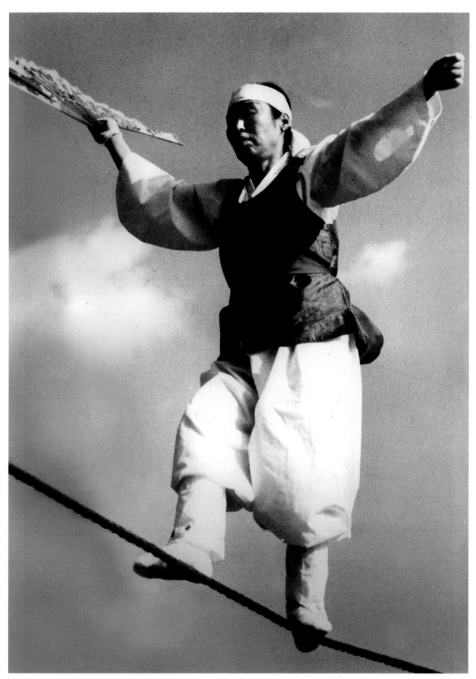

어름광대춤 | 조송자

김백봉 金白峰, 1928-

부채춤

1946년 7월 20일, 김백봉은 한밤중에 안제승, 김시학, 이원조 등 13명과 마포에서 안막이 보낸 8톤짜리 발동선으로 인천을 거쳐 월북, 최승희무용단에서 활동하다가 1951년 1월 안제승 등 8명과 월남했다.

김백봉의 무용을 산조라 한다면 부채춤은 그를 알린 무용이라고 할 수 있다. 당의(唐衣)에 족두리를 쓰고 굿거리의 〈창부타령〉이 바탕이다. 장단은 대중적이고 의상은 귀족적인 이 춤은 6·25전쟁 직후 극작가 오영진(吳泳鎭)이 기획한 월남예술인 공연에서 소개되어 무용가 김백봉의 존재를 알렸고, 1954년 제1회 김백봉무용발표회에서 공연되어 비평가들의 호평을 받았다. 한국춤을 밝고 화사한 세계에서 찾으려는 김백봉의 개성을 대변해 주고, 한국무용 무대의 대표적인 무용가로서의 그의 이미지를 쌓아 올리게 해 준 무용이라고 할 수 있다.

그러나 부채춤만큼 지속적으로 많은 무용가들에 의해 잘못 추어지고 잘못 인식된 무용도 없을 것이다. 한때 한국을 소개하는 관광포스터에 화려한 모습으로 찍혀 전국 방방곡곡 세계 여러 곳에 그 모습을 보여줬으며, 웬만한 무용단의 국내외 무대에는 꼭 끼어드는 단골 레퍼토리로 발전하면서 눈요깃거리 무용으로 변질, 식상한 단계에까지 이르렀다.

무든 무용에는 그에 맞는 '몸'이 있다. 족두리를 쓰면 다소곳한 고개에 곧은 자세가 '본체'이고, 고깔을 쓰면 몸을 굽히고 팔을 벌린 '학의 몸'이 기본이 된다.

부채춤은 부채의 특성을 팔과 연결시켜 움직임을 얻어내는 기본체를 갖고 만든 무용이다. 그 몸을 지키지 않으면 부채춤은 천박해지기 쉽다.

그는 부채춤에 대한 오해는 그 춤을 추는 무용가의 책임이라고 못을 박는다. 수많은 부채들이 모여 화려한 그림을 그려 내는 군무로 알려졌지만, 본래는 '독무'로 만들어진 것이다. 흔히 궁중정재처럼 전통적으로 전해져 내려온 춤으로 착각하곤 하지만, 이 무용은 한 무용가가 전해 내려온 계보에서 한 발짝 크게 건너뛰어 창작해 낸 무용이다.

한국 전통춤의 자료 속에는 부채와 연결된 강신무의 무당춤이 있다. 굿 중 제석거리에 바로 '삼불' 부채를 들고 무당이 춤을 추며 소리를 한다. 탈춤의 노장춤에는 부채가 중요한 구실을 하며, 판소리에도 부채가 큰 몫을 한다. 김백봉 이전의 신무용가 중에도 부채를 춤에 사용한 이가 있었고, 이북의 안성희가 부채춤을 추는 사진도 보인다. 그의 스승이었던 최승희도 무당춤을 출 때 부채를 썼다지만 그는 직접 본 적이 없다. 한 가지 궁금한 것은 안성희 부채춤이 먼저인가 김백봉의 부채춤이 먼저인가 하는 것이다. 김백봉이 1946년 7월에 월북했다가 1951년에 월남했는데 안성희 부채춤 사진은 1956년에 촬영된 것으로 보여진다. 온전히 자신의 창작이라는 명예를 지키고 싶어 하는 그의 부채춤은 신무용사에서 가장 많이 알려진, 큰 성공을 누린 무용이다.

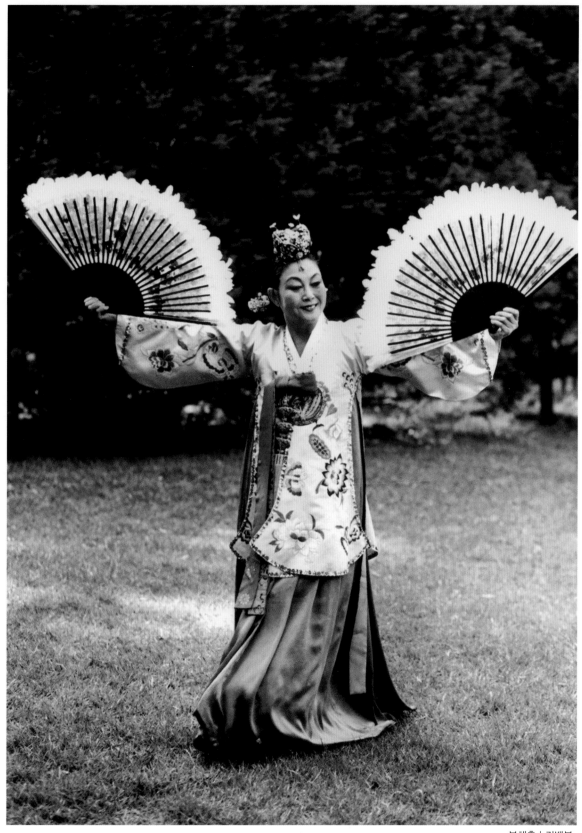

부채춤 | 김백봉

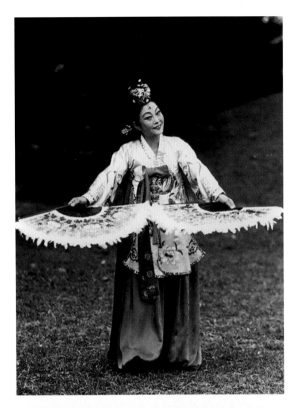
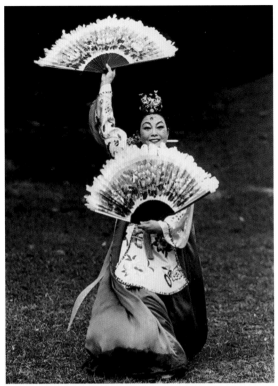
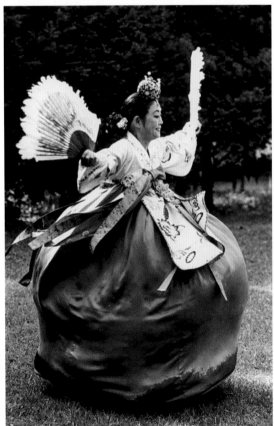
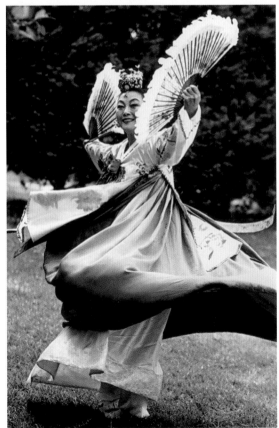

부채춤 | 김백봉

장금도 張錦桃, 1928-

민살풀이춤

"나는 없어서 먹고살라고 이거(소리) 배우고 저거(춤) 배웠어." 장금도는 군산에서 태어났다. 미곡이 실려 나가는 통에 부풀어 오른 도시 군산, 자연 홍청거리는 유흥가가 있었다. 어릴 적 장금도는 짓궂은 친구들과 함께 인력거를 타고 가는 기녀들을 보면 놀려 주었다. "그때 그리 놀렸는디 설마 내가 인력거를 탈 줄 누가 알았겠어." 가족은 군입이 많았고, 그는 심청처럼 가족을 위해 팔렸다.

열두 살에 소화권번에 입학하여 군대식으로 교육을 받았다. 당시 소화권번의 선생으로 소리에 김창윤, 김준섭, 민옥행 등이 있었는데 장금도는 김준섭, 민옥행을 독선생으로 모시고 배웠고, 승무는 최창윤에게서, 검무, 화무, 포구락은 김백용에게서 배웠다. 소리도 제법 했지만 특히 춤이 두드러졌다. 그의 춤은 인기를 끌어서 큰 기관의 연회나 부자들의 환갑잔치 등에 외출(야외공연)을 많이 다녔다.

17세에 정신대를 피하려고 10살 연상의 남편과 결혼해 부여에서 살았다. 그러나 나이 차이가 커서 정이 없었다. 어느 날 점쟁이가 첫 남편과 생이별을 하면 아들을 키우고 그렇지 않으면 아들을 잃게 될 것이라고 했다. 장금도는 아이를 선택해 부여 생활을 청산했다. 아이를 친정에 맡기고 19세에 서울로 올라와 종로3가 명월관 뒤에 위치한 금정이라는 요정에서 일했는데 탁월한 춤솜씨로 쉽게 인기를 얻었다. 전쟁 통에 다시 군산으로 내려가 활동했는데, 아들의 친구가 "우리 집 잔치에 니기 엄마 춤추러 왔더라"고 했다는 아들의 말에 덜컥하여 먼 잔칫집을 다니며 점차 세월에 묻히게 되었다.

장금도의 춤이 일반에 다시 알려지게 된 것은 국립극장에서 열린 '한국의 명무전'을 통해서였다. 그녀의 춤은 '민살풀이'였다. 살풀이장단에 춤을 추는 것은 살풀이춤과 같은데 손에 명주수건을 들지 않고 맨손으로 추기 때문에 '민살풀이춤'이라 부른다. 입춤과 같은데 고형의 춤사위가 나온다. 특히 반가운 것은 그녀의 춤에서 무용사에 거론될 만한 도금선(都錦仙, 1907-1979)의 춤사위를 만날 수 있는 것이다. 도금선은 군산 일대를 주름잡던 춤꾼이었으며, 한때 최승희도 그녀의 '기러기춤'을 배웠다 한다.

그의 춤은 쉼 없이 흐르는 춤이다. 특별한 춤사위를 내놓지 않으면서 점점 멋을 더해 가며 장단을 이끄는 춤, 그래서 그의 춤에는 절대적으로 장단이 중요하다. 한때 성운선의 장구와 구음이 야무진 동무가 되었으나 먼저 가서 요즘은 아무 장단에나 추어야 한다. 그래서 그만의 맛이 나오지 않는데, 어쩌다 잘 맞아떨어지면 그가 내미는 빈손은 마치 바람에 날리는 깃털처럼 가볍고, 그래서 한없이 슬픈 살풀이 본연의 모습을 볼 수 있다. 심청의 설움 같은 춤, 그 '민살풀이춤'의 마지막 기능자가 바로 장금도다.(진옥섭의 글에서)

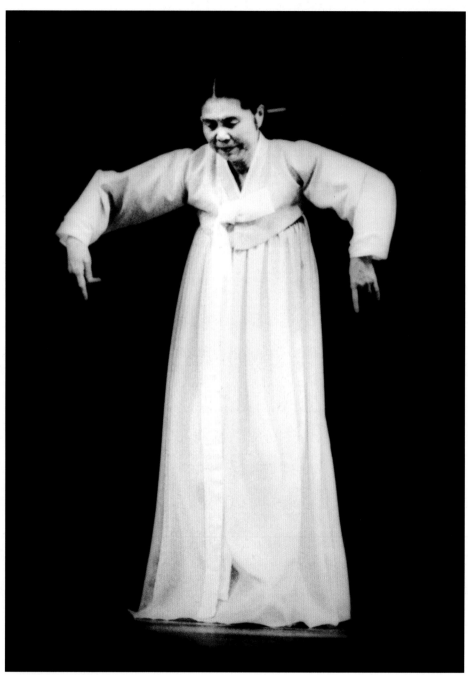

민살풀이춤 | 장금도

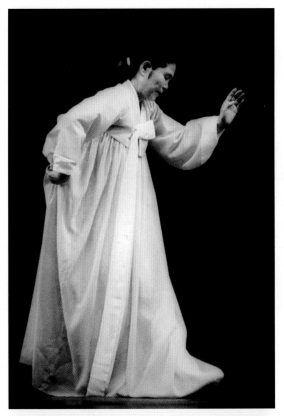
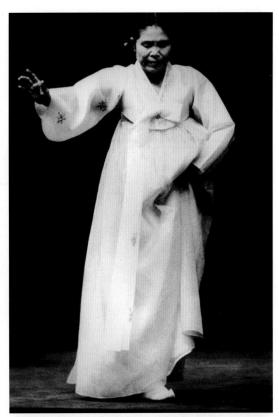
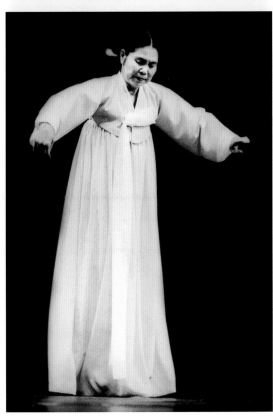
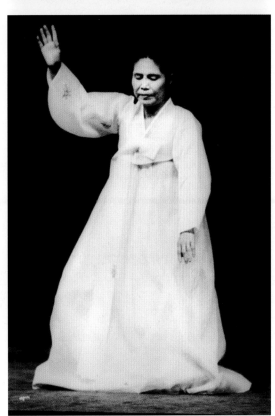

민살풀이춤 | 장금도

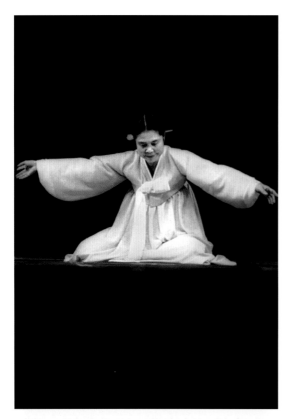
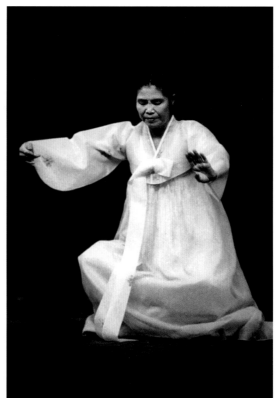
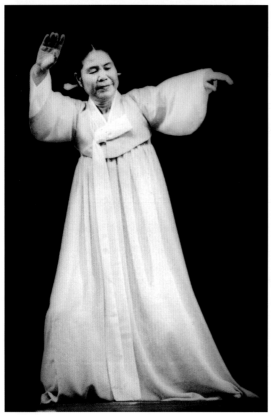
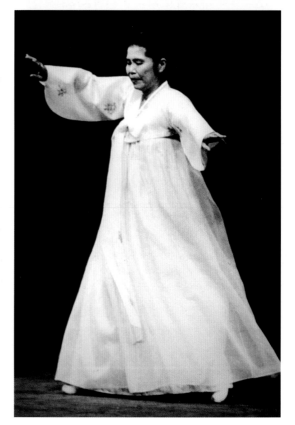

민살풀이춤 | 장금도

김숙자 金淑子, 1929-1991

부정놀이입춤

김숙자의 춤은 힘과 멋 그리고 흥과 한을 안고 추는 춤으로, 그의 춤은 보는 사람의 오장육부를 뒤집어 놓는다. 그는 춤뿐만 아니라 중고제 판소리 다섯 마당, 경기잡가와 경기도당굿에도 뛰어난 재주를 지니고 있었다. 여러 가지 재주를 가지고 태어난 사람은 일찍 죽는다는 말이 있다. 이 말은 곧 김숙자를 두고 한 말인 것 같다. 그는 경기 도살풀이춤으로 인간문화재에 지정된 지 2년이 채 되기도 전에 유명을 달리했다.

김숙자는 경기 안성에서 아버지 김덕순(金德淳)과 어머니 정귀성(鄭貴星) 사이의 칠남매 중 다섯째 딸로 태어났다. 세습재인 집안으로 전통예술의 기예를 갈고 다듬어 온 예술가 집안이다. 그의 할아버지 김석창(金碩昌)은 중고제 창으로 이름을 떨쳤고, 안성(安城) 신청(神廳), 화성(華城) 재인청에서 제자를 가르쳤다. 김숙자는 여섯 살 때부터 아버지 김덕순에게 판소리 중고제 단가 〈만고강산〉을 시작으로, 〈춘향가〉〈심청가〉〈수궁가〉〈흥부가〉〈적벽가〉를 7년간 학습하고, 열두 살 때부터 어머니 정귀성에게 경기굿 열두거리를 배웠다. 그의 외할아버지 정광호도 무악의 대가이며, 그의 외사촌 오빠 정일동(鄭日東)도 장구의 대가로 김숙자에게 장구가락을 가르치기도 했다. 곧 그의 스승은 아버지, 어머니, 외사촌 오빠이다. 아버지는 김숙자가 열일곱 살 때 아버지의 친구인 조진영(趙鎭英) 수원권번 소리선생에게 보내어 소리를 시켰고, 일제강점기에는 절로 다니며 딸의 예능 수업을 계속했다. 해방 직후 칠성사(七星寺)에 들어가 아버지와 마음 놓고 학습할 때부터 그는 아버지의 뜻을 이해할 수 있었다. 그는 예인 집안에서 태어난 숙명적인 예인이었고, 그가 거친 예의 길은 그만큼 가시밭길이었다.

1946년 서울에 춤연구소를 열고 경영했지만 춤을 지키며 사는 일은 언제나 어려웠다. 1995년 9월 21일부터 독일 쾰른 시에서 열린 세계팬터마임페스티벌에 김운선, 양길순, 임수정, 염은아와 함께 한국의 전통 무속춤을 선보이며 유럽 여러 나라를 순회공연했다. 홍철릭에 붉은 갓을 쓰고 장단은 섭채, 올림채, 조임채, 넘김채, 견마지기, 자진굿거리, 당악으로 이어지는 김숙자의 부정놀이춤은 유럽 사람들의 가슴에 감명을 불러일으켰다. 양(陽)의 방울과 음(陰)의 부채를 들고 만당의 관객을 황홀하게 하는 그의 도살풀이춤은 명주수건을 허공에 뿌려 마음의 선을 그리며 춤꾼도 관객도 마음껏 즐기게 만든다.

속이 답답할 때 시원한 얼음 한 사발 마신 것처럼 속이 확 트이는 그의 춤은 일본의 인간문화재 하마노(賓野)와의 공연으로 유명하다. 한일 간 춤의 원류를 찾기 위해 가진 일본 하야치미 페스티벌 라포네 뮤지엄 공연은 일본인 무용가들의 발걸음을 끊이지 않게 하였다.

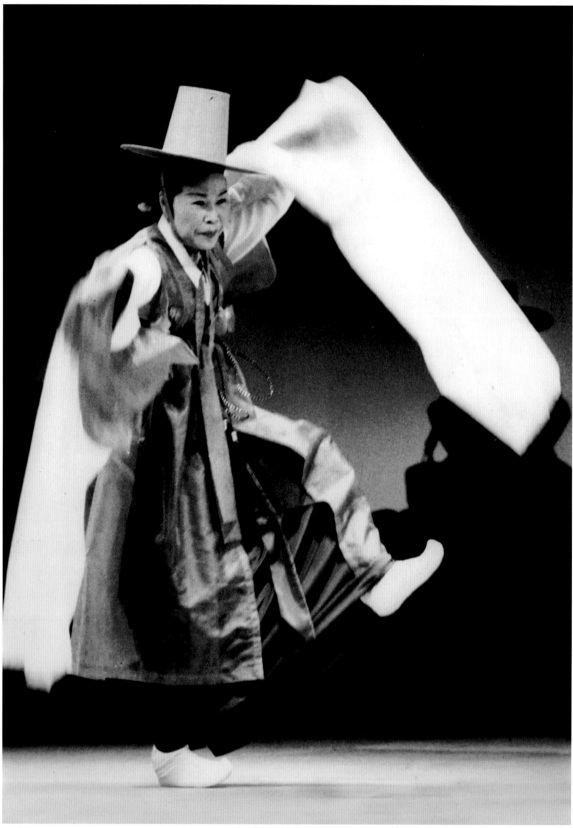

부정놀이입춤 | 김숙자

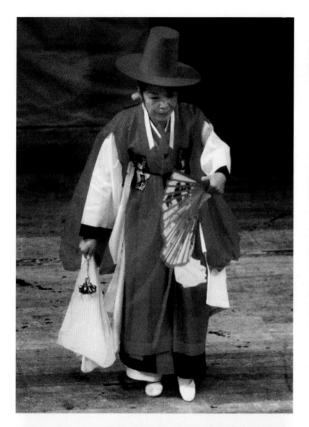
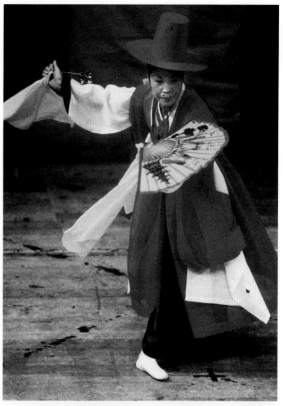
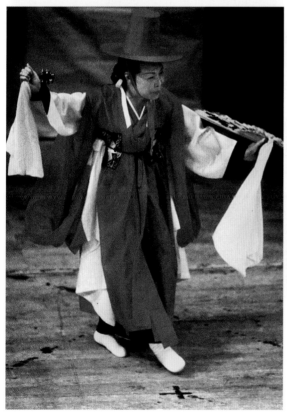
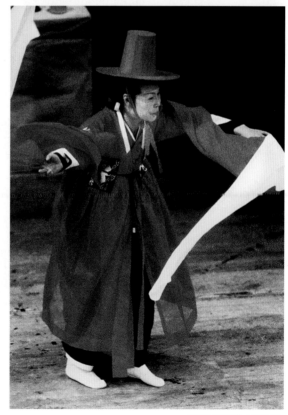

부정놀이입춤 | 김숙자

공옥진 孔玉振, 1931-

창무극

"소리 좀 지를 줄 알고 손 좀 들어올릴 줄 알면 살기 위해서 한때 약장수 가설무대에 안 섰던 사람 어디 있간디? 그것도 아무나 설 수는 없어. 큰돈은 아니지만 그날 일당을 받고 하는 짓이기 때문에 1950년 말, 1960년 초만 해도 광주천 약림동 다리 근처 개천 가설무대에서 판쇠꾼 한씨, 조씨, 진도 강준섭 중에 하루 몇 시간씩 거기 모여든 사람들을 웃기고 울렸던 공옥진만 인간문화재가 안 되었고, 소리하는 두 사람은 문화재가 됐고, 진도 강준섭도 문화재가 됐단 말이오. 그게 배가 아파서 하는 소리는 아니지만 그때를 생각만 해도 오장육부가 끓어올라…."

창무극의 일인자 공옥진은 천대와 멸시, 흥과 한이 몸에 가득 차 있어 무대에만 오르면 관객들을 마음대로 웃기고 울리는 이 시대의 타고난 광대 중에 광대이다. 배고픔, 천대, 멸시, 멋과 한을 한몸에 보듬고 자란 그는 무대에만 올라서면 관객들을 마음대로 주무른다. 울리고 웃기는 재주를 누구에게 배운 것도 아니고 본인 스스로가 겪었던 일들을 이녁 것으로 만들어 그만이 할 수 있는 창과 무의 극이다.

공옥진은 전남 승주에서 아버지 공대일(전남문화재)과 어머니 선씨의 사남매 중 둘째 딸로 태어났다. 아버지는 판소리 명창으로 공창식, 공기남 명창과 같은 집안이다. 소리한답시고 집안 살림은 안 바 없던 아버지는 일본 북해도 탄광 징용장이 나오자 술로 시간을 보냈다.

어느 날 아버지 친구 조씨가 찾아와 무슨 종이쪽지에 손도장을 찍었다. "알고 보니 수양딸 본인 승낙서요, 내 몸값으로 그때 돈 1천 원을 받아 5백 원은 징용면제하는 데 쓰고 나머지는 두 양반 술값으로 썼답디다." 그때 공옥진의 나이 겨우 일곱 살이었다. 일본으로 팔려간 공옥진은 이후 7년간 당대 신무용가 최승희의 하녀로 말할 수 없는 고생을 했다. 그는 다시 일본 사람 야마모토의 집으로 되팔려가 죽도록 매를 맞으면서 노예살이를 했다.

해방과 함께 군함을 타고 여수에 도착, 석 달이 넘어 찾아 해맨 끝에 영광 성산 밑에 살고 있는 아버지를 다시 만나게 된다. 이때부터 아버지는 기생질은 하지 말라며 할아버지 때부터 이어 온 〈심청가〉와 〈흥부가〉를 가르쳤다. 그리고 얼마 후에 임방울 협률사에 들어가 이매방의 승무도 보고 전사섭의 설장구 가락도 눈여겨보았다. 그후 1961년까지 조선창극단 등 여러 국악 단체에서 공연했지만, 10여 년간 영광에서 농사지으면서 들어앉았다가 1973년 남도문화제를 계기로 다시 국악계에 나섰다.

공옥진의 한판 놀이는 솔직하고 천연덕스럽고 익살맞고 재미있다. 1978년부터 무대에서 병신춤을 추고, 1인 창무극 '심청전' '수궁가'를 공연하면서 젊은 관객과 친한 놀이판의 주역이 되었다. 평생 광대이면서 흙냄새를 잃지 않는, 꾸밈없는 우리 것의 놀이꾼이다.

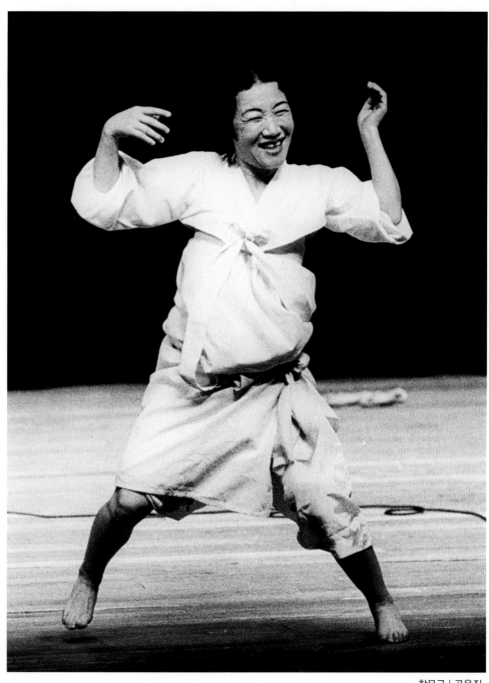

창무극 | 공옥진

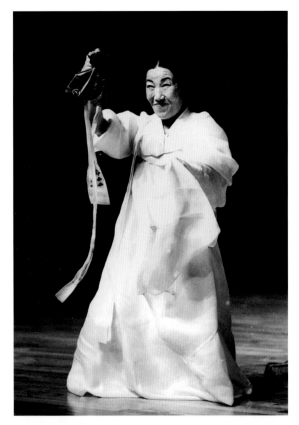
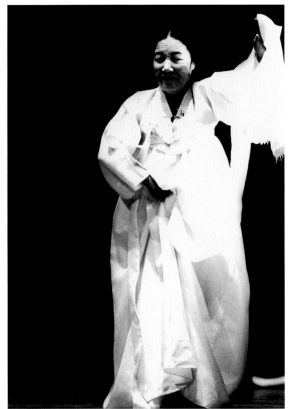
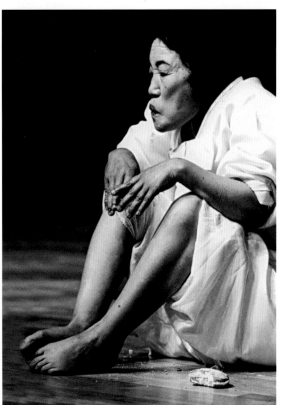
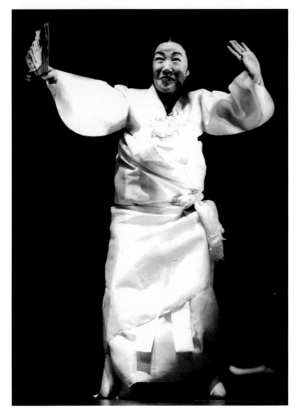

창무극 | 공옥진

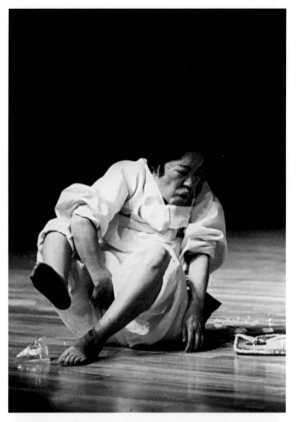
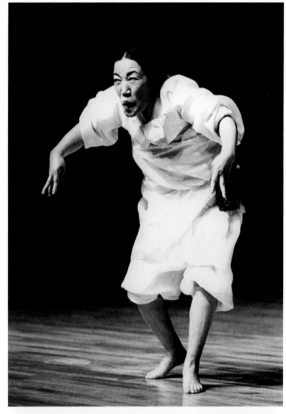
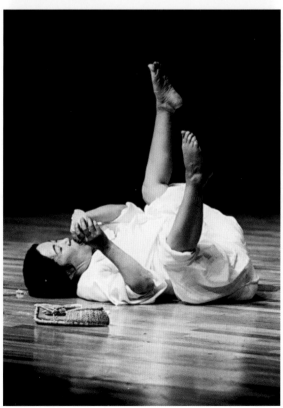
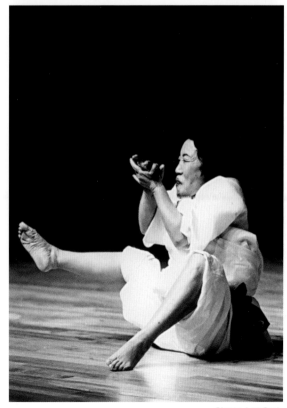

창무극 | 공옥진

김대례 金大禮, 1931-

지전춤

진도씻김굿은 소리굿으로 친다. 판소리를 연구하는 국문학자들이 판소리의 근원을 파헤치면서 무가에서 그 흐름을 찾아내고 있다. 진도씻김굿의 음악 장단과 가락, 소리를 들어 보면 바로 그 판소리와 굿의 관계를 충분히 느낄 수가 있다. 풍류가 센 고장의 굿이라 굿판에 나오는 모든 형식이나 음악과 춤이 뛰어난 멋을 가지고 있다.

진도씻김굿은 굿소리를 우선으로 치지만 거기 나오는 춤들을 무시 못하는 것은 그 때문이다. 춤 역시 무가만큼 멋진 데가 있다. 진도씻김굿 속에는 매 거리마다 의미 있는 춤들이 추어진다. 둘째 거리 안당(안땅)에는 조상을 모시는 안당춤, 넷째 거리 초가망석에는 지전춤과 신대를 들고 추는 신대춤, 일곱째 거리 제석굿에는 지전춤, 복개춤, 정주(정쇠)춤, 입춤이, 여덟째 거리 고풀이에는 망자의 맺힌 한을 풀어 주는 지전춤, 고풀이춤, 열째 거리인 이슬털기에는 망자의 혼을 씻겨 주는 지전춤과 명주수건춤, 신칼춤, 열다섯째 거리에는 지전춤과 넋건지춤, 열여덟째 거리에는 지전춤과 넋당삭으로 추는 춤이 추어진다.

춤사위의 특징은 두 팔을 활짝 벌리고 정지하는 바람막이, 팔을 엎었다 뒤집었다 되풀이하며 휘두르는 회오리바람, 두 팔을 태극형으로 흔드는 태극무늬, 두 팔을 엇바꿔 흔드는 가세질, 놋그릇 뚜껑을 바라처럼 두드리는 바라치기, 두 손을 좌우로 흔드는 좌우치기, 지전을 머리 위에서 휘두르는 두 손을 엇바꿔 위아래로 흔드는 다듬이질, 이 춤들은 무의식무, 일반 농악 등과 넓게 인연을 갖고 현대무용 무대에까지 널리 영향을 미치고 있다.

진도의 큰 단골무당 김대례는 진도의 일곱 성받이 박, 함, 노, 채, 최, 이, 김씨 세습 단골무 중 우두머리 밀양 박씨 박종기(朴鍾基, 1880-1947)의 대금산조를 만든 명인의 외손녀다. 어머니 박소심이 큰 단골무였고, 나이 들어 시집가니 시할아버지, 시할머니, 시아버지, 시어머니도 큰 단골무당이었다.

전남 진도에서 5남3녀 중 둘째 딸로 태어난 김대례는 네다섯 살 때부터 어머니 등에 업혀 어정굿판을 따라다녔다. 열일곱 살에 한씨에게 시집가서 방안학습을 거쳐서 어정판에 서게 된다. 이렇게 해서 굿판에 들어선 것도 벌써 50여 년이 되었다. 1980년 중요무형문화재 제72호 진도씻김굿 예능보유자가 된 그는 목청이 좋아 여기저기에서 불림을 받아 바쁘게 활동하다가 1990년 12월, 중풍으로 쓰러져 한 달 이상을 혼수상태에 있었다. 하지만 기적적으로 깨어나 다시 굿판에 서게 됐다.

"등장 가자 등장 가자 옥황상제님께 등장 가자 무엇하려 등장 가나 젊은 사람은 늙지를 말고 늙은 사람은 늙지 말도록 등장 가자"

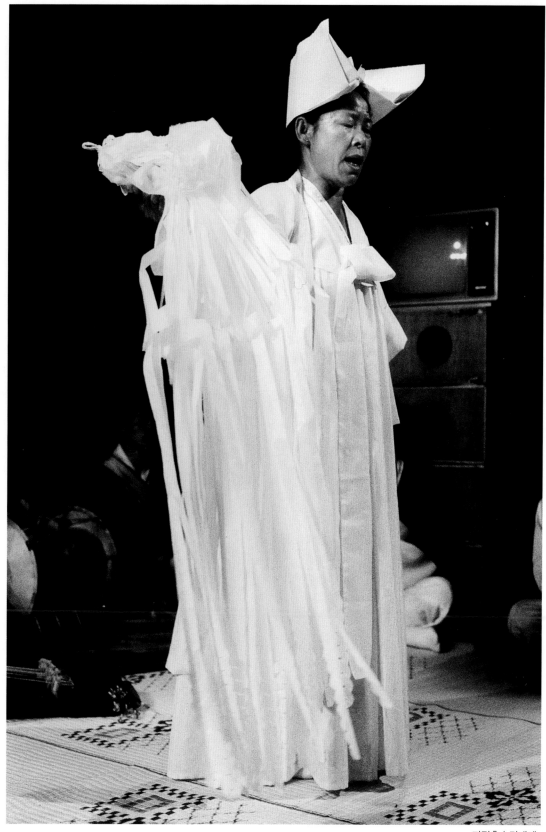

지전춤 | 김대례

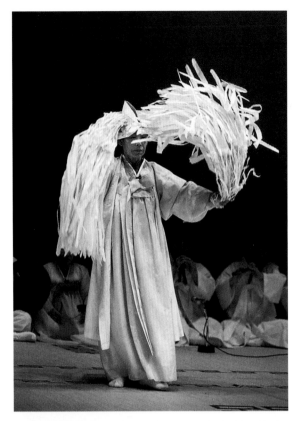
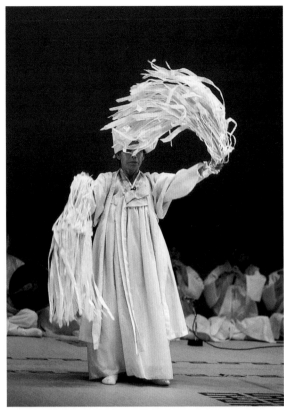
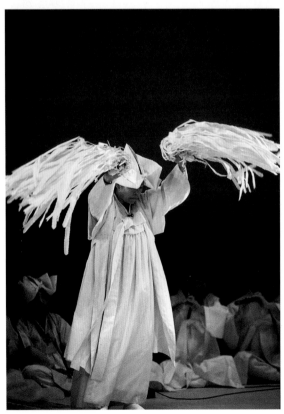
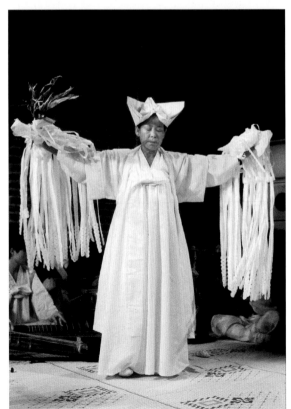

지전춤 | 김대례

198

김금화 金錦花, 1931-

강신무

무당은 고대에 신교(神敎)를 주재하던 사람이다. 그들은 춤으로 신을 내리게 하고 노래로 신을 모셨으며, 사람들을 위해 기도하여 재난을 물리치고 복을 재촉하였다. 이규경(李圭景)이 찬한 『오주연문장전산고』에 의하면 그 무렵 방방곡곡 여자 무당과 남자 박수가 요란하게 북을 치고 넋두리를 외고 춤추면서 잡귀를 쫓고 신의 내림을 받았다고 한다.

마을 단위로 이루어지는 가장 큰 굿은 대동굿이다. 대동굿은 1년이나 격년 혹은 10년마다 온 마을 사람들이 무속의 신에게 안녕과 번영을 기원하면서 단결을 도모하는 굿이다. 음식, 술, 옷, 지전 장식을 벌여 놓고 무당이 음악과 함께 춤, 무가로 축원을 한다. 주로 지역수호신 서낭을 당신으로 섬기지만 연평도를 비롯한 서해안 어촌에서는 풍어를 주는 임경업 장군을 당신으로 섬기기도 한다. 굿의 내용은 부정을 몰아내고 재산을 청하는 초부정, 초감흥, 장수와 복을 기원하는 제석, 재수를 빌어 주는 대감 등이다. 중요무형문화재 제82호 서해안 배연신굿 및 대동굿 기예능보유자 김금화가 주관하는 대동굿은 통돼지를 잡아 바치는 사냥굿, 타살굿과 함께 서낭, 조상 등의 순서로 이루어지며, 황해도 무속에서 신앙하는 거의 모든 신들을 섬기는 철물이굿과 유사하다. 다만 굿이 본격적으로 시작되기 전에 마을 사람들이 마을의 당으로 가서 당의 신을 맞아 오는 '당신맞이', 굿 제수를 장만하는 도가집 마당에서의 '한거리', 마을을 돌면서 집집마다 간단히 축원을 빌어 주는 '세경돌기', 마을을 다 돈 무당 일행이 굿청을 들어설 때 '문잡이들음' 등의 굿거리는 일반 굿에서는 볼 수 없는 대동굿만의 특징이다.

김금화는 황해도 연백에서 태어나 열두 살부터 무병을 앓기 시작해 열일곱 살 때 외할머니이며 큰무당인 김천일에게 내림굿을 받았다. 그후 관만신이라 불린 권 무당에게 굿을 배우고 열아홉에 독립해 대동굿을 할 만큼 영험이 뛰어나 옹진, 해주, 연백 등에서 큰 굿을 많이 했으며, 특히 날이 선 작두 위에서 춤을 추며 연평도 어장의 풍어를 기원하는 큰 굿은 만선의 기를 꽂는 굿으로 알려져 있다.

훤칠한 키에 잘생긴 얼굴이 어울려 화려한 무복과 위엄 있는 움직임 속에 서슬 퍼런 작두 위에 올라서서 춤추는 작두거리가 신의 힘이란 것을 알 수 있다. 제석거리에서 '용궁 타는 춤'은 그의 이런 특징을 가장 잘 보여준다.

흰 단을 댄 붉은 덧치마와 흰 장삼, 고깔, 붉은 비단에 연화문을 수놓은 띠를 어깨와 허리에 두르고 염주를 늘어뜨린 차림이 호화스러우며, 맨발로 물동이 위에 올라서서 추는 춤이 일품이다.

1972년 전국민속예술경연대회에서 '해주 장군굿놀이'로 개인연기상을 받은 뒤 1982년 한미수교 1백주년기념 문화사절단으로 미국 순회공연을 했고, 그 성과를 인정받아 1985년 기예능보유자로 지정되었다.

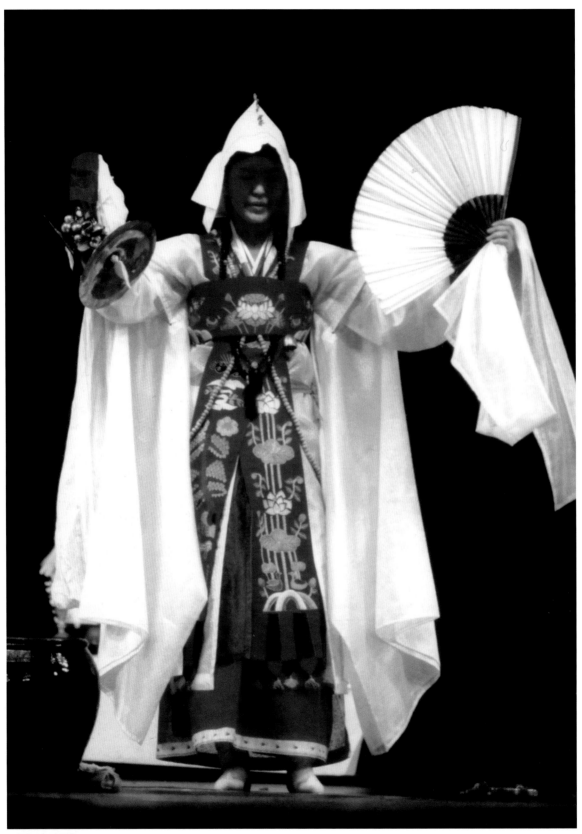

강신무 | 김금화

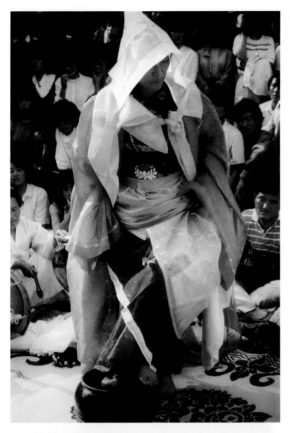
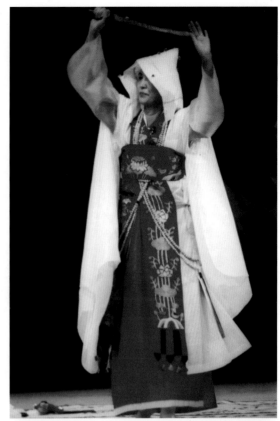
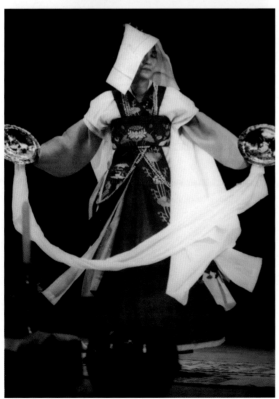
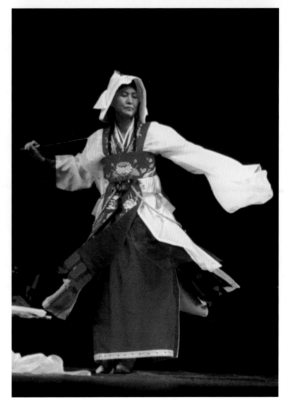

강신무 | 김금화

정숙자 鄭淑子, 1931-2003

무속살풀이춤

남부지방에서 세습무가로 전래된 진도씻김굿은 중요무형문화재 제27호이다. 씻김굿은 망자의 관머리씻김굿, 소상·대상 씻김굿, 초분굿, 날받이 씻김굿 등으로 나뉘고, 죽음의 내용에 따라서는 혼맞이굿, 정승의 혼인굿으로 분류된다. 관머리 씻김굿은 발인 전날 밤 망자의 관을 모셔 두고 밤새워 하는 굿으로, 새벽 5-6시경 굿이 끝나면 굿으로 밤새웠던 악사와 단골무가 함께 상여 앞에서 악사들은 꽹과리, 징, 장구, 북을 치고 단골무는 상여 앞소리를 먹이며 장지까지 함께 간다.

씻김굿의 종류는 여러 가지가 있는데 안당부정굿, 초망석굿, 손님굿, 제석굿, 시왕굿, 넋건지굿, 고풀이 길닦음, 액막이굿을 소리굿으로 장단과 함께한다. 무악과 춤으로 맺힌 고를 풀고 넋을 천도시킨 진오귀굿의 하나이다.

정숙자가 굿판에서 장단과 함께 추는 씻김굿의 무복은 최대한으로 정리되어 간추려진 아름다움을 지니고 있다. 흰 치마저고리 위에 중간 길이 소매의 장삼을 덧입고 그 위에 붉은 가사를 어깨에서 허리로 비껴 매고 머리에는 한지로 접은 흰 고깔을 썼다.

무속 살풀이춤도 안당에 조상을 모시는 안당춤, 초가망석에는 지전춤, 신칼춤, 고풀이춤, 이슬털기춤, 굿거리마다 춤이 반복된다. 그중에서도 놋주발에 쌀을 담고 초를 꽂아 양손에 들고 추는 춤이 볼만하다.

진도씻김굿 서설에는 만가가 들어 있다.

"재보살 재해보살이로고나 나무야 다냐타 나무야 나무야 나무아미타불 (후렴) 재해보살 재해보살이로고나 나무야 다냐타 나무 나무여 아미타불 늙어 늙어 말년주야 다시 젊기 어려워라 하날이 높다 해도 초경에 이슬 오고 유경이 멀다 해도 사시행차가 왕래하네"(긴염불 선창)

"나무야 나무야 나무마미타불 (후렴) 나무야 나무야 나무마미타불 산에 나무를 심어 유전 유전이 길러내야 고물고물 단청일세 동으로 뻗은 가지 북토 보살 열리시고 남에로 뻗은 가지 화보살 열렸네 서에로 뻗은 가지 금호보살 열리시고 북에로 뻗은 가지 수호보살 열렸네 일탄남 이거문 삼녹주 육폐관으로 하감통촉 하소사"(중염불 선창)

진도씻김굿 예능보유자 박병천에게 시집와 남도 세습무가의 계승자로 굿판의 주역이 된 정숙자의 춤은 고아한 맛이 있다. 굿판 본래의 춤이다. 굿거리장단에 제석춤, 떵떵이장단에 복개춤, 엇중모리장단에 군웅춤, 액그릇 두 개를 들고 살풀이를 추는 액막음 등 진도씻김굿의 춤들을 그는 남도 장단을 몸에 보듬어 멋있게 풀어낸다. 태를 부리지 않으면서도 장단이 온몸에서 배어 나오는 그의 춤에서 한국춤의 어떤 '원형'을 느끼게 해준다.

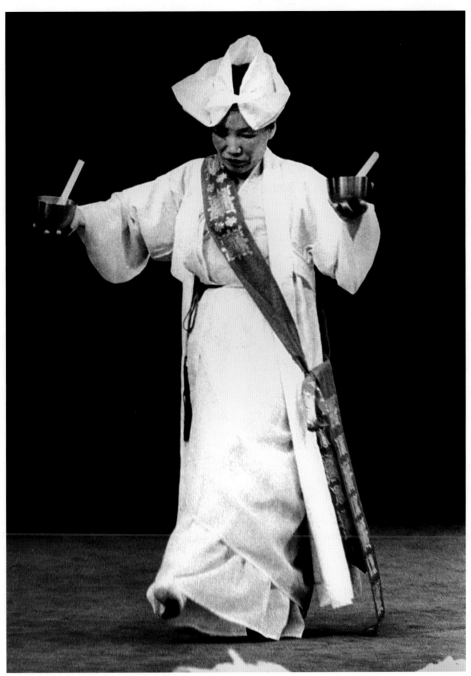

무속살풀이춤 | 정숙자

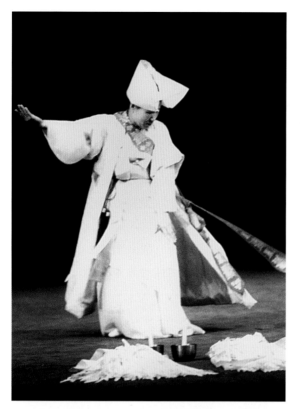
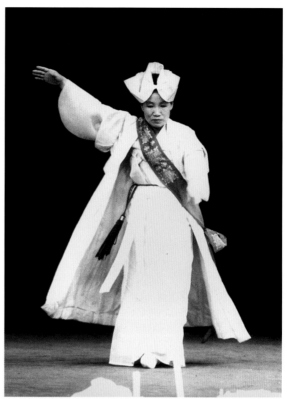
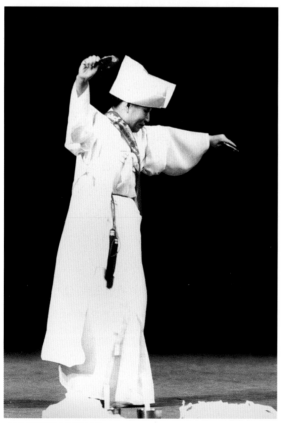
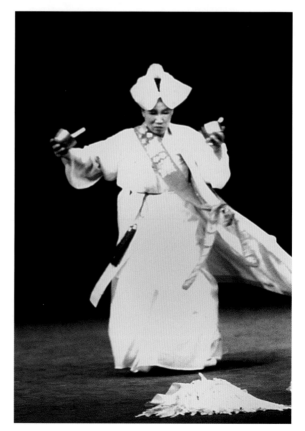

무속살풀이춤 | 정숙자

박계순 朴季順, 1934-2005

덧뵈기춤

박계순의 남사당 덧뵈기춤은 '지연'으로 묶인 각 지방의 가면춤과 비교해 볼 때 해학적인 몸짓이 많다. 재담이 넘치기보다는 재미있는 율동으로 풀어낸 무언극처럼 극적인 동작이 많으며, 각 인물 간의 갈등관계로 각자의 개성을 보여 주는 전시적인 측면이 두드러진다.

남사당패의 가면놀이인 덧뵈기 중에서 노파 역을 맡은 박계순의 춤 역시 자질구레한 춤동작으로 나누기보다 마임 같은 몸짓이 많고, 샌님에게 대드는 품새도 절박하기보다 여유가 있다. 굿거리 4박 장단으로 등장해서 희극적인 동작으로 샌님과 수작을 하고, 다시 자진모리 가락으로 한판 춤을 펼친다. 다른 탈춤에서의 미얄할미에 해당되는 배역이지만 미얄할미처럼 과시하듯 흔들어 대는 엉덩이춤이나 자지러지게 수선스러운 한판이 없다. 미얄은 전신이 무당이어서 방울과 부채를 들고 허리에 붉은 띠를 두르고 지팡이까지 짚고 등장하는 경우가 많지만, 남사당의 노파는 훨씬 평상적인 탈과 복색으로 나오는데 짚신에 정강이가 보이는 몽당치마 차림으로 적당히 주름살이 그려진 둥근 탈이다.

남사당은 우리의 전통예술사 속에서 오랜 이름을 가진 전문 광대인 집단이다. 남사당놀이에는 풍물, 어름(줄타기), 살판(땅재주), 버나(쟁반돌리기), 덧뵈기(가면극), 꼭두각시놀음 등 여섯 가지 종목이 있다. 남사당패의 기원에 대한 뚜렷한 정설은 아직 미흡하

지만 예(藝)와 무(武), 의식과 관계있는 전문집단으로서 그 발생과 기원을 삼국시대 이전으로까지 추측해 볼 수 있다. 그 기능이 넓고 역사가 오랜 이 집단의 놀이는 개화의 물결과 함께 퇴색했고, 해방 이후는 거의 사라졌으나 그 재주나 그 풍속을 아는 사람들이 남아 오늘의 남사당을 만들었다.

박계순은 경남 진주 태생으로 전투경찰이었던 남편이 강원도 고성에 있다는 편지를 받고 찾아갔다가 못 찾고 귀향하던 중 제천의 한 식당에서 부엌일을 해주다가 마침 그곳에서 놀이를 하는 안성농악대를 만나게 되었다. 이들과 동행하면 여비 없이도 집에 돌아갈 수 있을 것 같아서 따라나선 것이 남사당과의 인연으로 이어졌다. 단체에 처음 들어갔을 때부터 공밥은 안 먹는다는 원칙으로 부지런히 일을 도왔고, 그러다 보니 재주를 배우고 연희에 참가도 하면서 남사당의 여주인으로 귀한 존재가 된 것이다.

남사당의 남은 재주꾼이었던 남운룡에게 6·25전쟁 중 스물한 살의 나이로 시집와서 꼭두각시놀음의 신받이로 남사당놀이에 끼어든 박계순은 다섯 아들과 함께 전통예술 보존의 한 줄기인 남사당을 이끌어온 주인공이다. 일생을 떠돌이 예인으로 살아온 남편 남운룡이 지켜 온 남사당패의 전통은 박계순과 그들의 다섯 아들에 의해 꽃이 폈다. 박계순은 지병으로 2005년 작고했다.

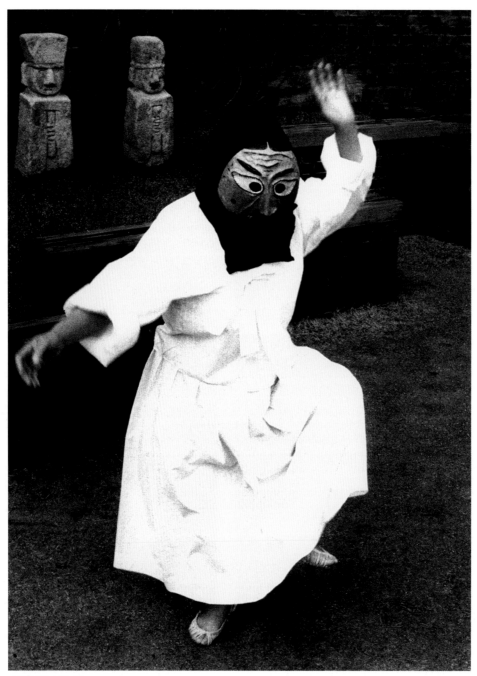

덧뵈기춤 | 박계순

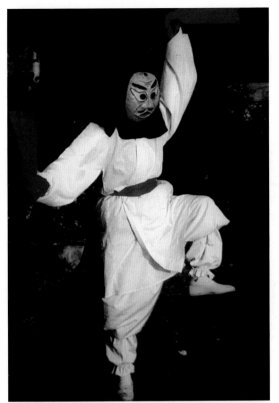
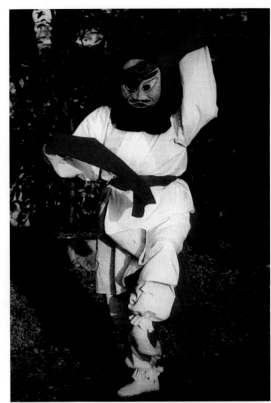
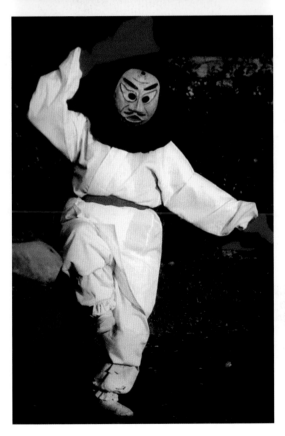
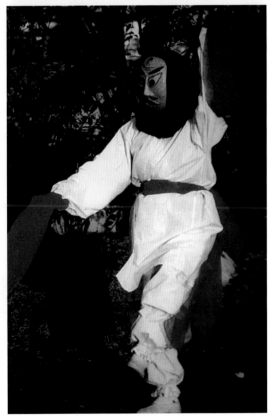

덧뵈기춤 | 박계순

이필이, 1935-

산조

소문으로만 듣던 마산 이필이의 산조를 2007년 11월 18일 마산 MBC홀에서 보았다. 천부적인 무용가로 태어난 그의 춤은 선이 굵으면서 아름답다. 60여 년간 갈고 닦아 온 몸짓으로 그의 무용철학과 예술성을 전하면서 만당의 관객을 마음껏 사로잡았다.

"이필이 선생님은 1935년 4월 19일 이찬종과 구막이 슬하 3남4녀 중 셋째 딸로 마산에서 태어났다. 성지여학교에 입학한 지 얼마 안 되어서 6·25전쟁이 일어났다. 그때 당시 피란 내려온 분들 중에 이필이 선생님을 무용에 입문시킨 월북 무용가 최승희 선생의 제자 이미라 선생님을 만나게 되어 부산으로 가게 되었다. 부산에서의 생활을 한 지 얼마 안 되어 피란민들은 하나둘씩 서울로 올라가고 무용학원도 집을 비워 줘야 했기에 이미라 선생님은 이필이 선생님에게 마산에 가서 기다리면 서울에 가서 자리 잡는 대로 연락하마 약속하시곤 서로 헤어졌다.

마산으로 돌아온 이필이 선생님은 단국대 분교의 정치외교학과에 입학하지만 서울수복과 함께 대학이 서울 본교로 옮겨져 학업을 중단하게 된다. 그후 5급 공무원 시험에 합격하여 시립도서관에 취직이 되었지만 다시 대학에 복교하겠다는 열망을 가지고 서울로 상경했다. 춤을 다시 시작하고 싶은 마음에 종로2가 낙원동 파고다공원 뒤에 위치한 김천흥무용연구소를 찾아갔다. 그때 염원했던 무용의 기본에서부터 창작 기반이 될 수 있는 모든 것들의 기틀을 다졌다.

그후 권여성 선생님, 이매방 선생님, 최현 선생님께 많은 춤의 깊은 맛을 익혔는데, 서울 생활을 끝내고 1957년 마산으로 내려왔다. 1958년 10월 29일, 제1회 무용발표회를 마산시민극장에서 하였는데 최초의 창작작품인 '뱀의 춤'이 대단히 인기가 있었다. 대표적인 작품은 회상, 설화, 번뇌, 사랑, 지옥도, 사계절, 굴레, 맥, 일란 등이 기억되고 그 가운데 '일란'은 국립극장에서 초연되었는데, 장순향이 1994년 명작무로 지정되길 공식 제안한 바 있다.

이필이 선생님께서는 배우는 것에 연령의 한계를 두지 않는다. 1970년대 초에 우봉 이매방 선생님을 모시고 승무, 살풀이춤 등을 전수받았고, 최현 선생님을 모시고 특유의 춤가락을 익혔다. 1969년부터 17년간 한국무용협회 경남지부장을 맡아 온 세월 속에 1980년대에 마산교대(현 창원대)에 출강하셨으며, 한국예술총연합회 마산예총 회장직을 여성으로서 최초로 맡아 1994년도에 임기를 마치셨다.

50여 년 동안 무용학원을 운영하시면서 수많은 제자를 배출하였고, 서울 중심의 예술행정에 휘둘리지 않고 오직 고향에서 열정적인 예술혼을 불태우고 계신다. 2007년 7월, 경복궁 민속박물관 공연을 앞두고 유방암 말기 판정을 받고 현재 투병 중이시다.

춤추다 무대에서 죽으면 여한이 없다는 선생님은 오늘도 무대 위에서 외씨버선으로 한 점을 찍고 아얌 수실이 내 살을 후벼 판다."(제자 장순향의 글에서)

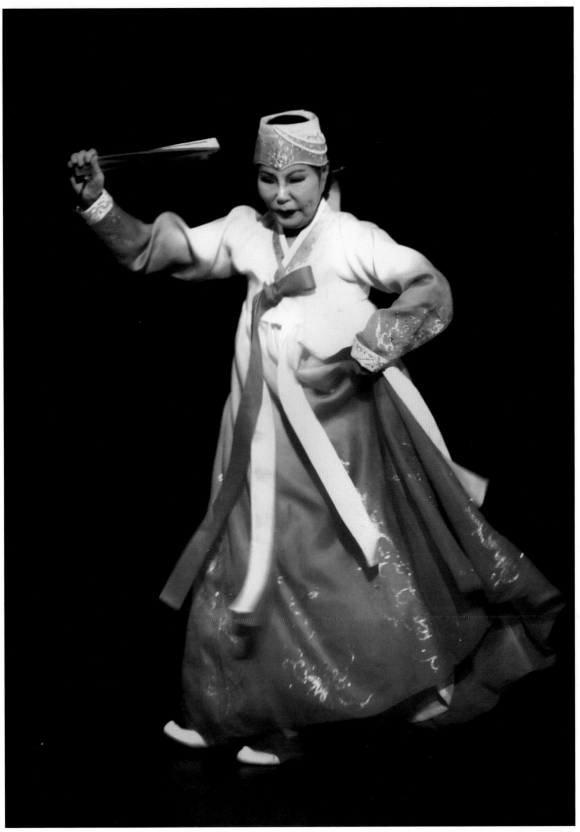

산조 | 이필이

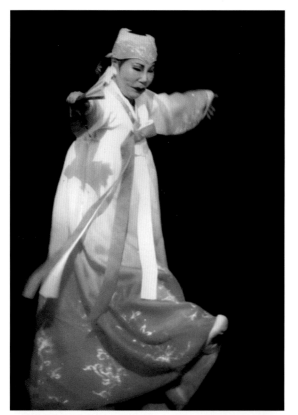
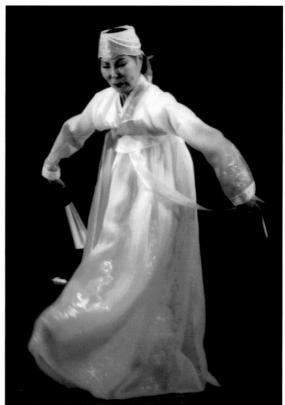
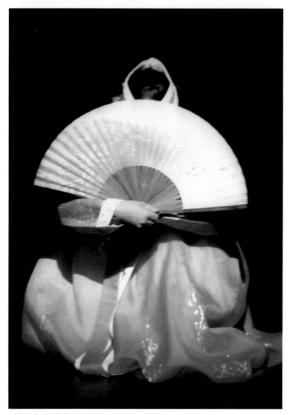

산조 | 이필이

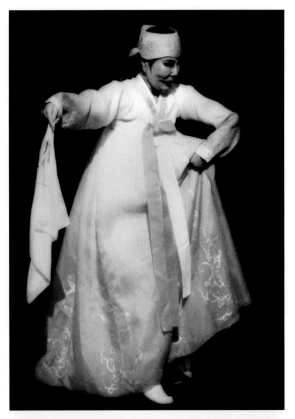

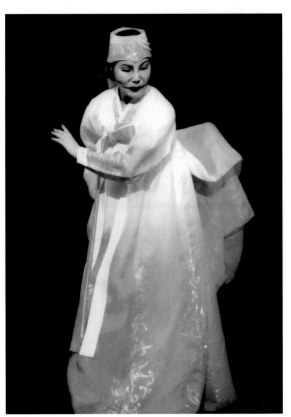

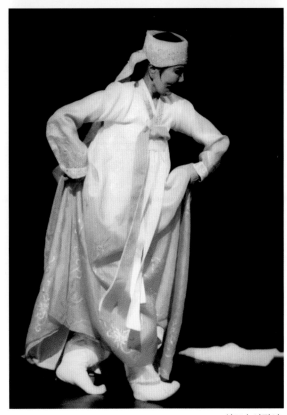

산조 | 이필이

정명숙 丁明淑, 1935-

살풀이춤, 가무보살춤, 교방무

한국 민속춤은 음양과 오행으로 정중동을 이루며 장단과 함께한다. 전통춤은 정재 궁중무에 대칭되는 개념으로 상민들의 재인, 광대, 사당, 무당, 기녀 등 특수 계급에서 추었던 춤이며, 고상한 품위나 형식보다 자유롭고 솔직하며 한과 흥의 밀도 깊은 감정 표현을 위주로 한다.

춤이 시작되면 고요함에서 '음'이 자생하고 고요함이 지극한 곳에서 다시 움직이면 '양'이 생긴다. 이같이 한 번 움직이고 한 번 고요한 것이 서로 합하여 '음양'으로 나뉘어 '양의(兩儀)'라고 하는 천지(天地)가 이루어지는 것이다. 이 양이 변하고 음이 변하여 수, 화, 목, 금, 토의 오행이 이루어지며 오행에서 다섯 가지 기(氣)가 고루 퍼져 춘, 하, 추, 동의 사계를 운행하며, 희, 노, 애, 락의 몸짓으로 노래한다.

정명숙 살풀이춤 예능보유자 후보는 대구 경북여고를 다닐 때 우리 춤에 대한 꿈을 굳혔다. 서울에 올라와 1965년 건국대 영문학과를 졸업하고, 1984년에는 고려대 체육교육과 대학원을 졸업한다. 그리고 2004년에는 키르키즈스탄 비비사라 베쉬나리바 국립예술대학에서 명예 예술학 박사학위를 받았다. 김진걸에게서 한국무용 산조 등을 사사받고, 중요무형문화재 제27호 승무 예능보유자 한영숙에게서 승무 등을 사사받았으며, 1952년부터 1993년 7월까지는 중요무형문화재 제27호 승무와 제97호 살풀이춤 예능보유자인 이매방에게 가르침을 받으면서 무대에서 춤을 선보이게 되는데, 점차 정명숙의 이름이 알려지면서 대중 앞에 자주 서게 되었다. 그는 30대에는 아름다운 춤을 추어 많은 팬을 확보했으며, 40대에는 멋스러운 춤으로 보는 사람을 즐겁게 하더니 이제는 마음으로 춤을 추면서 감동을 주고 있다.

정명숙이 추고 있는 살풀이춤에서 전생과 금생, 내생을 수건을 뿌려 살을 풀고 뒤로 돌아서서 수건을 떨어뜨리고 다시 돌아서 수건을 잡으려고 할 때 엉거주춤한 춤의 동작, 지숨의 느낌은 마치 우조가곡 이수대업(여창)을 듣는 것과 같다. 이 수건을 떨어뜨리고 다시 수건을 집으려고 몸부림치는 동작은 살풀이춤의 '눈' 대목이다.

1960년부터 2008년까지 약 60년 동안 개인 춤 발표와 특별출연을 많이 했다. 그 무대만 해도 국립극장, 문예회관, 국립국악원, 세종문화회관, 뉴욕 카네기홀, 로스앤젤레스 이벨 극장, 일본 히네야 공회당 등으로 셀 수 없이 많다.

한국무용협회 창단 회원이자 국립무용단 제1기생인 그는 한국무용협회 이사, 민속무용연구회 대표, 한국전통문화진흥회 이사, 전주대사습놀이 이사, 민속예술원 이사 등으로 활동 중이다. 강원대 무용과와 명지대 사회교육원 무용과에서 강의한 바 있으며, 현재 성신여대 무용과에서 후학을 양성하며 수시로 공연 무대에 특별출연을 하고, 종로3가에서 정명숙 무용연구소를 경영하며 제자 양성에 힘쓰고 있다.

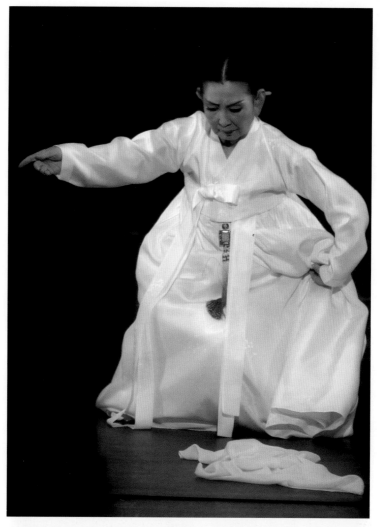

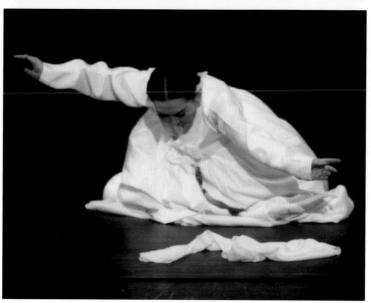

살풀이춤 | 정명숙

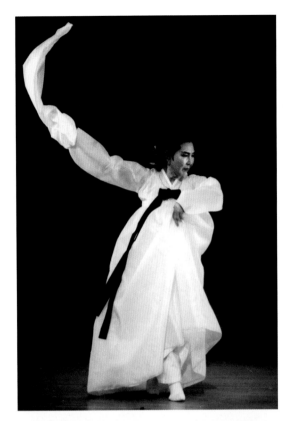
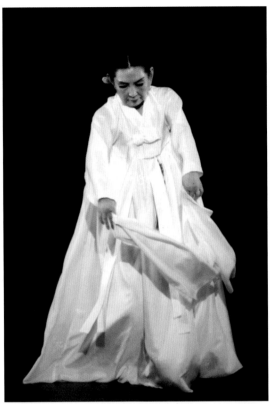
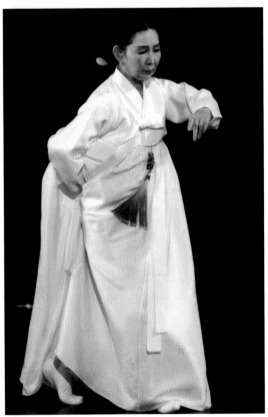
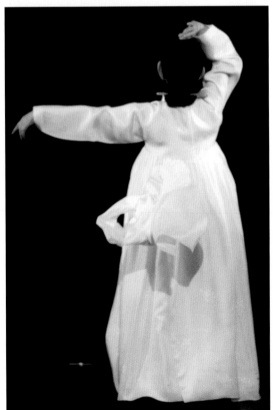

살풀이춤 | 정명숙

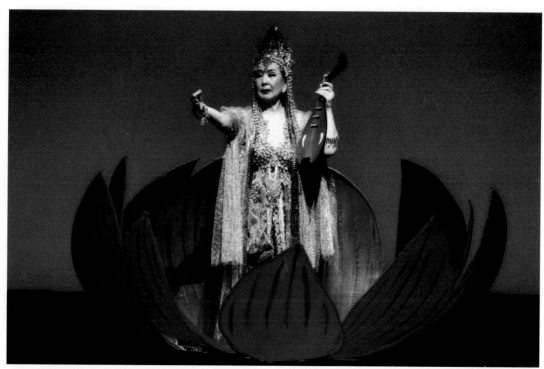

가무보살춤 | 정명숙

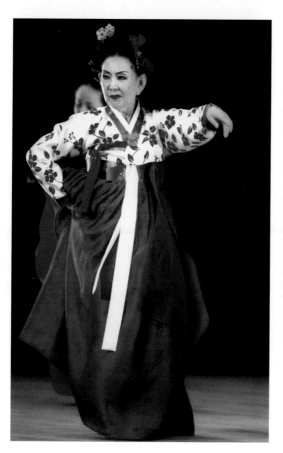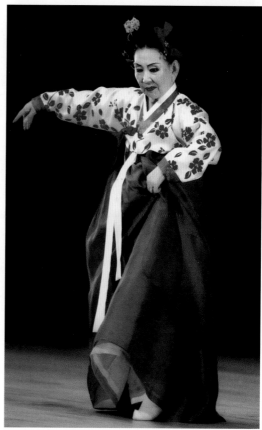

교방무 | 정명숙

215

임순자 林順子, 1938-

검무

임순자가 추고 있는 검무는 이장선 종9품 참봉에게 전수받은 한진옥의 춤을 1958년에 이어받은 것이다. 그는 승무, 검무, 살풀이춤 등을 추다가 검무에 관심을 갖고 한진옥류 호남검무 복원에 노력하고 있으며, 1998년에는 호남검무에 관한 무보집 『호남검무』(태학사)도 펴냈다.

검무는 검기무 또는 칼춤이라고 한다. 『동경잡기』와 『증보문헌비고』의 기록에 의하면 신라 소년 황창이 백제에 들어가 칼춤을 추다가 백제의 왕을 죽이고 자기도 죽자 신라인들이 그를 추모하기 위하여 그 얼굴을 본떠 가면을 만들어 쓰고 칼춤을 추기 시작한 데서 유래되었다고 한다. 또한 『동경잡기』 관창조에 고려 말 조선 초 사람 이첨이 변백하기를 을축년 겨울, 계림에 객으로 갔을 때 부윤 배공이 향악을 베풀고 위로했는데, 가면을 쓴 동자가 뜰에서 칼을 들고 춤을 추기에 물었더니 신라에 황창이라는 사람이 있었는데 열대여섯 살 정도이나 춤을 잘 추었다고 했다 한다. 기록에서 주로 신라의 민간에서 추어져 왔으며, 고려 말까지 가면을 쓰고 칼춤을 춘 것을 알 수 있다.

조선조에서는 숙종 때에 김만중의 「관황창무」라는 칠언고사에 의하면 기녀들에 의해 가면 없이 연희되었음을 알 수 있다. 조선 중기 이후의 '공막무'와 '첨수무'는 검무의 한 갈래이고, 순조 이후의 '진면의궤' '진작궤' 등에 검무의 무도가 전하고 한말 『정재무도홀기』에는 그 무보가 전한다.

임순자는 전남 광주에서 아버지 임삼차, 어머니 김소장의 2남4녀 중 4녀로 태어났다. 광주사범부속초등학교와 동 부설중을 졸업하고, 1957년 한진옥 문하에서 무용을 배우다 광주여고와 광주사대 가정과를 졸업, 전남 송정여중 교사를 하면서 다시 한진옥에게 승무, 검무, 살풀이춤 등을 배웠다. 제6회 전국국악제 최고상을 수상하고, 1989년 한일친선문화교류 방일 발표회에 참가했다. 1990년 김숙자와 이매방에게서 사사받고, 1990년 서울 호암아트홀에서 이매방 북소리 전통무용발표회에 참가해 공연했으며, 다음해 승무, 살풀이춤을 광주에서 발표한 바 있다. 1991년 김천흥에게 춘앵무를 사사받았다.

우리나라에서 추고 있는 검무 중 진주검무는 1967년 중요무형문화재 제12호, 1996년에 승전무 중 검무 21호로 지정되었고, 해주검무가 황해도 문화재로 지정되었으며, 평양검무도 평안도 문화재로 지정되었다. 밀양검무와 호남검무가 제외된 것을 보고 이병옥 용인대 무용과 교수는 호남검무에 대해 왜 그렇게 인색한지 모르겠다고 하면서 우리의 전통춤 유산을 스스로 버리고 있다면서 아쉬워했다. 호남검무는 염불, 도드리, 졸림장단, 타령장단으로 추고 있다.

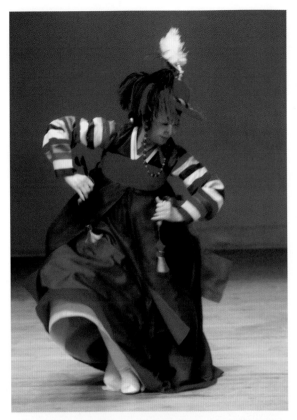
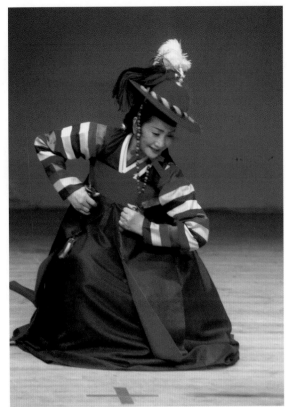
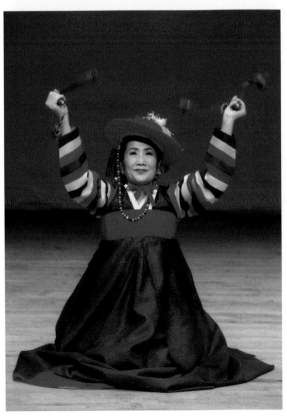
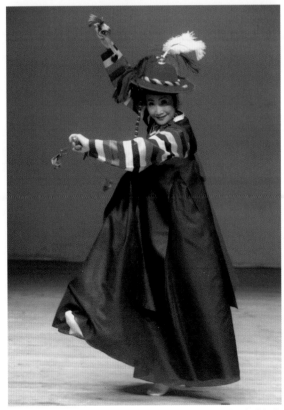

검무 | 임순자

217

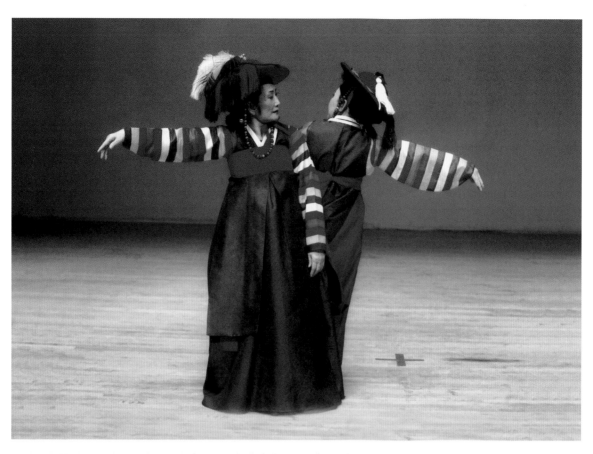

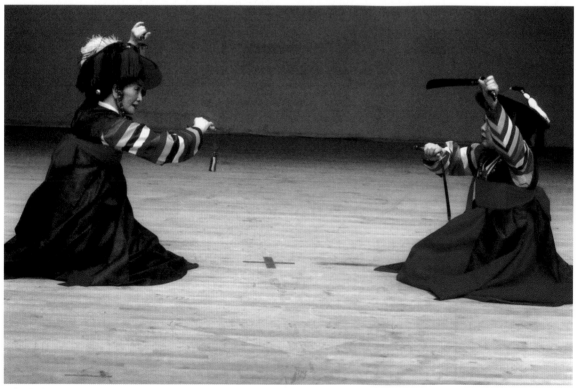

검무 | 임순자

218

나금추 羅錦秋, 1940-

상쇠춤

나금추의 상쇠춤은 여자가 쇠를 잡았다는 희소가치와 50년 세월의 경력을 쌓은 닦여진 솜씨가 겹쳐서 한층 그 이름이 돋보인다.

1940년 전주 태생으로 우도농악의 맥을 잇고 있는 그는 강도근(姜道根), 홍정택에게 판소리도 배워 폭넓은 예능을 지니고 있다. 여러 대룡으로 시작된 그의 꽹과리는 열일곱 살 때 호남좌도농악의 명인 김재옥에게 본격적인 학습을 하면서부터 잘 불려 다닌 재미있는 쇠꾼이었다. 스물한 살 때 결혼하기 전까지는 농악단체 생활을 했고, 결혼 후에는 들어앉아 후배 양성에 힘을 쓰다가 1970년대 말부터는 다시 농악대를 조직해 본격적인 활동을 펼치고 있다.

그의 상쇠춤에는 부드러움 속에 넘보지 못할 힘이 있다. 쇠가락이 노련한 데다가 일생 판놀음에서 겉모양새에 신경을 써야 했던 여자 상쇠로서의 단련이 있었기 때문인 것 같다. 아름다움과 힘의 조화가 뛰어나고 부드러움 속에 내비치는 고운 맛이 인색하지 않다. 복성스럽고 앳돼 보이는 얼굴, 무심한 듯 푸근한 자태에 쇠가락 춤사위가 화려하다. 그의 발디딤새는 가볍게 뛰면서도 단단하게 딛고 선 든든함을 보여준다. 무술로 단련된 사람처럼 정확하고 재빠르며 힘찬 발놀림에 부포를 놀리는 고갯짓에도 낭비가 없다. 장단 사이마다 소삼대삼 펼쳐지는 팔사위의 타이밍이 정확하고 시원하다. 무(武)와 무(舞)를

한가지로 본 한국의 전통적인 춤사위의 개념이 그의 발디딤에서 탄력, 가벼움, 힘으로 나타난다.

그는 가르치는 일에도 열성이고, 재주가 있다. 전주농고 농악대를 4년간 지도했고, 전주예고에서 1년간 가르쳤으며, 그 밖에 많은 학교에서 초빙강사로 활동했다. 1983년에는 그가 지도한 정읍 감곡초교 농악대가 제1회 전국초중고농악경연대회에 나가 초등부 1등을 했고, 개인상도 휩쓸었다.

남편 장금동(張金東)은 북을 잘 쳐서 판소리 고수로 활약한다. 이들은 전주 국악계에서 이름난 국악 부부이지만 자녀 사남매 모두 국악을 가르치지 않았다. 국악을 하면서 고생스럽고 보람도 없었던 세월을 겪었기 때문이다. 농악은 언제 어디서 해도 흥겹고 멀리서 들려와도 어깨춤이 절로 나온다는 신명이 따라다녀 숙명처럼 붙잡고 살아온 쇠지만 자식들 가르칠 생각은 안 나더라는 것이다.

신식 옷감으로 만들어 입은 바지저고리에 남색 조끼, 붉은 띠가 아양처럼 예쁘고, 간편한 운동화 차림으로 뛰는 그의 춤은 흙바닥의 일꾼처럼 실용적인 춤의 채비를 갖추었다. 그 모습 그 장단은 옛 모습이 그대로 남아 있어 농악판에 뛰어든 여자 상쇠로서 자리를 지킬 만하다. 지금도 50년 전 처음 쓴 부포를 아껴서 다듬어 그대로 쓰고 있는 그는, 장단도 옛것 그대로 지키려는 고집이 있다.

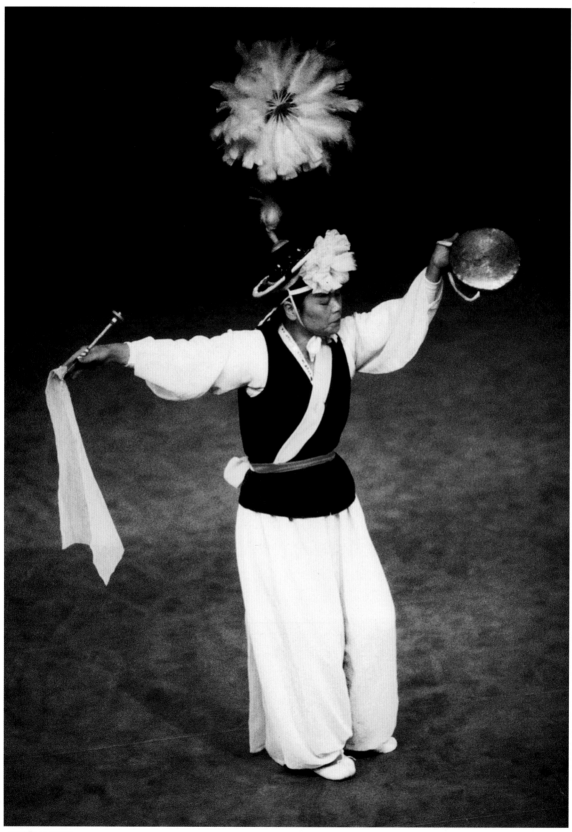

상쇠춤 | 나금추

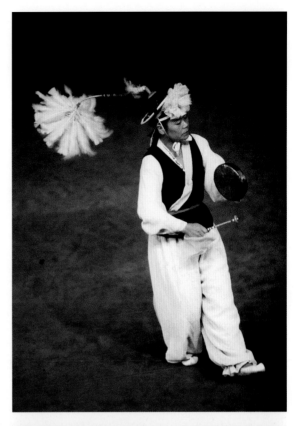

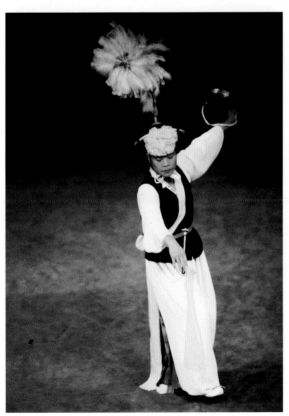

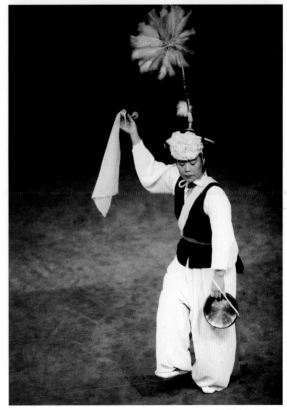

상쇠춤 | 나금추

김광숙 金珖淑, 1945-

예기무

김광숙은 박금슬류 수건살풀이춤을 자주 추며 예기무도 추고 있다.

그는 이렇게 말한다. "우리 민족은 예전에 흰 수건 한 장으로 모든 것을 다 풀어냈다. 이별의 아쉬움을 손수건을 흔들어 대며 상대방의 마음을 전하기도 하고 정표로 주기도 했다. 또 기녀들은 시나위장단을 다스리며 천천히 장단 흐름에 몸과 마음을 실어 처음에는 맨손으로 율동하지만 저고리 소매에서 멋지게 수건을 뽑아 들면 마음껏 즉흥으로 취해 본다. 결정적으로 수건을 떨어뜨렸다 다시 입으로 끌어올리는데 여성의 매혹적인 극치를 보여준다."

김광숙은 전북 전주에서 아버지 김동순 흥행사와 어머니 오기남 사이의 육남매 중 넷째 딸로 태어났다. 어릴 적에는 예배당에 나가 유희도 하고 노래도 부르곤 했다. 초등학교에 들어간 뒤에는 선생님의 귀여움을 받으면서 박혜리에게 발레 기본동작을 배웠고, 6학년 때는 김세화에게 한국무용 초립동, 꼭두각시, 노들강변, 민요 등을 배웠다. 열네 살 때 전주 정성린 춤선생에게 승무, 검무, 굿거리춤, 살풀이춤 등을 공부하였다. 그후 서울로 올라와 무용가 은방초에게 한국무용을 배우면서 무용가 박금슬 문하에서 기본무, 번뇌 등을 공부했다.

1974년도 김천흥에게 전북 진안에서 추어졌다는 몽금척 정재를 배우다가 김천흥의 제자인 이흥구에 옮겨 몽금척 무용을 사사받아 제자들에게 전수하고 있다.

김광숙은 제2회 대한민국무용제 연기상, 제24회 전라북도 문화상, 전국무용경진대회 할매주머니 안무상을 수상했고, 제1회 전북무용제 안무를 맡았으며, 제15대 대통령 취임행사 전북팀 총연출, 서울 제7회 전북무용제 부위원장, 전북도립국악원 예술단 상임 안무 겸 무용단장, 전북 가톨릭예술단 예술감독, 도립국악원 교수를 역임했다. 궁중무 정재 제1호 진안 몽금척 무용 전수자이며, 현재 김광숙무용연구소를 운영하고 있다.

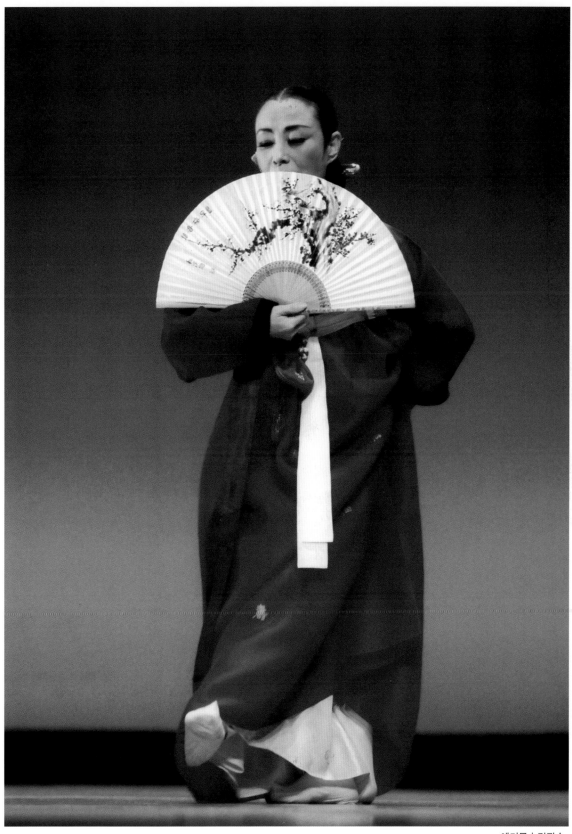

예기무 | 김광숙

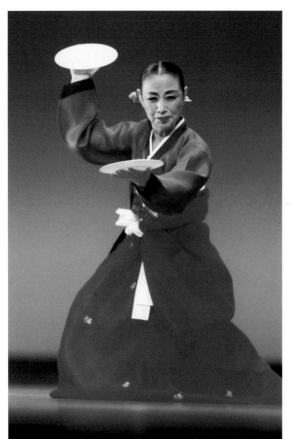
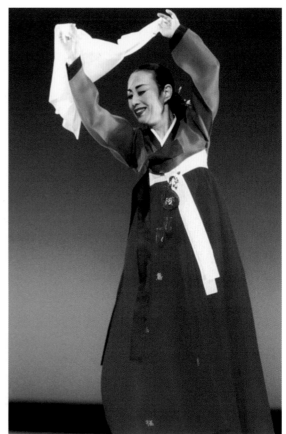
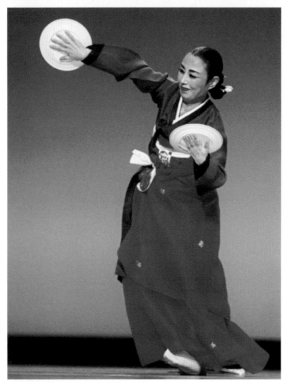

예기무 | 김광숙

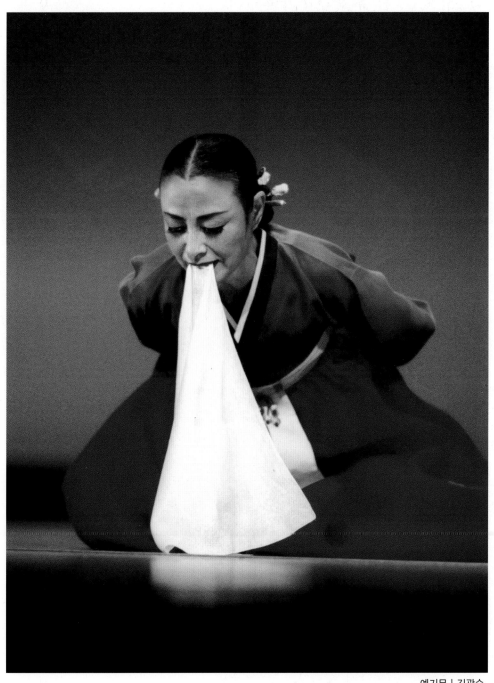

예기무 | 김광숙

한영자 韓英子, 1946-

교방굿거리춤, 들춤

2008년 6월 22일, 경복궁 민속박물관 극장에서 진주 교방굿거리춤과 해남지방 농요에 맞춰 추는 들춤 그리고 북춤 등으로 꾸며진 한영자의 기획공연을 보고 나는 그가 타고난 춤꾼이라 생각했다.

한영자는 전남 해남에서 대농 아버지 한기봉과 어머니 선정심 사이에서 구남매 중 장녀로 태어났다. 판소리와 북장단을 즐기던 아버지는 사랑방에 북잡이와 춤꾼들을 자주 들여 마을 행사나 집안 잔치 때 분위기를 돋우었다. 이런 분위기 속에 그는 북일초등학교 재학 당시 무용반에 들어가 무용가가 되기를 꿈꾸며 광주 중앙여고 졸업 후 광주여대 체육무용과에 입학하였다. 또한 대학원에서는 사회복지를 공부하여 2급 복지사 자격증을 취득하였다.

1978년 광주 이상준무용학원에 입문하여 1980년 무형문화재 제18호 진도북춤 보유자 양태옥과 1985년 중요무형문화재 제79호 살풀이춤 예능보유자 후보 정명숙으로부터 사사받았다. 또한 승무 예능보유자 정재만으로부터 승무를 전수받았으며, 경남 도문화재 제21호 교방굿거리춤을 김수악으로부터 이수받았고, 광주 한진옥류 호남검무 임순자로부터 사사받고, 살풀이춤 예능보유자 이매방으로부터 전수받은 그는 태평무 예능보유자 강선영으로부터 태평무를 전수받았다. 그리고 이영상 전북 도문화재로부터 구정놀이 설장구춤을 이수받았다.

한영자는 전남무형문화재 제29호 판소리 고법 추정 남류 이수자이다. 1998년 한국국악협회 해남군지부 무용분과 위원장 및 한영자전통무용학원을 개설하였고, 백제남도소리고법진흥회 이사를 역임했으며, 지역사회 20여 곳에서 강사로 위촉받아 활동하고 있다. 또한 1990년 이상준전통무용학원 주관 3·1절 축하공연으로 대만 공연을 시작으로 부산, 광주, 서울의 문예회관과 예술회관 대극장 등에서 개인 발표회와 찬조출연 등 160여 회의 공연을 하였다.

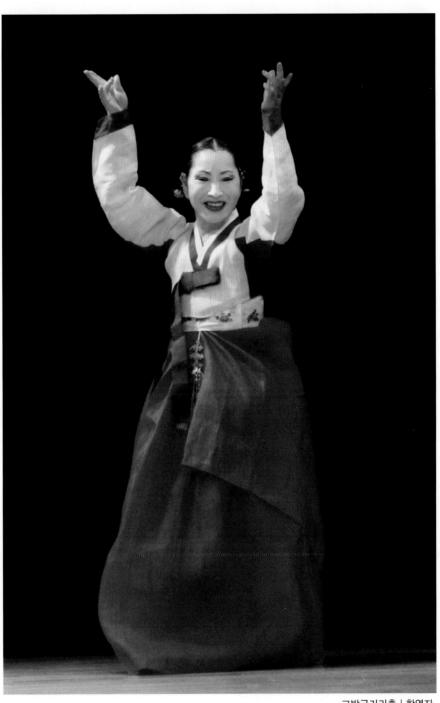

교방굿거리춤 | 한영자

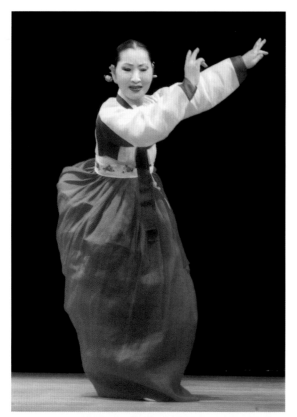
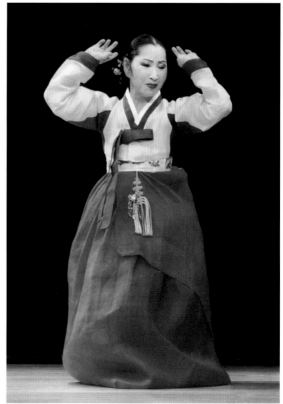
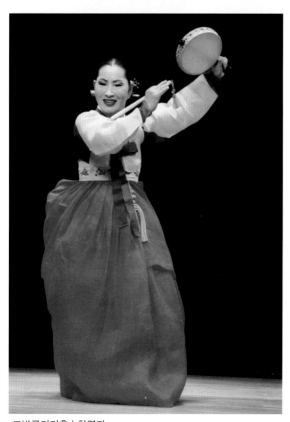
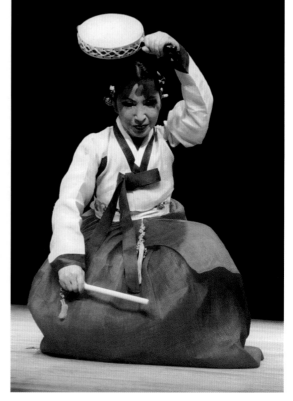

교방굿거리춤 | 한영자

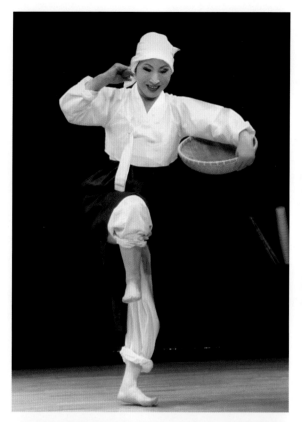
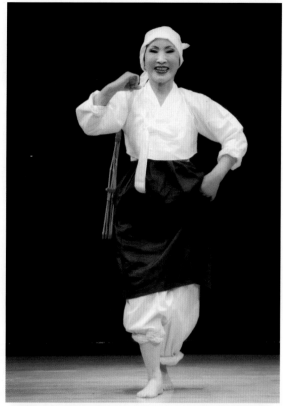
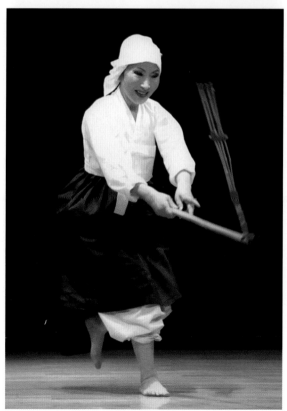
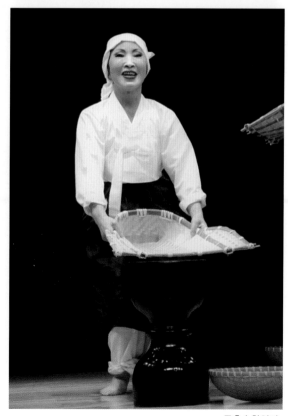

들춤 | 한영자

이애주 李愛珠, 1947-

승무 외

"춤 한 상 올립니다. 있는 그대로 정성을 다해 천상 천하 모든 분들을 모십니다. 회양이자, 다시 시작입니다. 한판 어우러지며 함께하시기를."

1980년대 민주화운동의 꽃을 피운 한 시절, 시국 상황을 놓고 당국과 첨예하게 맞선 젊은 대학생들이 죽어 갔다. 시위 진압 과정에서 경찰이 쏜 최루탄에 맞고 숨진, 진통 끝에 치러지는 이들의 장례식은 온 국민의 가슴앓이였다. 꼭 죽어야만 했는지, 이 장례식에 분노한 물결이 무사히 가라앉을 수 있을 것인지…. 꽃다운 젊은이들을 보내면서 이 땅의 부모들과 이웃들은 가슴을 움켜 쥐고 조마조마해야 했다. 이들의 장례 상여가 연세대를 나설 때 노제에서 하얀 소복 차림으로 신들인 무당처럼 젊은 넋을 달래는 진혼춤을 추는 춤꾼이 있었다. 그가 바로 이애주이다. 이후 많은 사람들은 이애주의 춤을 '시국춤'이라고 부르게 되었고, 민중과 가까운 '춤꾼'으로 알게 되었다.

"그때 춘 춤은 '시국춤'이 아니라 경기도당굿거리 중 진혼굿입니다. 춤은 어디서라고 출 수 있는 것이고 예술의 본질 자체를 시대적 상황과 연관지어서는 안 되지요. 제 춤의 기본춤은 마땅히 승무에서 우러납니다."

이애주는 한성준, 한영숙을 거쳐 자신으로 이어지는 정통 승무의 맥을 지켜 오고 있다. 그가 살아온 춤판

일생은 어릴 때의 뛰어난 재주에서 시작된다.

아버지 이영석과 어머니 함숙영이 황해도 봉산군 사리원에서 서울로 이사 온 후 서울에서 태어나 자랐다. 어머니가 어린 이애주를 예술가로 키워 보겠다고 결정한 것은 신교육을 받아 앞날을 내다보았기 때문이었다. 어머니는 이애주가 초등학교에 입학한 뒤 바로 그녀를 국립국악원 김보남(金寶南, 1912-1964) 춤선생에게 데리고 갔다. 이때 춤은 기본동작과 승무, 궁중정재, 춘앵무, 무산향, 검무까지 학습했다. 이애주는 여고, 대학 시절을 통해 학생무용콩쿨 전국대회에서 문공부 신인예술상 등 수상 경력을 다양하게 쌓아 왔다.

이애주를 통해 축적된 전통춤에 관한 이론은 그가 서울대 체육교육과와 동 대학원을 졸업한 뒤 문리대 국문학과에 학사 편입하면서 다시 공부한 덕분이라고 회고한다. 「처용무의 사적 고찰」「춤사위 어휘고(考)」 등의 논문을 발표했고, 『국민 경기종목 개발연구』 등의 저서도 다수 갖고 있다.

그의 춤인생은 1969년 한영숙을 만나면서 전혀 새로운 국면을 맞이하게 된다. 그해 승무로 중요무형문화재 제27호로 지정된 한영숙이 이애주를 이수자로 결정하며 완판 승무를 가르치기 시작한 것이다. 현재 승무 예능보유자로, 한국정신과학회 회장, 서울대 체육교육과 교수로 재직 중이다.

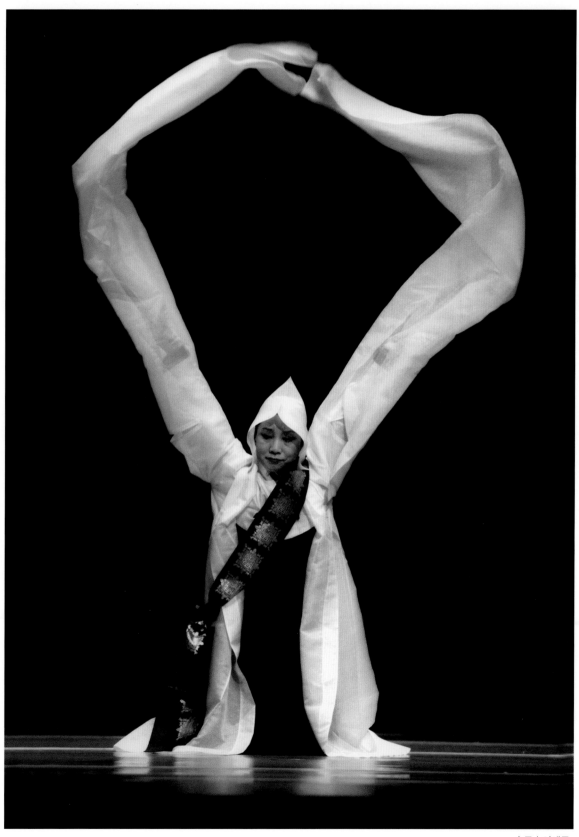

승무 | 이애주

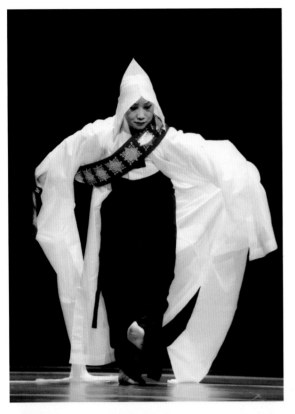
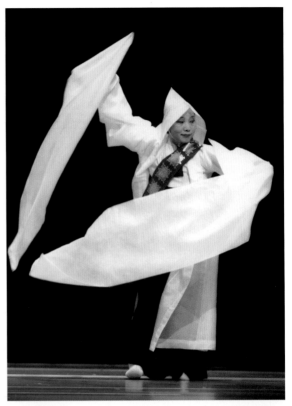
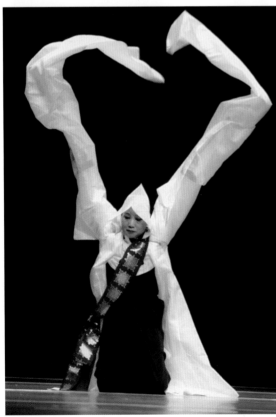
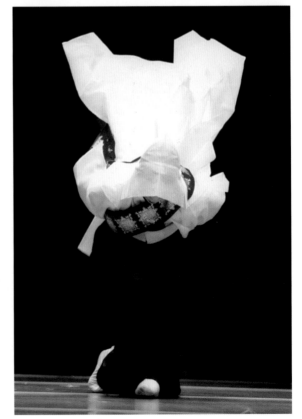

승무 | 이애주

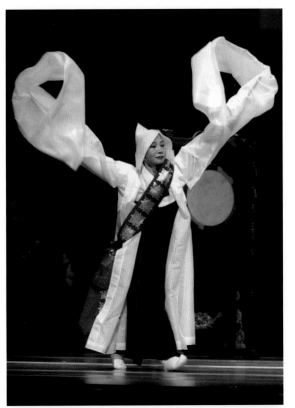
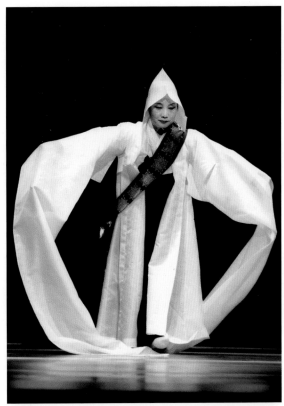
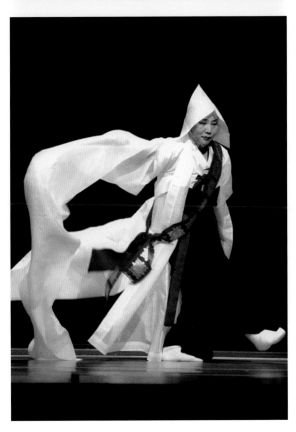
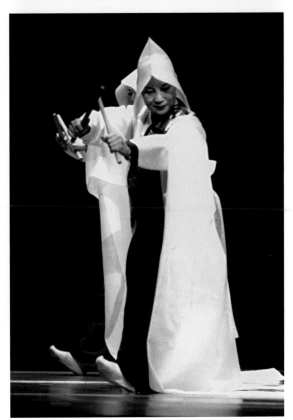

승무 | 이애주

엄옥자 嚴玉子, 1947-

원향살풀이춤

엄옥자가 추고 있는 살풀이춤은 엄격하면서도 구속이 없어 무한이 자유롭다. 기쁨과 슬픔 '한'과 '흥'의 멋이 함께 어우러진 몸짓이다. 살풀이는 '살'을 푼다는 뜻으로 세습무당이 굿판에서 추는 남도지방의 살풀이장단의 늦은 살풀이, 동살풀이, 자진살풀이 가락에 맞추어 추는 춤이다. 또 경기 한강 이남 화성, 수원, 안성 등 세습 단골무가 도당굿판에서 추는 도살풀이 섭채 6박 장단에 맞추어 추어 온 춤이다. 살풀이춤은 허튼살풀이, 수건살풀이, 민살풀이, 입춤 등이 있다.

엄옥자는 2008년 살풀이춤 공연 자료에 이렇게 적었다. "살풀이춤은 우리나라 민속춤으로 전승되어 오늘날 한국춤의 모태가 되는 등, 섬세한 동작미와 고도의 세련미를 지닌 여성적인 춤이다. 어느 류든 연희자에 따라 기교의 변화는 있겠지만 그래도 살풀이춤의 본질은 바로 '한'이다. 그것은 이 춤을 발전시킨 주인공(무당, 창우, 기녀)들의 어두운 생활사 속에 맺힌 애절한 심성의 표출이기 때문이다. 그래서 살풀이춤은 깊은 한을 안고 흐느끼듯 호소하듯 여인의 심성을 명주수건에 실어 풀어내고 달래는 슬픔의 춤이다. 그러나 나는 이 춤을 내 영혼, 내 정한, 내 몸짓으로 슬픔의 비탈을 넘어선 원향세계로 승화시켜보려고 한다."

엄옥자는 경남 통영에서 한의원을 하는 아버지와 어머니 김춘금 사이의 1남2녀 중 둘째 딸로 태어났다. 그의 아버지는 통영시 무형문화재보존회 이사장을 역임했고 북, 장구, 피리, 소리와 춤도 수준급인 풍류객이었다. 어머니 역시 퇴기 출신인 이국희에게 춤을 배웠다. 일곱 살 때부터 이국희에게 통영 굿거리춤과 칼춤을 배웠다. 이국희는 성냥개비를 그을려 눈썹을 검게 그리는 멋쟁이였다. 중학교 때에는 주평의 지도로 기본 굿거리인 새색시춤을 배워 발표했고, 고교 때에는 교가에 맞춘 '우물가에서'를 학교 행사에서 추었다. 그러나 막상 집에서는 '기생 되면 시집 못 간다'며 말렸다. 통영오광대를 따라 춤추면 '무당 새끼처럼 펄쩍거린다'라며 매도 맞았다. 그런데 그는 춤 없이는 살아갈 수가 없었다고 한다. 훗날 엄옥자 아버지는 "지금 생각하면 딸에게 미안하다. 약대 진학을 종용하고 춤을 전공하지 말라고 막았다. 미안하다. 당시에는 예술로 돈 벌기는커녕 빌어먹는다는 분위기였지 않은가!"라고 고백했다.

엄옥자는 통영여고, 경희대와 동 대학원을 졸업, 현재 중요무형문화재 제21호 승전무 예능보유자이며, 부산대 체육교육과 교수로 재직 중이다. 경남문화재위원 원향춤연구회 회장, 김백봉춤보전회 상임이사, 엄옥자한국민속무용단 단장을 역임했고, '칼의 노래를 넘어서' 외 37편의 대표작이 있다.

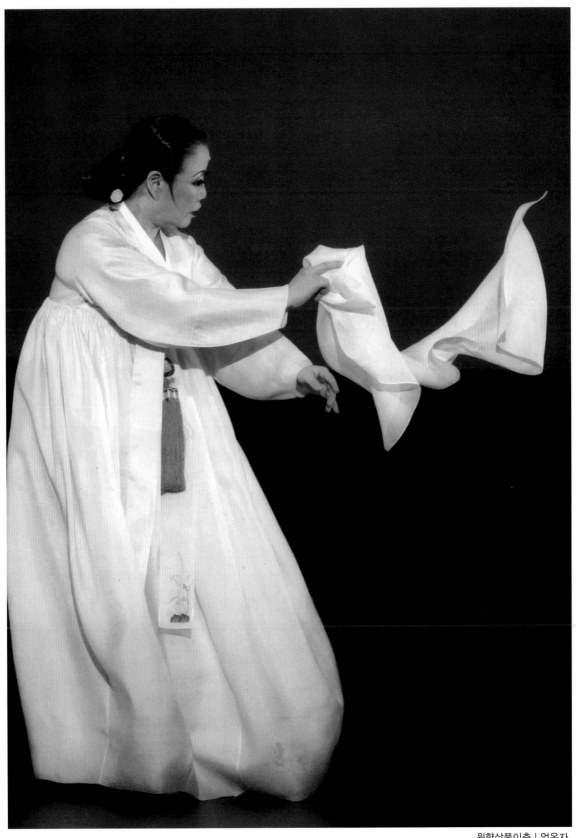

원향살풀이춤 | 엄옥자

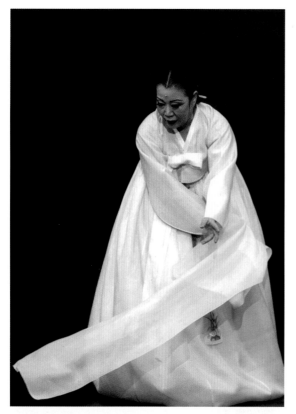
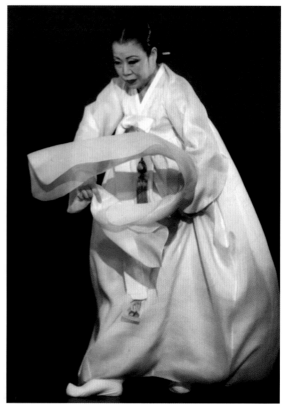
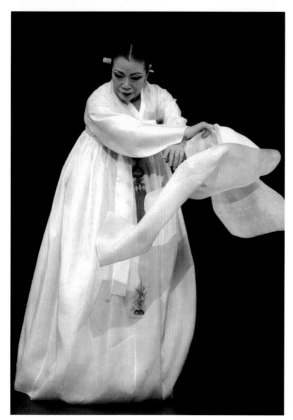
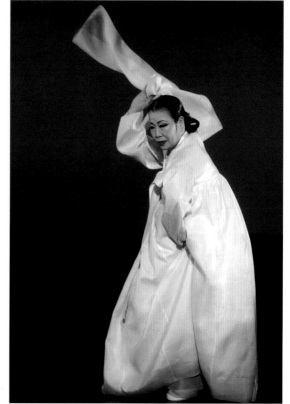

원향살풀이춤 | 엄옥자

236

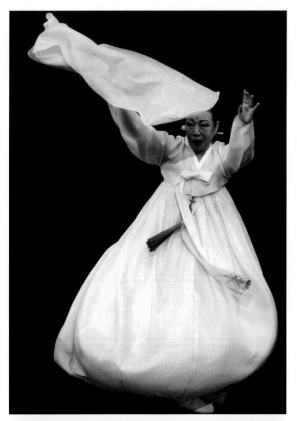

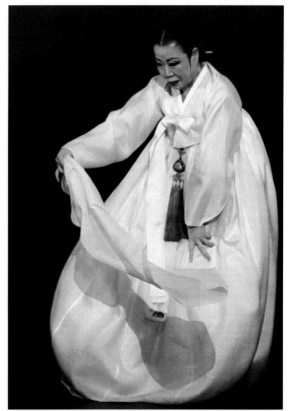

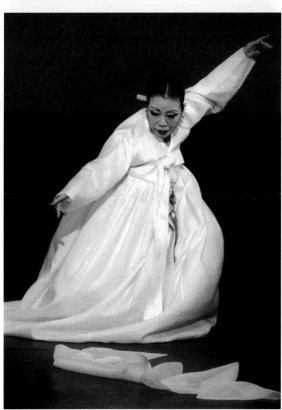

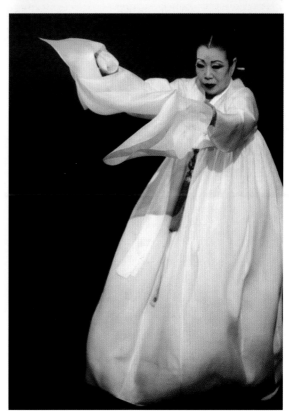

원향살풀이춤 | 엄옥자

김복련 金福蓮, 1948-

승무

"우리 무용이 즐겁고 아름답다는 것은 누구나 알고 있지만 무용을 배운다는 것이 이렇게 힘들고 어려운 줄은 미처 몰랐어요. 처음엔 한 삼 년만 배워 동창회 모임 같은 데서 사교댄스를 추는 것보다 우리 춤을 한 자락 추어 보이면 얼마나 아름다울까 하고 어려서 꿈이었던 무용을 배워 보기로 한 것이었어요."

송악(松岳) 김복련은 강원도 강릉에서 교통공무원인 아버지 김종련과 어머니 전부자 사이에서 2남3녀 중 장녀로 태어났다. 초등학교 4학년 때부터 무용반에 들어가 학예회 때면 춤을 추었는데 강릉 단오굿에서 무당이 춤을 추는 것을 보고 흉내를 내면서 무용의 꿈을 가졌다.

자주 굿판으로 무당춤을 구경 가는 것을 알게 된 어머니는 무당이 되려고 굿판에 가냐며 야단을 쳤다고 한다. 초등학교를 졸업하고 부모님께 무용을 배우겠다고 이야기했다. 어머니가 여학교를 졸업하고 배워도 늦지 않다고 하여 여학교를 졸업 후 무용을 배울 수 있다는 희망을 가졌으나 여고 졸업 후 어머니는 '좋은 신랑감을 만나서 시집을 가야지 무용은 무슨 무용' 하며 강하게 반대했다. 오히려 호의적이었던 아버지가 어머니를 설득시키려고 했지만 뜻대로 안 되었다.

그는 신씨와 혼인한 뒤 줄곧 가정주부로 살았고 세

월이 흘러 아이들이 다 자라자 하루는 남편에게 그가 어렸을 적 꿈을 이야기하고 무용을 배우고 싶다고 했다. 남편의 허락에 힘입어 그는 어린 시절 꿈이었던 무용을 배우게 되었다.

1985년 정경파(鄭慶波, 1934-2000)무용연구소에 들어가 기본무, 살풀이춤, 승무를 본격적으로 공부하였으며, 1991년도에 정경파가 경기도 무형문화재 제8호 승무, 살풀이춤 예능보유자로 지정되면서 김복련도 이수자로 지정받았고, 1995년도에는 전수조교에 임명되었다.

2000년도 정경파가 지병으로 작고한 뒤에 김복련이 경기도 무형문화재 제8호 승무, 살풀이춤 예능보유자로 지정되었다. 그가 그동안 배출해 낸 이수자는 30명이며 전수자가 20여 명이다. 그는 곧이어 2003년 3월 화성재인청보존회를 설립했고, 현재 무용, 민요, 시조, 풍물, 기악 등 회원 1백여 명이 활동하고 있다. 김복련은 서울국립국악원 예악당 공연을 비롯해 크고 작은 공연과 개인 발표회 등 1백여 회 공연을 했으며 외국 공연도 일본을 비롯하여 4-5개국에서 공연한 바 있다.

그는 수원 무형문화재전수회관에서 그의 딸 신현숙 전수조교와 최선라, 이영훈, 송혜주 조교 등과 함께 활동하고 있다.

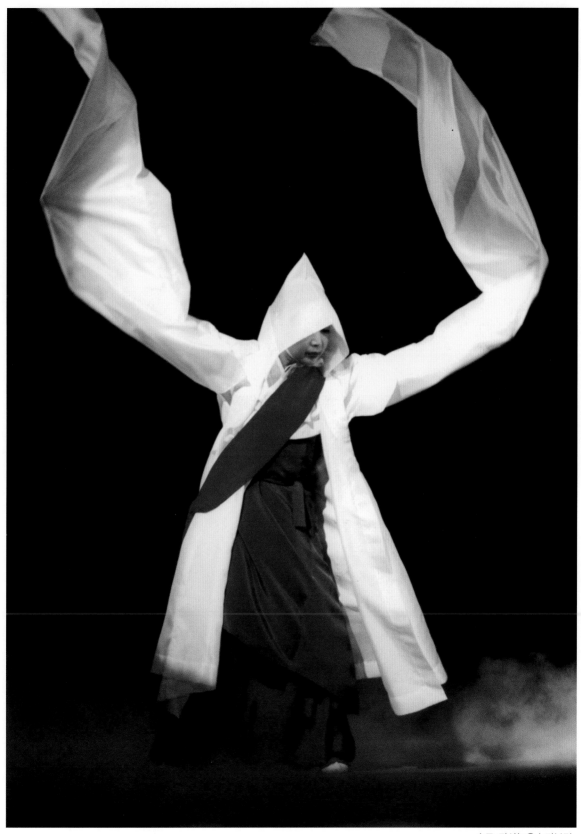

승무 장삼놀음 | 김복련

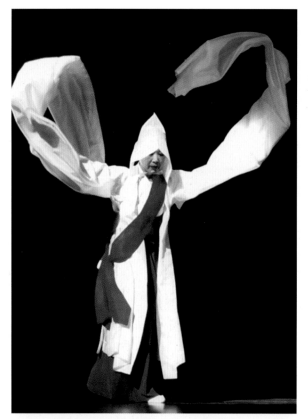
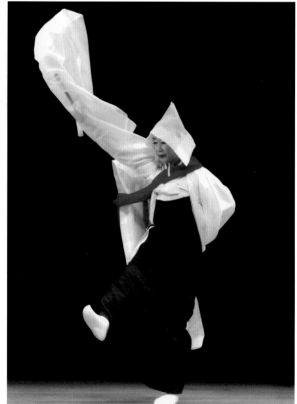
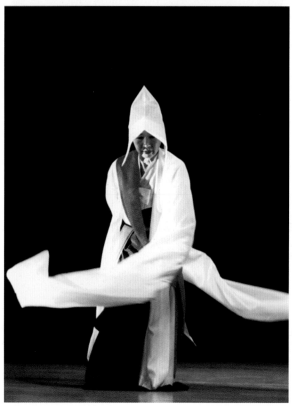
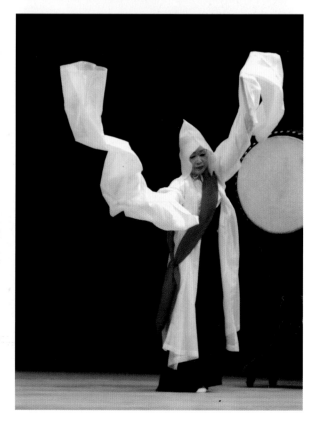

승무 장삼놀음 | 김복련

240

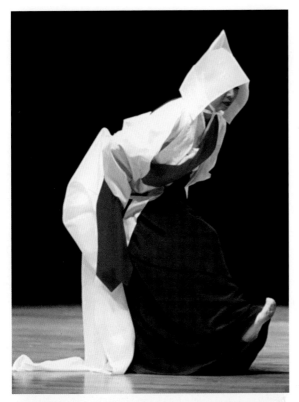
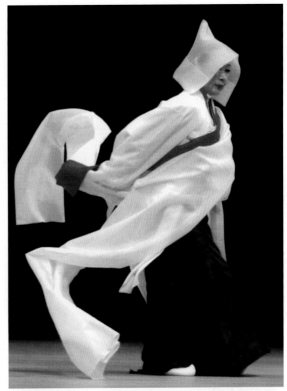
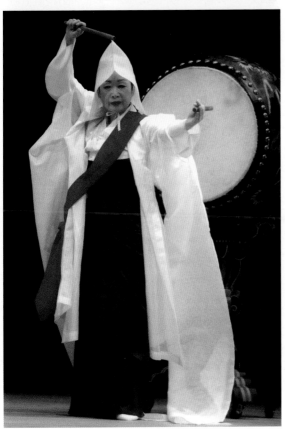
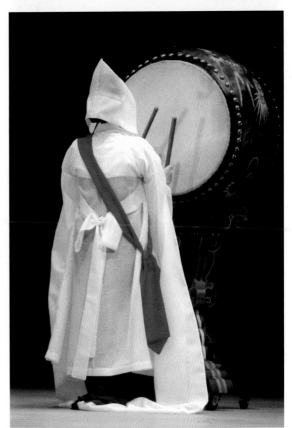

승무 장삼놀음 | 김복련

이길주 李吉珠, 1949-

산조

산조란 흩은 가락이란 뜻으로 남도무악 계통의 민속 음악인 시나위에서 흘러나온 가락이다. 시나위를 바탕으로 하여 장단의 안배를 '진양' '중모리' '중중모리'의 3대 형식으로 체계화하고 연주자가 즉흥적인 장식음이나 잔가락을 여러 가지로 구사하며 악기의 기량을 십분 발휘해 연주하는 환상적인 음악이다.

이길주는 전북 전주에서 사업가인 아버지 이익성과 어머니 송귀녀 사이의 1남2녀 중 차녀로 태어났다. 그는 무용에 뜻을 두어 열두 살 때 김영일백조무용학원에 들어가 정인방, 배명균, 김백봉, 이매방에게서 사사받았으며, 1962년 국립극장에서 공연된 '춘향전'에 춘향 역으로 출연, 중학교 2학년생이 성인 무용수를 능가했다는 평을 받았다. 1967년 고교 3학년 때 제1회 이길주 개인무용발표회(전주 삼남극장)에서 그 재능을 더욱 인정받았다. 1968년 경희대 무용학과 4년 장학생으로 선발되어 수학, 1974년 동 대학원을 졸업하고, 1992-1994년 3년간 미국 연방체육대학원 박사과정을 수료했다.

1971년 전국신인콩쿨에서 수석을 하였으며, 1973년 국민훈장 석류장을 서훈, 1978년에는 전라북도문화상 수상했다. 1982년 작품 '황진이'로 이길주무용단 창단하여 대한민국무용제 제1, 6, 9, 11회에 참가해 연기상과 미술상을 수상했다. 우리 춤을 해외에 알리는 작업을 해 오고 있는 그는 1972년 삿포로동계 올림픽 한국민속예술단 파견 공연을 시작으로 같은 해 뮌헨올림픽 및 세계 24국 순회공연했으며, 미국, 소련, 프랑스, 이탈리아, 스페인, 중국, 터키 등 국제 민속무용페스티벌에 참가하여 우리의 전통춤을 세계인들에게 보여주었다.

2003년 호남춤의 정체성을 찾고 호남지역에 산재되어 있는 춤을 체계 있게 정리하고자 시작한 호남춤연구회는 호남지역의 신인, 중견 무용가들로 결성되어 정기공연과 강습회를 계획하는 등 활발한 활동과 함께 지역의 숨겨진 춤을 무대화하는 작업을 하고 있다. 그는 우리의 춤은 인위적 기교나 정형화한 움직임을 피하고 우주 기운의 천, 지, 인의 조화를 따르는 자유로운 춤이라고 말한다.

주요 작품들로 '인당수 푸른 물' '명성황후' '상여 우에 꽃으로 필지언정' '황진이' '무영탑' '서동의 노래' '나무나비나라' 등이 있으며, 잊혀져 있는 전통춤들을 발굴해 작품화하는 작업에 정열을 쏟고 있다.

전북 춤 60년사에 커다란 획을 긋는 춤꾼으로 높이 평가받고 있는 이길주는 현재 익산시립무용단 예술감독, 호남춤연구회 회장, 전북 문화재위원, 원광대 무용과 교수로 재직하고 있다.

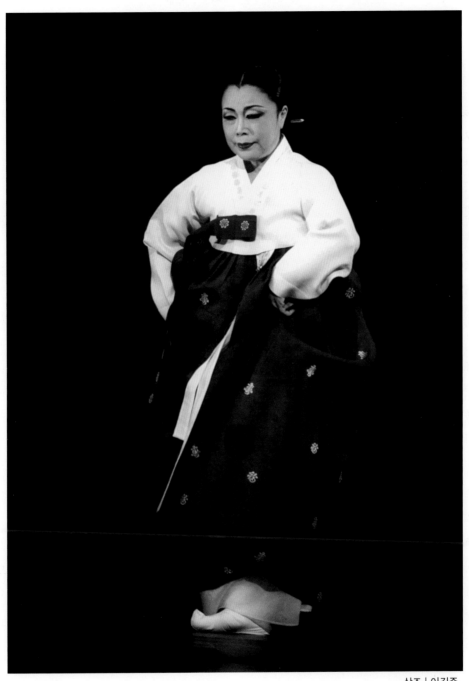

산조 | 이길주

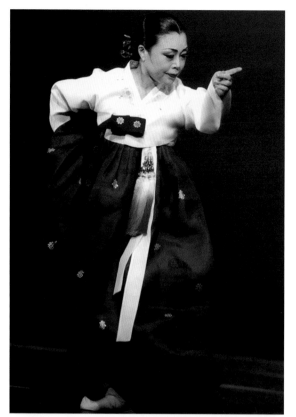
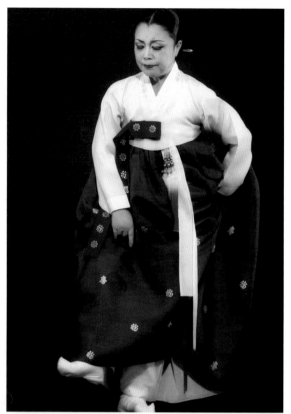
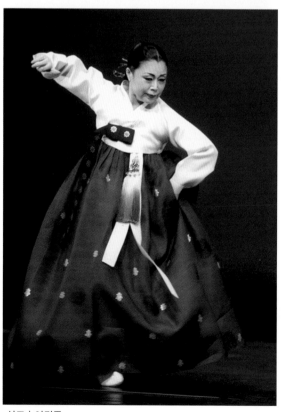
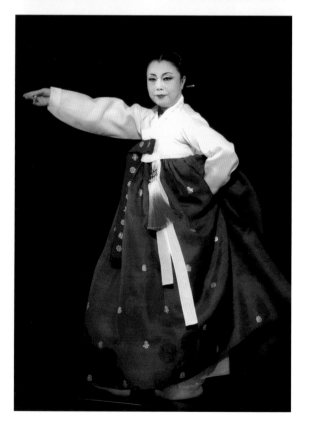

산조 | 이길주

244

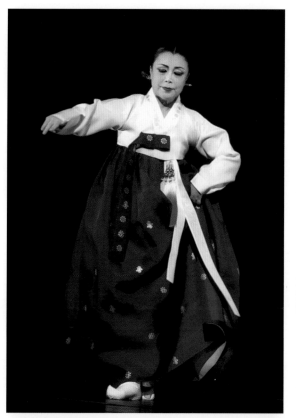
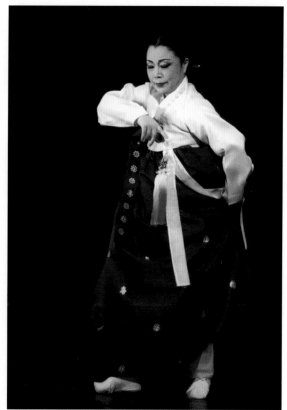
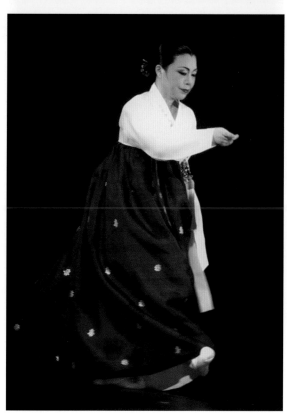
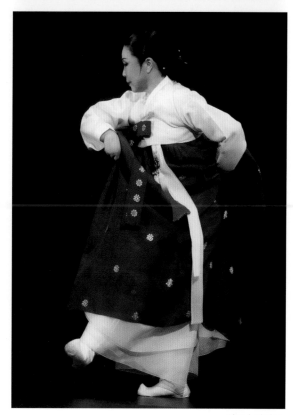

산조 | 이길주

박경숙 朴京淑, 1949-

진쇠춤

박경숙 제주향토무형문화재 제3호 남천무, 지화무 예능보유자는 일찍이 무용가의 꿈을 안고 제주 서귀포여고를 졸업하고 서라벌예대 무용과 졸업 후 중요무형문화재 제79호 발탈 예능보유자 운학 이동안의 문하생으로 들어가 춤공부를 시작했다.

경기도 화성 재인청류 기본무를 시작으로 팔박무, 승무, 검무, 학무, 바라춤, 엇중모리 신칼대신무, 진쇠춤, 태평무 등을 1995년까지 배우면서 때로는 이동안과 함께 무대에 서기도 했다. 1992년도부터 이동안의 조교를 하면서 1993년에는 김수악 중요무형문화재 진주검무 인간문화재에게 진주 교방굿거리춤을 사사받았고, 1993년 부산시립무용단 강사로 활동한 바 있다.

박경숙은 제주 서귀포에서 사업을 하는 아버지 박평길과 어머니 신대관의 사이에서 태어났다. 넉넉한 집에서 자란 그는 어려서부터 예술가가 되기를 꿈꿨고, 인간문화재 이동안에게서 춤을 배워 갈고 닦아 그의 꿈을 이루었다.

1990년에 국립국악원 동호인 무용실장을 역임하고, 1991년에는 한일 전통춤 초청공연을 했다. 1995년 고향 제주도 서귀포에 박경숙무용학원을 개설하고 춤을 연구하며 서울에서 유명한 김주홍을 한 달에 한 번 꼴로 제주도에 초청해 그의 장구 장단에 춤을 추기도 했다. 박경숙은 매년 개인무용발표회와 정기공연, 기획공연을 해 왔다. 제주도에서 그가 유일한 전통무용가로 알려져 있으며, 많은 문화활동에 참가하고 있다. 그는 공연 때마다 서울에서 내로라하는 명인과 유명한 음악가를 초청하여 생음악 반주에 춤도 추고 문화 향수 기회가 적은 서귀포시 시민들에게 볼거리를 만들어 주고 있다.

그가 꿈꾸었던 제주향토무형문화재 제3호 남천무, 지화무가 2006년 4월에 서귀포시 문화재로 지정되어 어깨가 무겁다고 술회한 바 있다.

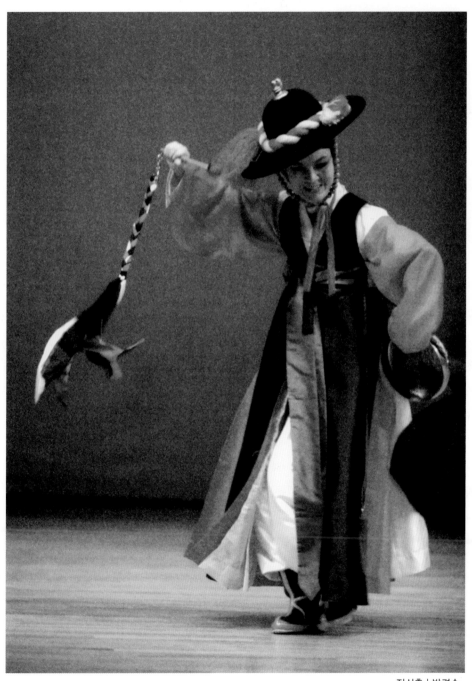

진쇠춤 | 박경숙

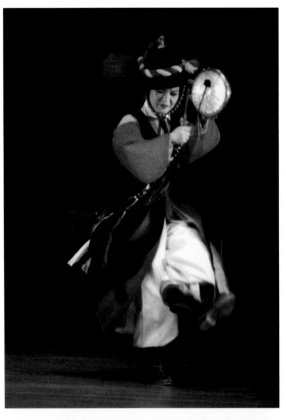

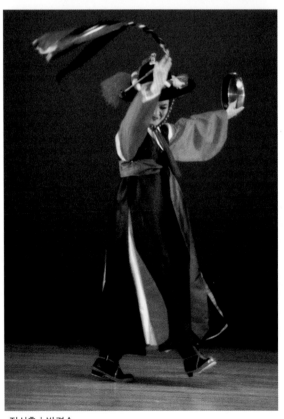

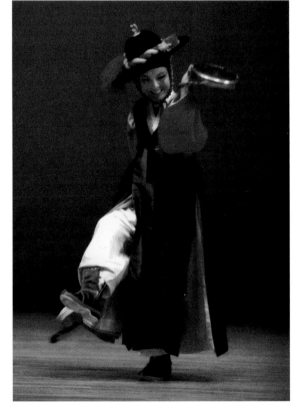

진쇠춤 | 박경숙

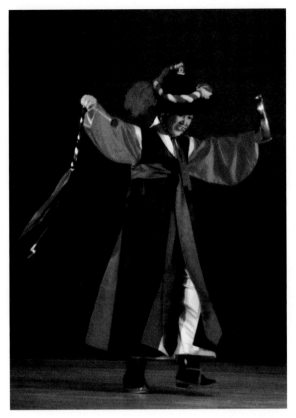
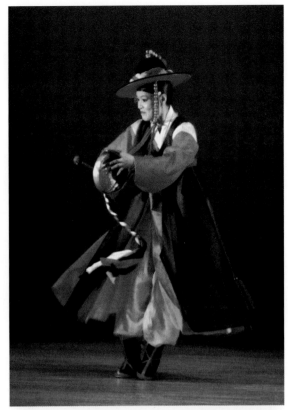
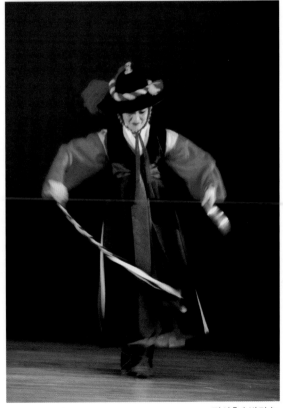

진쇠춤 | 박경숙

박재희 朴再姬, 1950-

태평무

박재희가 추고 있는 태평무는 1935년 민속춤의 선구자인 한성준이 경기 무속장단 터불림장단에 태평무를 안무한 것을 그의 손녀 한영숙이 다듬은 무용으로, 그의 제자인 박재희가 2008년 8월에 삼성동 한국문화의집 KOUS에서 추었다.

왕비의 복식에 진쇠장단을 바탕으로 한 그의 태평무는 남색 치맛자락 밑으로 내미는 버선코의 빠른 발놓임이 현란하다. 경기 무속장단의 하나인 진쇠장단을 바탕으로 올림로 넘어가며 경쾌하고 절도 있게 몰아치는 장단에 빠르게 딛는 발놓임새가 일품이다. 장삼놀음도 돋보이며, 살풀이춤도 보는 사람의 가슴을 흔들어 놓았다.

박재희는 서울에서 공무원인 아버지 박종성(삼척, 명주군수, 춘천시장, 강원도지사)과 어머니 이금순 사이 1남4녀 중 셋째 딸로 태어났다. 그는 초등학교 2학년 때 '흥부놀부'라는 무용을 직접 만들어서 같은 반 친구 두 명에게 춤사위를 가르친 후에 소풍이나 반 대항 장기자랑 때 연출하기도 했다.

아버지가 부임해 간 춘천에는 당시 김인자무용연구소가 있었는데 그 앞을 지날 때마다 무용하는 언니들을 들여다보면서 '감히 접할 수 없는 선녀 같다'는 생각을 했다고 한다. 중학교 1학년이 되자마자 용기를 내어 연구소로 찾아가 본격적으로 무용 수업을 받기 시작하였다. 고교 진학시 중학교 선생님들이 춘천여고를 권했다고 한다. 그녀는 춘천여중 전교회장을 하여 학교의 기대가 컸다. 하지만 당시 서울에서 무용교육이 활성화해 있던 수도여고로 진학, 무용반을 이끌며 교내 무용발표회를 가지기도 했다.

1968년 이화여대 무용과에 입학한 그가 무용의 새로운 전환점을 맞게 된 것은 스승인 한영숙을 만나게 되면서이다. 1969년 명동 국립극장에서 한영숙의 태평무를 보고 춤사위의 발디딤이나 장단 등에 매료된 그는 한영숙을 찾아가 태평무를 사사받고 이어 전수자로 선정되어 승무, 살풀이춤 등도 전수받아 오늘에 이르게 되었다. 한영숙을 만나서 그동안 알지 못했던 우리 전통춤의 호흡법과 선생의 단아하고 깨끗한 선과 여백의 미, 심오한 내면의 멋을 표출하는 격조 있는 춤의 특징을 깨닫게 되었으며 그것을 올곧게 이어 가고자 노력하고 있다고 한다.

40여 년 이상을 무용인으로 살아온 그는 다른 사람들이 흔히 꿈이라고 말하는 '죽는 그날까지 무대에 서고 싶다'는 욕심은 없다고 한다. 무대에 선다는 것은 항상 두려운 일이라고 하며 그에게는 무대에 선다는 욕심보다는 자신의 능력이 닿는 데까지 최선을 다하고 그 이상 보여줄 수 없는 상태라고 생각되면 스스로 물러나고 싶다고, 후학들이 그 자리를 채워 줄 것이라고 하며 말을 맺는다.

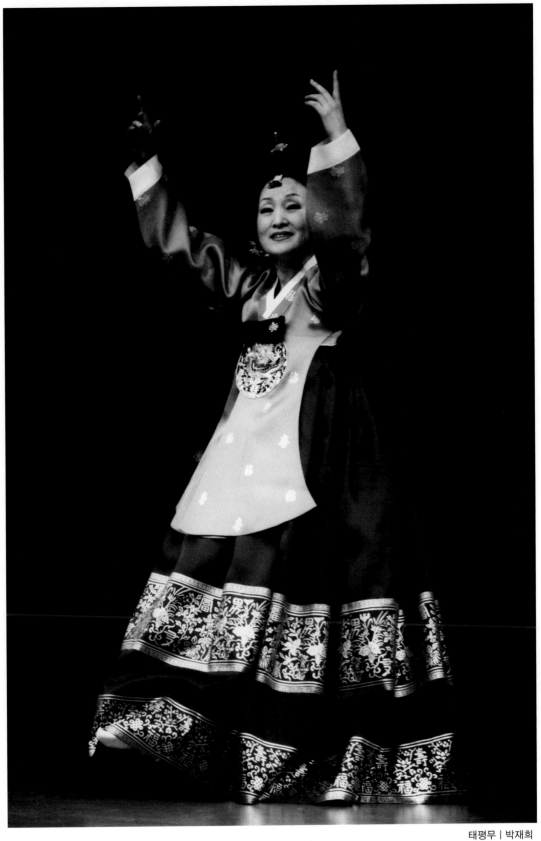

태평무 | 박재희

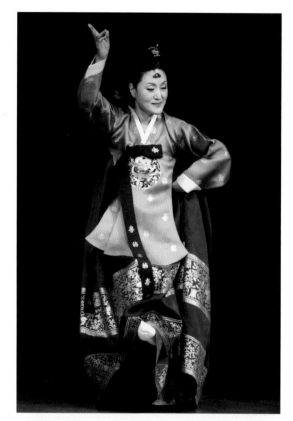
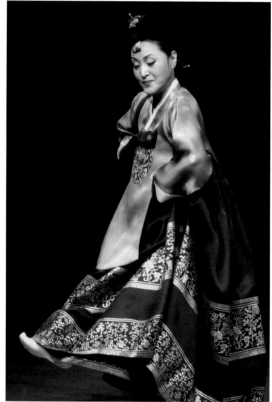
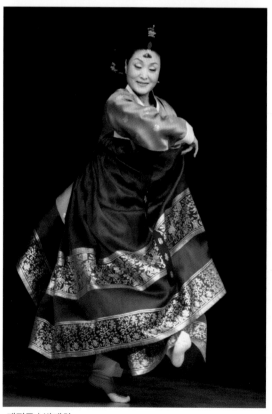
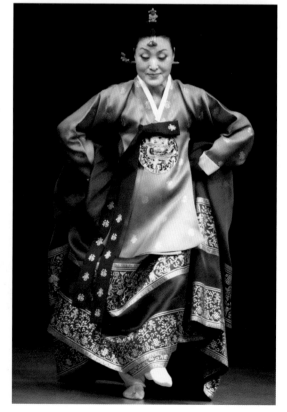

태평무 | 박재희

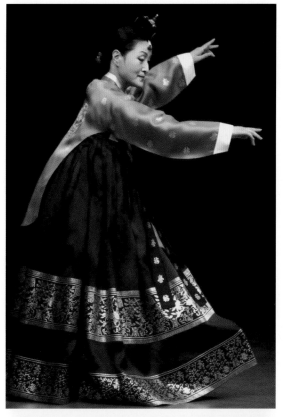
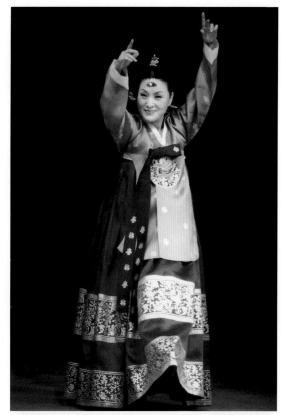
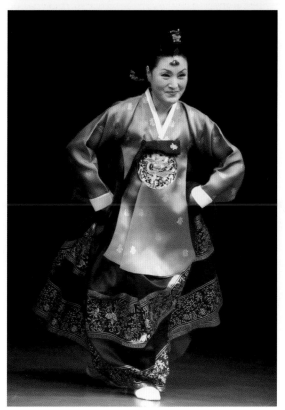
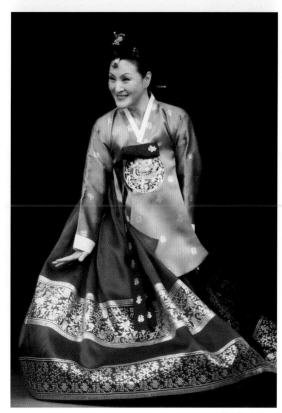

태평무 | 박재희

253

김은희 金恩姬, 1953-

밀양검무

가면을 쓰고 칼을 휘두르며 추던 검무가 숙종 때에 김만중의 「관황창무」라는 칠언고시에 의하며 기생들에 의해 가면을 쓰지 않고 연희되었음을 알 수 있다. 김은희가 추고 있는 밀양검무는 18세기 영남기생 운심의 흐드러진 칼춤으로, 일세를 풍미했던 춤꾼으로 알려진 그녀를 자료에 의해 복원하고, 1988년 그가 무대에 올려 공연하면서 세상에 알려지게 되었다.

복식은 남색 또는 붉은색 치마에 연두색 저고리를 입고 남색 띠를 두르고 전복을 걸치고 전립을 쓰고 소매 끝에 색동 한삼을 끼고 추다가 한삼을 빼놓고 양손에 장검을 쥐고 춘다. 음악은 박을 치면 본령상 반염불타령, 자진타령, 굿거리, 군악, 긴염불로 맺는다.

김은희는 경남 밀양에서 사업가인 아버지 김재화와 어머니 강갑년의 팔남매 중 다섯째 딸로 태어났다. 초등학생 때에는 학예회의 연극과 무용으로 유명하였다. 집안형편이 어려워 집에서 혼자서 연습을 했는데, 그 모습이 딱했던지 부모님이 기녀 출신인 노소남 할머니에게 부탁하여 검무와 굿거리춤을 배웠는데 지금 생각해 보면 그때 배웠던 검무가 밀양검무를 복원하는 데 큰 밑거름이 되었다고 한다.

그녀가 본격적으로 무용 학습을 시작한 것은 중2 때부터이다. 당시 밀양에서는 〈밀양아리랑〉 원형 발굴 작업이 한창이었다. 마침 그가 다닌 밀양여중 학생들이 단체로 출연하게 되었는데 그때 지도한 이가 박금슬로, 그해 가을 대전에서 개최된 전국민속예술경연대회에서 공로상을 받았고, 춤을 추지 않고서는 살 수 없겠다는 사실을 느끼고 무용가가 되기로 굳게 결심했다. 아버지의 반대가 있었지만 경북여고 장학생으로 선발되자 더 이상 반대하지 않았고, 학교에 다니면서 백년옥무용학원을 다녔다. 또한 백년옥의 스승인 정소산에게서도 검무, 승무, 굿거리, 산조 등을 학습했으며, 백년옥 발표회 때에도 정소산이 총지휘를 해주었다.

우리의 전통무용은 마흔이 넘어서야 비로소 공부의 이해가 시작된다고 보는 그는 그 자신도 마흔이 넘어서야 스스로 몸을 알게 되고, 이치를 깨닫게 되며, 상대를 알게 됨으로써 공감이 되며, 비로소 우주의 섭리를 터득하게 되었다고 한다.

중요무형문화재 제27호 승무와 제97호 살풀이춤 이수자, 우봉이매방전통무용보존회 이사, 우리춤움직임원리연구회 회장, 밀양검무보존회 회장, 김은희전통무용단장을 역임했고, 박금슬에게서 한국무용을, 이매방에게서 전통춤을 사사했다.

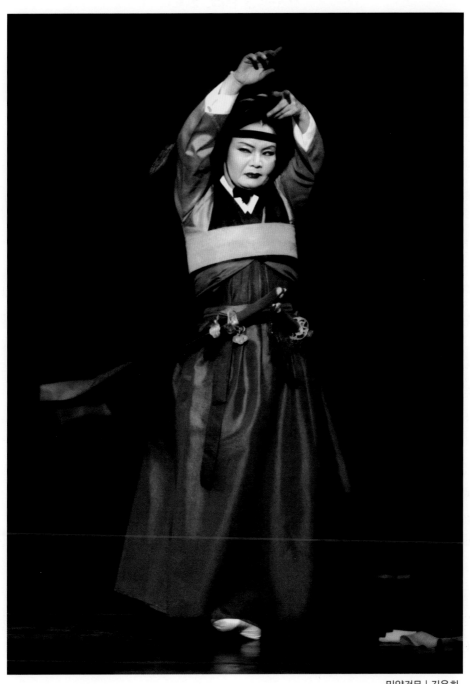

밀양검무 | 김은희

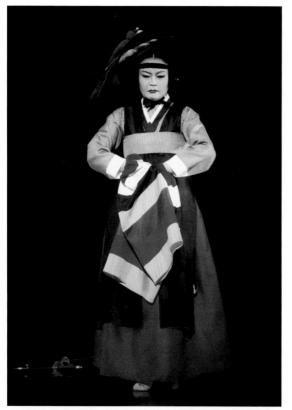
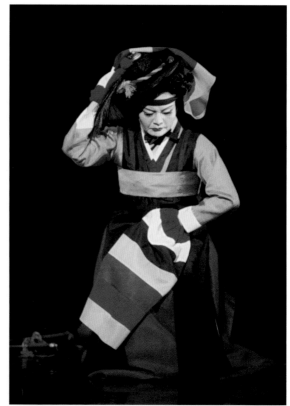
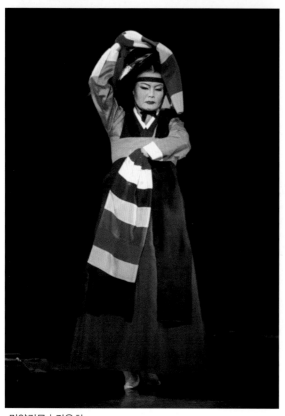
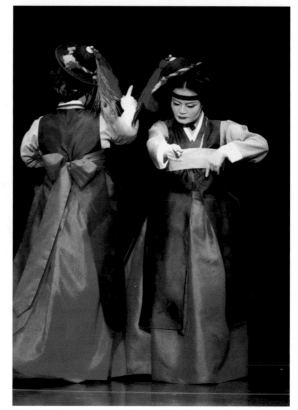

밀양검무 | 김은희

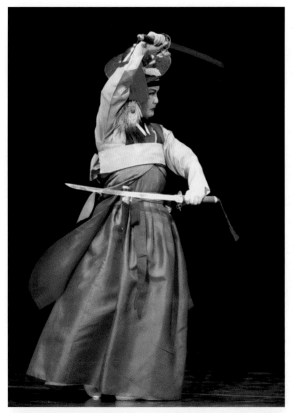
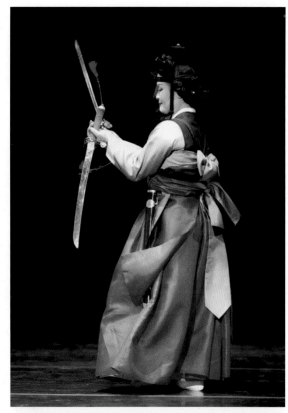
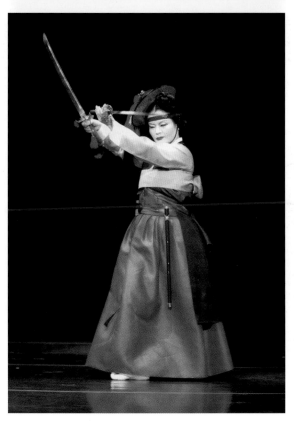
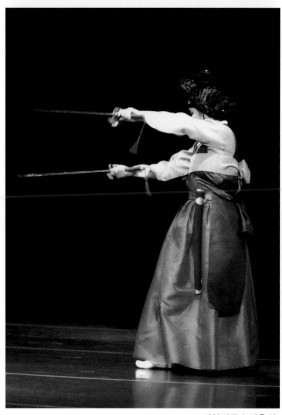

밀양검무 | 김은희

배주옥 裵周玉, 1954-

교방굿거리춤

배주옥의 교방굿거리춤은 만당의 관객의 마음을 움직이고 장단이 정확하며 정중하고 단아한 춤이다. 우리 민속춤은 품위나 형식보다는 자유롭고 솔직하며 밀도 깊은 감정 표현을 위주로 한다. 근세 이전에는 유교에 밀려 사회로부터 냉대를 받았고, 주로 천민에 의해 명맥을 이어 왔으며, 선구자 예인들이 갈고 다듬어 오늘날의 예술춤으로 승화시켰다.

배주옥은 충북 영동에서 교육자인 아버지 배정요와 어머니 곽상임의 2남3녀 중 장녀로 태어났다. 그는 초등학교 3학년 때에 교내 학예회와 교육위원회에서 주최하는 예능경연대회에 학교 대표로 뽑혀 참가하게 되면서 무용과 인연을 맺게 되었다고 한다.

배주옥이 태어난 영동군 심천면은 우리나라 3대 악성의 한 분인 난계 박연이 태어난 곳으로 해마다 난계예술제가 열리는 문화예술의 고장이며, 현재도 도립국악원 난계국악단이 그 얼을 이어 가기 위해 활동하고 있는 곳이다. 이곳에 부임한 교장선생님들은 예술 분야에 관심을 가지고 많은 지원을 해주어서 난계예술제 때에 군민을 위한 무용 공연이 매년 치러지고 있다 한다. 이러한 환경 속에 그녀는 지속적으로 무용 활동을 할 수 있었고, 도교육위원회 주최 경연대회에서 매회 좋은 성적으로 입상을 하였다. 특히 고교 2학년 때 한국무용 독무 부분 특상을 받았으며 이 기록은 현재까지도 전무후무한 기록이 되고 있다 한다.

그러나 아버지의 반대와 경제적인 부담으로 고3 때 무용을 포기하고 어린 시절 꿈이었던 교사가 되기 위해 일반계로 진학을 준비하던 중 무용을 지도했던 스승들의 권유와 어머니의 조심스러운 지원으로 지방에서는 유일했던 무용교사가 될 수 있는 청주사대에 들어갔다. 4년 동안 수석을 하며 졸업 후 청주사대부고에 재직하면서 각종 대회에 제자들을 입상시켜 안무력과 지도력을 인정받았으며, 그 결과로 교육위원회에서 수여하는 우수예능교사상을 수상한 바 있다. 재직 당시 교내체육대회 때부터 시작한 민속무용과 힙합경연대회는 30년이 다 되어 가는 현재까지도 그 명맥이 이어져 오고 있다.

교사로 재직하며 이화여대 교육대학원에 입학하여 교사와 대학원생의 길을 병행, 대학원 졸업 후 청주사대, 원광대, 인천교대, 춘천교대 등 강사를 거친 후 현재 충남 금산의 중부대 교수로 재직하고 있다. 1994년도 강선영 중요무형문화재 제92호 태평무 이수자, 2001년 경남무형문화재 제21호 진주 교방굿거리춤 이수자로 선정되었고, 한양대 대학원 박사학위를 취득했으며, 2001년 전국대학무용경연대회 지도자상, 2002년 대전광역시 무용제 대상, 2004년 미래춤학회 대상을 수상했다.

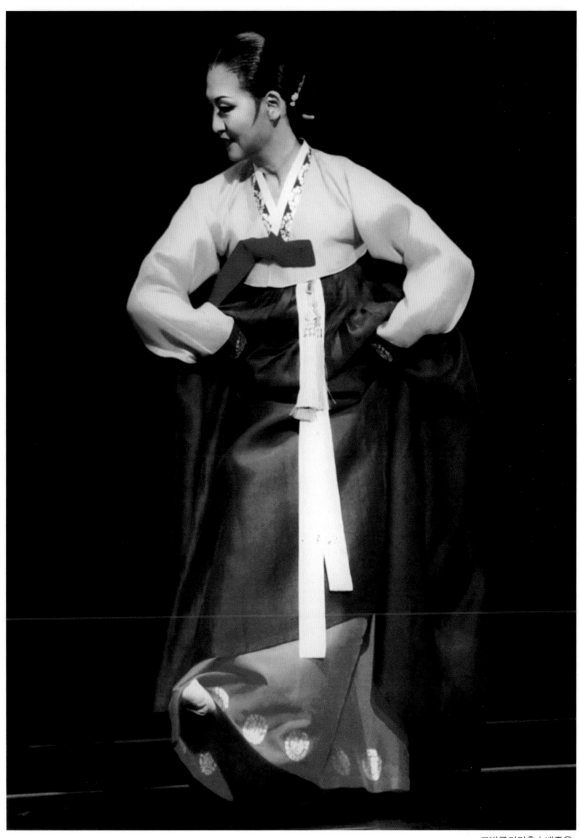

교방굿거리춤 | 배주옥

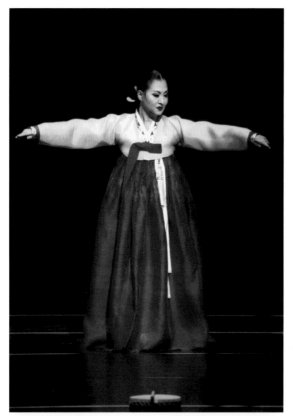
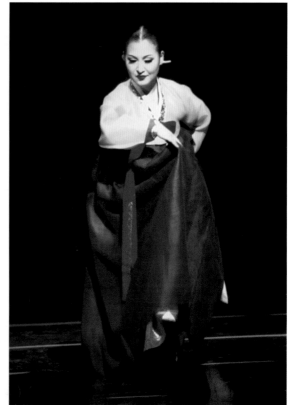
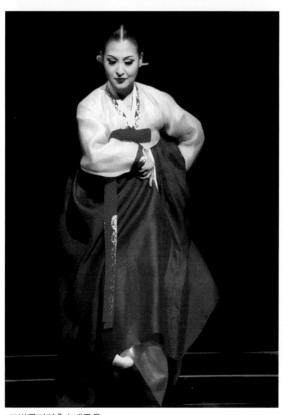
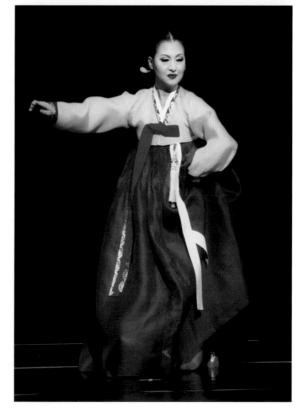

교방굿거리춤 | 배주옥

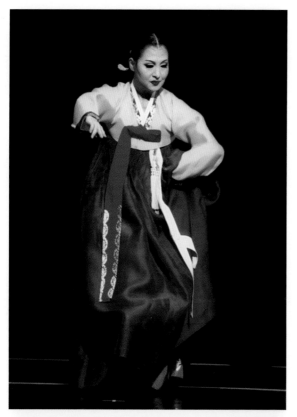
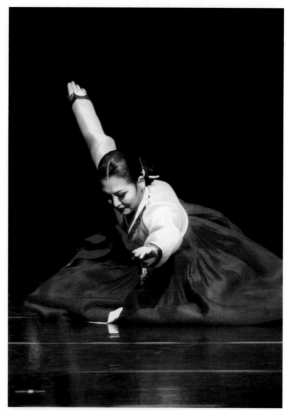
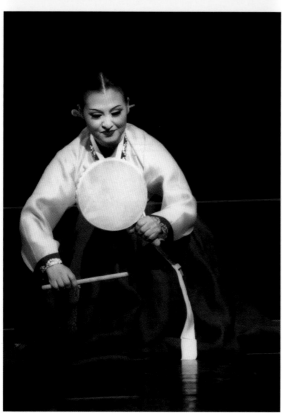
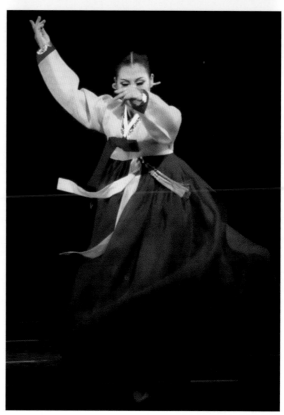

교방굿거리춤 | 배주옥

김경주 金敬珠, 1955-

태평무

김경주가 추고 있는 태평무는 스승인 한영숙의 조부인 한성준이 1935년에 터불림장단에 태평무 명칭으로 안무한 무용이다.

태평 시에 왕과 왕비, 공주 세 사람이 앉아서 궁녀의 춤을 본 다음 왕이 흥에 못 이겨 자기도 모르게 무용이 시작된다. 터불림장단에 왕은 왕비와 공주를 불러내려 세 사람이 흥겹게 춤을 추는데 장단이 점점 빨라지고 올림채장단으로 넘어가면 궁녀가 다시 나와 왕과 왕비, 공주를 옹호하며 추는 화려한 분위기의 춤이다. 약 8분 정도의 무용은 무용수가 장구장단을 칠 줄 알아야 확실한 춤동작을 할 수 있다. 당시 무용극으로 안무한 이 무용은 한영숙에 의해 다듬어져 지금은 독무로 추어지고 있다.

김경주는 전남 광주에서 태어나 이화여대와 동대학원 무용과를 졸업하고 현재 우석대 무용과 교수로 재직 중이며 전북 문화재전문위원을 거쳐 1990년부터 마을 민속을 소재로 한 마을춤을 연구하고 있다. 우리의 민속춤은 우리 민속의 역사와 함께 한 길고 긴 세월을 거쳤는데 오랜 전통의 민속무용을 무대화한 시발점은 한성준으로 볼 수 있다. 그가 만들어낸 승무, 살풀이춤, 태평무 등의 작품들은 중요무형문화재 제27호 승무와 제40호 학춤 예능보유자 한영숙에 의해 연마된, 과거-현재-미래를 관통하는 정통성 있는 우리 민족의 대표적인 춤이다. 김경주는 중학교 1학년이던 1967년 한영숙 문하에 들어가 20여 년간 승무, 살풀이춤, 태평무 등을 사사받아 1986년 중요무형문화재 제27호 승무 한영숙류 이수자로 지정되었다.

또 한 분의 스승인 김매자의 지도는 전통춤의 강인한 생명력을 토대로 하고 있어 창작무용의 신기원을 이루어 낸 김매자의 흔적과 춤의 열정을 자랑스럽게 생각하고 있다고 한다.

1년에 한 명, 2년에 한 명씩 입단하여 자미수(1995) 자미수현(1998) 자미수현현이 된 그녀의 무용단은 드디어 1999년 8월에 김경주자미수현현무용단이라는 정식 명칭을 갖게 되었다. 자미수현현무용단은 넘치는 창작의욕을 절제하며 조심스레 자신들을 다져 내어 한성준-한영숙-김경주로 이어지는 전통춤의 예맥을 올곧게 지켜 내고 있다. 또한 김매자-김경주로 이어지는 창작춤을 지향하면서 오늘의 이 시대와 동시대인의 정서를 감동적으로 담아내어 생명력 넘치는 창작활동을 하는 것이 그들의 소망이라고 한다.

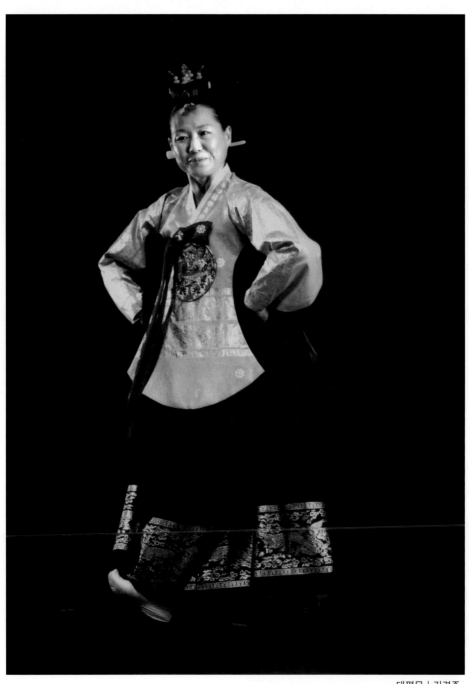

태평무 | 김경주

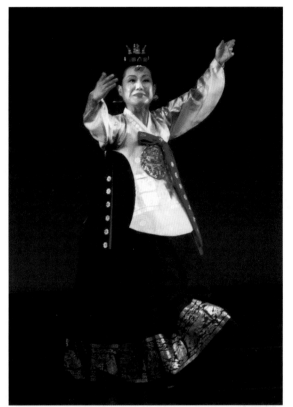

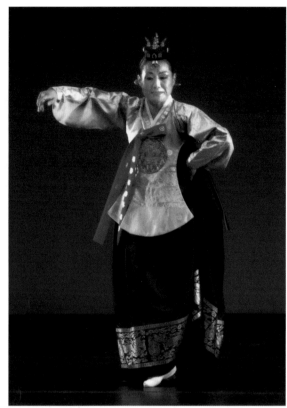

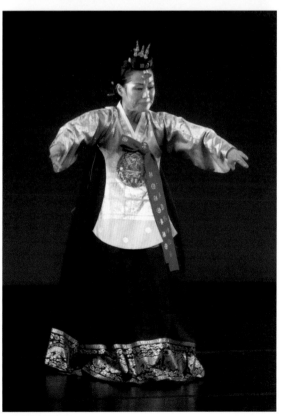

태평무 | 김경주

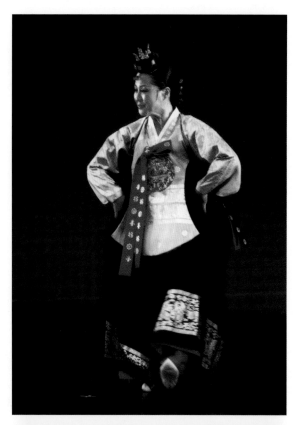

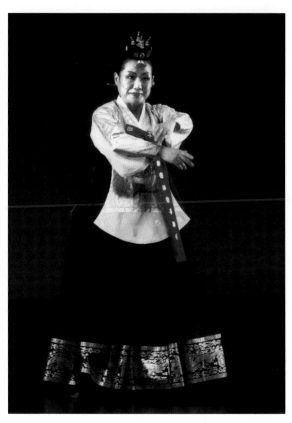

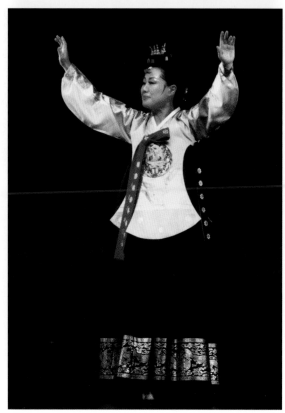

태평무 | 김경주

김묘선, 1957-

승무

김묘선(본명 진선)은 일찍이 1978년 인간문화재 김천흥에게 궁중정재춤을 사사받았고, 이매방 승무, 살풀이춤 예능보유자에게서 승무와 살풀이춤을 배우고, 강선영 태평무 예능보유자에게도 학습받았다. 이흥구, 김진걸에게 정재와 창작무용을 배웠고, 황재기에게서는 농악 소고춤을 배웠으며, 재기와 영감으로 항상 새롭게 추어지는 춤이라기보다 재주가 뛰어나다는 느낌을 많이 주고 있다. 또한 남의 춤을 흉내내지 않고 그의 고집대로 춤을 추는 것이 그의 춤 철학이고 보면 이런 설명이 틀린 말은 아닐 것이다.

김묘선은 경북 대구에서 태어났다. 그는 춤과는 인연이 없는 집에서 태어나, 춤판에 입문할 때 부모님의 반대에도 아랑곳없이 무용계에 뛰어들었다. 굳이 인연을 맺는다면 외할아버지(합천농악단 수징수)의 영향을 받은 것 같다고 한다.

흔히 우리의 전통춤은 혼을 담고 한이 쌓여 그것이 밖으로 분출될 때 멋으로, 신명으로 이어진다고 한다. 하지만 그는 그 자신의 영혼과 육체, 감정과 정열을 하나의 승화된 예술로 만들기 위해서는 끊임없이 투명한 거울 속에서 그 자신의 진실된 모습을 비추며 예술의 고귀한 순수성을 잃지 않도록 엄격함을 갖추어야 한다고 강조한다. 그는 춤으로써 세상 이치를 터득했고, 춤으로써 모자람을 깨달았고, 춤으로써 그의 인생에 가장 귀한 스승을 만났고, 또 춤으로써 남편을 만났다고 했다. 그래서 춤으로 인해 그는 행복하다고 한다.

한국과 일본을 넘나들기를 10여 년. 많이 힘들었지만 춤과의 만남은 그 인생의 운명인 듯하다고 한다. 그동안 한국과 일본에서 주최한 공연과 강습회가 헤아릴 수 없이 많았지만 특히 스승인 이매방의 전통춤 세계화에 한몫을 하고 싶어 일본 내 각 대학의 초청 특강은 좀더 관심을 가지고 열정을 쏟아 가르치지만, 부족하여 스승께 죄송한 마음뿐이라고 한다.

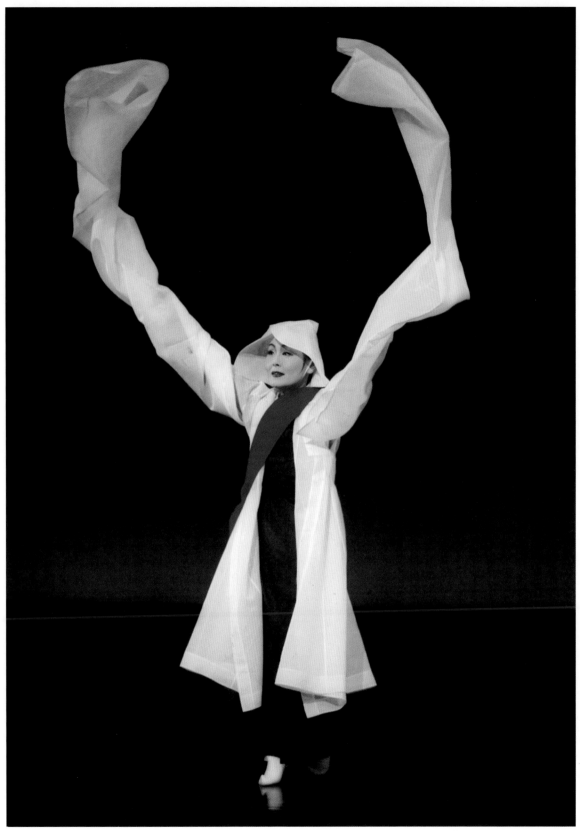

승무 | 김묘선

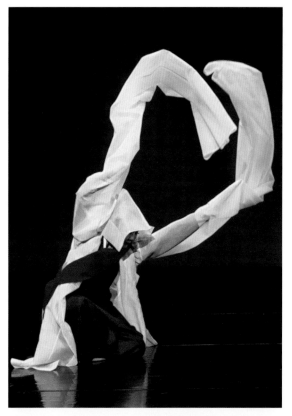
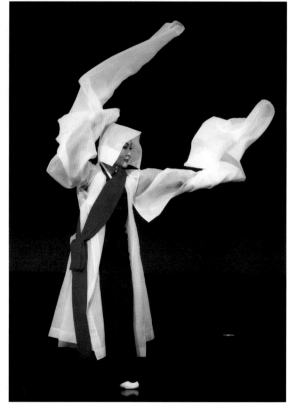

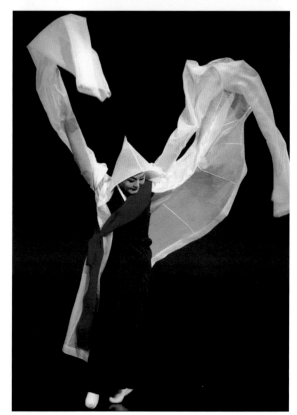

승무 | 김묘선

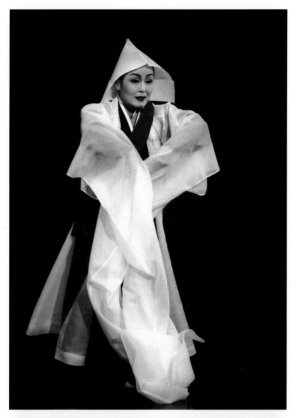
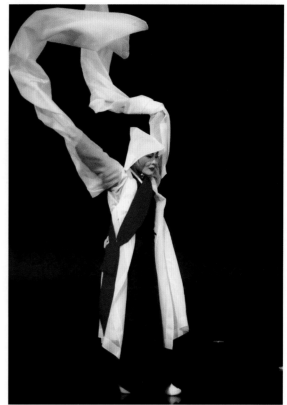
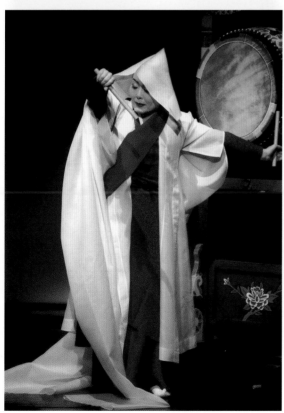
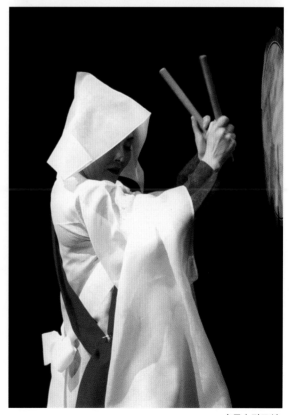

승무 | 김묘선

정명자 鄭明子, 1958-

북춤

정명자는 빼어난 아름다움에 천부적인 재주를 타고 나 때로는 신들린 강신무 같다.

국립국악고와 일본 동경공예대학을 나온 그는 다섯 살에 두 팔을 들어올린 것이 어느덧 45년이 되었다고 한다. 25년간 국내 무대에서 춤으로 많은 팬을 다져 놓고, 결혼 후 20년 동안은 현해탄을 넘나들며 재일교포와 일본 팬을 사로잡았다. 그는 무대에서 정열적인 몸짓언어로 만당의 관객과 소통한다.

그가 추고 있는 북춤은 두레굿에서 농악으로 발전, 다시 춤으로 만들어진 것으로, 양손에 북채를 갈라 쥐고 춘다. 음악은 시나위가락과 사물로 구성되었으며, 화려한 북장단과 춤을 기본으로 즉흥성과 신명을 바탕으로 이끌어 가고 있다. 특히 강렬한 북가락에 다양한 리듬은 남성적인 힘과 멋을 한껏 맺고 풀어 준다.

스승 양태옥과 박병천 두 분의 기본 춤가락과 리듬, 멋을 원형으로 하며, 그의 여성적인 섬세함과 아름다운 태를 접목, 오묘함을 조화시켜 춤의 예술적 가치를 한층 더 고조시킨다. 장구에 능숙한 그는 처음 도입 부분에는 장구가락 다스림을 접목, 굿거리 자진모리, 동살풀이, 굿거리의 형식으로 이끌어 가고 있으며, 아직도 많은 연구와 노력을 기울여 가며 또 다른 새로운 시대의 춤의 세계를 이루고자 한다.

정명자는 서울 영등포에서 사업가인 아버지 정호근과 어머니 이정례의 1남3녀 중 막내딸로 태어났다. 그의 아버지는 멋쟁이로 음악, 소리, 스포츠, 무용을 좋아하셨다. 그가 초등학교 1학년 때 김명자(金明子, 1930)에게 기본무를 배우면서 나름대로 무용을 만들어 학예회 때 화젯거리가 되었다고 한다.

선순자에게 부채춤과 장구춤을 배웠고, 파조 선생에게 한국무용을 배웠다. 그리고 정명숙 살풀이춤 예능보유자 후보에게서 승무와 살풀이춤을, 이동안 발탈 보유자에게서 진쇠춤과 신칼대신무를, 김숙자 경기도 살풀이 보유자에게 도살풀이춤을, 박병천 진도씻김굿 보유자에게서 박병천류 북춤과 지전춤을, 양태옥에게서 북춤을, 이매방 승무, 살풀이춤 보유자에게서 살풀이춤을, 김수악 경남 도문화재에게서 교방굿거리춤을, 전사섭 명인에게서 설장구를, 황재기 명인에게서 소고춤을 그리고 정철호 고업 보유자에게서 판소리를 사사받았다.

보는 사람을 즐겁게 하거나 감동을 주기 위해서는 편안하게 춤을 맺고 풀어서 전해야 한다는 정명자는 40여 년 동안 선굿을 하다 보니 한 발짝 더 넘어 디딜 수 없을 때가 가장 어렵지만 늘 꿈과 희망을 갖고 있기에 고난을 헤쳐 나갈 수 있다고 했다.

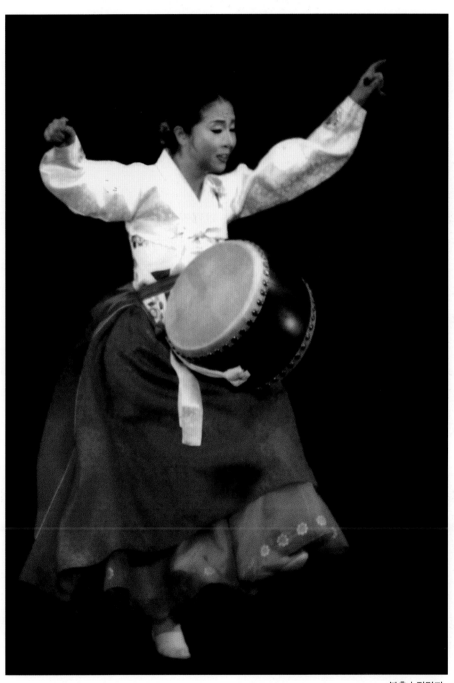

북춤 | 정명자

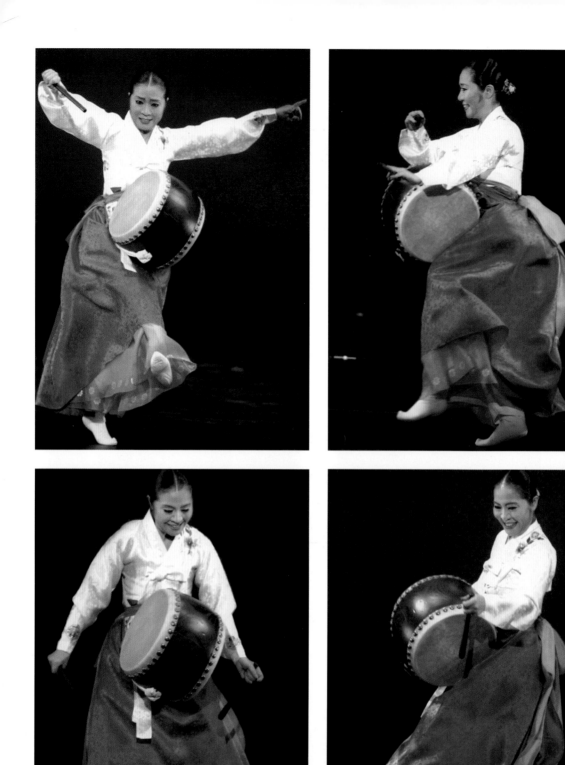

북춤 | 정명자

272

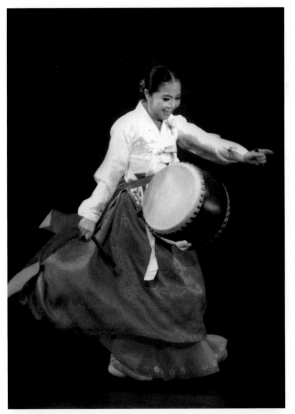
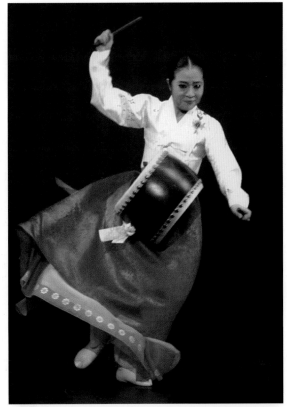
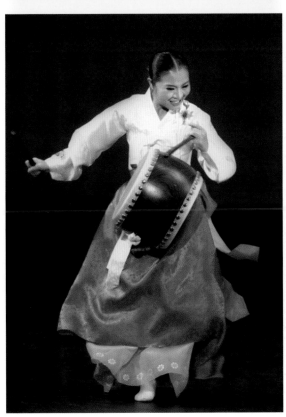
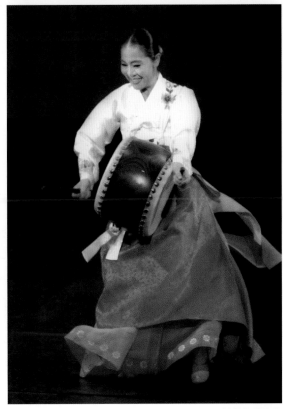

북춤 | 정명자

이정희 李貞姬, 1958-

6박 도살풀이춤

이정희는 경남 밀양에서 사업가인 아버지 이수옥과 어머니 이서옥 사이의 1남3녀 중 둘째 딸로 태어났다. 그는 어려서부터 우리 춤에 대한 꿈을 안고 무용가가 되고자 했다. 밀양에서 여고를 졸업하고 서울로 올라와 대학을 간다고 부모님을 안심시키고는 매현 김숙자 문하에서 무속춤인 도살풀이춤과 무속음악을 배웠다.

그의 도살풀이춤은 경기 무악장단과 춤사위가 원형에 가깝게 지니고 있다는 점에서 춤공연의 중요한 자료로 꼽히고 있다. 그가 다듬어 빛나는 모습으로 지킨 춤은 경기 무악과 장단을 바탕으로 한 도살풀이춤, 부정놀이춤, 입춤, 굿판의 여러 춤들이 있다.

그의 스승 김숙자는 1990년에 중요무형문화재 제97호 도살풀이춤 보유자 인정서를 받고, 이듬해인 1991년 12월 23일 예술가의 무거운 삶을 벗었다. 지금도 스승을 생각하면 꿈만 같다고 한다. 우리 춤의 맥을 잇겠다고 낡은 쪽방에서, 산사의 토굴에서 한평생을 춤만을 위해 살아온 선생에게 하늘은 너무도 가혹하다는 생각밖에 안 들었다고 한다.

"그러나 슬픔보다는, 선생님이 남기신 춤과 정신을 올바르게 이어 가는 것이 제자로서의 도리라 생각하여 매현춤 전승을 위해 노력했습니다. 막막할 때도 있었고 힘겨워 포기하고 싶은 때도 수없이 많았지만 포기할 수 없었습니다. 김숙자 선생님이 남기고 가신 소중한 춤과 음악과 장단이 세상에 제대로 전승되고 있지 않기에 그것을 바로 잡고자 혼신의 힘을 다해 노력했습니다. 2005년 12월 그간에 쏟은 노력의 결실을 볼 수 있었습니다."

김숙자 도살풀이춤의 원형은 경기도당굿에 근거한 도살풀이장단으로 빠른 진양조와 같고 조금 더 몰면 살풀이가 되는데 중중모리와 같은 박이고 살풀이가 더 몰리면 발뻐드레라고 하는 모리가 된다. 모리는 자진모리와 같은 박이어서 장단을 합하여 부르자면 도살풀이, 살풀이, 모리로 끝을 맺는다. 이러한 도살풀이장단(섭채 6박)에 추어야 된다고 문화재청으로부터 장단 복원에 대한 정식통보를 받았던 것이다. 선생이 세상을 떠난 지 14년 만의 일이었다. 조금 늦은 감은 있지만 원형을 되살릴 수 있어서 훨훨 날듯이 기뻤다고 한다.

이정희는 현재 도살풀이춤보존회 회장, 매현춤보존회 회장, 경기무속음악연구회 부회장, 전통진흥회 부천지부 부회장으로 활동하고, 국립문화학교, 한국예술종합학교에 출강하고 있다.('경기 무악과 춤맥을 있는 이정희의 춤' 자료에서)

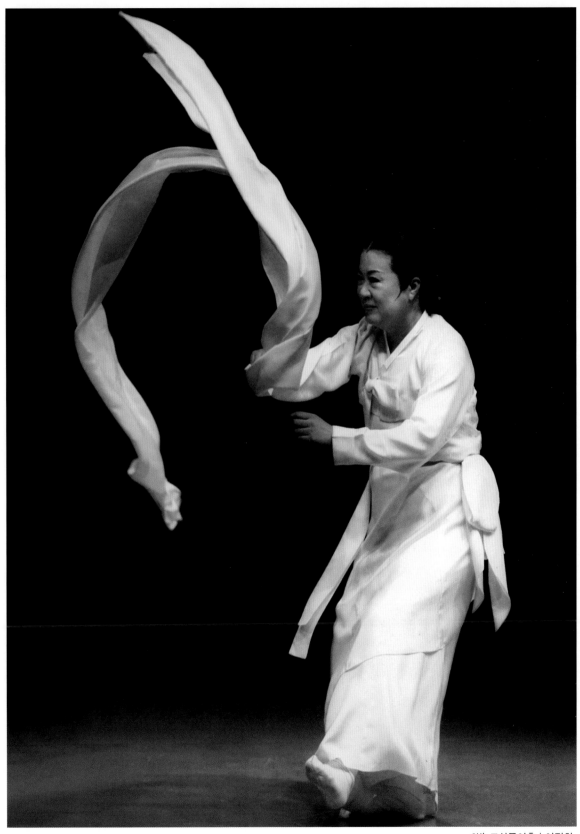

6박 도살풀이춤 | 이정희

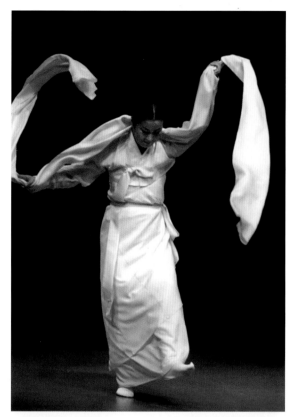
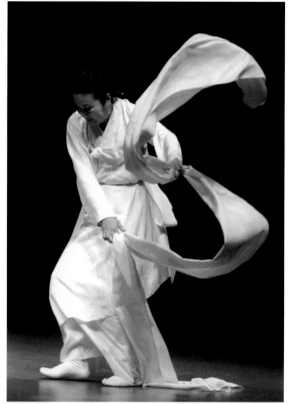
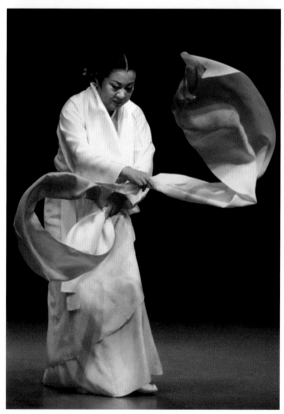
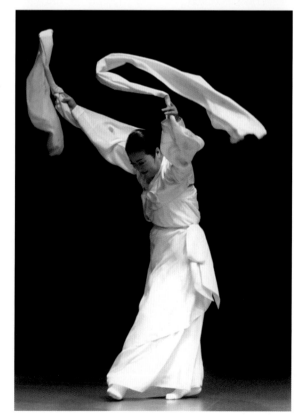

6박 도살풀이춤 | 이정희

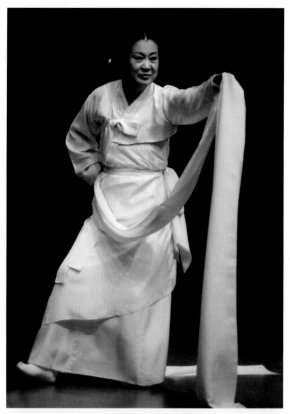
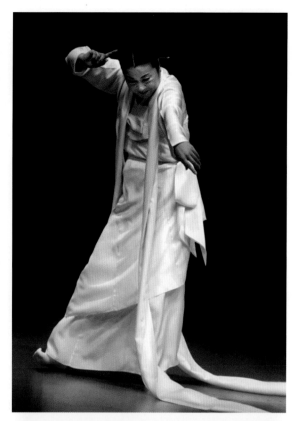
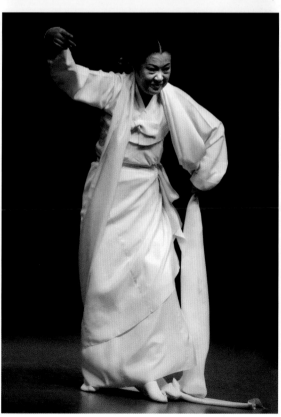
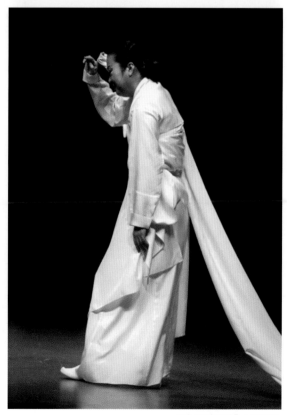

6박 도살풀이춤 | 이정희

장순향 張順鄕, 1960-

산조, 살풀이춤

민주화운동에 동참했던 무용가 장순향은 춤을 추어 하늘에 제사하고 그의 무용철학과 예술의 혼을 불살라 몸짓언어로 백성의 덕(德)을 얻어 38선을 허물고자 통일운동에 동참한 무용가이다.

장순향은 아버지 장금석, 어머니 조판이의 4남4녀 중 막내로 태어났다. 집안사정으로 함안으로 이사하여 전북 남원에서 성장했다. 어릴 적 학교 선생님 손에 이끌려 마산 부림시장의 무용가 이필이 선생께 인사드리고 춤 걸음마를 내딛은 것이 어느덧 40년을 바라보고 있다. 그는 스승에 대한 존경을 다음과 같이 이야기한 바 있다.

"대학 졸업 무렵, 군부독재 시절 긴급조치위반으로 8여 년간 옥살이를 하고 있던 오빠의 그늘이 제 춤 세계를 지배했고, 이필이 선생님의 춤가락에 저의 사상이 결합되어 사회문제에 눈을 떴으며, 춤의 사회학적 역할에 대해 고민하면서 참여적 작품을 쏟아냈습니다.

춤의 길목에서 잠시 주춤하여 뒤돌아보니 스승님의 홀연히 앉아 계시는 모습에 그만 가슴이 먹먹해져 옵니다. 어미닭이 20여 일간 달걀을 품고 껍질을 톡톡 찍어 세상을 보게 하듯 무릇 이 세상 어버이, 스승님의 자식, 제자 사랑은 더없이 크기만 합니다. 온갖 진자리, 마른자리 갈아 누이시며 오로지 사람으로 길러내어 세상에 내놓으면 자식, 제자들은 철없이 그 크신 공덕을 잊고 살아갑니다. 안부전화 하면 걱정할까 봐 괜찮다고 하시곤 전화를 끊으시는 못난 제자를 걱정하는 스승의 사랑에 끝내 짠합니다."

그는 이필이와 이매방에게 사사받았고, 현재 한양대 사회교육원 무용학과 주임교수이며, 중요무형문화재 제97호 살풀이춤 이수자, 제27호 승무 전수자이다. 한반도춤연구소 소장, 한국춤문화산업연합회 회장, 춤연대남북통일교류위원장, 민예총 경남지회 부지회장, 평화 3000 운영위원 이사, 전주대사습놀이 보존회 이사를 역임했다.

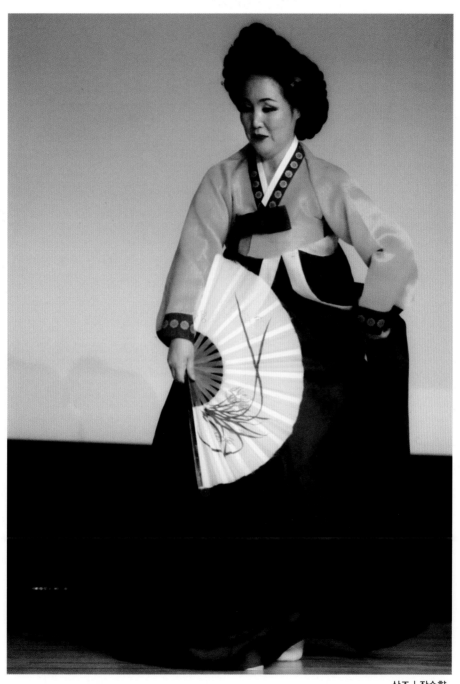

산조 | 장순향

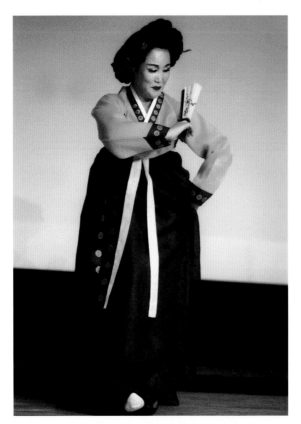
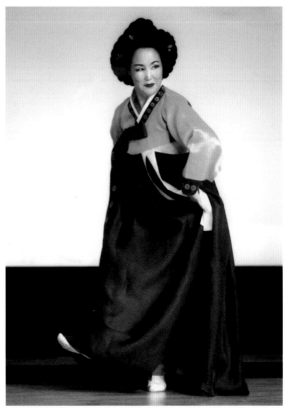
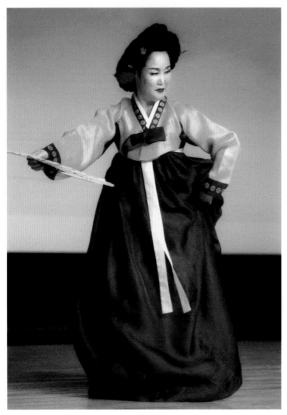
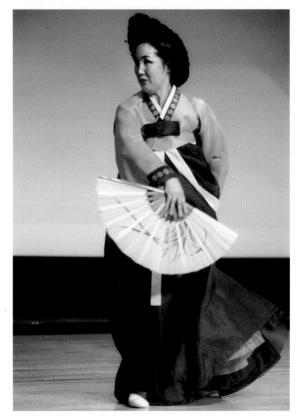

산조 | 장순향

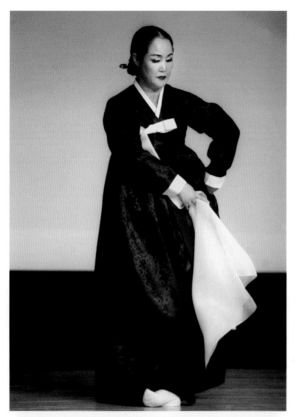
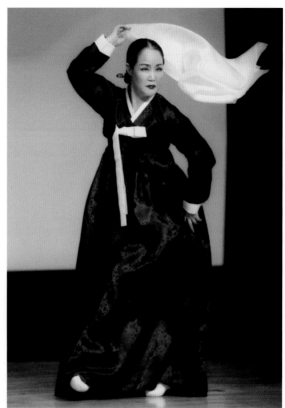
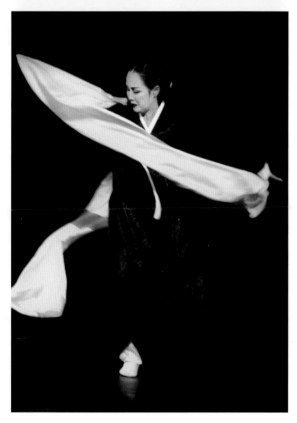
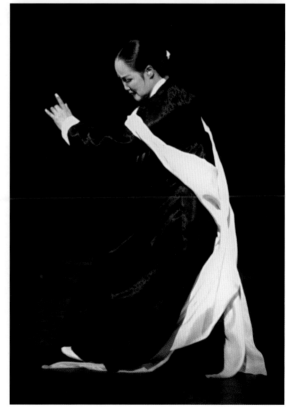

살풀이춤 | 장순향

정명희 鄭明姬, 1960-

민살풀이춤

정명희는 어머니로부터 춤을 학습받은 지 십여 년이 된다고 한다. 어머니 조갑녀의 춤을 배우기 전에 그녀는 우선 몸에 배어 있는 잘못된 버릇을 고쳐야 했다. 춤이 시작되는 호흡과 발놓임을 바로잡는 것에만 일 년 이상이 걸렸으며, 지금까지도 여러 가지 습관을 바로잡는 일에 대부분의 학습이 이루어지고 있다 한다.

정명희는 어머니의 춤을 한 번도 본 적이 없었다. 나는 십여 년 전 우연히 그녀를 어느 춤판에서 처음 만나 이런저런 이야기 끝에 남원에 사시는 조갑녀의 딸이란 말을 듣고 깜짝 놀랐다. 정말 조갑녀가 어머니냐고 다시 물은 뒤에 천하의 춤꾼인 어머니를 두고 왜 다른 사람한테서 무용을 배우고 있냐고 물었다. 그는 어머니의 친구분들로부터 어머니가 어려서 춤을 잘 추었다는 이야기를 들은 적은 있지만 어머니의 춤을 한 번도 본 적은 없다고 하였다.

그후 나는 조갑녀를 만나 춤 얘기를 나누다가 조심스럽게 딸 명희에게 춤을 가르쳐 보라고 권유하였는데 일언지하에 말을 막았다. 그러나 나는 그후에도 조씨를 만날 때마다 생의 뒤안길에서 춤을 보듬고 영원히 잠들지도 모르는 보석 같은 춤을 따님에게 가르쳐야 한다며 조르고 조른 끝에 승낙을 얻어내 현재 정명희는 어머니로부터 춤을 배우고 있다.

정명희는 전북 남원에서 아버지 정종식과 어머니 조갑녀 사이의 5남7녀 중 여섯째 딸로 태어났다. 남원 용성초등학교 입학 첫날 입학생 대표로 단상에 올라 풍금 반주에 맞춰 무용을 추었고, 학교 대표로 각종 대회나 행사 참여는 물론이고, 안무 실력을 인정받아 스스로 작품도 만들었다 한다. 그러나 중학교 2학년 때 갑자기 무용을 그만두고 남원여중과 고교 학생회장을 지내면서 무용과는 먼 학교생활을 했다고 한다. 그는 대학에서 경영학을 전공하고, 1982년 대한교원공제회에 공채로 입사하였다.

1984년 교사인 김신성과 혼인하여 아들 형제를 두고 살림을 하였는데, 1995년 남편에게 초등학교 때 춤 이야기를 하면서 아이들도 모두 자랐으니 전통무용을 배워 보고 싶다고 하였다. 남편의 승낙하에 한영숙류, 이매방류 승무, 살풀이춤을 김진홍에게서 약 2년, 강선영류 태평무를 강윤나에게서 약 2년, 김숙자류 경기도 도살풀이춤을 김운선에게서 약 2년 배웠다. 그는 남원에 계신 어머니에게 공부하러 다니다가 힘이 들어 현재 서울 집으로 어머니를 모셔와 춤 학습을 받고 있다고 했다.

정명희는 마음은 급하지만 순간순간 한 동작이라도 놓치지 않으려고 노력하고 있다. 그는 살풀이춤, 승무, 검무를 배우고 있으며, 춤꾼으로서의 예절을 무엇보다 중요시하는 올곧은 사람이다. 2007년 양종승 국립민속박물관 학예연구관의 도움으로 국립민속박물관 흥겨운 한마당 극장에서 민살풀이춤으로 첫 발표회를 가졌다.

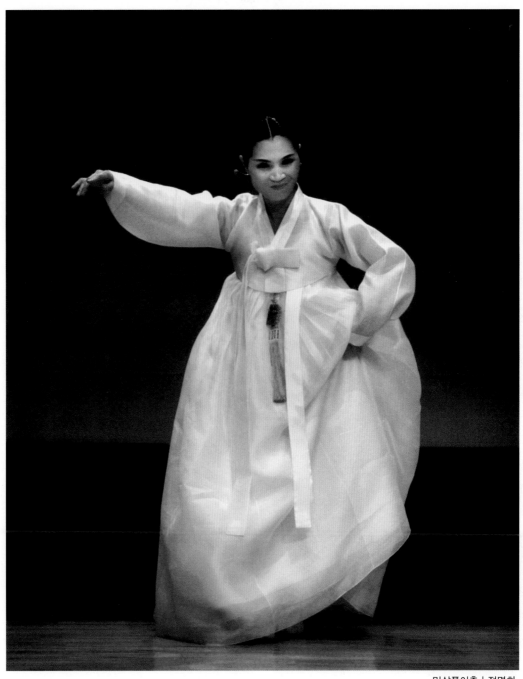

민살풀이춤 | 정명희

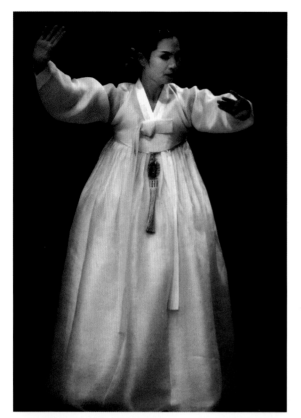
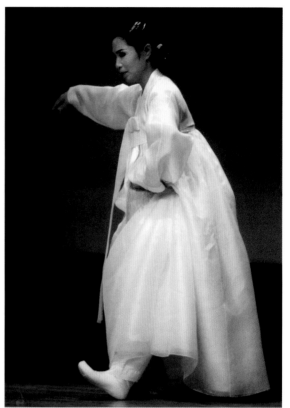
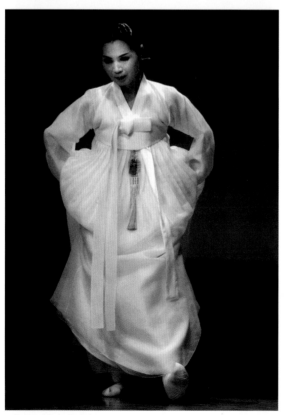
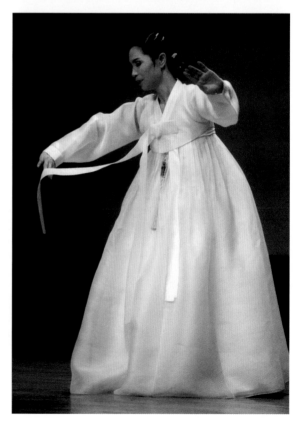

민살풀이춤 | 정명희

284

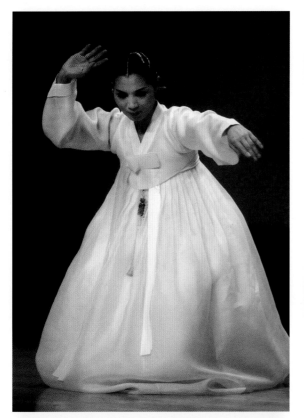

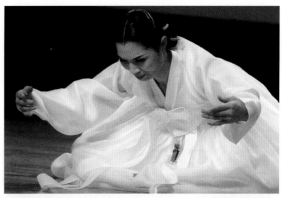

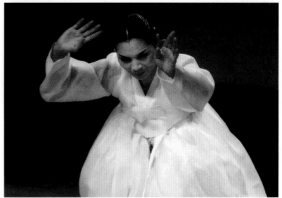

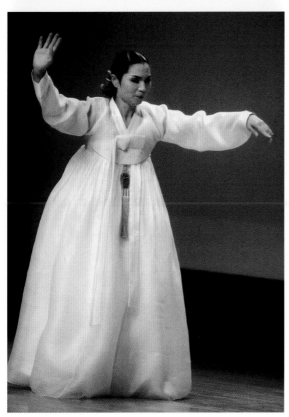

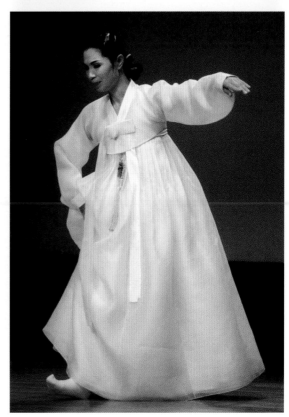

민살풀이춤 | 정명희

박경랑 朴璟娘, 1961-

굿거리춤

정진(精進)으로 시작되는 박경랑의 굿거리춤은 느린 굿거리장단에서 차츰 빠른 장단으로 넘어가더니 관객들의 마음을 술렁이게 한다. 흰 속치마에 검은 먹으로 그려진 이미지는 사모와 언약을 재현하며 물리적 차원을 초월한 영원함을 상징한다.

박경랑은 경남 고성에서 아버지 박현기와 어머니 김옥순의 2남3녀 중 장녀로 태어났다. 그는 네 살 때부터 외할아버지인 고성오광대 초대 인간문화재인 김창후로부터 춤을 배웠다. 그의 첫 무대는 초등학교 5학년 당시 고성 가야극장에서 열린 고성오광대 공연의 찬조출연으로, 검무를 선보였는데 그날 할아버지의 수제자인 조용배의 문둥북춤을 보고 전통춤에 대한 긍지를 느꼈고, 학습에 대해 다짐하였다.

고성과 부산을 오가며 초등학교, 중·고교를 졸업한 후 세종대 무용학과에 입학한 그는 본격적으로 넓은 차원의 다양한 춤들을 익혀 나갔다.

외조부가 돌아가신 뒤에는 조용배로부터 고성오광대 문둥북춤과 허튼덧뵈기춤, 승무, 영남 교방춤 등을 배웠고, 황무봉으로부터 살풀이, 검무, 화관무, 춘앵무, 부채춤, 오고무를 배웠다. 이어 김진홍으로부터 이매방류의 전통춤인 승무, 살풀이, 입춤을 배웠으며, 김수악으로부터 진주 교방굿거리 등 영남 대가들의 춤을 섭렵했다.

갈고 닦여진 춤은 개천무용제, 전주대사습 등 많은 경연대회에서 대상과 장원을 휩쓸었으며, 1997년 서울전통공연예술 경연대회의 대통령상을 수상으로 경연대회의 참가를 끝맺는다. 1993년 부산문화회관 중극장에서 '박경랑의 춤'을 처음 발표한 뒤 1백여 회의 크고 작은 공연을 가졌으며, 30여 회의 해외 공연도 가졌다.

시대에 맞게 재해석된 연출을 중요시하는 그를 간혹 재미만을 위한 춤꾼으로 오해할 수 있으나 그의 시도는 관객을 향해 몸을 낮추는 소통의 통로이다. 새로움을 향한 그의 노력은 전통에 뿌리를 두고 있으며 전통을 향한 그의 노력은 새로움에 대한 친밀함으로 다가온다. 보통 사람들이 지루하고 어렵게만 생각하는 한국 전통무용에 대해 그는 무용인으로서 장벽을 깨고자 하며, 이러한 그의 노력은 전통과 새로움의 화합으로 결실을 맺고 있다.

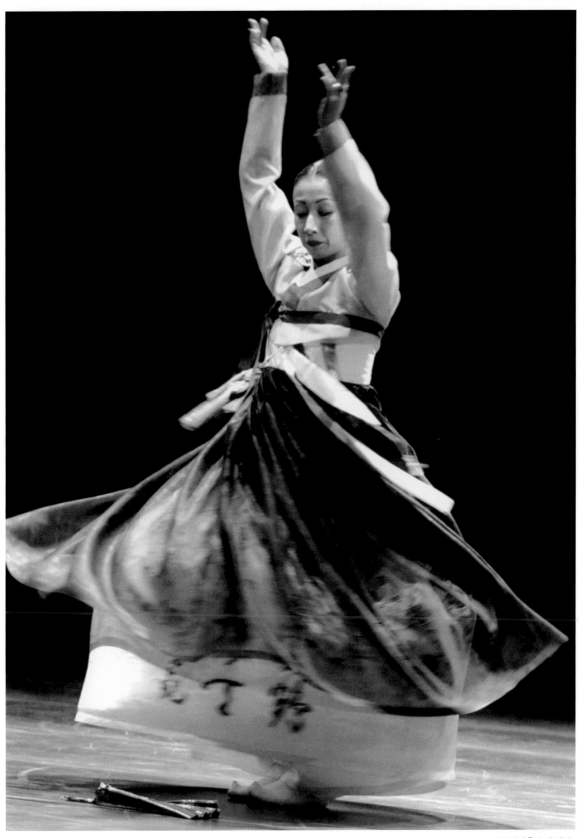

굿거리춤 | 박경랑

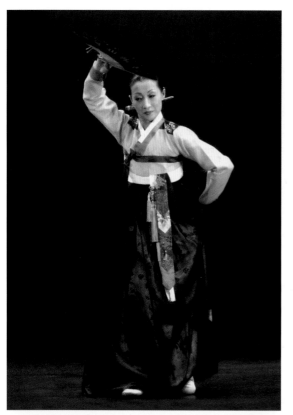
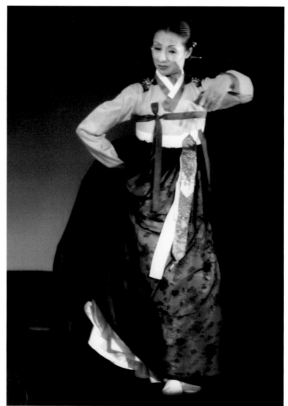
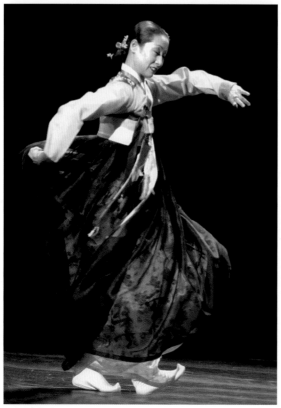

굿거리춤 | 박경랑

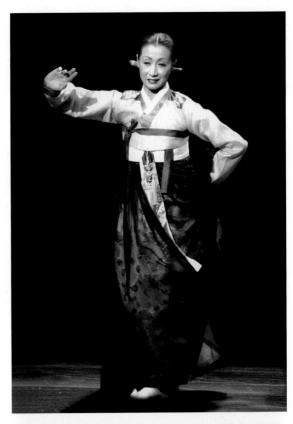

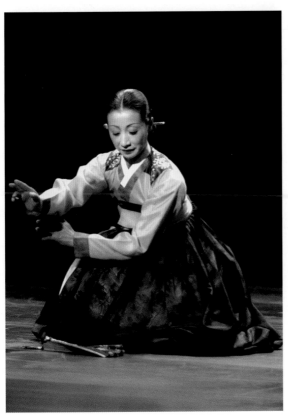

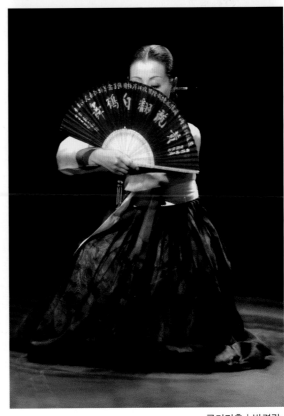

굿거리춤 | 박경랑

정경희 鄭敬姬, 1962-

민살풀이춤, 무당춤

정경희(예명 해울)는 훤칠한 키에 춤태가 갖추어진, 이론과 실기 모두에 타고난 솜씨를 가진 무용가이다. 그의 춤을 보는 사람을 즐겁게 하거나 감화를 주기 위한 객관적인 예술로, 만당의 관객과 팬의 가슴을 흔들어 놓는다. 또 안무에도 뛰어난 솜씨로 창작무용에도 그의 감정을 잘 전달하는 주관적인 예술가로 그는 전자와 후자 모두를 잘 소화해 낼 수 있는 무용가이며 춤꾼이다.

어머니 조갑녀의 춤 그늘에 가리어져 그를 모르는 사람도 더러 있지만 그만의 무용세계를 개척해 나감으로써 무용계에 우뚝 서게 되었다.

정경희는 전북 남원에서 아버지 정종식과 어머니 조갑녀의 5남7녀 중 막내딸로 태어났다. 열네 살 때 정무자 무용 선생에게 처음 팔을 들어올리며 기본무 김백봉류 산조와 황무봉류 굿거리 무용을 배우다가 열다섯 살 때 배명균에게서 만추, 맥 등의 작품을 받아 공부하면서 이어진 일편단심, 상엽, 무당춤, 회심곡, 강정숙 가야금병창 산조춤, 민요, 조곡 등을 몇 년 동안 사사받아 혼자서 추었다.

남원여고 졸업 후 1985년 조선대 무용과, 1999년 중앙대 무용교육 석사를 거쳐 2008년 조선대 체육대학 박사 과정을 수료하고, 1985년 전북 정읍 인상중·고교 무용교사 때 창작무용 '하얀 풀잎' 등으로 지도자상을 세 번이나 수상했다. 1988년 남원에서 정경희 무용학원을 2년 동안 운영했으며, 곧 광주예고에 출강하면서 1996년 호남예술제 창작무용으로 안무상, 1997-2006년 중앙대, 원광대, 조선대, 우석대, 전북대, 호남예술제 등 대학무용콩쿨 지도자상, 안무상, 창작안무상 등을 수상했으며, 공로상을 16회 수상한 바 있다.

그는 현재 전주예술중·고교 무용교사로 재직하고 있으며, 2007년 전주예고 예술제 총연출 및 안무를 10여 회 했는데 전통무용으로는 무당춤, 북춤, 태평산조, 승무, 소고춤, 진쇠춤, 북의 대합주, 태평무, 살풀이춤 등을 재안무했다. 창작 작품으로는 불협화음, 단옷날, 선, 어긋난 세월, 돌아 눕는 산, 태풍 속으로, 명주바람, 사계, 천지창조, 구중궁궐, 만선, 열풍, 바다여 바다여, 운명 아리랑, 키르키즈 아리랑, 밥 등이 있다.

그는 이장선의 마지막 제자인 어머니 조갑녀의 민살풀이춤을 공부해 오고 있다.

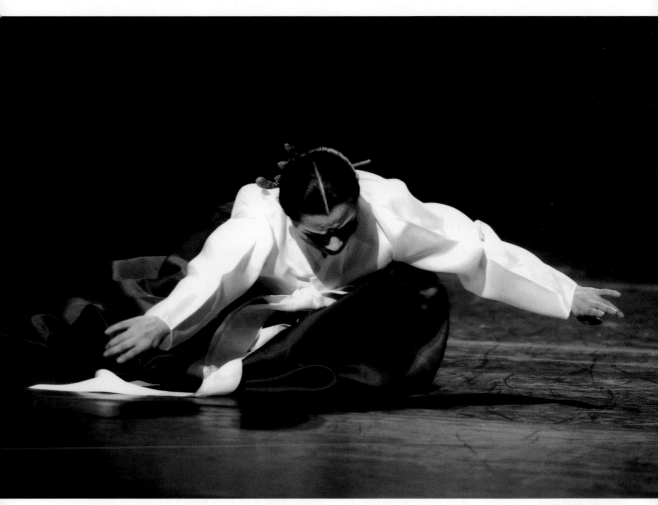

민살풀이춤 | 정경희

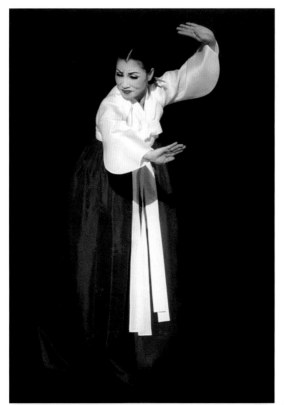
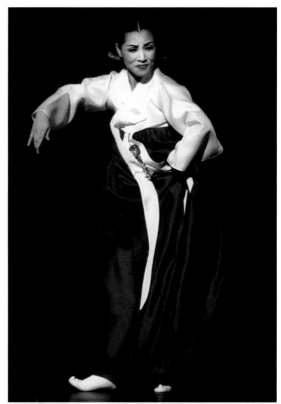
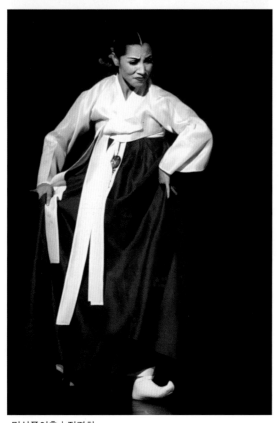
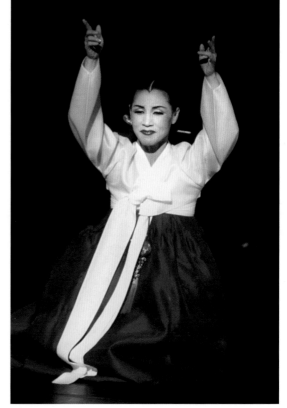

민살풀이춤 | 정경희

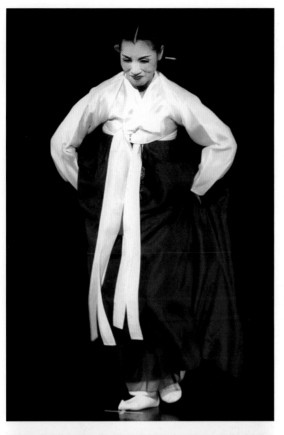
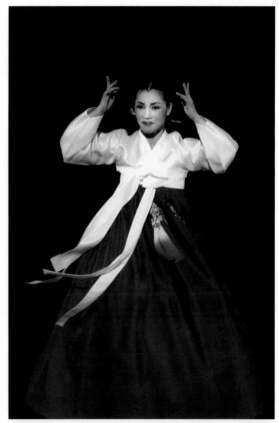
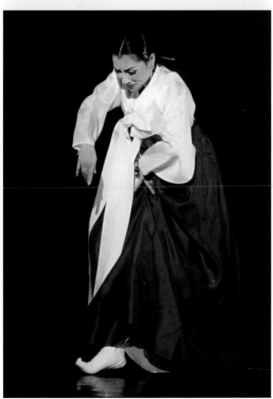
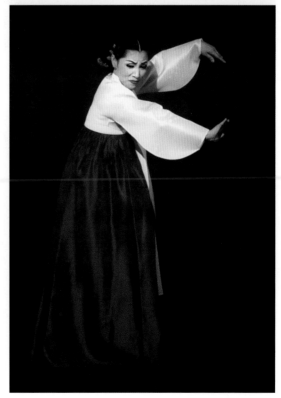

민살풀이춤 | 정경희

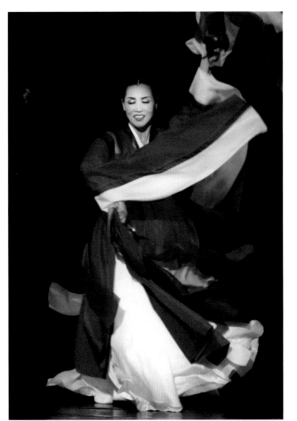
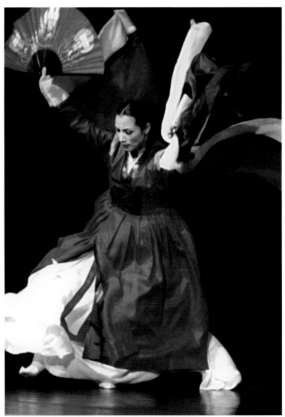
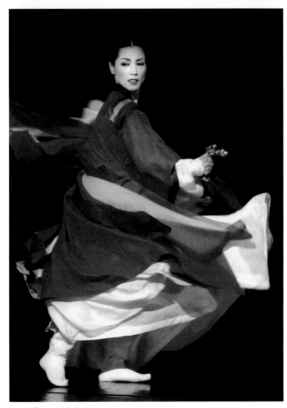
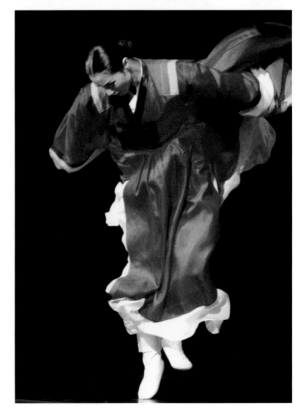

무당춤 | 정경희

임수정 林守正, 1966-

북춤

훤칠한 키와 빼어난 미모에 타고난 재주를 지닌 임수정은 경기도 살풀이춤 예능보유자 김숙자에게서 경기무속춤을 사사받았으며, 진도씻김굿 예능보유자 박병천에게서 진도북춤, 지전춤, 소고춤, 설장구를, 이매방에게서 승무, 살풀이춤, 장구춤, 기원무, 무당춤, 검무, 삼고무, 입춤을 사사받았다. 또한 진주검무 예능보유자 김수악에게서 교방굿거리춤, 이홍구 학연화대합설무 예능보유자에게서 춘앵전, 학춤을 사사받았다.

그의 춤을 보면 사람의 마음을 움직여 감동을 주려고 노력한 흔적이 역력히 드러난다. 춤은 소리가 나지 않으며 형태가 없으며 무정한 것이다. 이러한 몸짓이 음악과 함께 허공에 언어로 선을 그리며 음양과 오행에 의해 봄, 여름, 가을, 겨울의 사계를 운행하고 희로애락의 시를 쓰며 노래를 부른다.

임수정은 충남 조치원에서 아버지 임재웅과 어머니 장금순 사이의 2남1녀 가운데 외동딸로 태어났다. 어릴 때부터 그림, 피아노, 무용에 대한 끼가 남달라 어머니의 권유로 유치원과 초등학교를 졸업할 때까지 무용학원에서 무용의 기본을 익혔다. 그러나 춘천여고를 수석으로 졸업한 뒤 무용과는 전혀 관계없는 서울대 식품영양학과로 진학했다. 이후 어느 날 불현듯 무용에 관한 끼가 다시 발동하면서 한양대 국악과에 3학년으로 편입한 뒤 국악 전반을 새로 공부했다. 졸업 후에는 중앙대 음악대학원에 진학하여 장단 위주의 전문 분야를 전공했고, 용인대 무용대학원에서 무용학 박사과정을 마쳤다.

첫 선생인 김숙자와 1988년에 인연을 맺으면서 본격적인 춤꾼의 길을 걸어 왔다. 1995년 9월 21일부터 독일 쾰른 시에서 열리는 세계팬터마임페스티벌에 김숙자와 양길순, 김운선, 염은아 등과 함께 한국의 전통무속춤을 선보였고, 유럽 여러 나라를 순회공연하여 국위를 선양한 바 있다. 그는 국립 경상대 민속무용학과 교수이며, 국가지정 무형문화재 승무(제27호) 이수자이자 살풀이춤(제97호) 이수자이며 박병천류 진도북춤, 지전춤 이수자이이기도 하다. 또한 진주검무 보존회 회원이고 한국공연예술원 이사, 임수정전통춤예술원 대표로 있으며, 2005년 전통예술인상을 수상한 바 있다.

그는 앞으로 우리 전통춤의 파편들을 찾아서 완성된 춤으로 복원해서 추는 것이 소망이라고 밝혔다.

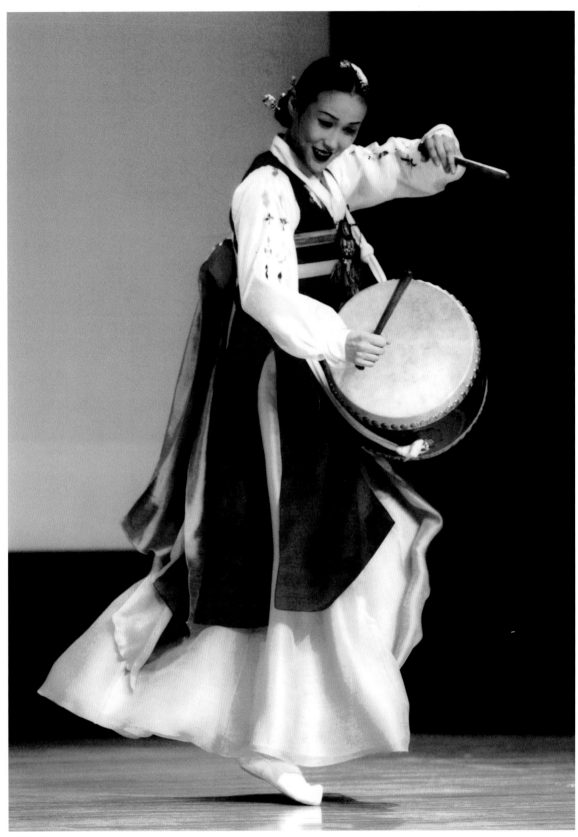

북춤 | 임수정

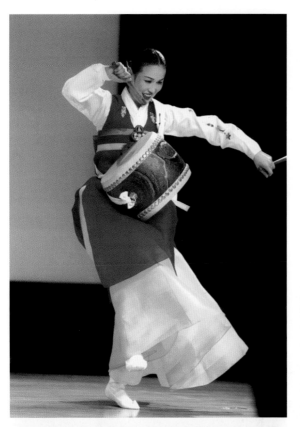
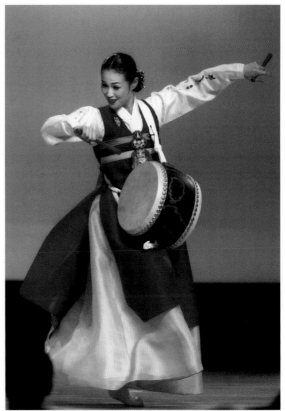
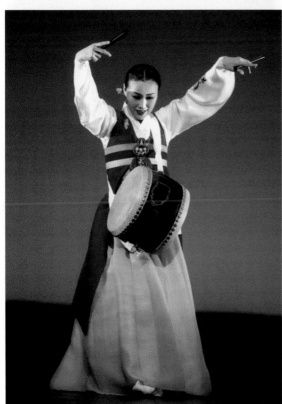
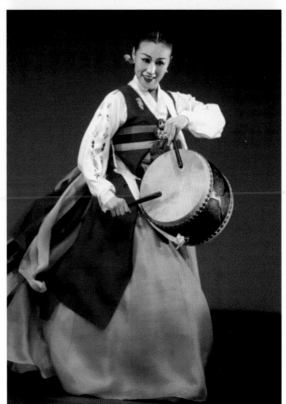

북춤 | 임수정

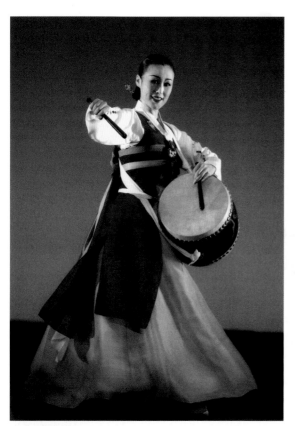
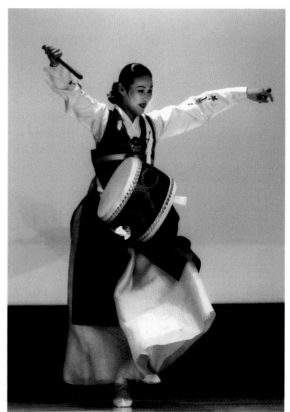

북춤 | 임수정

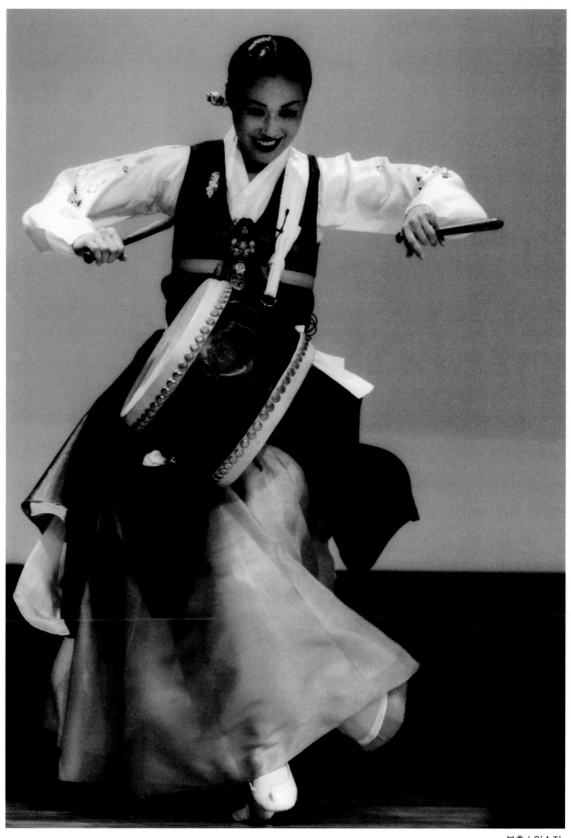

북춤 | 임수정

3

영산재

불교에서 영혼천도를 위한 의식 가운데 대표적인 재(齋). 영산작법(靈山作法)이라고도 한다. 석가모니가 영취산(靈鷲山)에서 설법하던 영산회상(靈山會相)을 상징화한 의식절차로서, 영산회상을 열어 영혼을 발심(發心)시키고 그에 귀의하게 함으로써 극락왕생하게 한다는 의미를 갖는다. 국가의 안녕과 군인들의 무운장구(武運長久), 또는 큰 조직체나 죽은 자를 위해서도 행하는데, 흔히 49재 가운데 가장 규모가 큰 재의식으로 알려져 있다. 기원은 분명하지 않으나, 조선 전기에 이미 행해지고 있었던 점으로 보아 그 이전에 발생한 것으로 추정된다. 전체 진행과정을 보면, 선행의례로서 신앙의 대상인 불보살과 재를 받을 대상인 영가(靈駕)를 모셔오는 시련(侍輦), 영혼을 부르는 대령(對靈), 영혼을 목욕시키는 관욕(灌浴), 의식장소가 더럽혀지지 않도록 옹호하는 신중작법(神衆作法)을 행하고 나서 본격적인 영산작법의 례를 행하는데, 의식도량에 괘불(掛佛)을 옮겨 걸어 영산회상을 상징화하는 괘불이운(掛佛移運), 불단(佛壇)에 권공예배를 드리는 상단권공(上壇勸供), 불교식 식사예법으로 식사의 공덕을 일깨우는 식당작법(食堂作法), 당해 영가로 하여금 제물을 받게 하는 상용영반(常用靈飯)의 순으로 진행된다. 상주권공(常住勸供)이나 각배재(各拜齋)에서는 관음시식(觀音施食)을 행하는 데 비해 영산재에서는 식사의례를 행하는 것이 특이하며, 상용영반은 상주권공재 등에 있어 관음시식과 같은 성격의 것으로서 제사에 더한층 불교적 의미를 띠게 한다는데 참뜻이 있다. 상용영반이 끝나면 상주권공시와 같이 봉송의례를 행하고 영산재를 모두 끝내게 된다. 중요무형문화재 제50호.(영산재 자료에서)

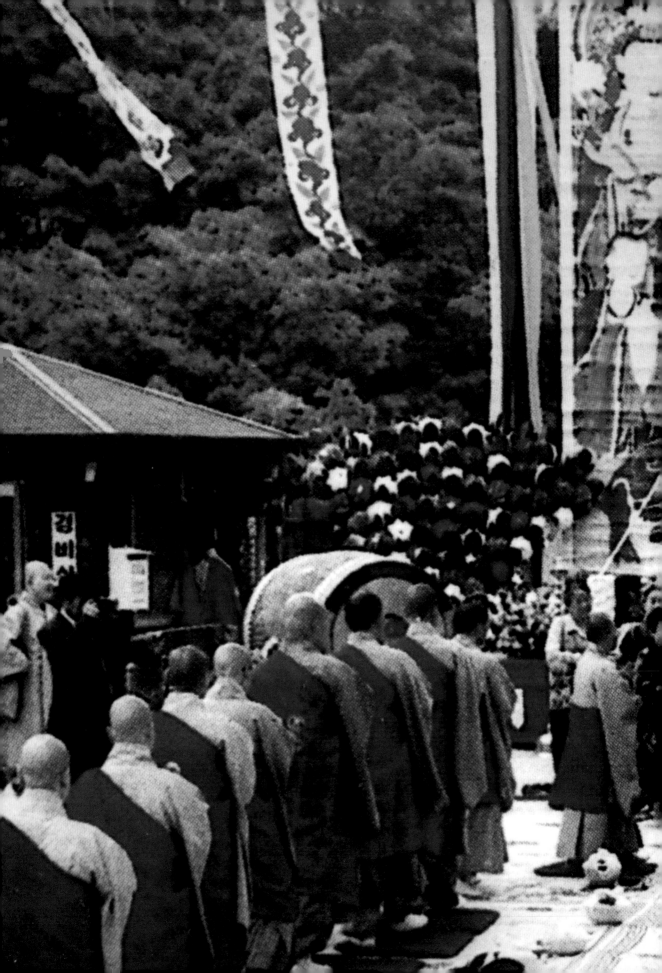

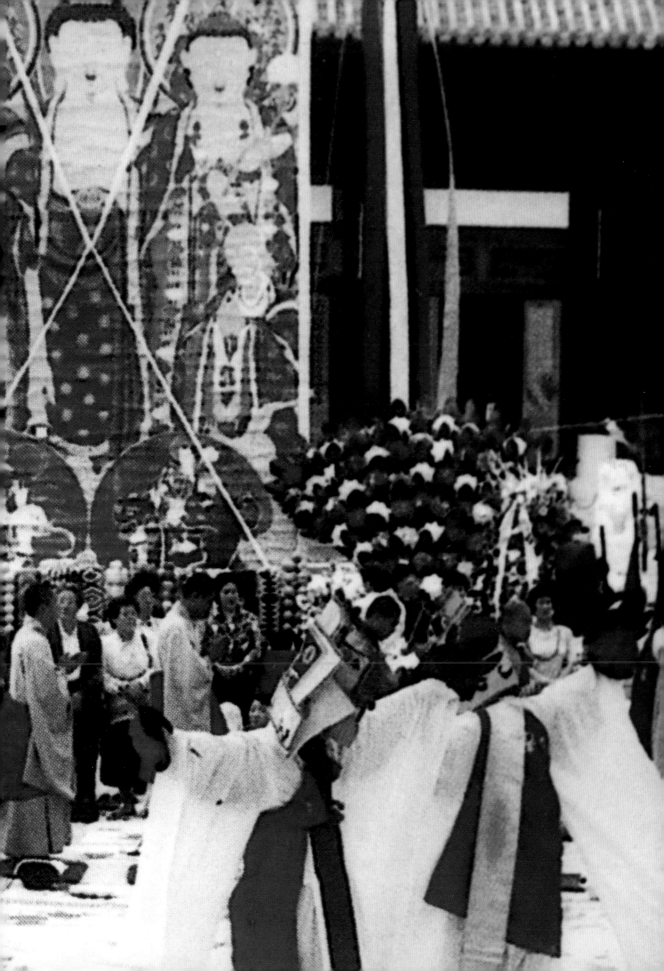

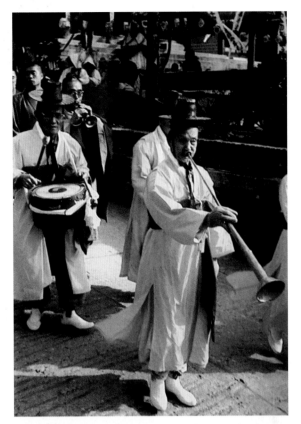
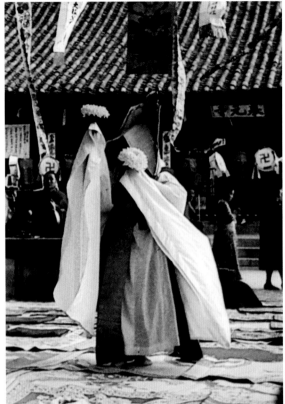
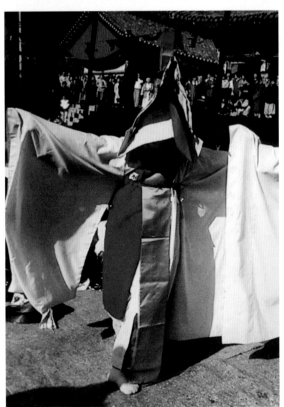
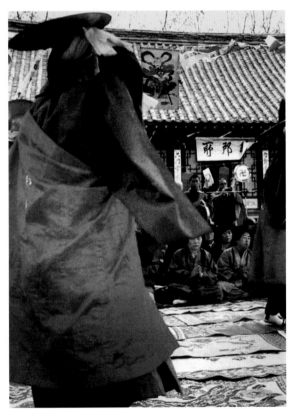

영산재, 서울 봉원사

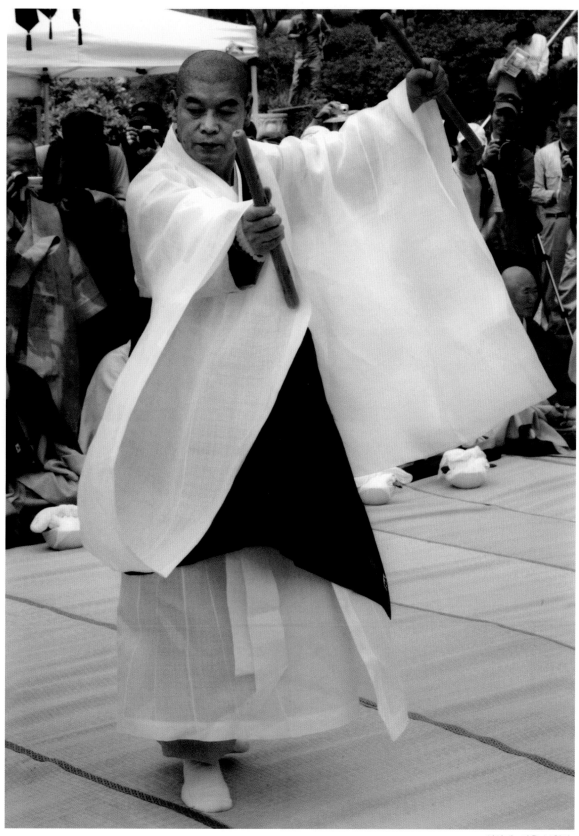

영산재, 서울 봉원사

영산재, 서울 봉원사

정범태(鄭範泰, 1928-)는 지난 40여 년 동안 조선일보사, 한국일보사,
세계일보사 소속의 사진기자로 뉴스 현장을 기록해 왔으며,
1956년 결성된 사진 그룹 신선회(新線會)를 중심으로
한국의 리얼리즘 사진을 개척해 왔다.
1946년 한국춤을 처음 접한 후, 전국의 명인·명창·무속인 들과
교분을 맺으면서 그들을 사진으로 기록하고 정리하는 작업을 지속해 왔으며,
'풍류방' 대표로서 한국 전통춤의 예인(藝人)들의 행적을
정리하는 작업에 매진해 왔다.
저서로 『한국의 명무』(한국일보사), 『춤과 그 사람』(전10권, 열화당),
『우리가 정말 알아야 할 우리 전통 예인 백 사람』(이규원 공저, 현암사),
『한국명인·명창전』(문예원), 『명인·명창』(깊은샘) 등이 있으며,
사진집으로 『정범태 사진집 1950-2000』(눈빛)이 있다.

한국춤 백년·2
– 한국춤의 전통을 이어 온 20세기의 예인들

글·사진 정범태

초판 1쇄 발행일 — 2008년 12월 29일
발행인 — 이규상
발행처 — 눈빛출판사
 서울시 마포구 상암동 1653 이안상암 2단지 506호
 전화 336-2167 팩스 324-8273
등록번호 — 제1-839호
등록일 — 1988년 11월 16일
편집 — 정계화·고성희·박보경
출력 —DTP하우스
인쇄 — 예림인쇄
제책 — 일광문화사
값 35,000원

Copyright ⓒ 2008 by Chung Bum-Tae
Published by Noonbit Publishing Co. Seoul, Korea
ISBN 978-89-7409-942-8

* 이 책은 한국문화예술위원회로부터 제작비의 일부를 지원받았습니다.